新文京開發出版股份有限公司

NEW
WCDP

新世紀‧新視野‧新文京 — 精選教科書‧考試用書‧專業參考書

 New Wun Ching Developmental Publishing Co., Ltd.

New Age · New Choice · The Best Selected Educational Publications—NEW WCDP

4th Edition 第四版

Introduction
to
Healthy
Recreation

健康休閒 概論

總校閱｜嘉南藥理大學　休閒暨健康管理學院前院長　何東波　教授

總編輯｜鄒碧鶴・蔡新茂・宋文杰・陳彥傑・黃戊田

編著者｜洪于婷・黃永賢・林麗華・劉佳樂・林明珠
　　　　陳秀華・蔡正仁・吳蕙君・楊萃渚・林指宏
　　　　陳昆伯・許淑燕・林常江

四版序 Preface

　　時間荏苒，轉眼間本書誕生已屆十年了，出版社希望進行再版。消息傳到本書作者群時，許多人感到訝異與喜悅。因為臺灣教科書市場競爭劇烈，只要存在微薄利潤，各式各樣的教科書在臺灣可以說應有盡有，開拓教科書市場並不容易。

　　高興歸高興，我認為出書是要對讀者負責的，因此書的內容與品質最是重要。我拜託原先撰寫各個章節的嘉南藥理大學休閒學院同仁們能夠撥些時間，對原先撰寫的內容詳加檢視，並進行妥適的修改或潤飾。經檢討後，或部分修改或部分潤飾，本書以第四版的形態出書。此次改版，依據最新每日飲食指南，更新相關數據及健康資訊，提供讀者更完整豐富的內容。

　　健康休閒在世界許多國家中均屬於方興未艾的社會發展趨勢。譬如亞太地區許多國家已開始整合休閒觀光、滋養生機、保健療養等活動，開創創新產業鏈，且提升產業附加價值。臺灣氣候溫和，具有發展觀光休閒的利基，並可結合高品質的醫療照護產業，提供國內外人士更佳品質的健康休閒活動。我國衛生福利部已將醫療旅遊列為當前的重點發展產業。惟我國若要將健康休閒服務國際人士，國內的健康休閒人才需更加積極努力培育。本書希望能對國內健康休閒基礎人才的培育有所貢獻。

健康休閒的發展趨勢並不僅止於概念或知識變革層面，它也包括了行動推廣層面。譬如，人們過去認為「無病」就是健康，現在則認為個人的「生理、心理與社會」各個層面均需健全，才是健康的個人。換言之，健康概念或知識已從消極防止疾病，轉變為積極發揮個人才能或是個人自我實現其目標。簡言之，當代講究的健康休閒，並不僅是對知識的認知，也具有行動之意涵。

本書除希望能淺顯介紹健康休閒概念或知識之外，也希望能指導讀者瞭解如何實現健康休閒。介紹健康休閒比較容易，但要讓讀者學習實踐健康休閒並不容易。譬如許多人喜歡以「飲酒作樂」做為休閒活動，適度飲酒或許有益健康；但過度飲酒問題可就大了，一不小心還可能鬧出人命事件。對喜歡飲酒者，節制飲酒對某些人來說非常不容易，其常常是無法控制自己的情緒，尤其當心情不佳時更容易酗酒。其實平時若能修養心靈，就會增強掌控情緒的能力，也較不會做出損己又損人之事，這就是健康人生。因此健康休閒的實踐與心靈健康息息相關，本書將〈身體與心靈〉獨立為一章，做為特色之一，惟其理解尚需搭配人體經絡方面的學習。

最後，本書能再出版，一方面需歸功於健康休閒的發展趨勢，另一方面要感謝讀者群的愛護與照顧。我相信本書還是存在許多缺失，有待作者群再思考改進，我衷心期盼讀者若願意，請不吝給我們多多的指正。謝謝。

嘉南藥理大學休閒暨健康管理學院

前院長 何東波 謹記

目錄 **Contents**

緒 論

第一篇│運動與健康

第二篇｜飲食與健康

第三篇｜觀光旅遊與健康

第四篇｜休閒與健康

Introduction to Healthy Recreation

緒 論

　　本書將以健康性的休閒理念與活動為主題，引導讀者認識「健康」與「休閒」之概念，瞭解「健康」與「休閒」相關活動之內容，以及選擇休閒「健康」與「休閒」活動的方法，進而養成終生從事正當健康休閒習慣，豐富及美化人生。

　　本書主要分為四大篇，第一篇為運動與健康，主要闡述健康促進概念與運動行為改變策略、體適能的健身理論、健身運動指導以及運動保健等理念與做法。第二篇為飲食與健康，以健康飲食文化與營養保健的觀點來論述現今社會飲食與健康的關連性。第三篇為觀光旅遊與健康，主要以旅遊保健、旅遊與疾病傳染以及生態旅遊與觀光等論點來說明觀光旅遊與健康的最近的發展趨勢。第四篇為休閒與健康，主要是以溫泉水療保健、芳療經絡保健、心靈與經絡等三章來說明目前休閒與健康之狀況與保健療養之方式。

　　第一章則獨立於四大篇之前，是針對本書書名之主體「健康休閒」做一簡介，主要分為健康淺釋、休閒淺釋、健康與休閒。分別說明健康與休閒的概念與定義，然後，則是闡述健康與休閒間的關係，最後透過問題與討論來強化讀者對本章重點的瞭解。期望透過本書，可讓讀者瞭解健康及休閒對現代人們的意義與重要性，進而擁有美好的人生。

Introduction
to
Healthy
Recreation

第一章
健康與休閒簡介

　　「呷飽沒？」是早期臺灣農村社會時期最常聽見的一句問候語或是招呼語。然而，隨著時代演進與社會變遷，「運動沒？」、「休息沒？」、「上網沒？」、「加班沒？」、「加薪沒？」等等語詞取而代之傳統「呷飽沒？」的問候語。問候語一詞向來可以反映當下社會所處的環境背景，或是社會所重視與在乎的事情之現象。從語詞的轉變當中，可以得知現今臺灣社會是處於工商業發達的社會、步調快速緊張的生活、競爭激烈的工作，正是高度壓力、高度競爭、高度文明的三高環境，導致人與人之間越來越疏離及冷漠。如此的生活型態，使人長久處於精神緊繃的狀態下，因而產生神經衰弱，身體機能耗損等「文明病」，在此同時，群體間的人際關係亦會受到生理狀況的影響而僵化。

　　在這三高的現代社會中，因為工作性質的改變（由勞力密集的農業、工業社會轉變為技術密集的工業或以操作機器或電腦為主的智慧型產業），缺乏勞力的付出，使得一般人普遍有勞動不足體能狀況欠佳的情形；且因為工作和生活上的競爭，帶給現代人們精神緊張、情緒不穩定、壓力過大，因而生理及心理方面的現代文明病與日俱增。再者，由於物質豐富、外食文化以及步調快速緊張的生活型態，導致了人們飲食習慣的改變（過量攝取高膽固醇、高脂肪類食物），因而肥胖及心臟血管疾病患者亦有越來越多的趨勢。

　　是故，為因應生活競爭、工作壓力日益加大的生活型態，如何選擇一項適合自己興趣的休閒活動，在工作之餘得以紓解競爭壓力，擁有舒

適的健康生活，且能享受自我的健康休閒理念與活動，為現代你我極重要的生活課題。

第一節 健康淺釋

在本節中，將說明各種關於健康的概念、健康的定義以及健康促進與健康行為。透過健康的定義與概念，讀者可瞭解現今社會對於健康的看法與意義。而後概述健康促進與健康行為，將透過生理健康、社會健康以及精神健康等三個量表，進一步瞭解自我健康的狀況。

一、健康的定義

隨著時代的轉變，健康的定義亦有所不同。在19世紀以前，健康的定義是「沒有生病就是健康」，由於醫藥技術並不發達，加上環境清潔意識不足，許多急性或致命性傳染病肆虐，如鼠疫在6世紀流行時，死亡人數約1億人，在14世紀流行時，死亡人數約2,500萬人；又如霍亂迄今已發生7次世界大流行，臺灣死亡人數約7,000人；此外，尚有結核病、流行性感冒、肺炎等重大傳染疾病。因為受到疾病感染的病人太多，因而沒有生病的倖存者即被視為健康。

然而在19世紀後期到20世紀初期之間，健康的定義是「養成良好的衛生習慣與維持清潔環境就是健康」，許多研究指出當代的疾病受害者不單單是不健康的族群，同時也是環境的受害者，如汙水、混濁空氣，以及人類或動物排泄物等對環境造成的破壞，進而影響人類身體健康狀況。例如，1956年後大量發生於南臺灣沿海地區的嘉義縣布袋鎮、義竹鄉及臺南縣學甲鎮、北門鄉的烏腳病(Blackfoot disease)；學甲、北門、

義竹、南部山區易產生的移形上皮膀胱癌(T.C.C.)等，這些與所飲用的深井水或地下水中含有砷與螢光劑有關。因此，在此一時期，養成良好的衛生習慣與維持清潔環境就是健康。

時至20世紀中期，健康的定義有重大的轉變：「生理、社會與心理的生命要素，還有環境、精神、情感與理智的其他要素！」公共衛生學者意識到，注意疾病本身或關心環境與健康的關係，並不是健康的全部。所以1947年世界衛生組織(WHO)澄清了健康的定義：「生理的、心理的、社會的完全幸福安適狀態，而非僅是沒有疾病或不虛弱而已。」不過它仍然顯得不夠清楚或無法令多數學者專家認同。直到1970年代，許多研究的學者才完全同意所謂健康的定義是：「生理、社會與心理的生命要素，還有環境、精神、情感與理智的其他要素。」換句話說，健康並不僅是意味著你可以活得多久或多少年不受疾病困擾，而是你是否能充實的過活，達到心中理想的快樂健康人生。

二、各種關於健康的概念

古希臘名醫希波克拉底(Hippocrates)認為健康為個人所思所為的每一件事影響所致，健康是一個整體(wholeness)的觀念，包含了身心雙方面的良好狀態。

而人類一直以來都在追求身體與心理的健康，演化至今，從原本的生存需求到追求福祉(well-being)與更高的生活品質。

根據世界衛生組織(WHO)的定義，健康為生理(physical)、心理(mental)與社會(social)的安適(well-being)，而不僅是沒有傷害或疾病的單純狀態。

萊恩(Ryan)與崔維斯(Travis)在1981年提出，健康應視為一個生病／安適連續性的向度(illness/wellness continuum)，而非傳統健康與不健康的對立觀點。

近年來，由於物質生活的豐裕以及重視身體健康意識抬頭，因此，有許多學者嘗試以各種角度對健康的概念進行探討，並提出整體的健康概念。我們可以奧勒斯(Ewles)與辛那特(Simnett)於1985年提出的6種見解為例：

1. 身體的健康(Physical health)：係指身體方面的機能健康。

2. 心理的健康(Mental health)：係指有能力做清楚且有條理的思考。

3. 情緒的健康(Emotional health)：係指有能力認知情緒，並且能表達自己的情緒，亦即可處理壓力、沮喪、焦慮等情緒。

4. 社會的健康(Social health)：係指有能力創造與維持與他人之間的關係，亦即社交能力。

5. 精神的健康(Spiritual health)：泛指個人的行為信條或原則，以及能夠獲得內心的平靜。對某些人而言，意指宗教信仰及行為。

6. 社團或團體的健康(Societal health)：係指健康的生活圈，生活於健康的環境中。

另外，2007年范保羅與袁本治在「健康醫學」一書中，亦指出健康的概念等同於安適的概念，隨著個人努力地將相關健康領域的潛能發揮到極致，便能朝著安適境界邁進；而無法適應這些健康領域的人，就有可能朝向疾病方向移動，如圖1-1所示：

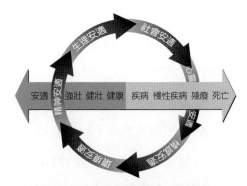

圖1-1　健康與安適之關係圖

美國健康教育體育休閒舞蹈學會(American Alliance of Health, Physical Education, Recreation and Dance, AAHPERD)以適能(fitness)的觀點，提出健康是由5個成分的適能所組構而成：

1. 身體適能(Physical fitness)：包括瞭解身體發展、身體照顧、發展正向之身體活動的態度與能力。

2. 情緒適能(Emotional fitness)：包括思考清晰、情緒穩定、成功的適應能力、保持自律與自制。

3. 社會適能(Social fitness)：包括關心配偶、家人、鄰居、同事與朋友，積極的與他人互動與發展友誼。

4. 精神適能(Spiritual fitness)：包括尋找個人生命的意義，設定人生的目標，擁有愛人與被愛的能力。

5. 文化適能(Cultural fitness)：包括對社區生活改造有貢獻，注意文化與社會事件，能接受公共事務的能力。

三、健康促進與健康行為

邁向21世紀，健康概念與以往最大的不同是在於以下四點：

1. 死亡原因由急性轉為慢性，而慢性疾病的產生與不健康生活與行為有關。

2. 健康照護工作者對健康與疾病的看法轉變。

3. 健康應視為幸福表現，而非沒有生病。

4. 降低危險因子是健康的表現。

因此，目前國民健康的政策目標已由「以疾病為導向的照護」，轉換成「以健康為導向的照護」；換言之，係以實踐健康促進(health promotion)為主要的政策目標。健康是一個動態平衡的過程，而健康促進是一種行為的改變，自主性管理的過程，強調個人行為來改善及促進健康，並預防早期疾病與失能。

　　雖然許多數據及研究告訴我們擁有健康擁有許多好處，但是，許多人往往不知道該如何變得更健康或維持健康。因此，以下將依生理健康、社會健康以及精神健康等三個向度，來讓讀者更加瞭解自己的健康情形以及如何維持健康。倘若在三個向度中的任何一個向度，總分有低於60分的情形，則表示要多加注意自己的健康狀況。倘若某個向度總分高於80分，則表示該向度方面處於健康極為良好的狀況。

表1-1　生理健康量表

項目	敘述	選項
1	我時常會進行體重管理。	A.從不。B.很少。C.偶爾。D.有時候。E.經常。
2	注重休閒活動與身體運動。我從事不同類型運動，例如慢跑、游泳、籃球等，每週約3~4次，每天至少30分鐘。	A.從不。B.很少。C.偶爾。D.有時候。E.經常。
3	我透過運動來增加肌耐力和關節柔軟度。	A.從不。B.很少。C.偶爾。D.有時候。E.經常。
4	我在從事不同運動之前，會先透過伸展動作來暖身或放鬆。	A.從不。B.很少。C.偶爾。D.有時候。E.經常。
5	我對自己的身體狀態感覺良好。	A.從不。B.很少。C.偶爾。D.有時候。E.經常。
6	最少7個小時的優質睡眠。我每晚皆有7~8小時睡眠時間。	A.從不。B.很少。C.偶爾。D.有時候。E.經常。
7	我的免疫系統強壯，且有能力避免大部分的感染疾病。	A.從不。B.很少。C.偶爾。D.有時候。E.經常。
8	當我身體生病或受傷時，我的身體痊癒功能非常迅速。	A.從不。B.很少。C.偶爾。D.有時候。E.經常的。
9	我充滿活力，即使一整天下來也不覺得太疲憊。	A.從不。B.很少。C.偶爾。D.有時候。E.經常。
10	我會自我傾聽，當哪裡不太對勁，會去尋求專家忠告。	A.從不。B.很少。C.偶爾。D.有時候。E.經常。

（各選項之分數為：A＝2分，B＝4分，C＝6分，D＝8分，E＝10分）

總分：

表1-2 社會健康量表

項目	敘述	選項
1	當我遇見人們，我對自己給他人的印象是感覺良好。	A.從不。B.很少。C.偶爾。D.有時候。E.經常。
2	我為人開放、誠實且隨時感覺自在。	A.從不。B.很少。C.偶爾。D.有時候。E.經常。
3	我參與多種不同社交運動，並且在不同人群活動中會感到喜悅。	A.從不。B.很少。C.偶爾。D.有時候。E.經常。
4	我試著去做「一個更好的人」，並且在工作中與他人有較好的互動。	A.從不。B.很少。C.偶爾。D.有時候。E.經常。
5	我與家人們相處良好。	A.從不。B.很少。C.偶爾。D.有時候。E.經常。
6	我是一個好傾聽者。	A.從不。B.很少。C.偶爾。D.有時候。E.經常。
7	我敞開與接受一段愛與和諧的人際關係。	A.從不。B.很少。C.偶爾。D.有時候。E.經常。
8	對於我的個人隱私感受，我有可以訴說的談論對象。	A.從不。B.很少。C.偶爾。D.有時候。E.經常。
9	我會考量別人的感受，且不做出傷人或自私的行為。	A.從不。B.很少。C.偶爾。D.有時候。E.經常。
10	在話說出口前，我會考量如何表達才能讓他人理解。	A.從不。B.很少。C.偶爾。D.有時候。E.經常。

（各選項之分數為：A＝2分，B＝4分，C＝6分，D＝8分，E＝10分）

總分：

表1-3 精神健康量表

項目	敘　述	選　項
1	在我生命中，開心是如此簡單的事。	A.從不。B.很少。C.偶爾。D.有時候。E.經常。
2	我不把喝酒當作幫助自己忘卻惱人問題的方式。	A.從不。B.很少。C.偶爾。D.有時候。E.經常。
3	我能表達自己的情緒而不自覺愚蠢。	A.從不。B.很少。C.偶爾。D.有時候。E.經常。
4	當我生氣時，我會試著用非對抗、無傷害的途徑讓他人知道。	A.從不。B.很少。C.偶爾。D.有時候。E.經常。
5	我沒有慢性焦慮，也不對他人抱持著猜疑之心。	A.從不。B.很少。C.偶爾。D.有時候。E.經常。
6	我有壓力時會自我察覺，藉著運動、充足休息或其他活動來放鬆。	A.從不。B.很少。C.偶爾。D.有時候。E.經常。
7	我對自我的感覺是良好的，並且相信其他人也喜歡這樣的我。	A.從不。B.很少。C.偶爾。D.有時候。E.經常。
8	當我沮喪時，我會向他人訴說，並且主動的解決問題。	A.從不。B.很少。C.偶爾。D.有時候。E.經常。
9	我是有彈性的，並且用正向方式來調整適應生活的改變。	A.從不。B.很少。C.偶爾。D.有時候。E.經常。
10	我的朋友認為我情緒平穩，是個良好調適的人。	A.從不。B.很少。C.偶爾。D.有時候。E.經常。

（各選項之分數為：A＝2分，B＝4分，C＝6分，D＝8分，E＝10分）

總分：

第二節 休閒淺釋

　　在本節中將說明休閒的概念、休閒的定義以及休閒產業類型概說。藉由休閒的概念與休閒的定義中，讀者將可瞭解休閒的看法與意義。而在休閒產業類型概說中，讀者可以瞭解目前休閒產業的類型，並作為選擇休閒活動時的參考依據，或是從事相關休閒產業服務時之選擇。

一、休閒的定義與概念

　　古今中外，不乏多位東西方名家與學者為休閒詮釋其概念。在西方，古希臘人把休閒當成是一種理想的生活情形，只有少數的貴族享有休閒。溯及文字根源，休閒(leisure)一詞源於拉丁文「licere」，而「licere」又源自「schole」，原意為「允許」(to permit or allow)之意，衍生為擺脫生產勞動後的自由時間或自由活動。另外，希臘哲學家亞里斯多德認為休閒是「心無羈絆」、「為自己而做的活動」、「善用閒暇時間來進行反思修煉，在為己的主體意識下所從事有意義的作為，足以實現美好人生的幸福快樂」，其與工作或有目的的行動是迥然不同的，強調應該有屬於自己的休閒活動或休閒行為。

　　而在東方，孔子亦曾提及休閒活動所包括的精神與行為，如《論語》〈泰伯第八〉內提及「興於詩，立於禮，成於樂」。而東漢時代的許慎與清代段玉裁更為休閒概念下了精湛的註解，在《說文解字》中所載，「休」，從人依木，人在操勞過甚時，常倚靠樹木來減輕疲乏，休養精神，故休之本義為息止，有休息、休養等意思；而在《說文解字注》中所記，「閒」是指「隙也，比喻月光自門射入之處」，其「閒」者稍暇也，故曰「閒暇」，有安閒、閒逸的意思。是故，休閒之概念可為「令人恢復體力或精神的休閒活動」，包括生理與心理兩個層次。

綜言之，休閒是擺脫必須做的、有義務束縛的自由行動。休閒所為本身就是目的，休閒有其主體性，而不是完成其他事務的工具。如傑弗瑞戈比(Geffrey Godbey)所述之休閒定義：「從文化環境和物質環境的外在壓力中解脫出來的一種相對自由的生活，它使個體能夠以自己所喜愛的、本能地感到有價值的方式，在內心之愛的驅動下行動，並為信仰提供一個基礎」。

二、休閒的範圍

休閒所涵蓋的範圍非常廣，可從時間、活動、體驗、行動、自我實現等五個觀點來說明：

（一）以時間觀點而言

休閒時間是除去滿足生存需求（如睡覺、吃飯等）以及維持生活技能（如工作、唸書等）所花費的時間，其餘可由個人自由裁量運用的時間。換言之，可將時間區劃分為基本生活所需的時間、工作時間以及空閒時間三種類型。然而，空閒時間並非一定是休閒，如對流浪漢而言，他們擁有許多空閒時間，但卻不被視為休閒時間。

（二）以活動觀點而言

休閒是遊戲、運動、文化、社會互動，有些活動看起來似工作，卻不是工作。而達瑪齊德(Dumazedier)於1967年亦指出休閒是一種活動，是一種除了工作、家庭及社會義務以外的活動，人們可依自己的意志與意願選擇從事某些休閒活動，目的是為了休息、放鬆，或者增加智能及自由擴展個人的創造力。然而，當休閒活動成為一種職業時，對於參與者並非意味著休閒，例如對於旅美職棒投手王建民、郭泓志等人而言，上場比賽投球並非是休閒活動。

（三） 以體驗觀點而言

　　休閒是為了親自體驗生活經驗與生命的存在價值，在有意義的探討與自由中實現，自主自在地選擇成為自己。因此，德故西亞(DeGrazia)認為休閒是一種存在狀態，是一種處境，個人必須先瞭解自己及周遭的環境，進而透過活動的方式去體驗出豐富的內涵。是故，很少有人能真正進入休閒之境。休閒既不是可以自由裁量運用的時間，也不是只要我喜歡就可以的活動，而是一種活出自我，甚至超越自我存在體驗之經驗。

（四） 以行動觀點而言

　　行動包括人類行為和活動，具有兩項特性。若以行為來定義休閒，則強調休閒是個人自由的選擇，將完全由個人決定，在進行或參與休閒活動時，能夠包含的內容與目的等之自我抉擇；若以活動來定義休閒，則是不受到外在的壓力，可以盡情地放鬆自己並快樂地參與活動。因此，休閒行動即為在社會情境下，人們自己做決定，並採取有意義、開創性的行動。休閒是個人付諸實踐的行動，並不只是一種心靈感受或心情而已。

（五） 以自我實現而言

　　馬斯洛(Maslow)於1968年提出需求層次理論，如圖1-2所示。他主張一個人在維持基本生命和安全的需求獲得滿足之後，就自然會去尋求更高層次需求的滿足，最終將會是自我實現需求的滿足。然而，休閒是人類物質生活與精神生活提升的結晶，不僅可作為由農業社會轉變為工業社會，又轉變為科技社會的轉變指標，更是現代社會生活的重要象徵。休閒不僅意味著人們從勞力活動中脫離而出，並顯示著人們從滿足基本物質生活需求後，進而追求精神生活，即為一種自我實現的理想追求。

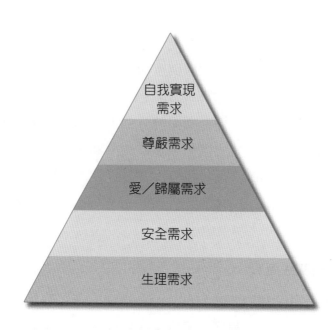

圖1-2　馬斯洛需求層次圖

　　綜言之，休閒的定義可由時間、經驗、以及行動三個向度來詮釋。若從時間向度而言，是指除去維持生理機能時間與生活技能時間之後，所剩餘的空閒時間；若從經驗向度而言，則指著重於個體的內心感受的休閒體驗，並且可以滿足自我實現的需求；若從活動向度而言，則指免去義務、責任所從事的較自由、個人的活動，且個人可付諸實踐的行動，並不只是一種心靈感受或心情。

三、休閒產業類型概說

　　一般而言，休閒產業是指提供休閒活動的組織、機構與企業，目前休閒產業概約可分為11類型，分述如下：

（一） 觀光產業 (tourism industry)

觀光產業可以是文化的、宗教的、冒險的、運動的、商業的多元化結合，如三月的媽祖宗教季、元宵節的燈會、五月雪的桐花季等。是故，觀光產業具有旅遊地區集中、季節集中，以及目的性旅遊等特性。

（二） 生態旅遊產業 (eco-tourism industry)

生態旅遊產業是基於生態資源永續發展之理念，期可將休閒旅遊與環境保育融為一體。如高美溼地生態旅遊、四草生態旅遊、阿里山生態旅遊等，為一種「對環境負責」的旅遊方式，希望參加活動的人，「除了照片與記憶外，不拿走任何東西」，「除了腳印足跡外，不留下任何事物」。

（三） 休閒購物產業 (shopping industry)

休閒購物中心是由一組零售商及其相關的所有服務性、商業性企業與設施所共同組合，提供多功能之服務（如購物、觀賞、遊憩等），使消費者進入休閒購物中心後，可滿足多樣化的生理與心理需求。如臺北101百貨公司、高雄夢時代百貨、家樂福購物中心等。

（四） 主題遊樂園 (theme park)

主題遊樂園係在特定的主題空間中，以創造設施、營運作業、服務、商品、表演、擺設、配件等塑造一個有主題概念空間的遊樂園地，創造一個「夢幻多樣性」的情境與氣氛。如劍湖山、六福村、九族文化村、美國迪士尼樂園等。

（五）休閒渡假產業 (resort industry)

休閒渡假產業包括休閒渡假村、休閒農業區、休閒農場等，其住宿乃附屬於其組織內部或周邊地區，具有動態與靜態之活動，通常位處於郊區或遠離都市地區。如澎湖吉貝島的今海岸渡假飯店、小墾丁渡假村、南元休閒農場等。

（六）休閒運動產業 (sport industry)

此產業係結合休閒、運動、健康、調養、互動等功能之經營型態，消費者透過此產業達到身體、心理、交際教育之功能。如統一伊士邦健康俱樂部、揚昇休閒俱樂部、大陸桂林山水高爾夫休閒俱樂部等，都是今日社會紓壓、遊憩的休閒運動產業。

（七）宗教信仰產業 (religious beliefs industry)

宗教信仰活動在現今社會中，不再僅是宗教信仰的表徵，且已成為休閒活動的一種。如平溪天燈活動、大甲媽祖文化節、府城做16歲活動等，參與者除了可以獲得宗教信仰之滿足感外，尚可透過這些活動得到知識性學習、娛樂休閒、公眾關係、心靈療養等價值與體驗。是故，現今宗教信仰活動儼然成為一種休閒產業。

（八）藝術文化產業 (arts culture industry)

此產業係在傳遞與散播社會、文化、人文、歷史、藝術等精神與物質之活動，以提升人們心理層面的涵養並紓解日常生活壓力。如高雄國際貨櫃藝術節、鶯歌陶瓷博物館、故宮文物展覽等活動，為日前休閒產業之一種。

（九）飲食文化產業 (cultural foods industry)

政府現正大力推動的六大新興產業，其中，具地方特色的飲食文化產業便成了重要的發展標的。如庶民生活的夜市、廟口小吃、或是擔仔

麵、珍珠奶茶、黑鮪魚等地方特殊飲食，皆是目前融合餐飲、藝術、文化、宗教特色功能的一種休閒產業。

（十）寂寞遊戲產業 (game industry)

在e化的21世紀，線上遊戲、虛擬社群、線上交友、線上音樂等活動，係屬於新興的休閒產業，此乃統稱為寂寞遊戲產業。此產業透過e化設備，突破空間、時間與人際關係的限制，滿足人們內心空虛感與寂寞感，對現今社會而言，具有高度的吸引力。

（十一）會議展覽產業 (meeting, incentives travel, conventions, exhibitions industry, MICE)

此產業係經由大型會議、國際會議、大型展覽或國際展覽等舉辦，以帶動當地的觀光、航空與航海運輸、旅館飯店、會議或展覽顧問公司等相關產業的經濟成長。如2010年上海世博會、國際旅展、國際珠寶展、大型國際研討會等，此產業為目前世界休閒產業之新興產業。

第三節　健康與休閒

在這充滿緊張、壓力與刺激的三高社會中，唯有保持身、心、靈之健康與平衡，才是生活、生存與生命的根本。然而，要紓解壓力，放鬆身心，就醫並非是最佳途徑，較適當的方式係平時就選擇適當的休閒養生保健活動、飲食與作息。因此，希冀藉由本章以及本書之四篇內容，可以讓讀者對於運動、飲食、觀光旅遊、休閒等四個向度與健康之間的關係有所瞭解與掌握，以建立美好的生活。

 問題與討論

1. 人體有三高，在現今處於工商業發達的社會、步調快速緊張的生活、競爭激烈的工作等環境，會有哪三高？

2. 「不乾不淨，吃了沒病」是人們早期傳統的觀念，在19世紀以前對健康的定義為何？

3. 據上列所述，衛生條件提升後，在19世紀後期到20世紀初期之間對健康的定義為何？

4. 在20世紀中期，人們對於健康有更深的要求，因此，此時期對於健康的定義為何？

5. 根據世界衛生組織(WHO)對健康的定義，不僅是沒有傷害或疾病的狀態，而是在追求為哪三方面的安適？

6. Ewles與Simnett於1985年提出6種健康定義的見解為何？

7. 美國健康教育體育休閒舞蹈學會(American Alliance of Health, Physical Education, Recreation and Dance, AAHPERD)以適能(fitness)的觀點，提出健康係由5個成分的適能所組構而成，分別為哪五個成分？

8. 休閒(Leisure)一詞源於拉丁文「licere」，而「licere」又源自「schole」，原意為「允許」(to permit or allow)之意，現今衍生為何意？

9. 休閒係「心無羈絆」、「為自己而做的活動」、「善用閒暇時間來進行反思修煉，在為己的主體意識下所從事有意義的作為，足以實現美好人生的幸福快樂」，其與工作或有目的的行動是迥然不同的，強調應該有屬於自己的休閒活動或休閒行為。而提出此一觀點之希臘哲學家為何人？

10. 對於休閒活動就連至聖先師孔子也有獨到之見解，除了包含其精神與行為之外，在《論語》〈泰伯第八〉內提及之內容為何？

11. 東漢時代許慎與清代段玉裁為休閒概念下了精湛的註解。在《說文解字》中所載，「休」，從人依木，人在操勞過甚時，常倚靠樹木來減輕疲乏，休養精神，因此，休之本意為何？

12. 在《說文解字注》中所記,「閒」係指「隙也,比喻月光自門射入之處」,其延伸之意為稍暇,故曰「閒暇」,其所代表之意為何?

13. 綜合上述,休閒之概念可視為「令人恢復體力或精神的休閒活動」,包括哪兩個層次?

14. 休閒之範圍有哪五個觀點?

15. 請說明11個休閒產業類型?

參考文獻
References

De Grazia, S., (1964). Of Time, Work and Leisure, NY: Anchor.

Dumazedier, J,.(1967). Toward a Society of Leisure. New York: Free Press.

Ewles & Simnett (1985). Promoting Health, 5th Edition-A Practical Guide to helth. Education. New York

Kelly, J, R (1996) Leisure. MA: Allyn & Bacon.

Maslow, A,. (1968). Toward a Psychology of Being. New York: Von Nostrand Reinhold Co.

朱敬先(1992)。健康心理學。臺北：五南。

吳宏一(2010)。論語新繹。臺北：聯經。

段玉裁(2008)。說文解字注。臺北：頂淵文化。

范保羅、袁本治(2007)。健康醫學。臺北：五南。

郭肇元(2007)。休閒心流經驗、休閒體驗與身心健康之關係探討。國立政治大學心理研究所碩士論文。

陳秀卿(2000)。從契合理論來探討工作壓力與身心健康、職業倦怠之關係。國立政治大學心理研究所碩士論文。

蕭仁釗、林耀盛、鄭逸如等譯(1997)。健康心理學。臺北：桂冠。（原著出版年：1990）

Introduction
to
Healthy
Recreation

第一篇

運動與健康

用進廢退(use or disuse)是人體器官增長或衰退的重要原則。許多研究指出靜態的生活方式已成為現代人健康的重要威脅。由於社會的進步，科技的發達，機械與電腦取代了傳統人力勞動的生產型態，又大眾運輸系統提供了人類行的便捷，致使現代人身體活動的機會受到剝奪。甚至把閒暇時間利用在上網、打電動、看電視上，養成了居家坐式的生活方式，加上物質生活條件的改變，精緻化與多樣化的飲食，造成營養過剩與運動不足的症狀(Hypokinetic diseases)，如高血壓、糖尿病、肥胖症、下背痛、心血管疾病等。這些不但會造成國家嚴重的醫療負擔，而且影響個人的學習、工作效率、身心狀況和生活品質。因此，在日常生活中，若能瞭解健康促進的概念，培養出健康的生活型態，養成規律的運動習慣，將可預防疾病，增進體能，促進健康，提升生活品質。

終身運動(life time sport)的觀念已經在歐美日各先進國家普遍的被接受，同時廣泛具體被社會大眾所施行。如何讓現代人能夠在享用科技文明之餘，仍能擁有理想的健康與體能，並減少疾病的威脅。本篇將從健康促進概念與運動行為改變策略為原則，瞭解健身運動的益處，以體適能的健身理論為基礎，提供體適能健身實作、健走、跑步、重量訓練、自行車健身與游泳健身運動指導方法。在運動安全保健上特別提供體重控制理論與實務，運動傷害的防護與緊急處理和水上安全自救法，作為讀者規劃健身運動計畫的參考，邁向幸福健康運動的生活型態。

Introduction to Healthy Recreation

第二章
健康促進概念與運動行為改變策略

　　健康是個人無形的資產，也是國家強盛的支柱，唯有增進國人的健康，才能提升國家的競爭力，因此國人需要瞭解健康促進的概念。此篇文章蒐集不同領域的學者專家，例如體育、健康、公共衛生、心理…等，從不同的領域觀點建立起運動行為理論（健康信念模式、計畫行為理論、自我效能理論、社會學習理論…等），從疾病治療、疾病預防、直到健康促進，讓大眾運用正確的行為改變原則，進一步瞭解運動的好處，使規律運動成為健康生活型態的一部分，更進一步達到全人健康的要求，使這個社會充滿健康、歡笑和愉快。

第一節　影響個人健康的要因

　　根據人體結構狀況，科學家推估壽命似乎可以達到120歲，而目前人類存活最久的世界記錄是法國女性122歲人瑞。但隨著科技的進步及環境的改變，身體生理機能退化性的疾病，似乎也如影隨形的緊隨著我們身邊，探究其原因在於人類生活型態的改變。科學尚未突飛猛進之前，人們的生活中充滿了身體的活動，但在科技發達之後，人們研究如何以機器代替人工，因此現代人過著「坐式」的生活方式。

　　1974年加拿大衛生福利部長馬克拉隆(Marc Lalonde)提出影響人類健康的四大因素：1.醫療保健(health care organization)、2.生物因素(human

biology)、3.環境(enviroment)、4.生活形態(lift style)，如圖2-1所示，其中以生活形態對健康的影響最大。日本的專家學者亦指出影響個人健康最重要的因素為生活形態，尤其是成人病(adult onset disease)發生於40歲之後，大部分是因為生活形態所致；在臺灣亦可由每年的十大死亡原因（如表2-1）中發現，惡性腫瘤、心臟病、腦血管疾病、糖尿病、高血壓等疾病，皆是受到生活形態影響所致的慢性病。因此，如何適應現代的生活形態，追求個人的健康，已是現代人存活的重要課題。

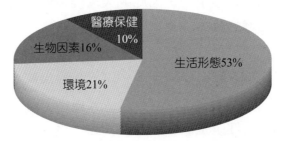

圖2-1　影響健康及存活率的四大因素

表2-1　2019年臺灣主要死亡原因統計表

順位	死亡原因	死亡人數	每十萬人口死亡率	死亡百分比 ％
1	惡性腫瘤	50,232	212.9	28.6
2	心臟疾病（高血壓性疾病除外）	19,859	84.2	11.3
3	肺炎	15,185	64.4	8.7
4	腦血管疾病	12,176	51.6	6.9
5	糖尿病	9,996	42.4	5.7
6	事故傷害	6,640	28.1	3.8
7	慢性下呼吸道疾病	6,301	26.7	3.6
8	高血壓性疾病	6,255	26.5	3.6
9	腎炎、腎病症候群及腎病變	5,049	21.4	2.9
10	慢性肝病及肝硬化	4,240	18.0	2.4
11	其他	39,491	167.4	22.5

第二節 健身運動的益處

　　科技的進步由機械取代了人力，無形中人們的坐式生活機會大增。由表2-1的資料顯示，對人類健康的威脅不再是急性傳染病，取而代之的是惡性腫瘤、心臟疾病、腦血管疾病、糖尿病。由表2-1所列出影響臺灣民眾的死亡因素中，亦可看出飲食、運動不足、抽菸與喝酒並列影響健康的四大惡徒；而特別是與心血管及代謝相關的疾病，經研究證實與缺乏身體活動有密切的關係，又可以稱之為「運動不足症 (Hypokinetic Disease)」。同時研究也指出規律的運動或體能活動，可減低罹患心臟血管疾病的危險性及死亡的危險性，在不同群的研究中亦有相似的結論提出。

　　1994年世界衛生組織與國際運動醫學總會(The International Federation of Sport Medicine, IFSM)進一步聯合發表「為健康而運動」(Exercise for Health)的共同聲明，更強調了運動對健康的重要性。

　　運動對健康的益處甚多，從科學的領域研究，充分的證據顯示，運動對於人類健康所遭遇的危機，具有以下積極的復健效果：

1. 增加最大耗氧量、心輸出量。
2. 相同強度運動時的心跳數較低。
3. 降低血壓。
4. 降低心跳數與血壓之成績值。
5. 改善心肌的效率。
6. 促進心臟血管的組織的增生。
7. 降低心臟疾病的罹患率及死亡率。

8. 增加骨骼肌的微血管密度。

9. 促進骨骼肌有氧酶的活性。

10. 相同強度的運動時，乳酸的生成較少。

11. 運動時運用游離脂肪酸作為能源的能力提升——節省肝醣之使用。

12. 耐力運動能力進步。

13. 代謝率增加——從營養觀點來看是有利的。

14. 防止身體肥胖。

15. 增加高密度脂肪蛋白：低密度脂肪蛋白之比值。

16. 增加肌腱、韌帶、關節之構造及機能。

17. 增加肌肉力量。

18. 相同強度運動時之主觀感覺較輕鬆。

19. 相同時的腦內啡之分泌量增加。

20. 促進神經纖維之增生。

21. 對熱環境更適應——排汗率增加。

22. 血中凝固霧之聚合減緩。

23. 防止骨質疏鬆症。

24. 血醣質正常化。

第三節 健康促進與行為改變策略

　　全人健康(Wellness)的目標是包括多元化層面，我們應如何致力於維持健康狀態，並發揮自己最大的潛力，以達到整體的幸福安寧。最大的挑戰在於如何改善個人的健康習慣或行為，並積極促進健康的生活型態，而生活型態取決於個人行為，為影響健康的主要因素。隨著醫療科學的進步，公共衛生改善與物質生活富裕，人類壽命逐漸延長，人口逐漸老化，疾病型態已由過去的肺炎等急性傳染病，轉變為現在十大死因的惡性腫瘤、腦血管疾病、心臟疾病等慢性疾病為主的疾病型態。這些疾病與缺乏身體運動有密切的關係，又稱之為「運動不足症」(Hypokinetic disease)。運動可以促進身心健康，已是被廣泛討論與證實的問題，雖然大家都知道運動的重要性，可是能夠養成規律運動習慣的人卻少之又少，且中斷運動計畫的比率也相當的高。根據國立體育大學運動科學研究所民國82年針對30～39歲、40～49歲就業人口運動量，及健康體能常模測定的研究，發現30～39歲之就業人口中有將近一半沒有規律運動習慣，40～49歲年齡層的國人有規律運動習慣的人口比例也不到23%。而美國政府衛生暨社會福利部(U.S.DHHS)(1990)也指出，美國成年人中有24%是完全的坐式生活，54%的人沒有達到足夠的運動量，而坐式生活的人，從開始運動計畫起的六個月之內，有50%的人會中斷運動計畫。為什麼建立規律運動的習慣如此不易呢？本文將從健康促進的意義、健康促進模式與架構以及行為改變的理論模式，提供一些運動行為改變的方法，改善大眾參與運動的持續性，進而使運動成為生活型態的一部分。

一、健康促進的意義

　　潘德(Pender, 1982)整合護理及行為科學的理念，其目的在於發展出一個能夠廣泛解釋健康促進行為的理論架構，且重點在於探討生理、心理及社會的複雜系統中，有哪些因素會誘導個體去從事公共衛生與促進健康的行為，藉以達到健康的最高境界。美國衛生總署在「公元2000年健康人」(Healthy People 2000)的全國健康目標中，將健康推廣的策略區分為三級：（一）預防性健康服務、（二）健康維護、（三）健康促進。由美國衛生總署的健康推廣策略得知，現今的健康推廣已不再是消極地「維護」，而是需要更積極地「促進」。而潘德的論點也呼應著這種想法，他認為健康維護及健康促進是屬於積極的做法，其主要理由是具有防患未然的作用，讓個體達到正面的健康狀態，而不是疾病發生後再來治療。

二、健康促進的模式與架構

　　潘德依據先前研究不斷地驗證與檢視，最後修訂出新的健康促進模式，如圖2-2所示即是健康促進模式的架構內容，主要包含三大部分：（一）個人獨特的特徵和經驗(individual characteristics and experiences)、（二）和行為有關的認知因素和情意反應(behavior-specific cognitions and affect)、（三）行為結果(behavioral outcome)。吳姿瑩及卓俊伶依潘德所修訂的最新健康促進模式逐一解釋：

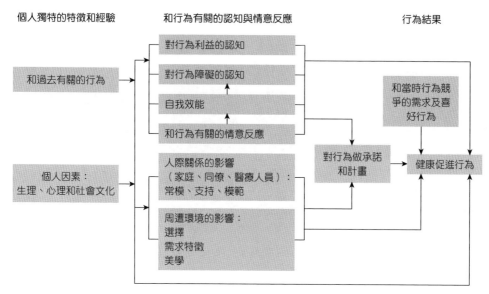

個人獨特的特徵和經驗　　　　和行為有關的認知與情意反應　　　　　　　行為結果

對行為利益的認知

和過去有關的行為

對行為障礙的認知

自我效能

和行為有關的情意反應

個人因素：
生理、心理和社會文化

人際關係的影響
（家庭、同僚、醫療人員）：
常模、支持、模範

周遭環境的影響：
選擇
需求特徵
美學

對行為做承諾
和計畫

和當時行為競
爭的需求及喜
好行為

健康促進行為

圖2-2　健康促進模式

（一）個人獨特的特徵和經驗

　　每個人的特徵和經驗皆是獨特的，而這些獨特的特徵會影響到後續行為的表現與發展。個人獨特的特徵與經驗包括：1.和過去有關的行為(prior related behavior)；2.個人因素(personal factors)，現將這兩個變項內容闡釋如下：

1. 和過去有關的行為(prior related behavior)

　　潘德認為過去相關的行為，將會對後續行為結果有直接和間接的影響。因為習慣的形成即使在不經意的情況下，也會使個體傾向於從事過去所曾經有過的行為。其影響力的強度，將視每次行為發生顯現出來時而定，而且在重覆性的行為中最為明顯。

　　除了直接影響之外，和過去有關的行為也將會經由自我效能(self-efficacy)，對行為利益及障礙的認知，和運動有關的情緒反應來影響健康促進行為。根據班都拉(Bandura)的看法，一個特定行為的實際行動和

它的結果回饋反應，是自我效能的主要來源。而對專項行為預期利益的認知，則是班都拉所指的結果期望。假設個體感受或預期到從事某項行為，會得到實質有形或無形的利益，那麼這個行為很有可能在未來再度發生；相反的，如果個體在先前的行為經驗中，感受到的是一些障礙，這同樣也會影響以後的行為。對每一個個體而言，每次行為的發生都會伴隨著不同的情意反應，不管是正向或負向，也不論是發生於行為之前、之後或同時發生，這些情意反應都會儲存在記憶系統裡，當個體下次意圖從事同樣行為時，這些情意反應就會再次被回憶起，進而影響當下行為決策。

2. 個人因素(personal factors)

個人因素預測目標行為的層面，隨著目標行為的不同而異。個人因素共分為生理、心理及社會文化三部分。個人生理因素包括：年齡、性別、身體質量指數、青春期或停經期的情況、肌力、平衡感、敏捷性等。個人心理因素包括：自尊、自我動機、個人能力、主觀健康知覺狀態及對健康的定義。個人社會文化因素包括：種族、籍貫、教育、社經地位等。

(二) 與行為有關的認知因素和情意反應

與行為有關的認知因素和情意反應包括：1.對行為利益的認知、2.對行為障礙的認知、3.自我效能、4.和行為有關的情意反應、5.人際之間的影響力、6.周遭環境的影響。這些變項都是健康促進模式的核心重點。

1. 對行為利益的認知(perceived benefits of action)

決定個體會不會去從事某項健康促進行為的關鍵，在於其對此一行為預期的結果，形成所能得到利益的主觀認知。根據價值期望理論，預期性利益具有推動目標行為的關鍵性影響；對行為利益的認知，可從自

我的經驗或從別人的經驗中產生，以個體從事某目標行為而言是充分但不是必要的條件。

對行為利益的認知可以是內在的或是外在的。例如：內在的健身運動的利益，其認知包括：使精神好、放鬆心情；而外在的健身運動之利益認知包括：結交朋友、金錢實物上的獎勵等。剛開始外在利益可能會讓個體開始從事某行為，久而久之，內在利益卻是可能使行為持續維持的要素。

在健康促進模式中，對行為預期利益的認知會直接影響行為本身，同時經由對行為所做的承諾和計畫的程度，也會間接影響行為本身。

2. 對行為障礙的認知(perceived barriers to action)

障礙認知會影響一個人要從事某種行為的意圖和實際的執行。對於某特定之健康促進行為，知覺障礙可能是真實的，或是僅於主觀想像層面。這些可能的障礙認知包括：沒有時間、不方便、費用太高、困難度太高等。如果個體主觀感受到無法克服這些障礙，則會逃避行為。換言之，當下對行為的準備度很低而障礙度很高，行為則較不可能發生；反之，如果準備度很高而障礙度很低，則行為發生的可能性較高，此乃所謂「戰鬥－逃避癥候」 (fight-or-flight syndrome)。在健康促進模式中，知覺障礙預期會直接影響行為本身，同時也會經由負向影響到個體對行為做承諾和計畫，間接影響目標行為。

3. 自我效能

自我效能著重於一個人對於自身評估執行某種行為的能力，而不一定是其所具有的真實能力。一個人如果覺得有能力且能很熟練的去從事某目標行為，相對於那些覺得較沒有能力或較不熟練的人，會比較有可能去從事這項行為。因此，自我效能實際等同自信心。

在健康促進模式中，自我效能會被行為有關的情意反應所影響。換言之，如果一個人對某行為有越大的正向情意反應，則其自我效能越高。同時，自我效能的預期也會影響知覺障礙。也就是說如果一個人的自我效能越高，則會降低目標行為的知覺障礙。再者，自我效能預期也會直接影響健康促進行為，並且會經由知覺障礙及對行為做承諾和計畫，進而間接影響到目標行為。

4. 和行為有關的情意反應

發生於行為之前、同時及之後的主觀感覺，在認知上被符號化之後儲存於記憶系統，當下次行為發生時則會再被回憶。這些情意反應取決於三大因素：(1)和行為有關的情意因素、(2)和個體本身有關的主觀因素，以及(3)行為發生時的環境因素。

基本上，這些情意反應分為二大類：(1)正向的情意反應，例如：好玩、有趣、愉快等；(2)負向的情意反應，例如討厭、不愉快等。

理論上而言，如果和行為有關的情意反應是正向的，則行為較有可能在未來重覆發生；反之，如果情意反應是負向，個體則較有可能迴避這個特定行為。然而，對大多數的行為而言，正向和負向的情意反應會同時伴隨行為發生，只是程度有所差別而已；所以，需要確認的是這些情意反應的相互平衡點，而不只是單一層面的反應。更重要的一點，在以往的研究報告中，負向的情意反應較常被探討；但是，如果研究者想清楚的瞭解整個情意反應來龍去脈，或許必須對正、負向反應做全盤性的探討。

根據班都拉的社會認知論，情意反應係決定自我效能的重要因素。麥歐利與康梅亞(McAuley and Coumeya, 1992)更加印證正向的情意反應可以成功地預測行為的自我效能。所以，在健康促進模式中，情意反應不只會直接影響目標行為，同時也會透過自我效能及個體對行為做承諾和計畫，間接影響到目標行為。

5. 人際之間的影響力

　　人際關係對健康促進行為的影響可能來自於家庭（父母或是兄弟姊妹）、同儕、教師、醫療人員等。這些影響包括社會常模(norms)（周遭重要人物的期望）、社會支持（實際或精神上的鼓勵）及模仿（從觀察別人從事某種行為得來的經驗）。社會常模為個體的表現定下標準，支持則提供個體力量去從事某特定行為，而模仿則是學習行為中很重要的策略。

　　個體對於來自他人稱讚或期望的敏感度，會因人而異。然而，整體而言，個體比較有可能去從事他們會被崇拜或被社會所認可的的行為。根據健康促進模式，人際關係的影響可以直接影響到健康促進行為，同時也會透過社會風氣及個體對行為做承諾及計畫，進而影響到健康促進行為。

6. 周遭環境的影響

　　這些環境影響包括：是否感受有選擇的可能性、需求的特徵，以及行為發生環境中美學感覺的存在。在開普梅和開普蘭(Kaplan and Kaplan, 1989)的研究中，相當重視環境或情況因素對於健康及與健康有關行為的影響。事實上，個體比較有可能被自認為相容性高、安全及有保障的環境所吸引，而較有信心地去從事某特定行為。總之，一個良好且吸引人的環境，會驅使個體去從事健康行為。

　　在健康促進模式中，環境對健康促進行為有直接及間接的影響作用。如果環境中充滿行動的暗示，將會直接誘導個體的行為，假設一個吸菸的人在「全面禁菸」的場所，環境的需求將會讓他做一些行為的改變，這就是所謂環境對行為的直接影響。同時，環境的特徵也會經由對行為做承諾，來間接影響行為。

三、行為改變跨理論模式(Transtheoretical Model)

行為改變跨理論模式(Transtheoretical Model)分成六個階段，包括：(1)思考前期(precontemplation)，(2)思考期(contemplation)，(3)準備期(preparation)，(4)行動期(action)，(5)維持期(maintenance)，(6)結果期(termination)。其中第一、第二及第三階段稱之為「認知階段」(cognition)，第四、第五及第六階段稱之為「行為階段」(behavior)。認知階段需強化個人對運動的認知，尤其第一階段一定要灌輸他們正確知識。

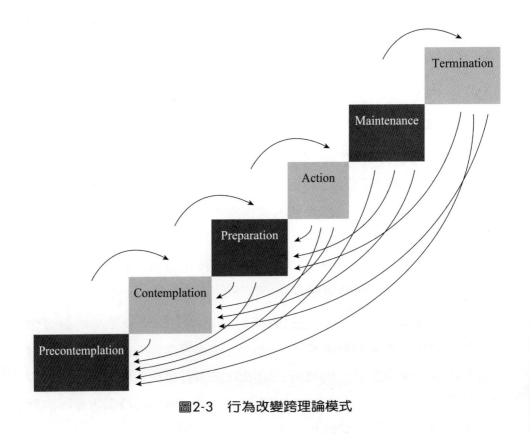

圖2-3　行為改變跨理論模式

此階段的人最近沒有從事運動,且在未來六個月也沒有打算開始運動,此階段一定要強調「知識就是力量」(Knowledge is power)。第二階段的人最近沒有從事運動,但會想在未來六個月當中開始去從事運動,雖然保守卻有一些思想的改變。第三階段的人有慎重地考慮、和計畫在下個月改變行為,而去從事運動,但不很規律。第四階段的人有從事規律的運動,且完全停止抽菸,並依照運動處方的規定,每週運動三次。第五階段的人從事規律運動,完全停止抽菸,並且學會壓力管理並依照運動處方的規定,每週運動三次,且維持超過了六個月。第六階段的人從事規律運動,並且維持超過五年,且已將運動作為健康生活型態的重要部分。

四、執行行為改變的策略

(一) 選擇適當的增強物

執行行為改變策略最有成效的方式,係以增強作用為樞紐,並配合行為分析方法來輔助。因此,輔導者在研訂行為改變策略之前,應先考慮何種「增強物」對輔導者確實有效。其考慮的重點如下:

1. 符合個人需求和所好

例如:一支高級網球拍,或是鈦合金球棒,對一位貧窮運動員來說或許是一項有力的增強物,但對一位富家子弟就不一定具有吸引力。教師或訓練者應為選擇增強物而費心,才符合所需投其所好。

2. 增強物因時間、空間而改變

甲種東西雖然能增強王二的A項行為反應,但不一定也能增強王二B項行為的反應;同時在乙種情境裡能發生增強物東西,也不一定能在甲種情境裡能發生作用。例如藉韻律體操來改善一位協調與肌力不好的運動員,但最後發現韻律這一種增強物,雖然有助於改善協調力;但是

對於改善肌力未能收到預期效果。另外就增強物本身的實際效果來說，也因時因地而異，如游泳池招待卷在夏天的增強效能當然比用在冬天時來得大。

(二) 設計有利環境

1. 物質設備條件

所謂有利的情境是指安排有利於達成終點、行為的條件或環境而言。行為塑造是一種目標導向，任何步驟均以此目標為標的，脫離此導向的任何步驟，對所要養成的行為，都失去意義。設計這一種情境一方面將提供一些有效刺激，以促進「終點行為」的達成，另一方面又要排除不利於終點行為的刺激和機會。就以兒童練習投籃實驗為例來說，要想訓練兒童投籃，籃框即是「標的物」，首先標的物的高低及位置必須適合於兒童的高度；學生學習排球，要想訓練學生能夠扣球，不但球網的高低必須適合學生的身高，而且球的大小又要符合學生本身的能力。在這些實驗情境裡，要避免增加情境的複雜性而分散注意，及干擾「投籃」或「扣球」等終點行為的形成。

2. 人的因素

設計有利的情境，除了需注重物質設備等條件外，尚且需要考慮到人的因素。在和諧的人際關係中使人類行為改變，這些皆仰賴於訓練者（或教師）的信心、耐心以及愛心之處甚多。尤其是在基本學習能力不良的學生行為改變方案裡，這些心理因素更為重要。因為大部分基本學習能力不良且屢嘗挫折的學生，會特別感到自卑而缺乏信心，加上身心缺陷條件所引起的學習困難，導致行為改變方案的不易執行。要培養這些基本學習能力不良的學生，改善其不適當行為，都更加需要靠訓練者（或教師）發揮睿智、富有愛心的灌溉、耐心的培養，方可收到事半功倍的效果。

（三）訂立公平、明確而可信的契約

公平的契約是指訓練者要求受訪者的行為標準及增強份量務必適合於受訓者的條件。雖然這一種受訓者的條件，較不容易有客觀的標準，但具有經驗的訓練者，經過一段時間觀察後，是可以訂出相當公平的標準的。如果所訂的標準太高，或是增強份量與受訓者的努力不相稱時，這一份行為契約將形同虛設，不會發生太大的作用。

最後談到信守契約的意義。一份有信用的契約是指訓練者要依照契約內所規定的條件履行其職責，受訓者也可以按照契約內所規定的條件獲取應得的增強物及某些特權。契約上的條件，有一部分是講明完成行為效果的期限，有一部分是不講明期限，只要依照受訪者的行為後果，即給予增強。倘若受訓者屢次不能信守契約上的條件，則以後的訓練效果自然要大打折扣了。

（四）分析行為改變的結果

執行一項行為改變方案的目標，不外是藉操作有關的自變項（如輔導策略、增強誘因等），以及依變項（如良好習慣、生活技能，以及認知能力等等）的有利變化。若僅操作初次設計的自變項就能馬上看到預期的良好效果，教師自可宣布大功告成。但是在許多個案中，初步的安排往往很難馬上成功，要再三嘗試，不斷的改變其他因素（如調整增強物、改變增強分配方式，或是修改作業本身的難度及數量等）方能收效。若想一再的分析行為之改變真相，以便達訓練目的，宜遵循合乎邏輯的方式，方易收到事半功倍的效果。

第四節 如何培養規律運動的習慣

　　規律運動習慣的養成甚為不易，除了本身的認知之外，也要訴諸行為的實踐，黃耀宗及季力康於民國90年提出要養成規律運動有六種方法，茲介紹如下：

(一) 記錄運動決定衡量表

　　運動決定的衡量係根據賈尼斯(Janis)和緬恩(Mann)所發展的做決定理論的模式產生，溫可(Wankel)等人發現用這樣的技巧方法，可以有效的預測運動持續。在下表中左列處，寫下自己認為參與運動計畫會導致的所有好處或優點，這些可以包括身體的、心理的，或甚至社會的好處，在右列處寫下損失或缺點，盡可能的寫下自己預知什麼樣的問題、不方便或損失。如果所得到的最後結果是左列比右列處多，這就表示開始運動計畫是正確的決定。

表2-2　運動決定衡量表

好處（優點）	損失（缺點）
預防運動傷害，促進心肺功能	容易肥、……

(二) 撰寫運動契約突破障礙

　　羅蜜森(Robison)等人使用行為管理技巧方法訂定契約，此法的概念用在運動契約上，是在有證人之下公開地保證自己要履行運動計畫的行為，若未來遇到運動障礙時，這也是突破阻礙堅持運動計畫有力的「藉口」。所以花幾分鐘填寫下面的表格，將有助於堅持長期運動的計畫。

表2-3 運動契約書

運動契約書
我_____堅決地同意做以下運動_____，最小每週__次，持續__週，每次運動____分鐘。
若完成上述目標，我將以下述方式回饋自己：
若我不能履行完成上述約定，我將受下列處罰：
參加者簽名：_____ 日期：
見證人簽名：_____ 日期：

（三）預防中斷運動備忘錄

預防中斷運動備忘錄是由馬萊特(Marlatt)和高登(Gordon)所發展的自我管理方法，而此模式在有效的指導體育活動上也得到間接的支持。

這種行為技巧主要是讓自己想到在任何一天內，面對可能無法完成運動訓練所發生的各種情況，及每天潛在的可能使自己中斷運動因素，發展出彈性的計畫，以形成可供選擇的策略或因應的方法，簡要列表如表2-4。

表2-4 預防中斷備忘錄

運動目標	可能的障礙	因應方法
……	……	……

（四）自我記錄運動

自我記錄運動是行為改變策略中不可或缺的因素之一，偉伯(Weber)和威爾泰姆(Wertheim)也使用此方法研究，結果顯示參與活動時自我監控者會有較高的出席率。記錄的項目包括運動項目、運動時間、運動強度等。當記錄活動達約12週，規律的運動習慣將可能已經變成生活型態的一部分。

（五）設定目標

設定適當目標的人比較容易堅持他們的運動計畫，而且目標的設定要有效，必須是可觀察、可測量和可達成的。同時設定的目標也要有短期與長期的分別，並時時為目標做評估，才不會產生負面影響。

（六）其他方法

運動過程中聆聽音樂，不但可移轉身體痠痛的注意力，同時也可紓解心理的壓力，有利於運動的進行。而且鼓勵也是不可或缺的，當最初幾週、幾個月達到運動目標後，以看場電影、買件想要的衣服，或去旅行來回饋、犒賞自己，使它成為一個特別的慶祝活動，也是養成規律運動的好方法之一。

第五節　結　語

在閱讀本章之後，你的行為是否已有所改變呢？為了要達到全人健康，你是否有更周詳地計畫去從事規律運動？現在為了讓更多人參與運動，有許多領域的學者專家（體育、健康、公共衛生、心理…等），從不同的觀點建立起許多運動行為理論，使大眾運用正確的概念改變原則，將規律運動納入我們健康生活型態的一部分。

 問題與討論

1. 影響個人健康的主要原因為何？

2. 健身運動有何益處？

3. 如何培養自己規律的運動習慣？

4. 行為改變分成哪六大階段？

參考文獻
References

Astrand P.O. (1992). "Why Exercise？", Medicine and Science in Sports and Exercise,U.S.A.：ACSM, 24：153-162.

Bandura, A.(1977). A self efficacy：Toward a unifying theory of behavioral change. Psychological Review, 84, 191-215.

Bandura. A.(1986). Social foundations of thought and action：A social cognitive theory. Englewood Cliffs, NJ：Prentice Hall.

Hoeger, W.K. & Hoeger, S.A.(1999). Principles and Labs For Fitness and Wellness.(5rd ed.). Morton Publishing Company：Colorado.

Kaplan R., & Kaplan, S.(1989). The experience of nature： A psychological perspeztive. Cambridge, England：Cambridge University Press.

McAuley, E., & Courneya, K. S.(1992). Self-efficacy ralationships with affective and exertion resonses to exercise. Journal Applied Social Psychology, 22, 312-326.

Noland, M. P.,& Feldman, R. H.(1984). Factors related to the leisure exercise behavior of returning women college students. Health Education,15, 32-36.

Pate, R.R., Pratt, M., & Blair, S. N.(1995). Physical activity and public health： A recommendation from the Centers for ,Disease Control and Prevention and the American College of Sports Medicine, Journal of the American Medical Informatics Association.273：402-407.

Pender, N. J.(1982). Health promotion in nursing practice(lrd ed.). Norwalk, CT：Appleton-Centry-Crofts.

Pender, N. J.(1987). Health promotion in nursing practice(2rd ed.). Norwalk, CT：Appleton-Centry-Crofts.

Pender, N. J.(1996). Health promotion in nursing practice(3rd ed.). Norwalk, CT：Appleton-Centry-Crofts.

U. S. Department of Health and Human Services.(1991). Health people 2000： Nation Health promotion and disease prevention objectives. Washington, D. C.：Author.

U. S. Department of Health and Human Services.(1996). Physical activity and alth：A Report of the surgeon general. Washington, D. C.：Author.

Weinberg, R. S., & Gould, D.(1995). Foundations of sport and exercise psychology. Champaign, IL：Human Kinetics.

臺灣主要死亡原因統計表，取自衛生福利部統計處。https://dep.mohw. gov.tw/DOS/lp-4927-113.html

吳姿瑩、卓俊伶（民83）。健康促進模式與健康運動促進。中華體育，12，1，51～62。

林正文（民85）。行為改變技術－制約取向。臺北市：五南圖書出版公司。

陳俊忠（民86）。體適能與疾病預防。教師體適能指導手冊，教育部。

陳榮華（民75）。行為改變技術。臺北市：五南圖書出版公司。

黃耀宗、季力康（民90）。養成良好運動習慣的行為改變策略及方法。大專體育，53，86～90。

MEMO

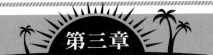

第三章
體適能的健身理論

　　體適能之所以被重視，與達爾文(Darwin)適者生存學說(Survivor of the fittest)有關。常言道：「健康是無價的」，體適能是全人健康的一部分，它會影響心理、社交、知能和精神各層面，而各層面亦會影響體適能，彼此相互影響，相輔相成。如何享受規律運動，保持良好體適能乃是全人健康的重要課題。因此，健康體適能的最終目的，不僅是延長壽命，更要能免除疾病臥床褥的痛苦，保有生命貫徹始終的尊嚴，才是真正提升了生命的品質。

　　本章主要目的在於說明全人健康、運動與體適能之間的關係，藉由健康體適能的理論基礎，協助讀者瞭解如何評估自己的心肺適能、身體組成、肌肉適能及柔軟度，並針對目前的體適能水準，擬定運動處方，透過有效的健身運動方法來增進健康體適能，達到全人健康的目的。

第一節　體適能與全人健康

一、全人健康的定義

　　隨著生活水準的提高，以前人們認為身體沒有病痛就是健康的狹義健康觀念，以逐漸被全人健康(wellness)的觀念所取代。全人健康觀念擴展對於增進民眾的幸福具有非常深遠的意義，不僅拓展了人們生命的意義，也提升了生命的品質。

全人健康包括壓力處理、適度運動、適當飲食、休息放鬆和積極肯定的態度等，是每個人經由行為改變和自覺，保持最佳的生存狀態，是終生追求動態的良好生活方式，為自己健康負責的哲學。也就是說個人的身體(physical)、心理(mental)、社交(social)、知能(intellectual)與精神(spiritual)層面皆處在一種理想與和諧的狀態。

全人健康之父鄧恩(Halbert Dunn)對全人健康所下的定義是：個人所存在環境中，盡自己最大潛能去生活，讓自己的身體(body)、心智(mind)和精神(spirit)統合為一。

二、全人健康的範疇

全人健康指的是一個人致力於維持健康狀態，並發揮自己最大的潛力，以達到整體的幸福安寧(well-being)。欲達到全人健康包括六個層面與十二個要素。

（一）全人健康的層面

1. 心理的適能(mental wellness)

指一個人瞭解自己，悅納自己，有穩定的情緒，無長期焦慮感，極少心理衝突，熱愛自己的工作，能在工作中表現出自己的能力，並能與他人建立和諧關係，樂於和他人交往，適切認識生活環境，能切實有效地面對問題，解決問題。

2. 身體的適能(physical wellness)

指個人具備有身體機能的勝任能力、疾病的抵抗能力及面對各種突發事件的反應能力。身體健康的人，擁有良好與健康相關的體適能，如心肺耐力、肌肉適能、柔軟度以及體脂肪百分比等，維持好的生活形態

與醫學方面的自我照顧，而且有能力可安全有效的應付日常生活中一般性及特殊性的活動需求。

3. 社會的適能(social wellness)

指擁有開朗、友善和熱情與他人保持良好的關係之正面的自我形象，成功地適應環境的能力，對社會表現出公平公正，以及對整體人類與環境的關心；社會適能好的人，能認同他人，接納他人的情緒，擁有大公無私的態度、誠懇待人，可尊重並包容他人，具備與家庭社會維持和諧關係的能力。

4. 職業的適能(occupational wellness)

工作與休閒是人類成就感的主要來源，工作不僅是指獲得高薪及高身份地位，而是工作對於個人產生的重要回饋，能在工作中，獲得成就感與滿足；擁有好的職業適能之人會努力提高工作技能與技術，來提升生存競爭力，而且會努力與工作夥伴維持良好的互動關係，並培養團隊精神與工作夥伴互助默契。

5. 精神的適能(spiritual wellness)

包含個人的信仰、價值觀和社會倫理，認清個人人生目的，瞭解自己、接受自己、維持情緒穩定、表達情緒的能力、調適改變及面對壓力的能力，學會體驗愛、快樂、安寧及滿足，幫助個人及他人發揮豐富的潛能。一些研究顯示精神適能、情緒適能與生活滿意度有正相關。

6. 環境的適能(environmental wellness)

指生活環境對個人健康所帶來的影響，由於科技過度的發展，造成環境的破壞與汙染，也給人類帶來健康的威脅。關心環保、愛護地球，人人有責，也唯有處在無汙染、無噪音的環境中才能享有健康。

（二）全人健康十二要素

　　全人健康可細分為十二個要素，如圖3-1。這十二個要素相輔相成，缺一不可，而健康體能是全人健康的重要要素。

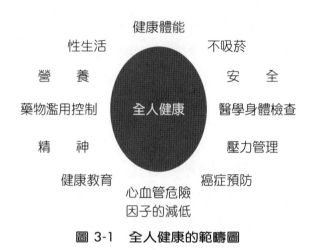

圖 3-1　全人健康的範疇圖

三、身體活動、健康體能與全人健康的關係

　　身體活動可以影響體適能，體適能的水準又將影響健康程度的好壞，健康程度又直接和工作效率及閒暇運動有關，如圖3-2所示。

　　建立健康生活型態，定期健康體能檢測，可及早察覺自我身體的活動能力。如圖3-3所示健康體能與全人健康的關係，擁有良好的體能可使人們遠離「游離危險區」，進入「全人健康區」；而較差的體能可能使人逐漸步入「疾病／醫療監督區」，加速健康的惡化。採行動態的生活型態有助於提升健康體能，促進健康與幸福；而坐式的生活型態則容易導致健康體能的衰退，加速健康的惡化和死亡。

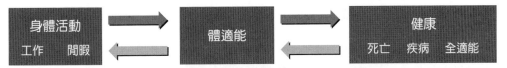

圖 3-2 身體活動、體適能與健康的關係

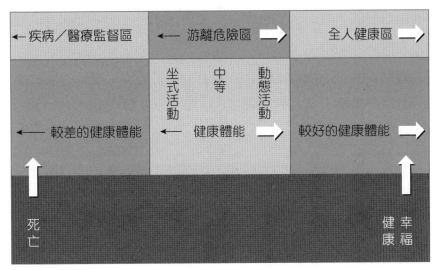

圖3-3 健康體能與全人健康的關係圖

四、增強體適能對全人健康的好處

規律運動可維持良好體能、提升生活品質、增加工作與學習效率、開發個人潛能、紓解壓力、促進人際互動、和諧人生,且有助於其他正向生活方式的養成,如恆心、毅力等。藉由規律運動、注意健康飲食、學習好的生活方式,來實現自我與追求成長。

體適能是全人健康的一部分,會影響心理、社交、知能和精神各層面。體適能也是一個人健康狀況、平均壽命、慢性疾病、全人健康、幸福安寧的重要決定因子。

增強體適能在日常生活上的好處有：

1. 肌力、肌耐力好的人，費力較少就可跟別人一樣完成同樣的工作量，工作效率佳，而有餘力從事其他活動。

2. 柔軟度好的人活動自如，體態優美，關節活動範圍較不受限制。

3. 心肺耐力好的人時時保持好精神，從事耐力性工作不易疲勞，運動後恢復亦較快。

4. 增強體適能可避免體脂肪過多、避免體重增加、避免心臟的負擔增加、避免活動時影響身體散熱能力、避免動作笨拙影響協調性。

5. 敏捷性好的人身體活動反應較快，遇突發事件較能處理自如。

6. 協調能力（平衡感）好的人騎車、走路較不易跌倒，動作學習較易進入狀況。

7. 速度好的人做同樣的工作可以節省較多的時間，完成更多工作。

8. 反應時間快的人可以較迅速的處理突發狀況。

9. 瞬發力大的人可以較輕易的搬舉起重物。

第二節　體適能的要素

一、體適能的定義

體適能(physical fitness)意指身體適應生活與環境的能力；此種能力是由心臟、血管、肺臟及肌肉所展現出的有效率的機能運作，使個人足以勝任每天的工作和適應生活上的身體活動，尚且足夠從事休閒活動而不致感到疲勞，並能應付緊急狀況的身體活動需求。體適能又可分

為健康體適能(Health related physical fitness)與競技體適能(Sport related physical fitness)二類。

二、健康體適能

（一）健康體適能的意涵

　　是指身體心肺血管及肌肉組織的功能，它能夠保護身體，避免因坐式生活型態所引起的慢性疾病，如心臟病、高血壓及糖尿病等。由心肺適能、肌肉適能、柔軟度、身體組成等四種不同特質的身體能力與構造所組成。也就是說它包含：

1. 身體適應外在環境改變的基本能力。

2. 身體活動的基礎，包括學習、工作、休閒及日常生活等能力。

3. 一個人生理能力及健康與否的指標，且是動態的生理過程。

4. 能完成每天活動而不致過度疲勞，尚有體能應付緊急狀況的能力。

（二）健康體適能的要素

1. 肌力(muscular strength)：是瞬間使用的力量，指肌肉組織對阻力產生單次收縮的能力。

2. 肌耐力(muscular endurance)：是指肌肉在負荷阻力下可以持續多久或重複多少次的能力。

3. 柔軟度(flexibility)：是指關節的活動範圍，以及關節周圍的韌帶和肌肉的延展能力。

4. 心肺適能(cardiovascular)：是指身體活動時，整體氧氣系統送至全身的能力。

5. 身體組成(body composition)：是指脂肪占身體重量的百分比。

三、競技體適能

（一）競技體適能的意涵

　　是指與運動技能有關的體能，除了健康體適能的要素之外，亦包括身體從事和運動技術表現有關的體能，例如速度、協調性、敏捷性、平衡感、瞬發力、反應時間。競技體適能亦包含健康體適能，也就是說健康體適能是競技體適能的一部分。競技體適能好的人，除了會有較好的運動表現外，也較有效率執行日常活動，享受運動及比賽的樂趣。

（二）競技體適能的要素

1. 敏捷性(agility)：是指快速改變身體位置和運動方向的能力。例如籃球、足球選手之快速閃躲能力。

2. 協調能力(coordination)：是指身體統合神經肌肉系統以產生正確、和諧優雅的活動能力，對於體操或球類選手來說非常重要。

3. 平衡感(balance)：是指身體維持平衡的能力，也就是能夠自如的控制並維持身體移動方向的能力。對於體操、跳水、溜冰等選手特別重要。

4. 速度(speed)：身體本身或某部位移動時間快慢的能力。

5. 反應時間(reaction time)：身體本身或某部位瞬間反應的能力。

6. 瞬發力(power)：指身體瞬間產生力量或移動距離遠近的能力。對於舉重、跳高、跳遠、排球等運動員是種必備的能力。

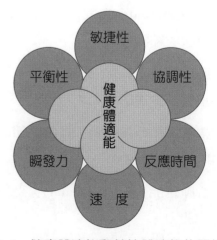

圖3-4　健康體適能和競技體適能的關係圖

四、健康體適能和競技體適能的比較

　　健康體適能的訓練目標、參與對象、運動的屬性、訓練的要求、訓練的時間、成果收穫與競技體適能各有不同，如表3-1所列。

表3-1　健康體適能和競技體適能的比較表

	健康體適能	競技體適能
訓練目標	健康	勝利
參與對象	大眾	選手
運動屬性	一般	特殊
訓練要求	適度	嚴格
訓練時間	終生	短暫
成果收穫	容易	困難

第三節　心肺適能

一、心肺適能之定義

　　心肺適能(cardiorespiratory fitness) 是人體中心臟、肺臟及心血管系統的適應能力，所以也被稱為心肺能力(cardiorespiratory capacity) 或是有氧適能(aerobic fitness)。簡單地說，心肺適能就是心臟輸送血液與氧氣至全身的能力，也就是從事心肺活動時，肺臟、心血管和肌肉系統一起工作的能力。一般來說，心肺適能被視為健康體適能中最重要的要素。

二、心肺適能的重要性

1. 增強心肌：有規律運動習慣，體適能良好者，心臟收縮有力，輸血能力強，每分鐘心跳次數減少，能促進血液輸送氧氣及養分到全身的效率。

2. 有益於血管系統：規律從事心肺耐力的運動者，有良好的血管壁彈性，增加血管的血流量及速度、減少血管道內壁的囤積，同時也能促進組織微血管密度的增生，增加末梢血液的供給效能。

3. 強化呼吸系統：心肺適能較好者，肺呼吸量大，肺泡與微血管間氣體的交換效率高。

4. 改善血液成分：心肺適能訓練結果，紅血球的數量增加，紅血球的血紅素在血液中能運送氧氣。

5. 有氧能量的供應較為充裕：日常生活中有氧能量系統能提供身體活動所需的能源，尤其是長時間的身體活動更為需要。心肺適能較佳者在有氧能量系統運作上相對較好。

6. 減少心血管循環系統疾病：規律的有氧運動可以降低血壓和膽固醇，可降低心血管疾病的風險。

7. 運動後恢復的較快：從事心肺適能的運動者，對運動時受到干擾的內在平衡可恢復的較快，運動後恢復的時間亦較快。

三、心肺適能的運動方法

欲達到提升心肺適能的目的，建議以實施有氧運動(aerobic exercise)的方式來達成訓練的效果。所謂有氧運動係指一種運動時需要攝取大量氧氣的運動方式，其運動強度是運動時身體能提供充分的氧氣，供身體活動之所有肌肉群所需，故此種運動型式不會造成無氧代謝之大量乳酸的堆積。

有氧運動的特色包括：

（一）包含全身性的大肌肉運動

有氧運動參與的肌肉群必須是軀幹與四肢的大肌肉群，局部性的小肌肉運動不易造成足夠的氧氣消耗量，因此也就無法對心肺循環系統做有效的刺激。

（二）可以持續性的運動 (top and go)

有氧運動應達到適當的耗氧水準，保持一定運動強度維持一段時間，因此運動型態應選擇時間可以任由運動者控制，持續進行的運動。

（三）具有節律性 (rhythmic) 的運動

具有節律性的運動，運動強度比較容易穩定控制；無一定的節律，斷續性的運動，運動強度變化大，較不易控制。

（四）選擇運動強度可以根據個別能力調整的運動

由於運動者的個別差異，每個人在實施有氧運動時，都應該採取適合自己的運動強度去進行，好的有氧運動項目應該具有可以根據個別能力調整的特色。

四、改善心肺適能的運動處方

（一）運動型態 (type)

任何使用身體大肌肉群(large muscle groups)，可以長時間持續進行之身體活動(can be maintain continuously)，具有節律性及有氧型態(rhythmical and aerobic in nature)的身體活動，如跑步、步行、登階、游泳、騎腳踏車等多種耐力型的運動(endurance game activities)。

（二）運動強度 (intensity)

運動強度以心跳（脈搏）數作為指標，以每分鐘達最大心跳（脈搏）數（220－個人年齡）×60%～90%的範圍，是為合適的運動強度。例如：某人20歲，其訓練脈搏數最合適為：(220-20)×60%～90%=每分鐘120～180下。

根據美國運動醫學會(American College of Sports Medicine；ACSM)建議，要有效達成心肺訓練的效果，其運動訓練強度需要達到介於個人最大心跳（脈搏）數(maximum heart rate；MHR)的60%～85%之間，因此又稱有效運動心跳區間(safety heart rate training zones)。

最大心跳（脈搏）數與有效運動心跳區間之計算方式：

220 －年齡＝每分鐘最大心跳（脈搏）數，

有效運動心跳區間＝最大心跳（脈搏）數×60%～85%之間。

（三）運動持續時間 (time)

約20~60分鐘，持續時間需與運動強度配合，如運動強度變弱，運動持續時間就需長些；反之，運動強度若偏強，則運動持續時間可以短些。

（四）運動頻率 (frequency)

每兩天一次，每週至少三次，一週以三至五次為宜。

（五）心肺適能的有氧運動項目

改善心肺適能效果較卓著之運動，如快走(brisk walking)、慢跑(jogging)、游泳(swimming)、騎腳踏車或騎固定腳踏車(stationary cycling)、跳繩(rope jumping) 以及有氧舞蹈(aerobic dance)、電動跑步機、划船器、登山健步機、慢步機等等。

五、心肺適能的評量方法

（一）三分鐘登階測驗

此測驗乃以登階運動後，測量受試者心跳率，以評估其心肺耐力恢復情況。

受測者連續上下登階三分鐘，三分鐘後休息一分鐘，開始測量心跳數。測量受測者休息後一至一分半鐘、二至二分半鐘、三至三分半鐘心跳數的變化。

心肺功能好的人，會在較短時間內恢復回安靜時的心跳數。

計算方法如下：

做登階運動時間三分鐘之後，測量出以下所有之脈搏數：

1'00"～1'30"脈搏數_____下…………①

2'00"～2'30"脈搏數_____下…………②

3'00"～3'30"脈搏數_____下…………③

$$三分鐘登階指數 = \frac{180（秒）}{（①+②+③）\times 2} \times 100\%$$

（二）最大耗氧量 (VO$_2$ Max)

人體在運動時每分鐘利用氧氣的最大量即為最大耗氧量，最大耗氧量利用的多寡，為心肺循環及肌肉功能好壞的最大指標，因此評估個人最大耗氧量，可在實驗室中進行，利用電動跑步機(treadmill)和固定腳踏車(bicycle ergometer)等儀器，讓受試者在最激烈運動狀況下，測得每分鐘最大換氣量及氧氣被吸收利用之程度，做為評估最大耗氧量之能力。

（三）十二分鐘走跑

受試者在400公尺標準跑道上進行，測驗員以碼錶計時，助理測驗員記錄受試者所跑的距離，當時間達到十二分鐘時測驗員鳴笛，助理測驗員即刻跑到受試者所達位置，並算出其所跑的距離。測試以公里或公尺為單位計算，若受試者無法繼續以跑步方式完成測驗，可以用走路來代替跑步完成測驗。

（四）1600 公尺、800 公尺跑走

受試者在400公尺標準跑道上進行，運動開始時即計時，施測者要鼓勵受測者盡力以跑步完成測驗，如中途不能跑步時，可以走路代替，抵終點線時記錄時間。女生跑完800公尺，男生跑完1600公尺時，測驗員記錄每位受試者的時間（單位：秒）。

第四節　身體組成

身體組成(body composition)是健康體適能要素中重要的一項。身體組成在判斷健康的風險方面比體重還更具代表性。

一、為何要瞭解身體組成

人體主要由水、蛋白質、脂肪和骨質所組成。健康的個體，身體組成之成分維持著一定的比率。反之，不健康的個體，由於組成失衡導致彼此間互有盈虧，一旦成分偏離過甚，即可能產生各種疾病，如因脂肪過多而肥胖，因蛋白質不足而營養不良，因細胞外液增加而浮腫，因骨質流失導致骨質疏鬆等，因此瞭解身體組成是評估個人健康的基本要素。

二、身體組成的意義

身體組成是指身體中各結構成分所占的比率或含量，依據結構成分而有不同層次的分類方法，常用的有組織系統及身體層次的分類方式，在探討身體組成時，大都採用二分法，主要分為脂肪組織與非脂肪組織二部分。

脂肪的成分稱為脂肪量(fat mass)或體脂肪百分比(percent body fat)；而非脂肪成分稱為去脂體重(lean body mass)。

人體的脂肪被分為兩種類型：(1)必需脂肪(essential fat)與(2)儲存脂肪(storage fat)。

（一）必需脂肪

必需脂肪有很多重要的功能，如維持正常的生理活動（例如神經傳導）、幫助維持體溫、保護器官免於受到損害、當身體在活動中或是受傷生病時儲存所必須的能量等。如果必需脂肪數量不足就會降低人體健康狀況和身體表現。此類型脂肪存在於肌肉、神經細胞、骨髓、心臟、肝臟、肺臟、大小腸等組織內。必需脂肪約占男性總體重的3～5%，占女性總體重的10～12%，在女性體內所占的比例之所以較高，因女性特有的脂肪如臀部、大腿、子宮、乳房組織等有較多的必需脂肪。

（二）儲存脂肪

儲存脂肪是一種儲存在脂肪組織的脂肪，大部分分布於皮膚底層（皮下脂肪）和身體主要器官的周圍。儲存脂肪的主要三種功能為：1.體熱絕緣體、2.身體代謝的能量來源、3.緩衝外力的撞擊。

男性的脂肪比較容易囤積在腹腰部，女性的脂肪比較容易囤積在臀部和大腿，除此之外儲存脂肪的數量在男女兩性之間並沒有多大的差異。

三、為何要分析身體組成

分析身體組成之兩大目的：

1. 具實量化身體組成各成分，瞭解其間之平衡，據以評估營養狀況及運動量等，成就健康檢查之功能。

2. 藉週期性重複檢測，以精確之數據，客觀地呈現規劃療程中具體之身體組成差異，評估治療方案之療效。

四、評估身體組成的方法

（一）身體質量指數 (Body Mass Index, BMI)

1. 體重(kg)除以身高的平方(m^2)。

2. 健康BMI的範圍介於18.5到24之間。

以身體質量指數（BMI值）評估身體組成的方法會有迷失現象，通常測量體重將可能導致錯誤的推斷，例如肌肉比脂肪重時雖BMI值偏高，但並非體脂肪偏高，反倒是BMI值正常時，體脂肪太高則應特別注意。又BMI值無法評估出男性與女性體脂肪標準不同，男性體脂肪正常範圍為14～23%，女性體脂肪正常範圍為17～27%。BMI值亦無法反應運動型與不運動型肥胖的差異，運動型與不運動型兩者BMI值相同，其體脂肪的百分比卻不一樣。

表3-2 身體質量指數（BMI值）的分級

BMI值	分級
18.5以下	體重過輕
18.5～24	健康體重
24～27	體重過重
27以上（包含30）	肥胖

（二）腰臀圍比（Waist-to-Hip Ratio, WHR）

1. 腰臀圍比的標準值

(1) 男性：腰圍（公分）／臀圍（公分）＜0.92。

(2) 女性：腰圍（公分）／臀圍（公分）＜0.88。

2. 腰圍

(1) 成人男性＜90公分（35英吋）（歐美男性標準為102公分）。

(2) 成人女性＜80公分（31英吋）（歐美女性標準為88公分）。

　　腰越粗壽命可能越短，研究發現，男性腰圍超過90公分，女性超過80公分，罹患新陳代謝症候群比例達八成三。以及國民健康署調查發現，1203名罹患新陳代謝症候群的患者中，有83.3%的人，都有腹部肥胖的現象。

（三）體脂肪的標準範圍

1. 成年女性：身體總體重的17～27%。

2. 成年男性：身體總體重的14～23%。

　　增加慢性疾病風險的體脂肪百分比：

1. 成年女性的體脂肪超過總體重的30%。

2. 成年男人的體脂肪超過總體重的25%。

（四）標準體重計算公式

　　我國衛生福利部公布的成年人標準體重為：

1. 男生標準體重（公斤）＝〔身高（公分）－80〕×0.7

2. 女生標準體重（公斤）＝〔身高（公分）－70〕×0.6

3. 超重百分比(%)＝〔（實際體重－理想體重）÷理想體重〕×100%

　　若超重百分比(%)介於10～20%稱為過重，若超過20%以上便可視為肥胖。

（五） 儀器評估身體組成的方法

1. 皮脂厚測量法

　　以皮下脂肪測量器(Caliper)測量身體不同部位之皮下脂肪厚度，經由統計迴歸方法導出公式，計算出體脂肪的百分比。

2. 生物電阻分析法

　　生物電阻分析測量法是目前最常被用來評估身體脂肪含量的工具。其原理是微弱的電流通過身體時，在不同成分間傳導的速率不同，進而產生的電阻差異。在人體內，主要易傳導物質為體液及電解質，而淨體重包含較多的電解質，其傳導性較脂肪組織為快；所以可經由接收電極端的電流變化而估算出身體含水量(total body water)，推算其淨體重和脂肪組織之個別重量或百分比。

3. 水中秤重法(underwater weighing, UWW)

　　水中秤重法是根據阿基米德(Archimedes)的原理測量出身體密度，身體在水中所損失的重量等同於體積之重量，因此身體密度可依公式算出；而人體之身體密度的高低取決於脂肪的多寡，脂肪多則身體密度較低。得知密度後利用迴歸方程式便可估算出體脂肪百分比。

4. 紅外線交互作用測量法

　　利用類似紅外線質譜儀的原理，局部測量反射回來的頻譜能量與波長，進一步推估體脂肪比率，該法原先是用於測量肉類和穀類的脂肪含量，後來才將它運用於測量體脂肪。

5. 雙能量X光吸收測量儀(DEXA)

利用X光照像方式測量，測量全身脂肪量、脂肪分布情形及骨密度。

6. 斷層掃描攝影法(CT)

電腦斷層測量法是以Hounsfield unit影像之高低來區分脂肪與非脂肪面積。

7. 核磁共振攝影法(MRI)

核磁共振測量法是運用人體組織中，水與脂肪的質子濃度與散放特性的差異，所導致釋放訊息的強度變化，來評估結構的情況。

8. 磁振造影法

磁振造影是整合強力磁場、電磁波與電腦科技的先進醫學影像檢查技術，原理是利用人體內的氫原子在磁場中產生振動，並由電腦接收訊號轉換成影像。

五、按時評估身體組成的重要性

大多數的人會隨著年齡的增長，流失掉身上的去脂體重，並且增加體脂肪。如果你正在進行節食和運動的減重計畫，每個月評估一次你的身體組成是相當重要的。

六、運動介入對身體組成的益處

運動對身體組成的影響，包括可以增加能量的消耗與身體的代謝率，消耗體內堆積的脂肪，降低體脂肪的含量，運動可增加肌肉量與血液量，並使肌肉達到充分的利用。因此選擇運動的種類及強度，與改變身體組成有關。杭特(Hunter, 1997)等人的研究顯示，體脂肪的增加與身

體活動成逆相關。所以身體活動在體重控制上扮演非常關鍵的角色。運動介入對身體組成的影響有下列幾項優點：

（一） 運動可增加消耗的能量

運動時可增加消耗的能量，消耗的時間大約可持續6～8小時，運動後身體代謝率仍較平時高，這段期間身體的能量消耗亦較平時高。例如一個人跑4500公尺，約消耗250～400卡，而運動後休息一小時間約可消耗30～50卡，約可持續6～8小時，可多消耗180～400卡，共可消耗430～800卡。

（二） 運動有抑制食慾的效果

激烈運動後，會因體溫持續升高而產生厭食效應。以降低食慾而言，規律的有氧運動效果最佳，有助於避免因飲食過量所帶來的肥胖威脅。

（三） 運動可增加脂肪消耗、減少非脂肪流失

在體重控制上，體重減輕與脂肪減少並非相同意義。採取飲食控制時，體重減輕的70%為脂肪組織流失，30%則是肌肉流失。若是飲食控制再加上規律運動，則脂肪組織流失的比率可提升至95%。持續運動30～60分鐘，50%能量來自於脂肪，而持續運動60分鐘以上，脂肪供應能量約占70%～85%。

（四） 運動可預防脂肪細胞數增加、促使脂肪細胞尺寸縮小

一般肥胖的問題因為脂肪過多導致，而脂肪細胞數多且脂肪細胞尺寸大乃是造成脂肪過多的原因。

成長過程中脂肪細胞數目增加最快的時期為：

1. 胎兒在母體懷孕階段的後三分之一期間。

2. 嬰兒出生後的第一年期間。

3. 青春期間。

在這三個階段特別要注重運動與飲食，運動可有效抑制脂肪細胞的生成與脂肪細胞尺寸的增大。

（五） 運動可調低體重的基礎點、增加基礎代謝率

體重類似體溫等機制，都有自己理想的生物體重、體重合適的基礎點，當明顯改變理想的生物體重時，身體會採取一些防衛的措施，例如進行飲食控制時，身體代謝率會降低15～30%，減輕體重更為困難，反之運動時可增加身體的代謝率。

七、改善身體組成的運動方法

改善身體組成的運動方法，以有氧運動與重量訓練最具效果，在實施運動時，必須遵守下列原則：

1. 選擇全身性的有氧運動比較不會產生局部疲勞現象，運動較能持久，而且要打破重點部位減肥的理論，例如「欲藉仰臥起坐消除腹部多餘脂肪」的錯誤觀念。運動項目以快走、慢跑、腳踏車、游泳、有氧舞蹈等較理想。

2. 選擇可自我調整運動強度和持續時間的運動，身體組成與運動消耗的能量有關，故持續時間夠長是重點，而運動強度是影響持續時間的條件，因此選擇中低強度，可持續長時間的運動較理想。切勿憑感覺推論身體運動所消耗的能量，運動所消耗的能量並非與運動用力程度成正比，勿以為越吃力的運動對減肥效果越好。例如以不同強度完成一英哩的跑走，大約相差不到3卡的能量消耗。

3. 運動效果是可以分次累積的，體重控制比較強調運動的總時間。運動的執行，可以在自己能力範圍內分成幾個時段來實施。

第五節　肌肉適能

　　肌肉適能主要包括肌肉兩大能力：肌力與肌耐力，兩者都是以身體的肌肉為主，故稱為肌肉適能。所謂肌力(Muscular Strength)是指單一肌肉或肌群一次所能產生的最大力量，如：搬重物、重擊一拳…等。而肌耐力(Muscular Endurance)則指肌肉維持靜態收縮或反覆多次收縮一段時間的能力，如：仰臥起坐、伏地挺身、婦女抱嬰兒、提重物、拖地、爬上幾層樓…等。在我們的日常生活中，肌肉適能亦扮演非常重要的元素。

　　根據肌肉的收縮速度與能量來源，可分為快縮肌纖維與慢縮肌纖維：

1. 快縮肌纖維(fast-twitch fibers)：收縮快速且有力量，主要依賴無氧能量(ATP)代謝作用，其運動項目為爆發性運動為主，如100公尺衝刺。

2. 慢縮肌纖維(Slow-twitch Fibers)：收縮慢速但較能長時間的運動，主要依賴有氧能量（脂肪）代謝作用，其運動項目為長跑、健走、耐力型運動為主。

　　1995年美國運動醫學會(American College of Sport Medicine, ACSM)的運動科學家們和疾病控制與預防中心(Centers for Disease Control and Prevention, CDC)，共同發布身體活動重要的建議書，強調要有均衡性的健康體能，除了心肺耐力之外，同時亦應重視肌肉適能、柔軟適能及身體組成的健康體能，以達到全面性體能的發展。

　　保持良好肌力和肌耐力對於促進健康、預防傷害及提高工作效率有很大的幫助；肌肉量於30歲到50歲時有緩慢減少的情形，到了50歲以後會快速的老化，由於肌力和肌耐力衰退時，肌肉本身逐漸無法勝任日常身體活動及緊張的工作負荷，因此容易產生肌肉疲勞及疼痛現象。

一、從事肌肉適能的益處

　　經由一個完善設計的肌力訓練計畫，可達到下列益處：

（一）提高日常生活能力及改善生活的品質

　　藉由肌力訓練達到改善個人的姿態、外表和自我的形象，同樣地可刺激關節間相連的韌帶組織，以及肌肉與骨頭連接的肌腱，使關節更加穩定並減少關節疼痛，如此對日常生活緊急情況的應變能力也將提升。

（二）增強肌肉體積及力量

　　肌力訓練可以刺激肌蛋白的合成，令肌纖維組織增加。經過長期負重的刺激，肌力和肌耐力都會提高。

（三）改善膽固醇濃度、降低血壓

　　規律從事有氧性的肌耐力訓練時須循序漸進，其可降低血壓、減少膽固醇及血脂肪的含量。

（四）促進新陳代謝率，減少多餘脂肪

　　由於肌力訓練在增加肌肉的同時，身體須消耗更多能量，所以基本的新陳代謝率也會增加。研究指出，身體若增加三磅重的肌肉，個人的代謝率也會提高7%，因此可減少儲存多餘脂肪，相對肥胖的機會也將降低。

（五）增加骨質密度

經由肌肉的抗阻力訓練給予骨骼壓力，使骨頭內的礦物質含量增加，有助強化骨骼，減少骨質疏鬆或退化的問題。

（六）改善身體姿勢、減少肌肉痠痛

有良好的肌力及肌耐力能改善對於長時間坐姿生活者，所造成腰背、肩頸等肌肉僵硬和疼痛。

（七）促進生理機能

有規律的肌力訓練，除增強肌肉外，同時亦可促進新陳代謝和生理機能的運作，有助於身體的健康，更可減少身體的疲倦。

（八）預防運動傷害及預防跌倒

當肌肉量增加時，平衡感亦會同時提升，對於日常身體活動或在運動時可預防扭傷，相對的老年人增強肌肉可預防跌倒。

（九）提升運動能力

經由肌力訓練後，增強肌肉的收縮和放鬆，提升身體運動能力，比較能夠享受運動的成就與樂趣。

（十）增強信心及自我形象

肌肉經由訓練而脂肪減少，可使身體結實且達到體態優美，進而產生自信心，對於處事和社交方面都有幫助。

綜合上述的益處，抗阻力運動訓練會改變脂肪在肌肉纖維中的比例，並且加速減重效果。肌肉質量越多則提高身體的新陳代謝率，如搭配飲食的控制，更能有效地改變身體組成。抗阻力訓練可以使運動神經元連結到它們所控制的肌肉，讓人更能進行敏捷且爆發性的身體移動。

二、肌力與肌耐力測驗及評估方法

（一）手部肌力

1. 測驗器材：握力器

2. 測驗方法

(1) 確認握力器歸零，顯示板面朝外。

(2) 兩腿張開與肩同寬，兩手自然下垂，兩眼直視前方，身體挺直，手握握力器（如圖3-5），手指用力時肘關節不可彎曲。

(3) 左右兩手各測2次，以平均值為標準。

圖3-5　手部肌力預備動作

3. 注意事項：

(1) 受測者使用器材或儀器前，要熟悉操作方式及要領。

(2) 測驗前受測者要做適度的熱身運動。

(3) 測驗時，受測者不可逞強，需在個人能夠負荷之範圍內。

(4) 受測者用力時，須嘴巴吐氣。

（二） 立定跳遠——股四頭肌爆發力

1. 測驗器材：軟墊、石灰

2. 測驗方法

(1) 受測者站立於起跳線後，雙腳打開與肩同寬，雙腳半蹲，膝關節彎曲，雙臂置於身體兩側後方（如圖3-6a）。

(2) 雙臂自然前擺，雙腳「同時躍起」、「同時落地」。

(3) 受測者可試跳2次，以較遠1次為成績。

(4) 丈量時由起跳線內緣至最近之落地點（後腳跟）為準（如圖3-6b）。

(a) 立定跳遠預備動作　　　　　　　　(b) 落點丈量方式

圖3-6

3. 注意事項

(1) 凡醫生指示患有不宜激烈運動之疾病或懷孕女生皆不可接受此項測驗。

(2) 測驗前受測者要做適度的熱身運動。

(3) 準備起跳時手臂可以擺動,但雙腳不得離地。

(4) 受測者可穿著運動鞋或打赤腳皆可。

(5) 試跳時一定要雙腳「同時離地」,「同時著地」。

(三) 一分鐘屈膝仰臥起坐——腹部肌耐力

1. 測驗器材:軟墊、碼錶

2. 測驗方法

(1) 受測者於墊上或地面仰臥平躺,雙膝屈曲約成九十度,足底平貼地面,雙手胸前交叉,雙手掌輕放肩上,手肘得離開胸部(如圖3-7a)。

(2) 施測者以雙手按住受測者腳背,協助穩定。

(3) 測驗時,利用腹肌收縮使上身起坐,雙肘觸及雙膝後,構成一完整動作(如圖3-7b)。

(a) 仰臥起坐預備動作　　　　　(b) 利用腹肌收縮起坐

圖3-7

3. 注意事項

(1) 凡醫生指示患有不宜激烈運動之疾病或懷孕女生皆不可接受此項測驗。

(2) 測驗前做適度的熱身運動，測驗過程中不可閉氣，應保持鼻吸嘴吐的呼吸法。

(3) 起坐時以雙肘接觸膝為準，仰臥時則以背部肩胛骨接觸地面，後腦勺在測驗進行中不可碰地。

三、肌肉適能的訓練基本原則

從事抗阻力訓練運動時應著重於三大原則：

（一）安全

在抗阻力運動訓練時，如快速的舉重動作，將對肌肉、肌腱和關節等結構產生過度的壓力，會造成身體的傷害，所以建議應以慢速、有效地可以控制的方式來完成肌力訓練。

（二）有效

傳統的抗阻力訓練方式，如伏地挺身和屈膝仰臥起坐等動作，是利用身體本身的重量來從事訓練，只能適度增加肌肉力量。另可藉由啞鈴、槓鈴、機械式、寶特瓶裝水或彈力帶，來針對某一肌群進行強化訓練，以漸進的方式增加訓練阻力，而達到有效提升訓練的效益。

（三）效率

想要在有限的時間內改善身體健康，運動效率須納入特別考量。依據研究結果發現每一肌群只要從事一組（一回合）之運動，便可以維持目前肌力狀況，因此會建議採用單組肌力訓練的方式；如要促進肌力發展，可以採取2～3組、多組的訓練方式。

因此從事抗阻力訓練運動計畫應包括安全、有效和效率三大設計原則，這樣才能讓參與者在最佳狀況下得到良好的肌肉適能。

四、改善肌肉適能的運動方法

欲增強肌肉適能的最有效方法是重量訓練(weight training)，此種運動方法是對肌群施以明顯的重量負荷，使肌肉產生拮抗作用，進而達到肌力與肌耐力的提升效果。

五、改善肌肉適能的運動處方

（一） 運動型態 (type)

抗阻力訓練是提升肌肉適能最有效的運動，肌肉的平衡是指關節對側肌肉群的肌力比例，如上臂肱二頭肌與肱三頭肌的肌群。在器材的使用上既經濟又便利，或以身體本身的重量作為負荷，感覺作用肌收縮、肌肉收縮模式以等長、向心、離心訓練型態。

（二） 運動順序

從事重量訓練應先進行大肌肉群的訓練，再進行小肌肉群的訓練，且應先進行多關節運動，再進行小肌肉群的訓練，而下背部和腹部的運動應該在整個訓練結束前才進行，因這兩者是用來維持身體的平衡與姿勢的。

（三） 運動強度 (intensity)

1. 肌力訓練

以高負荷、少反覆次數的方式進行訓練，每一回合最多持續反覆1～8次的重量為原則，一組休息時間為2～5分鐘，實施1～3回合。

2. 肌耐力訓練

以低負荷、多反覆次數的方式進行訓練，每一回合最多持續反覆12～20次的重量為原則，一組休息時間為20～30秒鐘，實施1～3回合。

（四）運動頻率

抗阻力訓練最好能有48小時以上的休息，且不超過96小時，所以每週2～3天為最佳原則。

六、抗阻力動作介紹

（一）基本站位

圖3-8　基本站位

1. 雙腳打開與肩同寬。

2. 膝蓋微彎。

3. 縮腹夾臀。

4. 脊椎維持中立，肩胛內收下壓。

5. 縮下巴。

6. 眼睛直視前方。

（二）手臂推舉——肩膀及肱三頭肌

動作要領：

1. 雙腳打開與肩同寬，雙手分開略比肩寬。

2. 以正握方式（掌心朝前）持寶特瓶或啞鈴置於胸前鎖骨位置（如圖3-9a）。

3. 運用肩膀和手臂的力量將寶特瓶或啞鈴，以四拍方式慢慢向上推舉最高點，使手臂伸直（如圖3-9b）。

4. 然後慢慢地再將寶特瓶或啞鈴降回原位。

(a) 手臂推舉預備動作　　　　　(b) 推舉至最高點

圖3-9

（三） 手臂彎舉──上臂肱二頭肌群

動作要領：

1. 雙腳打開與肩同寬，雙手約與肩寬。

2. 以反握方式（掌心朝上），寶特瓶或啞鈴置於大腿前側（如圖 3-10a）。

3. 以肘關節穩定身體，藉屈臂動作將寶特瓶或啞鈴慢慢地舉至胸前鎖骨 位置（如圖3-10b）。

4. 身體盡量保持不要晃動，然後，慢慢地再將寶特瓶或啞鈴降回原位。

(a) 手臂彎舉預備動作　　　　(b) 舉手胸前鎖骨位置

圖3-10

（四）蹲舉——股四頭、腿後肌、臀大肌群

動作要領：

1. 雙腳打開與肩同寬，雙手插腰（如圖3-11a）。

2. 雙膝微彎，膝蓋與腳尖同一方向（朝前方）。

3. 下蹲時，雙膝不可超過腳尖，臀部往後有如坐椅子般的姿勢（如圖3-11b、圖3-11c）。

4. 站立時，身體慢慢地往上，雙膝慢慢伸直恢復原位。

（五）弓箭步——股四頭肌、腿後肌、臀大肌

動作要領：

1. 雙腳打開與肩同寬，向前跨一大步。

2. 雙膝微彎，雙膝與腳尖同一方向（如圖3-12a）。

3. 下蹲時膝部不超過腳尖（如圖3-12b）。

4. 穩定重心直上直下。

(a) 蹲舉預準動作　　　　(b) 下蹲動作　　　　(c) 下蹲側視圖

圖3-11

(a) 弓箭步預備動作　　　　(b) 下蹲

圖3-12

（六）跪姿伏地挺身——胸大肌、肱三頭肌、前三角肌群

動作要領：

1. 膝關節置於髖關節正下方（如圖3-13a）。

2. 雙手打開略寬於肩，手腕置於肩關節正下方，手指微開朝前。

3. 身體向下時，雙肘自然向後屈曲至胸部離地面約一個拳頭（如圖 3-13b）。

4. 手臂用力將身體向上撐，雙肘伸展至伸直位置但不鎖死。

(a) 跪姿伏地挺身預備動作　　(b) 胸部離地一個拳頭高

圖3-13

（七）屈膝仰臥起坐——腹部肌群

動作要領：

1. 身體呈仰躺，雙膝屈曲成90度，腳底平貼於地面。

2. 雙手置於兩耳旁或交叉置於胸前，縮下巴（如圖3-14a）。

3. 腹肌用力將背部向上提起，肩胛離開地面（如圖3-14b）。

4. 下降時腹、背肌維持收縮，平緩回到地面（肩胛離地）。

(a) 屈膝仰臥起坐預備動作　　　　(b) 腹肌用力將背部向上提起

圖3-14

（八） 側臥髖關節外展──腰側、臀側及腿外側肌群

動作要領：

1. 身體側臥，一手伸直掌心朝上，頭放在手臂上，另一手在胸前撐於地面（如圖3-15a）。

2. 身體的中心與地面呈一直線，貼於地面的下方腿膝蓋微彎，將上方腿腳尖朝正上方緩慢舉起至最頂點（如圖3-15b）稍微停留。

3. 然後將腿慢慢下放。

(a) 側臥髖關節外展預備動作　　　　(b) 上方腿抬至略高於髖關節稍停留

圖3-15

（九）髖部內收——腿部內收肌群

動作要領：

1. 身體側臥，一手伸直掌心朝上，頭放在手臂上，另一手在胸前撐於地面。

2. 上方腳足弓觸地，膝蓋微彎離開地面（如圖3-16a），下方腿伸直腳尖朝前成90度。

3. 下方腿向上提高離開地面，下降時緩慢地回地面（如圖3-16b）。

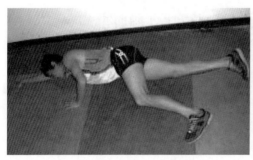 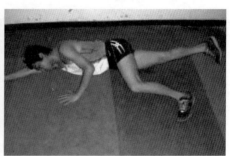

(a) 髖部內收縮預備動作　　　　　　　(b) 下方腿抬高離開地面

圖3-16

（十）背部伸舉——下背肌群

動作要領：

1. 身體呈俯臥姿勢，雙手屈肘至於兩耳旁或雙手置於身體兩側（如圖3-17a）。

2. 縮下巴，鼻尖朝下。

3. 軀幹緩慢向上提起至胸部離地，頸部及腰部不可有過度上仰動作（如圖3-17b）。

4. 軀幹下降時腹背肌維持收縮，以緩慢地回到地面。

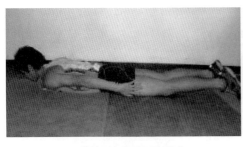 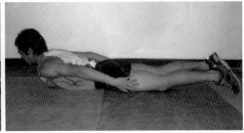

(a) 背部伸舉預備動作　　　　　　　(b) 軀幹向上提起

圖3-17

七、抗阻力訓練注意事項

從事阻力訓練，動作進行時應注意下列幾點事項：

1. 感覺作用肌群在用力。

2. 呼吸平順不憋氣（用力時嘴巴吐氣，放鬆時鼻子吸氣）。

3. 維持平穩動作速度與節奏。

第六節　柔軟度

柔軟度(Flexibility)也是健康體適能的要素之一，柔軟度是指身體關節活動時將肌肉與韌帶伸展至最大的活動範圍的能力。由於現代高科技生活中身體活動量減少，引致肌肉和肌腱縮短，使得關節的活動受到限制或過度使用，而造成肌肉、關節的緊繃、僵硬，以及身體的柔軟性功能衰退的結果，可能導致姿勢不協調、下背痛、五十肩等病痛，間接影響日常生活及工作效率。

　　柔軟度較好的人，身體的軀幹或四肢能輕而易舉地彎曲、伸展、旋轉等做出各種動作，而且肌肉較不會因身體突發一個動作而受傷。對於運動員而言，有較好的柔軟度，可提升運動能力的表現，預防運動傷害的發生；對於一般人而言，有較好的柔軟度，可提升日常生活、休閒及工作的效率。

一、影響柔軟度的因素

　　造成柔軟度不佳的原因，有下列幾點：

1. 年齡

　　柔軟度與年齡成反比的發展，一般而言，10～20歲之間是柔軟度最佳的年齡，過了20歲以後，柔軟度會隨著年齡增長而衰退。不過研究發現，若有規律的從事身體活動，即使是老年人柔軟度也會改善。

2. 性別

　　女性的柔軟度較男性為佳，而通常女性也願意花較多的時間，從事於身體活動的運動。

3. 時間

　　每日起床後的柔軟度較差，而柔軟度最佳的時間為兩個時段，一為早上10～11點，另一為下午16～17點。

4. 肌肉和肌腱

　　關節周圍的肌肉與肌腱，其功能與彈性會影響柔軟度的好壞。透過伸展訓練，關節周圍的肌肉與肌腱，會變得更有彈性和韌性，因此柔軟度會有所改善。

5. 脂肪

身體的脂肪如堆積在兩骨骼間，也會影響關節的柔軟度。例如：腹部的脂肪過多，則會影響身體向前彎曲。

6. 皮膚

曾經因肌肉撕裂傷、嚴重燒傷或開刀而造成結疤的皮膚，其失去延展性與彈性，都會造成柔軟度的降低。

7. 溫度

當溫度升高到攝氏45°時，肌肉與關節的柔軟度增加20%；當溫度下降至攝氏18°時，肌肉與關節的柔軟度則下降10%。

8. 身體活動

規律地從事身體活動的人，其柔軟度會比從不做身體活動的人來的佳。

9. 關節炎

患有關節炎的人，在移動關節時會感到不舒服與疼痛感，導致柔軟度較差。

二、伸展運動的益處

在現代社會，人們若常處於坐姿生活型態以及壓力的環境之下，就容易導致肌肉收縮而緊繃。一般而言，欲想增加柔軟度，需透過伸展運動來達到，其好處不僅放鬆身體、消除肌肉的緊繃，同時亦可使腦神經由緊張的狀態下解放，如此全身放鬆，心情也會變得愉快。

伸展運動適用的族群很廣泛，不只是運動員運動前、後的熱身及緩和活動，偶爾從事運動者（例如：週末爬山、騎自行車等）亦需擁有從事伸展運動的正確觀念，才可讓運動傷害降到最低。伸展運動的益處如下：

1. 有效增加關節的可動性

適度的伸展運動可避免關節僵硬(joint stiffening)及肌肉縮短(muscle shortening)，使身體的活動更靈活，肌肉保有彈性，更能提高身體活動的效率，因而減少肌肉因緊繃所帶來的慢性疲勞與痠痛。

2. 有效改善姿勢與個人外型

藉由靜態伸展運動能增進肌肉的韌性與強度，在伸展過程時牽引肌纖維順勢延展而拉長，長期實施可改善體形外觀，進而使人較有自信。

3. 有效預防下背痠痛和矯正女性生理痛的問題

造成生理痛的原因很多，但可藉由伸展臀部和髖部的肌膜來預防或消除疼痛。根據物理醫學(physical medicine)及復健方面的研究顯示，靜態伸展運動可以當處方來解除一般的神經肌肉緊張(muscle bound)、下背疼痛等。

4. 改善抽筋和肌肉痠痛

由於局部肌肉痠痛可能是由微小反射收縮所造成，故對疼痛肌肉或抽筋的肌群做靜態伸展亦可紓緩疼痛。

5. 有效減少運動傷害

伸展運動可使肌肉的延展性較佳，亦可使關節活動的範圍較大，在身體活動突發用力的情況下，比較不會造成肌肉拉傷或扭傷。

6. 有助於提升運動的能力

　　舉例而言，一位游泳者的肩關節和踝關節應具備良好的柔軟度，以利於協助完成划水和打水，增加前進的速度。

7. 有助於老年人協調性與平衡感

　　老年人從事伸展運動的訓練，可增進關節活動能力，對於日常生活中預防跌倒、綁鞋帶或伸手拿物品等皆有所幫助。

三、柔軟度的測驗及評估方法

（一）坐姿體前彎──腿後及下背關節

1. **測驗器材**：測量三角器、軟墊

2. **測驗方法**：

　　(1) 受測者坐於地面或墊子上，兩腳分開與測量三角器兩邊凹處同寬，膝蓋伸直，腳尖朝上（如圖3-18a）。

　　(2) 受測者雙腿腳跟與兩邊凹處（刻度25公分）平齊。

　　(3) 受測者雙手中指重疊（如圖3-18b），自然緩慢向前伸展，不得急速來回抖動，盡可能向前伸，並使中指觸及刻度後，暫停2秒，以便記錄（如圖3-18c）。

(a) 柔軟度測驗預備動作　　(b) 中指觸及刻度　　(c) 記錄中指互疊觸及之刻度

圖3-18

(4) 兩中指互疊觸及刻度之處，其數值即為成績登記之公分。

(5) 嘗試1次，測驗2次，取1次正式測試中最佳成績為登記成績。

3. 注意事項：

(1) 患有腰部疾病、下背脊椎疼痛、腿後肌肉拉傷、懷孕女生皆不可接受此項測驗。

(2) 測驗前應做適度的熱身運動。

(3) 受測者上身前傾時要緩慢向前伸，不可用猛力前伸，測驗過程中膝關節應保持伸直不彎曲。

四、改善柔軟度的運動方法

根據運動科學理論，比較具有可變性，而且又對關節活動範圍影響相當大的是關節周遭肌肉群的延展性。柔軟度的伸展運動，其特色為給予關節附近的肌肉群伸展刺激。因此，肌肉伸展運動分為以下三大類型：

（一）動態性伸展

動態性伸展(ballistic stretching)的特色是以肢體彈振反覆的動作方式，來達到擴展關節的目的。其會讓肌梭(muscle spindle)被刺激而使肌肉產生反射性的收縮，由於伸展的時間較短，高爾基肌腱器(Golgi tendon organ)作用無法引起放鬆反射，反而容易使肌纖維產生微小的撕裂造成肌肉痠痛。如一般傳統式的徒手體操，大部分屬於動態性伸展。此類型的伸展較不適合平常沒有運動習慣的人或銀髮族群。

（二）靜態性伸展

靜態性的伸展(Static Stretching)特色是將關節、肌肉擴展至某一適當角度後，即維持靜止狀態一段時間，靜態性伸展運動通常持續15～30秒鐘，時間的充足可以使高爾基肌腱器被引發放鬆反射大於肌梭收縮反射，避免造成肌肉受傷。

專家學者大都認為靜態性伸展運動在安全性和效果方面比動態性伸展運動來的好。其原因是動態性伸展時，彈振力量控制不當，可能使肌肉過度伸展(overstretch)而造成拉傷。另外，動態性伸展因快速彈振的關係，引發被伸展的肌肉出現反射性的收縮(reflex contraction)，結果反而會阻礙伸展的程度，而造成伸展的效果不彰。因此，不常運動的人及銀髮族群，想要保持或改善柔軟度，最適合採用靜態性伸展運動。

（三）本體感覺神經肌肉促進性伸展

本體感覺神經肌肉促進性伸展(proprioceptive neuromuscular facilitation, PNF)則是藉由刺激本體感受器，以增加神經肌肉的反應。換言之，主要肌群用力收縮時與拮抗肌放鬆的變化，會促使肌肉更放鬆，增加關節的可動範圍，達到最好的伸展效果。此伸展運動方式在實施過程中需要有經驗的輔助者在旁協助。

五、改善柔軟度的運動處方

經過坐姿體前彎評估之後，在擬定柔軟度的運動處方時，應以下列準則為依據：

1. 運動型態(type)：以靜態性伸展運動方式進行。

2. 運動強度(intensity)：靜態性伸展運動以關節附近的肌肉被伸展的感覺做為運動強度的指標。感覺肌肉有緊繃及輕微的疼痛感(minimal pain)或輕微的不適感(mild discomfort)則表示已達足夠的運動強度。

3. 運動時間(time)：在靜止狀態下維持15～30秒鐘，然後再緩慢的鬆開。

4. 反覆次數(repetition)：每個部位伸展3～5次，中間放鬆休息5～10秒鐘左右。

5. 運動頻率(frequency)：每週至少實施3～4天。

六、靜態性伸展運動介紹

（一）頸部伸展運動——頸部肌肉群

動作要領：

1. 雙腳打開與肩同寬，背部挺直。

2. 頭部往右方傾斜，右手掌放置頭部左側，慢慢地向右方伸展（如圖3-19）。

3. 換邊做同樣動作。

（二）反向拉肘——上臂、肩部三角肌群

動作要領：

1. 右手伸直向左橫過胸部（如圖3-20）。

2. 左手肘關節彎曲，置於右手肘關節上方，將右手向左方伸展。

3. 換邊做同樣的動作。

圖3-19　頸部向右伸

圖3-20　反向拉肘

（三） 手肘施壓伸展運動——肩、肱三頭肌群

動作要領：

1. 雙手繞至後腦勺，左肘關節彎曲，右手掌心放置左手肘關節上（如圖 3-21a）。

2. 右手慢慢將左臂往下施壓（圖3-21b）。

3. 換邊做同樣動作。

(a) 手肘施壓伸展(一)　　　(b) 手肘施壓伸展(二)

圖3-21

（四） 後背抬臂動作——肩、臂肌群

動作要領：

1. 雙手在背後伸直，掌心朝內手指互扣（如圖3-22a）。

2. 上身軀幹保持不動，兩手臂慢慢往上抬高（如圖3-22b）。

(a) 後背抬臂(一)

(b) 後背抬臂(二)

圖3-22

（五）雙手高舉伸展運動——肩、背、手臂肌群

動作要領：

1. 雙手伸直高舉過頭，手指互扣掌心朝上（如圖3-23）。

2. 慢慢的向上頂。

（六）體側伸展運動——身體兩側腰部肌群

動作要領：

1. 雙腳打開與肩同寬，身體挺直。

2. 雙手伸直高舉過頭頂，手指互扣掌心朝上（如圖3-24a）。

圖3-23　雙手高舉伸展運動

3. 身體慢慢的向左彎曲（如圖3-24b）。

4. 換邊做同樣動作。

(a) 雙手高舉伸展　　　　　(b) 雙手高舉伸展身體向左彎

圖3-24

（七）立姿轉體──背部肌群

　　動作要領：

1. 雙腳打開與肩同寬，雙手屈肘置於胸
　　前。

2. 雙腳跟固定貼地面，以頭引導上半身慢
　　慢向左後旋轉（如圖3-25）。

3. 換邊做同樣動作。

圖3-25　立姿轉體

（八）大腿前側伸展運動——股四頭肌、肩部、胸部肌群

動作要領：

1. 雙腳打開與肩同寬，左手向旁邊平舉或向上舉高，維持身體平衡。

2. 右小腿向後上彎曲，以右手握住腳背，左手水平伸直維持平衡（如圖 3-26a）。

3. 右手將彎曲的右腳盡量往後上抬，直到大腿前側股四頭肌微微繃緊（如圖3-26b）。

4. 身體維持與地面垂直。

5. 換邊做同樣動作。

(a)

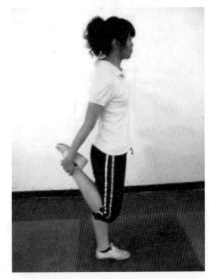
(b)

圖3-26　大腿前側伸展運動

（九） 小腿與跟腱伸展運動——比目魚、腓腸肌群、阿基里斯腱

動作要領：

1. 約一隻手臂的距離，面對牆壁站立，雙腿前弓後箭距離一步。

2. 腳掌貼於地面，兩腳尖朝前，後腳跟不離地。

3. 手掌貼在牆上，手肘逐漸彎曲使重心向前移（如圖3-27a）。

4. 或者後腿稍向前移動，使後腳膝蓋略微彎曲，如此對阿基里斯腱的伸展更有效（如圖3-27b）。

(a)　　　　　　　　　　　　　　　(b)

圖3-27　小腿與跟腱伸展運動

（十） 坐姿轉體——背部、臀側及肋間肌群

動作要領：

1. 坐於地面，左腿側彎，右腳跨越置於左膝外。

2. 右手撐住背後地面，使身體不至於過度後傾。

3. 左手掌扶住右膝外側。

4. 右肩與頭部盡可能向左邊慢慢扭轉
（如圖3-28）。

5. 換邊做同樣動作。

（十一）坐姿側分腿伸展運動——
腿內側、下背外側肌群

動作要領：

圖3-28　坐姿轉體

1. 採坐姿，左腿伸直，右腿屈膝腳掌至
左腿旁。

2. 雙手扶住左腿腳趾尖（如圖3-29a）。

3. 上身慢慢轉向左腿方向下壓（如圖3-29b）。

4. 換邊做同樣動作。

(a)

(b)

圖3-29　坐姿側分腿伸展運動

（十二）兩膝外壓伸展運動——大腿內側肌群

動作要領：

1. 採坐姿，兩腳掌合貼，兩手握住腳趾（如圖3-30）。

2. 將上身緩慢地往前傾，背部不要彎曲。

3. 兩手手肘可以施力輔助將腿下壓，伸展的效果更好。

圖3-30　兩膝外壓伸展運動

圖3-31　仰臥腿側擺伸展運動

（十三）仰臥腿側擺伸展運動——腰側、下背旋轉、骨盆部位肌群

動作要領：

1. 身體仰臥，兩腿伸直，手置於體側。

2. 左腿膝關節彎曲90度，擺在右腿的外側。

3. 以右手扣住左膝外側慢慢向右上方伸展。

4. 左肩膀保持平貼地面，雙眼注視左方（如圖3-31）。

5. 換邊做同樣動作。

（十四）下背伸展運動──下背、臀大肌、腿後肌群

動作要領：

1. 身體呈仰臥，兩腿伸直。

2. 右腿彎曲，雙手抱住膝蓋
 下方。

3. 慢慢的向胸部靠近（如圖
 3-32）。

4. 換邊做同樣動作。

圖3-32　下背伸展運動

靜態性伸展運動，除
了可改善關節的柔軟功能之
外，在健身運動的步驟裡，也可做為主要的熱身準備方式之一；對於長
久坐姿生活型態的人而言，更是紓解肌肉僵硬與痠痛的好方法。

七、伸展運動注意事項

從事柔軟度伸展運動，動作進行時應注意下列幾點事項：

1. 伸展運動進行時，以靜態性方式為主。

2. 感覺伸展肌肉群緊繃即可停留。

3. 不可有疼痛的感覺。

4. 伸展的時間約15～30秒鐘。

5. 保持呼吸平順，不憋氣。

第七節 **體適能的健身運動實務**

養成規律的運動對於慢性文明病的預防，及治療傷患後的復健都有良好的效益存在。在瞭解健康體適能的心肺適能、身體組成、肌肉適能、柔軟度等四個要素之運動處方後，具體實施任何運動都應符合以下完整的程序，以避免運動中傷害的發生，並能進而達到提升健康體適能。

一、熱身運動(warm up activities)

在運動之前的熱身運動，可以漸進地增加心肺的負荷，並增加血流量與提高體溫，降低肌肉的黏滯性，使肌群、肌腱的延展增加張力，增加關節的可動範圍以應付較強有力的收縮，同時促進神經系統的傳導，幫助養分輸送及乳酸代謝的效能，亦可避免發生運動傷害或肌肉痠痛的情形。熱身運動的時間因人、氣候而異，一般約進行5～10分鐘，但氣溫較低時，熱身運動的時間需約12分鐘。

熱身運動大多採輕緩慢跑、健走、原地踏步、伸展操等。

表3-3 熱身動作範例

動作名稱	節拍	動作名稱	節拍
1.原地踏步＋雙手擺動	四個八拍	2.踏併步	四個八拍
3.踏併步＋繞肩	四個八拍	4.踏併步＋擴胸	四個八拍
5.腳跟前點＋雙臂曲肘	四個八拍	6.後勾腳＋雙臂屈肘後擺	四個八拍
7.側弓箭步＋雙臂側擺	四個八拍	8.腿後肌群伸展	四個八拍
9.肩胛伸展	四個八拍	10.背部伸展	四個八拍

二、主要運動(workout activities)

主要運動的方式是使用全身大肌肉之活動，並以耐力型運動為主，如慢跑、騎腳踏車、健走、游泳、有氧舞蹈、跳繩，或可以持續不斷具有節奏性的運動項目，其運動的時間須30分鐘以上，運動強度須達到最

大及最小心跳數之差的75%。根據專家學者研究建議，在從事主要運動的激烈情況下，運動強度應該依個人最大與最小的心跳數的75～80%為最佳上限。

有氧舞蹈大致可分為低衝擊(LIA)、中衝擊(MIA)與高衝擊(HIA)，低衝擊是指單腳或雙腳經常接觸地面的動作，如踏步、踏點步等；中衝擊是指雙腳著地須依腳尖→前腳掌→腳跟的順序做著地動作，如後勾腳、恰恰等；而高衝擊則是指雙腳瞬間離開地面的動作，如小馬跳、開合跳等。

有氧運動動作範例：

1. 踏步＋側併步＋麻花步＋後勾腳。
2. 前走三步點＋後退走三步點＋V字步＋弓箭步。
3. 前走三步三抬膝拍手＋後退走三步三抬膝拍手＋麻花步＋弓箭步＋曼波。

三、緩和運動(cold down activities)

緩和運動（整理運動）是指在完成激烈的主要運動之後，為恢復到運動前的狀態所實施的整理運動。藉由緩和運動，利用肌肉的擠壓讓身體末梢的血液回流至心臟，有助於肌肉內乳酸的排除，進而減少肌肉痠痛、抽筋。一般而言緩和運動的時間約5～10分鐘。

表3-4 伸展動作範例

動作名稱	時間	動作名稱	時間
1.坐姿腿側伸展	20～30秒	2.下背伸展	20～30秒
3.比目魚肌伸展	20～30秒	4.腿後肌群伸展	20～30秒
5.股四頭肌伸展	20～30秒	6.手臂、背部伸展	20～30秒
7.立姿轉體伸展	20～30秒	8.體側伸展	20～30秒
9.肩胛伸展	20～30秒	10.頸部伸展	20～30秒

從事健身運動需要包含以上三階段的步驟，以達到促進健康體適能的目的，在運動當中應遵守漸進原則，切勿逞強，以免造成傷害。現代人在追求全人健康狀態的過程中，有如「逆水行舟，不進則退」，即使體能亦如此，「用則進廢則退」，應養成規律適度的身體運動，讓體能不斷的提升。

 問題與討論

1. 體適能與全人健康的關係？

2. 比較健康體適能與競技體適能的異同點？

3. 心肺適能對人體健康的影響？如何增進您的心肺適能？

4. 說明評估身體組成的重要性？

5. 請依您的身高及體重計算您的：(1)BMI值、(2)標準體重、(3)超重百分比。

6. 一個良好的抗阻力訓練運動計畫，應著重於哪些原則？

7. 哪些因素會造成柔軟度的不佳？

8. 實施運動健身時，需要哪三個步驟？其每一步驟的運動時間為何？

參考文獻
References

中華民國有氧體能運動協會(2005)，健康體適能指導手冊。臺北。易利圖書。

中華民國健身運動協會(2008)。體適能健身C級指導員研習指導手冊。

方進隆校閱、李水碧編譯(2004)。體適能與全人健康的理論與實務，(Principles and Labs for Fitness and Wellness，7/e，原著 Werner W.K.Hoeger，Sharon A. Hoeger)。藝軒圖書出版社。

方進隆總編輯(1997)。教師體適能指導手冊。師大體研中心。

李寧遠等(2005)。健康體適能指導手冊。易利圖書。

李劍如(2003)。心肺耐力的評估與提升。國立成功大學一年級體育課觀念性課程參考教材。

卓俊辰(1989)。體適能—健身運動處方的理論與實際。臺北。國立臺灣師範大學體育學會。

卓俊辰(2001)。大學生的健康體適能。臺北市。華泰文化、國立編譯館。

卓俊辰總校、方進隆等合著(2007)。健康體適能理論與實務。臺中市。華格那企業。

林正常總校閱、鄭景峰、吳柏翰編譯(2007)。基礎全人健康與體適能。臺北縣。藝軒圖書。

林晉利(2009)。教育部98中級體適能指導員培育研習會手冊。臺北市。中華民國體育學會。

林麗娟(2003)。大學生的健康體能與運動。國立成功大學一年級體育課觀念性課程參考教材。

邱宏達(2003)。柔軟度的評估與提升。國立成功大學一年級體育課觀念性課程參考教材。臺南市。成功大學體育室教學組編。

洪新來、蒙美津審閱，曾仁志、吳柏叡譯、原著HOEGER(2008)體適能——全人健康。臺北市：新加坡商聖智學習國際出版有限公司。

洪甄憶(2003)。身體組成的評估與體重控制。國立成功大學一年級體育課觀念性課程參考教材。

張宏亮(2002)。運動與健康。健康文化事業有限公司。

張蓓真(2009)。健康促進理論與實務。臺北縣。新文京開發。

教育部初級體適能指導員培育研習會手冊，2009，教育部。

陳定雄、曾媚美、謝志君(2000)。健康體適能。臺中市。華格那企業。

塗國城(2003)。肌肉適能的評估與提升。國立成功大學一年級體育課觀念性課程參考教材。臺南市。成功大學體育室教學組編。

運動生理學網站 http：//www.epsport.idv.tw/epsport/mainep.asp。

蔡秀華(2009)。教育部98中級檢定術科強化研習會手冊。臺北市。中華民國體育學會。

蘇俊賢(2002)。運動與健康。品度有限公司。

第四章
健身運動指導

　　運動可以消耗身體過多的熱量，維持適當體重，增強心肺功能，增強體能等，其效益不勝枚舉。為協助讀者選擇適合自己的運動訓練方式，本章主要介紹健走、慢跑、重量訓練、自行車、水中運動，藉由對各項運動深入淺出的介紹，讓讀者充分瞭解其特性與練習方式，以選擇強度適中，符合自己興趣的運動種類，並祈望能持之以恆地練習，以增進身體健康，提升生活品質。

第一節　健走健身法

　　「健走」是一種低衝擊性的有氧運動，可強化下肢的大肌肉群，屬於能夠持久執行且運動傷害較少的運動。健走運動能改善心肺適能，降低心血管疾病，減少體脂堆積，增加骨質密度…等。健走運動具有簡單方便、不需特殊場地設備、每個人皆可從事、不容易產生疲勞與運動傷害等特性。在全球已掀起一股健走熱潮，臺灣從事健走的人數也逐漸增加中，由於臺灣目前已邁入高齡化社會，基於疾病預防控制與提升生活品質的觀點，健走非常適合推展成為全民運動。因此，不喜歡運動或剛開始接觸運動的人，不妨從健走開始，運動壓力不大，技巧不高，也不需太多的準備。

一、什麼是健走

健走運動發源於美國，健走是歐洲與美洲最受歡迎的運動。從動作學習理論的角度來看，健走的動作運用幾乎是與生俱來的，藉由軀幹直立並運用雙腳移動身體，相較於其他健身運動（如游泳、自行車、球類運動等），健走運動可以省略「動作學習、遺忘、再學習」的歷程，只要願意開始，每個人都可以享受健走活動所帶來的效益。

健走運動是一種有效性的行走方式，而非隨性的步行方式，除步行步頻與步幅的要求外，步態的正確與否亦列入考量範圍內。因此，健走運動之決定因素在於「運動強度」和「步行距離」，要比平時走的還要快一點，而且不會覺得太吃力，大約是每分鐘80～100步，讓心跳率達到個人最大心跳率之70%，且每天運動時間累積達30分鐘以上。而依照步行之速度、動作、熱量消耗等來區分，可以將健走分為以下幾種類型：

(一) 散步

散步之步伐與動作較隨意，速度比一般走路還慢，走1公里約花上20分鐘以上。散步之健身效果不佳，只適合年齡較大或行動不便者參與。

(二) 走路

走路運動之步伐是依照個人習慣的速度，走1公里約15分鐘左右。運動健身效果要看行走的時間長短而異，30分鐘以上較有達到輕微運動量，適合初次體驗健身運動或運動機能受限者採用。

(三) 活力健走

活力健走之步伐比走路略大，速度達到每公里10分鐘左右。活力健

走速度較快，手臂的動作也會自然增加，呼吸感覺較明顯，可輕易達到每日運動量之標準，由於前進速度要求較快，身體必須改變姿勢才能達到速度上的要求。從事活力健走時，身體重心需稍微前移、手臂彎曲擺動，並盡量運用核心肌群來做抬腿、邁步等動作。活力健走有較高的運動強度，可直接促進心跳率與換氣率，進而有效提升心肺適能。

(四) 快速健走

快速健走是提高活力健走之速度，速度達每公里8分鐘左右。由於快速健走要以更大幅度的擺臂與步伐前進，以增加身體負荷，因此可以達到訓練肌力與肌耐力的目的。

(五) 競走

競走是最高強度的健走運動模式，速度每小時可達14.5公里以上，對身體的衝擊與心肺適能的挑戰程度頗高。對於中高年齡族群或不常運動的民眾而言，並非一項合適的運動模式。

二、健走的好處

從運動生理學的角度來看，走路運動要能對身體產生正面效果，必須能對身體造成足夠的刺激。健走要求走路跨大步、速度敏捷、雙臂擺動、抬頭挺胸，執行起來比跑步安全，也比散步有效，是值得提倡及鼓勵的「有氧運動」。每天從事30分鐘的健走活動，即可看到健走運動所帶來的生理效果。與跑步相較，健走運動對椎間盤的壓迫較低，有助於強健骨骼、肌肉與關節，而且臨床證明，健走運動有助於預防及改善心血管疾病、高血壓、糖尿病及慢性疾病的產生。因此，以健走運動來鍛鍊雙腳肌肉除了可以預防衰老，也是既緩和又安全的運動方式。

(一) 提升心肺耐力

　　健走是大群骨骼肌肉的有氧運動，它不需要特別的技巧或是天賦，但卻可以充分提供有氧運動所帶來的益處。有規律的健走並維持70%的最大心跳速率，可以增進身體每天日常的工作與活動所需之心肺耐力，也可以提供應付意外的能力。

(二) 提升肌力，維持體態

　　在步行時，股骨的受力平衡需要依靠肌肉的協助。單一的步態循環中，平衡控制主要是來自於髖部與軀幹的肌肉，而健走可以訓練下肢肌肉、軀幹強度與主要關節的柔軟度，會直接強化肌肉骨骼系統支持身體重量的能力，並增進神經的傳導，與身體姿態之協調，進而維持身體姿勢、步態與平衡。

(三) 預防心血管疾病

　　現代人不健康的飲食習慣，容易讓血液中的膽固醇與中性脂肪異常增高，讓動脈因此變硬、變脆、變狹窄，血液流通不良，並誘發心肌梗塞、腦梗塞等病變。美國醫學學會指出，每日健走30分鐘以上可以維持心肺功能之健康狀況，增加高密度膽固醇(HDL)的量，減少血壓上升及冠狀血管硬化的機會，並降低心臟疾病發生之機率。

(四) 強健骨骼、減緩骨質疏鬆

　　骨質會隨著年紀而逐漸流失，健走運動相當於對骨骼施予重量訓練，可以預防退化性關節炎，對抗骨質疏鬆。

(五) 體重控制、雕塑體型

　　健走是有氧運動，其運動效果優於散步，所消耗的熱量為散步的1.5倍，如果健走時提高腳步或速度，熱量之消耗更可達3倍。每人每天只

要健走10,000步，即可消耗300大卡熱量，並達到一天基本的運動量。因此，健走運動可以促進新陳代謝、燃燒多餘脂肪，對於體重控制及身材雕塑相當具有幫助。

（六）減輕糖尿病之症狀

糖尿病之成因多半為飲食過量、運動不足和壓力，而限制飲食量、減少積蓄在體內的糖分，健走運動可以消耗儲存在肌肉內的葡萄糖，降低血糖值，促進醣類代謝正常化。美國《護理健康研究》即刊載，一天輕快健走 1 小時，對第二型糖尿病，有50％ 的預防效果。

（七）避免脂肪肝

健走運動可以促進血液循環，讓血液流到肝臟的微血管末端，促進肝臟之代謝功能，避免脂肪肝的產生。

（八）避免運動傷害

許多跑步者都有背痛的問題，起因於跑步時椎間盤需承受體重數倍的壓力。而從事健走運動，椎間盤承受壓力與站立時差不多，比較不會產生運動傷害，同時還能強化背肌，穩固脊柱。

（九）預防老年失智症

60歲以上的銀髮族，從事一週3天，每次45分鐘以上的健走運動，有助於維持認知功能。健走運動擁有使全身血液活絡與腦循環順暢的雙重效果，並促進腦神經細胞功能活化，預防健忘與老年失智之發生。

（十）抒解壓力

健走可以促使腦部釋放腦內啡 (endorphin) ，提升精神，使心情愉悅。從心理層面來說，健走是一種積極性休息的模式。在健走運動過程中，因能緩和神經肌肉的緊張，故具備減輕壓力，放鬆精神的效果；健

走運動也可以強化體內自律神經的操控力，讓交感神經和副交感神經的變化更靈活，改善睡眠情形並抒解壓力。

三、健走之技巧

　　健走包含了「抬頭」、「挺胸」、「縮腹」與「夾臀」等4個基本動作，希望基金會自創了一段健走口訣：「抬頭挺胸縮小腹，雙手微握放腰部，自然擺動肩放鬆，邁開腳步向前走」，可以簡單的讓健走參與者瞭解動作之技巧。雖然健走很簡單，一切以自然舒適為原則，但還是必須注意姿勢的正確性，最好是走在平路上，步伐要大，每一步必須走直，每一步的腳掌須貼地，走快一點，雙臂擺動、擺動低一點，還需要抬頭挺胸、收下巴，健身效果會更明顯。正確的健走技巧可以增加運動效率，避免運動傷害，並從健走當中獲得健康與樂趣。基礎健走法是每一個健走者都必須牢記的基本技巧，包括良好的姿勢與安全的技巧；活力健走法則是健走速度較快時所採用，屬於進階之技巧，茲分述如下：

(一) 基礎健走法

　　基礎健走法是每一個健走者都必須牢記的基本技巧，強調正確、良好的姿勢，其技巧如下：

1. 身體線條盡量拉高。

2. 雙眼注視前方，頭抬高，頸部放鬆。

3. 肩膀放鬆，向下向後，不要駝背。

4. 腹肌輕輕地收縮，使下背部壓平。

5. 骨盆內收，應位於身體的正下方。

6. 步伐以舒適為原則。

7. 適當的步幅。

(二) 活力健走法

活力健走法是當健走速度較快時，身體在動作上所產生的自然變化與修正。從事活力健走時，腳步加快，腳跟先著地，膝蓋放輕鬆，步幅會自然加大，其技巧如下：

1. 上半身動作要領

(1) 手肘彎曲約成90度，這樣可加快手臂的擺動，間接使腳步也加快。

(2) 手臂向前擺動時，手不得高過胸部。向後時，拳頭位置約在腰部外側。

(3) 維持身體拉高的姿勢，不要因為速度加快而從腰部向前彎。

2. 下半身動作要領

(1) 應該是腳跟先著地，這時腳尖上勾；然後再將體重轉移到前腳掌處，以腳尖用力推離地面。

(2) 膝蓋不可鎖死僵硬，應隨時保持輕鬆狀態，但並非刻意彎曲。

(3) 當加快速度時，主要應加快腳步，不要有意地加大步幅，速度加快時步幅自然會較大。腳步必須放輕，避免對關節造成衝擊傷害。

正確健走技巧可以讓你隨心所欲，選擇適合自己的運動方式，牢記各種基本的技巧，才能從健走中獲得健康與樂趣，並避免運動傷害之發生。

四、健走之運動處方

2002年由衛福部國民健康署所宣導的「每日1萬步，健康有保固」的活動中，將每日需達到的運動量轉化成以1萬步來評量，這不僅是一個非常好的概念，也是最常用來計算之基礎，日行1萬步約可消耗體內

300大卡的熱量。從事健走運動之前，最好先進行暖身運動，讓身體逐漸適應運動強度；如果可能，參與健走者應先行瞭解自己的最大心跳率（可用心跳錶來測量，或請運動教練或醫師協助測量），並將健走之運動強度維持在最大心跳率之70％，持之以恆，維持每週3次，每次30分鐘的運動頻率，才會有運動效果。以下為學者建議之健走運動處方：

（一）先做暖身運動

先進行3分鐘關節柔軟操（尤其是下肢關節的動作），再實施2分鐘伸展操，如肩、頸、背部伸展、弓步推牆、股四頭肌伸展等，之後在平整的場地進行輕鬆的健走基本動作，反覆練習2分鐘。

（二）進入健走運動

以1分鐘96～120拍的速度快走約5分鐘，當心跳數上升到約最大心跳數的70%時（最大心跳率因人而異，個人應視體重體能及健康狀況再行調整），維持該速度15～20分鐘，記得監控心跳，保持有點喘尚可講話，但不致於疼痛的身體感覺。

（三）運動後記得做緩和運動

完成主要運動後，緩和降慢速度再持續走3～5分鐘，但逐漸降低運動強度直至休息狀態為止，然後實施伸展操及足部按摩，以舒緩疲勞。

五、健走運動之注意事項

（一）先行評估身體狀態

運動前最好先進行運動能力測驗，同時觀察心肺反應、血糖變化與血壓是否正常，選擇適當強度的運動。初次進行健走運動前，可利用以下問題自我評估：

1. 是否有醫生說你的心臟有問題，且從事運動前應請教醫師？

2. 在做運動時是否會胸部疼痛？

3. 是否曾在未運動時發生胸部疼痛？

4. 是否曾因頭暈失去平衡或失去意識？

5. 是否有骨頭或關節的問題，且會因從事運動而惡化？

6. 最近是否有醫師開高血壓或是心臟病的藥給你服用？

7. 是否知道自己有不能從事運動的任何理由？

(二) 健走之基本原則

1. 健走最好以平坦、沒有車輛干擾的平地為佳。

2. 務必穿著運動鞋或跑步鞋。

3. 充分熱身。

4. 隨時補充水分。

5. 穿著吸汗透氣之服裝。

6. 可佩戴計步器與心跳錶，並養成記錄步數及心跳率之習慣。

7. 姿勢務必正確。

8. 量力而為。

第二節 慢跑健身法

　　慢跑運動是一項入門容易、老少咸宜且經濟實惠的活動，只要穿上輕便的運動服裝，帶著一顆熱愛運動的心，便可立即享受恣意揮灑汗

水的樂趣，是一項值得推廣的運動。慢跑的好處很多，可以加強心肺功能、增強肌力與耐力、減輕心理壓力並且提高生活品質，更可以預防高血壓、心臟病、糖尿病及癌症等常見的老年疾病。

一、何謂慢跑

慢跑是指較長時間、較低強度的持續跑，心臟跳動每分鐘不超過160下（通常介於130～155之間），即最大心跳率之65%～75%之間。慢跑可以長時間燃燒身體熱量與脂肪酸，並增加有氧耐力，持之以恆地慢跑可以甩掉身體多餘贅肉。

二、慢跑之益處

慢跑屬於大肌肉的有氧活動，能有效改善循環系統和呼吸系統的機能，增強心肺耐力；降低血液中三酸甘油酯、低密度脂蛋白 (LDL) 、膽固醇等有害物質的濃度，使身體機能維持在合理範圍；慢跑亦有助增強骨骼系統和肌肉系統，對預防和改善骨質疏鬆症也有一定的好處。規律地參與慢跑活動，可以獲得許多效益，茲分述如下：

(一) 增進心肺能力

持之以恆地從事慢跑運動，會使心臟收縮之血液輸出量增加、增加血液含氧量、降低安靜心跳率、降低血壓，增加血液中高密度脂蛋白膽固醇含量，進而增進心肺能力。

(二) 增進肌力與肌耐力

規律的從事慢跑運動不僅能增進及改善心肺功能，也有助於維持全身性的肌力與肌耐力。

（三）促進新陳代謝

　　年齡超過30歲後，身體各項機能即開始進入老化狀態，從事規律地慢跑運動可以促進體內新陳代謝，延緩身體機能老化的速度，並可將體內的毒素等多餘物質排出體外。

（四）增進免疫能力

　　慢跑運動可加速新陳代謝，迅速排除體內毒素，增強細胞活動力，並提高血中免疫球蛋白濃度，有助於增加免疫能力。

（五）排除心理壓力

　　體力活動（特別是有氧運動）對心情有正面幫助，部分研究發現，慢跑運動會促使大腦皮層分泌腦內啡，使人產生愉悅感，也會讓體內血清張力素(serotonin)、皮質固醇(cortisol)等與負面情緒相關的激素降低，減少憂鬱、壓力的感受，有助於排除心理壓力。

三、慢跑的動作要領

　　不正確的運動方式會造成傷害，以慢跑而言，錯誤的速度、步伐、足部落點都會形成運動傷害，因此，在從事慢跑運動之前，有必要瞭解正確的慢跑動作。

1. 身體保持正直，保持頭與肩的穩定，以脊椎來支持身體大部分的重量，肩膀稍微向後，骨盤稍微向前，眼睛直視前方，肩膀適當放鬆。

2. 擺臂是以肩為軸的前後動作，肘關節角度約為90度，左右動作幅度不超過身體正中線，手臂動作須維持身體平衡，與身體保持一點距離，手臂必須放鬆，並配合腳步擺動。

3. 從頸到腹保持直立，而非前傾（除非加速或上坡）或後仰，這樣有利於呼吸、保持平衡和步幅。

4. 腿前擺時積極送髖，腳在著地時，足部正好在膝蓋正下方，保持膝蓋微彎，以吸收地面衝擊力，減少膝關節受傷的可能性。

5. 維持適當的步幅，步幅過大會讓小腿前伸過遠，以腳跟著地，產生制動剎車反作用力，對骨和關節損傷很大。正確的落地是用腳的中部著地，並讓衝擊力迅速分散到全腳掌。

6. 正確的呼吸，慢跑時的呼吸方式因人而異，重要的是要找出適合自己的節奏，一般吸氣會以鼻子吸氣，吐氣時用嘴巴幫忙吐氣，配合腳步與運動強度進行規律的呼吸，找出屬於自己的節奏和韻律，才能應付較長時間的慢跑運動。

四、慢跑之訓練方式

常見的慢跑訓練方式有以下三種：

(一) 穩定的速度跑

穩定的速度跑，心臟跳動每分鐘約170下。可利用公園、馬路、田徑場等各種場地進行定速度的慢跑訓練。這種訓練乳酸之生成較少，對於心臟血管、呼吸系統及新陳代謝等功能都有幫助。

(二) 法特雷克 (Fartlek)

法特雷克意指速度遊戲(speed play)，和穩定的速度跑的最大區別是法特雷克中間加上變化速度的練習，較為活潑有趣，這種速度變化的練習特別受到青少年青睞。

(三) 持續性慢跑

持續性慢跑，心臟跳動每分鐘約160下。可利用公園、馬路、田徑場等各種場地進行持續性慢跑，持續性慢跑之運動強度低，但距離較長。

（四） 恢復跑 (recovery run)

恢復跑，心臟跳動每分鐘約在140下，持續時間不超過30分鐘，其功能在調節體能，並為隔日的練習做準備。

五、慢跑訓練之原則

（一） 合乎身體健康的訓練原則

每個人都必須配合生理、年齡、性別、體能狀況等指標，以正確、循序漸進的方式來實施慢跑訓練，以避免運動傷害。慢跑練習的份量由少到多，運動強度由低到強，並同時兼顧肌力、速度、柔軟度、耐力等層面。儘管慢跑有許好處，但慢跑對身體所造成的負擔仍比走路時大，因此，對於很少運動或 30歲以上的人，貿然從事慢跑運動，容易傷害膝關節、肌腱等部位，所以必須採用較低的運動強度來從事慢跑運動；如果身體已有某些疾病或生理障礙，如高血壓、心臟疾病、氣喘等疾病者，則更須小心謹慎，千萬不可勉強自己從事過度激烈的訓練或比賽，以免造成永久性的傷害。

（二） 持之以恆的訓練原則

慢跑應該要長期、持之以恆地練習，才能產生積極及正面的影響。一般而言越容易學到的技術也越容易消失，所以慢跑需要不斷的練習，否則很難維持技術、協調能力與體能水準。

（三） 漸進原則

大部分的民眾都適合慢跑，不過最好循序漸進，不宜進行強度過高的運動，以免發生危險；慢跑期間若身體發生不適，應立即停止，休息後身體仍不舒服者，則應前往醫院作進一步治療。從事慢跑運動要慢慢加強練習的強度，千萬不要超過自己體能的限度，否則不僅對身體沒有

益處，更可能讓心臟、血管及生理各部機能受到傷害。慢跑練習每週應進行3～5次，每次20～60分鐘，運動強度心跳介於每分鐘110～170之間，採用漸進方式來練習。

（四）有氧耐力的訓練

慢跑過程中要適度的調整呼吸和休息，呼吸的調整對體力有莫大的助益，更可增加自己的心肺功能。慢跑訓練對於有氧耐力及生理組成有顯著的功效，而慢跑之有氧耐力訓練以中等速度為宜，太快或太慢都不是最佳訓練方式。

（五）動作協調性

慢跑訓練應兼顧慢跑的姿勢與動作之協調性，協調的慢跑動作可以增進行進效率，也可以維持體態。慢跑者可以採用向前走、慢跑及向後走、慢跑等訓練方式，來加強不同的肌肉，並強化動作之協調性。

六、慢跑之運動處方

依照自己的年齡、體能與身體狀況來設計一份適合自己的運動處方是非常重要的，慢跑之運動處方必須考量運動強度（運動的激烈程度）、持續時間、運動頻率（每週運動多少天）等要素，並採用漸進的方式來進行。

美國運動醫學會(ACSM)建議，要達到運動的效果，健康成年人參與慢跑運動之強度應達到最大心跳率的60～85%，每週至少運動3～5天，每次運動的時間應介於20～60分鐘之間。此外，美國健康與人類服務署 (USDHHS) 亦建議，從事慢跑運動之目的如果只是為了促進健康及預防疾病，就應該每天從事15分鐘的緩步跑（相當於30分鐘急步行）練習；如果是為了體重控制，特別是防止體重增加，便要每天做30分鐘或以上的緩步跑運動（相當於60分鐘以上的急步行）。

七、慢跑之注意事項

（一）穿著舒適的運動服裝

穿著舒適、透氣服裝能夠達到保護的作用，夏天應穿著淺色的衣物，減少吸收熱量。慢跑者如曾經發生運動傷害，最好穿戴護膝、護踝、護腕等，可達到預防傷害復發及減輕疼痛的功能。夜間慢跑時最好穿著有反光條紋的衣物，以維護安全。

（二）穿著功能性的運動鞋

一雙好的慢跑鞋可以提供足部緩衝避震的功效，吸收足部與地面接觸所產生的反作用力，保護您的雙腳。由於每個人腳型不同，所以必須按照個人腳部結構之特點來選購適合自己的運動鞋，選擇有足夠吸震能力的鞋底，以及能夠給予腳跟、跟腱足夠保護的鞋托。

（三）充分的熱身運動

暖身的目的是讓人體從平常安靜的狀態，過渡至正式運動時緊張的肌肉活動狀態，以避免運動傷害。適度的暖身可幫助肌肉伸展，增加關節活動角度，提高中樞神經的興奮；而熱身活動不足，會讓動作不協調，甚至造成肌肉、肌腱、韌帶等的撕裂及創傷。剛開始從事慢跑練習者，熱身運動以10分鐘左右為宜，先從幾分鐘的伸展運動開始，充分伸展全身的肌肉和關節，再以快走或慢跑的方式熱身400～800公尺，至全身感到稍微出汗的程度，便可以正式開始慢跑練習。

（四）慢跑結束後的緩和運動

結束慢跑訓練後，不要立刻讓身體靜止下來，應繼續步行或放慢腳步再跑3～5分鐘，讓血液循環與呼吸恢復順暢後，才完全停止下來。因為慢跑後肌肉會變得較為緊張，所以應該再多做5～10分鐘的伸展操作為緩和運動，有助於排除身體乳酸堆積，亦有益於隔天的慢跑練習。

（五）選擇適合的場地

慢跑的場所選擇以安全、寬敞、無障礙、空氣品質良好的地方為原則，譬如操場、運動場、河堤等地均是理想的地點。

（六）隨時補充水分

脫水是人體的大敵，人體得不到足夠的水分補充，會降低運動能力，甚至有產生熱衰竭或休克的可能性。因此，進行慢跑運動時，水分的補充便相當重要，以防止脫水現象之出現。

第三節 重量訓練

重量訓練包含肌力及肌耐力等無氧運動效能的訓練，可以增強體能，改善體型，防止肌肉流失，增進身體動作效率，是一種助益良多的健身活動。一般人在嘗試進行重量訓練之前，必須要考量自己的體能狀況，最好請醫師或健身教練進行初步的體能測驗與評估，才能夠依循正確的運動處方，避免運動傷害，並獲得健身運動帶來的效益。

一聽到重量訓練，或許有些人會認為只有運動員才需要，然而，重量訓練除了提升身體肌力、肌耐力和爆發力外，對於我們的身體適能，如減肥、健身等，亦有很大助益；或許有女性會質疑，重量訓練會不會讓身材產生肌肉發達的情形，其實可以不用擔心，因為女性所分泌之雄性荷爾蒙較少，而且女性的體脂肪百分比較男性高，所以女性從事重量訓練不容易有肌肉發達的情況發生。因此，無論是青少年或成年人，只要確立訓練目標，都非常適合重量訓練。

一、重量訓練之意義

重量訓練是以增強肌肉力量為主要目標的體能訓練方式，利用各種訓練器材、舉重物，或是徒手等方式，透過超負荷的原理，以循序漸進增加的重量，給予身體不同程度的負荷，使之產生抗阻作用，並主動持續反覆主要肌群之收縮，藉以刺激身體組織器官與神經系統，達到增進體能，強化肌肉力量，避免肌肉萎縮和鬆弛的效益，是一種安全又有效的訓練方式。

二、重量訓練之生理機轉

肌肉最主要由蛋白質所構成。重量訓練的原理在於，當身體某塊肌肉受到了強大的刺激並遭受破壞時，身體會自主性的產生修復，並為了應付未來更高強度的破壞而做準備。所以下次肌肉細胞組織生長時，重新生長的肌纖維就會變得更粗更壯，以確保身體在對抗同樣強度的刺激時不受傷害。是以，重量訓練會讓蛋白質破壞分解，隨後使肌肉在休息時，收縮蛋白合成能力增加。因此，重量訓練之所以讓肌纖維發達，是肌蛋白破壞過度補償(Supercompensation)，以及肌漿肥大與肌原纖維肥大之結果。

(一) 肌漿的肥大 (Sarcoplasmic Hypertroph)

肌漿與收縮蛋白的發達，對肌力不直接貢獻，肌纖維橫斷面積增加，而肌力不增加。

(二) 肌原纖維的肥大 (Myofibrillar Hypertroph)

肌纖維因肌原纖維增加而發達，肌動蛋白與球蛋白細絲增加，收縮蛋白合成，細絲密度增加，肌纖維發達而肌力增加。運動者若希望肌力增加，訓練必須刺激收縮蛋白質合成，同時增加肌細絲密度。

因此，重量訓練會讓肌肉充血、腫脹，當訓練的肌肉達到完全充血時，必須藉由高強度的刺激來造成肌纖維斷裂，如果沒有成功的破壞肌纖維，重量訓練對於增強肌力之效果將等於零。

三、重量訓練的效果

重量訓練可以讓身體有良好的肌肉適能，可使肌肉和關節受到保護，有助於維持良好的身體姿勢，減少骨質疏鬆症罹患率，預防下背痛並提升身體運動能力，也可塑造優美體態，增加自信心。在同樣的工作負荷下，肌肉適能佳者可以更輕鬆地勝任；相反地，在肌力不足的情況之下，容易發生膝蓋方面的問題或關節扭傷。

重量訓練在增加去脂體重方面及增進肌肉適能比有氧運動有效，有助於體重控制，且由於去脂體重的增加，安靜代謝率與能量的需求都會增加。因此，重量訓練對年輕且成年的男性和女性，在身體組成方面、體型的維持及改善有很大的助益，每個人都有必要進行適合自己的重量訓練，維持並增強體能，以應付工作與生活中各項挑戰。重量訓練有以下效果。

(一) 肌肉系統方面

如前述，重量訓練破壞肌肉纖維，促使身體形成更多肌蛋白，並形成大量且肥大的肌肉纖維，可以增加肌肉組織，增進肌肉收縮之能力。

1. 增加肌力

由於肌肉組織之增加，肌群所能克服之最大阻力，產生的最大張力(1RM)也隨之增加。

2. 增加肌耐力

肌耐力是指肌肉使用某種肌力所能持續的時間與反覆次數，由於肌肉組織增加，某肌群克服小阻力，持續反覆的能力也隨之增加。

（二）骨骼系統方面

重量訓練可以將身體所承受之壓力轉移到結締組織（即肌腱、韌帶）和骨骼，促使肌腱、韌帶產生更多的膠原蛋白，增加骨骼密度，並強化身體結構。

（三）其他方面

重量訓練除了可以增進運動表現及運動的能力，對於預防運動傷害、心肺耐力之提升、個人體能之維持以及體態之改善均有助益。

四、重量訓練之動作形式

重量訓練之動作形式必須考量解剖學理論與相關力學要素，以符合重量訓練使用者之需求。依照肌肉收縮之方式，可以將重量訓練之動作形式分為以下五種：

（一）等長收縮 (isometric)

以最大力量施加於不動的固體時，肌肉長度與關節角度不變的訓練方式，如推牆、高舉重物等施力方式，又稱為靜態(static)收縮。通常等長收縮不需要器材即可訓練，可以利用椅子或牆壁做不同肌肉群和不同方位的推拉（上壓、上推、外展內側等運動），藉以增強肌力和肌耐力。

（二）等張收縮 (isotonic)

用力時關節移動張力不變的訓練方式，這種收縮方式會使肌肉產生位移，亦即肌肉會有向心及離心收縮，如推舉槓鈴的動作，又稱為動態收縮(dynamic)。

(三) 向心收縮 (concentric)

用力時肌肉長度變短的訓練方式。

(四) 離心收縮 (eccentric)

用力時肌肉被動伸展長度變長的訓練方式。離心收縮可給予肌肉較大的刺激，但也較容易引發肌肉痠痛。

(五) 等速收縮 (isokinetic)

用力時關節移動速度不變的訓練方式，必須藉助「等速收縮訓練器」才得以訓練（這種器材通常極昂貴）。等速收縮在整個肌肉縮短的過程中，所有關節角度所產生的張力均保持在最大值。

五、重量訓練的原則

重量訓練包含「訓練」、「營養」、「休息」等三大要素，重量訓練使用者必依照自身需求，並考量自身操作能力，來選擇安全、有效的重量訓練動作。不同體能狀態與身體素質者，必須選擇適合自己的重量訓練方式與強度，才不會發生訓練量不足致成效不彰，或是訓練量過重而受傷的情形。儘管重量訓練之型態會因人而異，但仍有一些共通法則，茲分述如下：

(一) 超載原則

重量訓練之基礎在於讓肌肉承擔不斷增加的負荷。為了提高肌力、肌耐力，必須實施超過平時本身最大能力的訓練，並藉由定期增加訓練之負荷及反覆次數，讓肌肉系統因訓練而獲得，即稱為超載原則。由於超載原則強調重量訓練之負荷量必須高於正常值才能發揮效用，因此，當一個人如有上舉10次的能力，但他在訓練時僅上舉8次，那麼這種重量訓練方式對他而言是無效的。

（二）漸進原則

重量訓練進行一段時期後，肌肉會逐漸適應所承受之負荷，因此必須漸進地增加訓練之負荷量，等身體逐漸適應新的訓練負荷量後，便可以再改變訓練的內容，才能有效改善肌力和肌耐力。但是，增加的幅度不能太大也不能太快，以免造成傷害，即為漸進原則。

（三）排列原則

重量訓練對全身各部位肌群之訓練，應依照適當的順序與組合，以增強訓練效果，並減少運動傷害發生之可能性，即稱為排列原則。通常以大肌群以及多關節部位之訓練優先，再來是小肌群以及小關節部位，腹背肌群通常是最後訓練。此外，較弱之肌群應優先訓練，且應避免將作用肌相同的項目連在一起訓練。

（四）優先鍛鍊原則

由於體能會隨著訓練時間的增長而逐漸遞減，因此，為求改進身體肌肉最弱的或最需強化之部位，可把鍛鍊這些肌群的訓練排在一次訓練課程的最前面，這樣就可以在精力最充沛的時候訓練這些肌群。優先鍛鍊原則可以確保訓練時間不會被其他部位肌群之訓練動作所排擠，以達到重量訓練之最高效益。

（五）金字塔原則

不進行準備或熱身活動就用最大的力量來進行重量訓練，是一種很有效的增強肌肉與力量的訓練方式，但是卻具有運動傷害的危險。金字塔法則是為了解決此一問題而建立的。舉例來說，金字塔原則是先用一次能舉起的最大重量的60%做15次，隨後逐漸增加重量、減少次數，直到能用80%的一次最大重量做5～6次，如此一來就可以在熱身完成後，用最大負荷進行訓練而不受傷。

（六）特殊性原則

　　肌肉會依肌肉群被訓練的方式、強度及角度等因素之不同，而有其特殊性的適應或改變，因此，訓練者必須知道訓練目標在哪些肌肉，再依據運動肌群、能量系統以及肌肉的運用型態與動作技巧速度，來調整重量訓練的內容。訓練肌力應以高強度低反覆次數為主，訓練肌耐力則應以較低強度高反覆次數為主。

（七）個別原則

　　訓練負荷必須因人而異。每個人身體狀況以及需求不同，肌力與肌耐力的增強訓練計畫中，應當依據個人的情形來做設計與安排，以期獲得最大之效果。

（八）全身原則

　　訓練負荷必須考慮全身之均衡發展。因此，重量訓練應注意各肌群均衡的練習，才不會造成作用肌與拮抗肌的力量懸殊、不平衡，或部分肌群過分發達，產生肌肉拉傷、體態不協調之負面效果。

六、重量訓練之運動處方

　　在進行重訓之前，應先瞭解自己的體能狀況，才能選擇最適當的訓練強度，避免不必要的運動傷害。重量訓練之強度隨著訓練者所訂定目標之不同而有差別。重量訓練目標之設定如果是要增強肌力，所採用的重量訓練強度應該是訓練者最大肌力（所能舉的最大重量，1RM）之80～90%RM以上，訓練次數也隨之減少（每組3～5次以下的反覆次數），這種強度刺激能加速中樞神經系統發放衝動的頻率及增加其強烈程度，動員更多運動單位參加工作；如果訓練目標是要增強肌耐力，所採用的重量訓練強度應該是訓練者最大肌力50%～80%RM以下，訓練次數就要適度增加（每組12～16次以上的反覆次數）。

　　但由於肌肉在生理上會逐漸適應訓練強度，因此，重量訓練在經過8～12週之後，應該要重新評估訓練強度，亦即重新評估訓練者之最大肌力（所能舉的最大重量，1RM），再調整重量訓練計畫的訓練強度；此外，在安排重量訓練項目之強度時，也要注意訓練項目之個別差異，才能夠逐步增強肌力與肌耐力，達到重量訓練的效果。在重量訓練的過程中，必須適度安排休息時間，即訓練項目中組(set)與組(set)之間的休息時間，通常為20～30秒，此對於無氧運動的體能恢復相當重要。

　　重量訓練對於肌力的效果約可維持6週，在完整的肌力訓練課程後，每週再進行一次重量訓練，就可維持肌力訓練的成效；重量訓練對於肌耐力的效果在剛停止訓練後的幾週逐漸下降，但在停止訓練12週後，肌耐力則維持穩定，並保有70％的訓練效果。因此，維持肌力與肌耐力的訓練效果相當容易，只要持之以恆，就能看見成效。

　　美國運動醫學會(ACSM)建議一般健康成人訓練處方為每週進行2～3次的重量訓練，訓練強度為8～15RM，每個動作實施2～3組(set)。

七、重量訓練之注意事項

(一) 訓練前要做熱身運動

　　重量訓練前要有足夠的熱身，可以提高體溫與肌肉群組的運作溫度，使得肌肉、骨骼、關節各部功能皆達到一定的預備活動狀態，以銜接後續高強度的重量訓練。重量訓練前可以選擇跑步或拉筋、暖身操等有氧運動來進行熱身。

(二) 充分瞭解訓練器材

　　如果能夠依照各項運動的安全須知，及器材使用規定來正確的執行各種工具，運動傷害是可以避免的。因此，在實施重量訓練之前，必須

先瞭解重量訓練器材之操作方式，以及器材之安全裝置，防範因為對於訓練器材不熟悉所造成之傷害。

(三) 動作需正確

重量訓練動作之實施，必須以正確的技巧，並且配合熟練輕鬆的動作為主。熟練後再加強重量負荷，慢慢的完成整個關節活動範圍，以達到訓練目的。在熱身階段，可以先徒手模擬動作，讓肌肉熟悉正確的操作動作，切勿弓背伏腰，或直接從地上舉上重物。錯誤的動作可能會拉傷甚至撕裂肌肉，因此，在進行重量訓練時，應保持正確姿勢，讓肌肉在正確的方向移動並正確成長，有些人肌肉的形狀怪異或肩膀扭曲，即是錯誤的重量訓練動作所致。

(四) 訓練過程不可閉氣

重量訓練勿在用力時閉氣，否則會因循環不適產生努責現象 (valsalva maneuver)，即閉氣用力時，喉門緊閉，胸腔內壓上升，造成靜脈血回流右心減少，引起血壓突降，接著心輸出量不足，誘發頭暈眼花等循環之不適。因此，重量訓練應在用力時呼氣，放鬆時吸氣。

(五) 訓練要兼顧所有大肌肉群

重量訓練應求全身肌肉均衡發展，除了要兼顧所有大肌肉群，主作用肌和拮抗肌也要均衡訓練，以免肌力發展不均衡而造成運動傷害。

(六) 交叉訓練

相同肌群之訓練項目勿排在一起，讓訓練過的肌肉有充分時間休息恢復。

（七）不獨自一人訓練

進行重量訓練時需有人在旁保護以策安全，特別是進行槓鈴推舉或深蹲訓練時。

（八）不要過度訓練

應在自己能力範圍內從事重量訓練，且避免從事過重（如用全力只能舉起一次的重量）負荷的訓練，以免造成傷害。

第四節 游泳健身法

要維持良好的身材，鍛鍊身體的肌力、肌耐力以及增進心肺功能，最有效的運動方式就是游泳。

游泳和其他運動（如跑步、健走、球類運動等）相比，游泳可以讓我們全身的肌肉從頭到腳，從表皮組職到內臟器官，都因運動的刺激而增進其功能。游泳運動亦是傷害較少的項目之一，因為其他運動項目都是在陸地上進行，身體多多少少會承受相對程度的壓力，尤其是腳部、膝關節、脊椎等，中老年人稍有疏忽就有其潛在的傷害。

在一項問卷調查中顯示：妨礙健康的十大原因中，「運動不足」高居排行榜之首，此乃人盡皆知之事實。儘管人人皆知運動之重要性，但是在一天繁忙工作之後，或在假日休息時總有懈怠的心理，推託工作太累或無暇運動，爲知今日的安逸卻是明日的負擔。

近幾年教育部推動學習游泳，加強國人游泳能力，臺灣是海島國家四面環海，各地室內溫水游泳池、水療SAP館逐漸增多，不受天候的影

響，一年四季都可以游泳，這是非常好的現象。游泳可說是一種傷害最少，又可達到健身之目的的運動。

一、游泳是消耗熱量極大的運動

有游泳過的人相信都有這種經驗，每次游泳完後都會覺得肚子餓，感覺很疲勞很累，這是因為游泳的運動量大，人體浸泡在水中所消耗的能量較多之故。

人體在空氣中靜止1個小時，所消耗的熱量大約80大卡，而在水中靜止的狀態則需消耗120大卡的熱量，如在水中從事游泳運動，其能量消耗更是驚人。人在水中游1000公尺可消耗335大卡的熱量，而在陸上跑1000公尺卻只消耗熱量75大卡，比較之下在水中所消耗的熱量達陸上4倍之多。

水的密度和傳熱速度都比空氣大、快，人的身體在12℃水中泡4分鐘所消耗的熱量，相當於在同樣溫度的陸地上停留60分鐘所消耗的熱量，這也難怪常在游到一半時會覺得肚子餓，而游完後全身感到非常疲勞。

游泳時，水具有相當大的阻力，同一動作以相同的速度分別在水中和空氣中進行時，在水中的阻力比在空氣中大800倍之多。所以即使我們在水中緩慢的游動，也具有相當大的運動強度，如果持續游泳30～40分鐘，所消耗的熱量可多達300～500大卡。因此，游泳對減肥有很好的效果，如果能持續每天游泳，一、二個月後就有很好的成效。

二、游泳對人體健康的益處

游泳時需要不斷地腳打水、划水、有節奏的呼吸等，而在極度缺氧的狀態下，有規律游泳的人會比一般常人的心肺功能、呼吸系統以及肌肉耐力要來的好。

　　游泳時，因水對人的皮膚產生刺激，使皮下血管急劇收縮，大量血液容易流入內臟器官等深層組織，使得心臟內的血管分支增加，心肺之微血管網增多，可達到預防心臟病、高血壓以及改善鼻子過敏、氣喘的功效。

　　另外，人在游泳時，因身體處於水平的狀態，心臟和四肢幾乎位於同一水平面上，血液循環不必克服地心引力，因而血液會更容易回流到心臟。游泳時也因為水壓的因素，使我們的呼吸肌必須加大加深，才能供應足夠的氧氣到全身，這樣一來，對於呼吸及血液循環系統的發展非常有利。

三、游泳健身法

　　如果和其他運動相比，游泳算是一項難度較高的運動，有許多人學游泳學了很久，還是不會游，所以學習游泳最好的年齡是在國小及青少年，因在這個階段小孩的骨骼還未完全定型，對一些游泳的技巧動作比較能改進，不像成人的身體生長已完全成熟了。

　　當然，不會游泳並不影響游泳健身的效果，就算在水中玩水，或者是在水中走路，所達到的運動量也足以增強的身體健康。雖然如此，我們仍建議最好學會游泳，大部分的大學裡都設有游泳池，學生不妨選游泳課當做體育課，這樣不但可以學會游泳技能，也可以做為將來終生從事的一項健身運動。

　　一般公私立的游泳池在每年舉辦暑期游泳訓練班，或在臺灣各地的YMCA也都有游泳教學課程，只須花一點時間就可以學會游泳，何樂而不為呢？一旦學會了游泳後，會發覺原來人還可以那麼的輕鬆和自由自在，毫無負擔的在水中，享受游泳運動的樂趣。

　　一個體重60公斤的人，在水中的重量只不過2、3公斤而已。如果比較胖的人，身體還是會浮出水面，只要做踢水、划水就可以前進，游起來更輕鬆。學會游泳後，自己可以訂出游泳健身計畫，慢慢地加強游泳的時間與距離。而不管是以何種姿勢游泳，游泳的速度不必拼命似地游，不必游得太快，只要慢泳，就可以產生強大的健身功效。

　　理想的游泳健身計畫如表4-1：

表4-1　游泳的健身計畫

階段	練習時間	游泳速度	持續時間
第一階段	二星期	每分鐘30公尺	游5分鐘，中間可休息。
第二階段	二星期	每分鐘30～40公尺	游12～13分鐘，中間可休息。
第三階段	一星期	每分鐘30～40公尺	游12分鐘，中間減少休息或不休息
第四階段	一星期	每分鐘30～40公尺	游15分鐘，中間不休息
第五階段	二星期	每分鐘30～40公尺	游30分鐘，中間可休息5～10分鐘。
第六階段	二星期	每分鐘30～40公尺	游30分鐘，中間不休息，此時可游1000～1500公尺。

　　完成為期十週，共六階段的游泳練習後，往後仍以每次持續游30分鐘為基準，速度也可小幅度地逐漸加快。記住，每次游泳應保持一定的速度，把全身放鬆，將身體自然地寄託在水中，不必花太多的力氣即可前進，以此法游泳不但可減少疲勞，又可長時間的游泳，達到放鬆及舒展身心的目的。

　　在游泳時，可抽空量自己的心跳數，一般年輕人的游泳強度需達到每分鐘130下以上最有效，而老年人稍緩和一點，每分鐘心跳達120下以上即可。游泳的次數，以每天一次較理想，如果時間不允許，每週至少也要游泳2～3次，才能達到運動的效果。

在游泳時切勿以極快的速度拼命地游，這種拼命式的游法較屬於無氧運動，不用多久就精疲力盡了，對身體健康的效果是很微小的。我們寧可游慢一點，把游泳的時間拉長，對本身的心臟訓練效果也較有作用。讀者們不妨以50、100公尺為單位，每游完50、100公尺時休息一下，再游50、100公尺再休息一下，以此間歇性的練習方式所發揮的效果最大，世界級的游泳選手也是採取這種方式來練習心肺功能。

四、游泳安全注意事項

因為游泳屬個人的運動項目，不像其他運動需強烈的跑跳追趕等身體位移的動作，加上人體在水中的浮力，故不會產生關節受傷的問題。我們從來沒有聽到有任何人因為游泳而關節扭傷、脫臼或骨折的事情，因此，游泳應是很安全的運動。

游泳的意外傷害雖然很少，但每年都會發生意外溺死的嚴重事件，根據衛生福利部統計資料顯示，意外淹死及溺水是青少年第二大死亡原因。2009～2012四年間共有181學生溺水死亡事件，如表4-2所示：

表4-2　2009～2012溺水死亡人數統計表

發生年	2009	2010	2011	2012	總計
溺水死亡人數	56	43	41	41	181

為了游泳安全我們應注意下列事項：

游泳前應做熱身運動，讓全身的血液循環及肌肉關節等先活動開來後才能下水。在不熟悉的水域如海邊（開放水域）、溪（河）流、湖泊、水塘、溝圳，切勿貿然下水救人，若發現有人溺水應盡快求救，如以下幾種方式：

1. 遇有人溺水時，應大聲喊叫，或打119向消防隊請求協助；未學過水上救生，不可貿然下水施救，以免造成溺水事件。

2. 溺者若離岸不遠，則可用岸上之物如竹竿、木條等，從岸上施救，這是最安全的方法。

3. 當發現溺者，對其拋擲救生圈、救生繩袋、繩子及一切可浮物品，均可使溺水者獲救。

五、溺水時之處置

(一) 發現溺者

1. 大聲呼救。

2. 尋求支援。

3. 找尋可用物品，以岸上器材救生。

(二) 自己溺水

1. 大聲呼救。

2. 保持冷靜。

3. 建立浮力，應利用可漂浮之物體，如木板、木塊、球類、塑膠桶具、寶特瓶、保麗龍塊、釣魚冰箱或翻覆之木船、船槳等當浮具，以求漂在水面上等待救援。

4. 游向岸邊或等待救援。

六、岸上救生方法

　　岸上救生是最簡易的救生法之一，當遇到溺水事件時，即使不會游泳的人，亦可利用此方法救援溺者。

　　在岸上施救的人應依當時情況，採取迅速且適宜的方法，如手援、腳援等之方式，或盡量利用周遭原有之器材，如衣、褲、竹竿、繩子、浮板、保麗龍板或塑膠板等，一切可供救助之器材來施救。

七、自救與求生

1. 仰漂

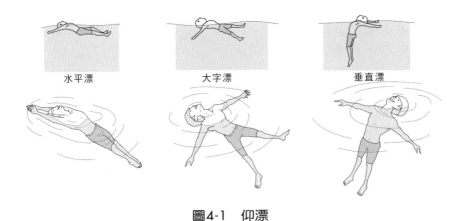

水平漂　　　　　大字漂　　　　　垂直漂

圖4-1　仰漂

　　仰漂的動作重點，即是要讓臉部的口、鼻露出水面，其餘身體的部分維持在水面下，以取得最大的浮力，而能夠換氣。仰漂時全身要放輕鬆，換氣時要快吐快吸，胸腔始終保有多量空氣，以維持正浮力而讓口、鼻露出水面換氣。仰漂依身體姿勢分為垂直漂、大字漂及水平漂三種基本姿勢（如圖4-1）。

2.踩水

圖4-2　踩水

　　踩水以下肢的動作為主，口鼻露出水面即可，雙手由胸前向兩側作搖櫓划水，雙腳作蛙式、腳踏車式或是剪腿式踩水（如圖4-2）。手足動作宜緩慢，身體保持平穩略向前傾，以加大浮水面積，同時全身要盡量放鬆，手足之動作要協調一致。

3. 水母漂

圖4-3　水母漂

　　於水面上深吸氣後，臉向下埋在水中，雙足與雙手自然伸直與水平面略成垂直，呈如水母狀之漂浮。換氣時，雙手掌輕微向下壓水，雙足前後夾水，利用反作用力使口鼻露出水面後快速換氣。

4. 韻律呼吸

圖4-4　韻律呼吸

漂浮水面上時，先深吸一口氣，雙手平伸兩側，雙足伸直，讓身體自然下沉，下沉深度約10～20公分即可，然後掌心向下，雙手由身體兩邊下壓，上浮至口鼻露水面時快速吐氣、吸氣，依此反覆。

5. 抽筋自解

抽筋時除會劇烈疼痛外，亦會造成泳者緊張、恐懼，而導致溺水事件。為預防抽筋，身體不適或疲勞時不宜入水游泳，水溫過低時不宜下水，飯前、飯後或劇烈運動後不宜即刻下水，下水前一定要做暖身運動，隨時補充水分，不做逞強式的游泳。

6. 浮具製作

可利用雨衣、雨褲、大型塑膠袋、寶特瓶、球類等物品製作浮具。

此外，為了自身的安全，天氣太熱或太冷的狀況下均不宜游泳，水溫在20℃以下時勿入水，尤其有心血管疾病者更不可下水，酒後、空腹亦不適合游泳，飯後應休息一個小時後再下水。在水中抽筋或遭遇危險時，應保持鎮靜並舉手大聲呼救。遵守游泳的一切相關規定是必要的安全措施，多一分救生常識，少一分溺水事故。

八、結語

游泳是屬全身性的運動，它除了有增強心肺系統的效果外，對全身四肢肌肉的發展也都有很大的幫助。由於水的浮力，提供了一個無重力的環境，使人體在無重量及零負擔的狀況下運動，更能讓人得到放鬆的機會，對於一個有關節痛、腰痛、呼吸器官不好的人而言，游泳不失為一良好的選擇。

第五節　自行車健身運動

　　隨著健康休閒觀念與環保意識的抬頭，許多開發中國家視為落後交通工具的單車，卻悄悄地在歐美日等現代文明國家中，麻雀變鳳凰般地變身為文明健康的象徵，只要雙腳一踏、一踩，隨時可以帶著你上山下海、翻山越嶺，四方奔馳。生產技術的突飛猛進，更使得單車成為兼具運動、休閒、旅遊、環保等多功能的好夥伴。

　　在早期臺灣，自行車所有人依相關規定應先向政府機關辦理登記，取得證照後始得騎乘，農業社會的時期裡，大多用於運載貨物為主，並未普及。而隨時代的變遷，我國從農業社會快速轉型為工業化社會，代步與運載工具由機車取代自行車，臺灣的自行車產業逐步沒落。

　　不過，我國自行車工業發揮了中小企業快速反應機制，反而更積極投入創新研發，化危機為轉機，讓製造技術更超越世界各國，成為今日全球自行車頂尖的生產國。除此之外，更大大提升自行車品質與安全性，自行車遂成為國人運動休閒及上課、上班的交通工具，且逐年快速成長中。同時，為響應世界各國大力提倡「綠色環保無車日」活動，以及身處在高油價時代，我們以自行車為代步工具，不但可以節省能源耗竭，還可達到空汙減量，改善周遭環境品質，減緩全球暖化現象，更能藉由身體活動，達到強身健體功效。

一、自行車健身的益處

　　每年，在臺灣盛大舉行的國際自由車環臺賽，從選手競爭激烈比賽中奪標的情形來看，參加的國家選手人數不少。事實上，自行車運動在先進的歐美、日本及加拿大等國家推行已久，各國政府除了有自行車比

賽專用場地外，對一般愛好自行車運動的民眾亦廣開自行車專用道，因此，我們不難發現先進國家對提升國民休閒運動與人民健康的用心。

臺北市政府設立專用自行車道，政府站在提倡全民運動的立場，人民則希望開闢自行車專用道，因為這樣不僅可增進國民身體健康，亦可有效改善交通壅塞、減少噪音、降低空氣汙染等問題。

騎自行車是一種很好的有氧運動(aerobic activity)，對於改善心肺功能有很好的效果，不分男女老幼皆適宜的休閒運動，且在學習之初，不像其他球類運動須經專業教練的指導，我們只要會騎自行車即可。騎自行車與慢跑、游泳一樣，對肌力、肌耐力及體重控制很有效果，根據資料顯示，很少因騎自行車受傷的報告，也很少有因騎車過度而造成運動傷害的。因此，而在醫學界也常被用來當做復健運動的方法。

自行車的車款有上千種，製造廠商也相當多，加上其附屬裝備，價錢相差很大，從幾千元到上萬元一輛不等，完全依使用者的需求與經濟情況來選擇，若不是為了比賽，只要買標準型的即可。

對騎自行車的人而言，最困難的就是不容易找到安全的地方騎車，臺灣因地小人稠，車子又多，在馬路上騎自行車相當危險。因此，若純粹休閒運動，宜在郊外騎車較為合適，除了萬不得已要在市區騎自行車，亦應盡可能靠右邊，避免與汽車、機車爭道。雖然如此，自行車仍具有其潛在的危險，因為是騎在兩輪的車上，不比汽車穩定，隨時有意外發生的可能，應要特別注意人車安全。

有鑑於此，目前市面上推出各式各樣的自行車，價錢從一千多元至數萬元均有。雖然在家中騎固定式的自行車，不用擔心交通問題，也可不必為了室外的空氣、路況煩惱，只要專心騎車即可。但是，在室內騎固定式自行車，騎久了也會感到無聊，畢竟在室內不比郊外，可以在騎車的同時，欣賞室外千變萬化的事物及美麗的景色。

二、騎自行車健身運動的方法

騎自行車，宜採行持續性且有計畫性的方式為主，但如果在計畫中途累了，亦可休息幾天後再騎無妨。而有關騎自行車的持續時間、頻率及強度，茲說明如下：

(一) 持續時間

每一次至少持續20～30分鐘，對心臟機能才能達到改善的效果。一般而言，騎得越久，對於心肺功能的改善效果越大。假如要參加自由車比賽，則每次至少需持續40～50分鐘。

(二) 頻率

為改善心肺功能，騎自行車健身每星期至少需維持3～5次效果更佳。如果想參加自由車比賽，則必須每週練習6次。此外，無論是一般民眾平常休閒運動或參加比賽的選手，每星期至少要抽一天檢查自行車的安全，若有損害，應及時修復之。

(三) 強度

在騎自行車之過程中，有效改善身體健康最大的因素是運動強度，運動的強度必須足以刺激心臟機能，也就是要達到最大心跳率的60～85%才有效。如果心跳率低於最大心跳率的60%，其對心肺功能的效果是微乎其微的。

三、自行車運動計畫

剛開始騎自行車時會覺得很累，尤其是雙腿肌肉會感覺很痠痛，而造成痠痛的因素，是腿部過度用力而使肌纖維拉傷，此種情形不用擔心，只要休息幾天就可以恢復。

　　初學者騎大約一個月後，要慢慢將騎車的距離、時間加長，才能達到超載訓練的目標。表4-3是一般民眾騎車的計畫表，僅供讀者參考。

表4-3　自行車健身運動計畫表

程度	練習距離	所需時間	心跳估計強度
初學者	4哩（約6.4公里）	20分鐘	60～70%
中等程度	6哩（約9.6公里）	30分鐘	70～80%
高等程度	10哩（約16公里）	40分鐘	80～90%

四、自行車道

　　全臺灣的自行車道共有110條，分為北臺灣、桃竹苗、中臺灣、南臺灣、宜花東，而在這五個區域裡，較熱門的車道約有27條，可參考表4-4。

表4-4　全臺熱門的自行車路線

北臺灣 熱門車道	桃竹苗 熱門車道	中臺灣 熱門車道	南臺灣 熱門車道	宜花東 熱門車道
1. 基隆河自行車道 2. 新店溪、大漢溪自行車道 3. 敦化南北路自行車道 4. 淡水、八里自行車道 5. 二重疏洪道自行車道 6. 福隆舊草嶺隧道自行車道 7. 烏來桶後溪林道	8. 桃園三坑鐵馬道 9. 新竹海八景自行車道	10. 臺中潭雅神自行車道 11. 臺中高美自行車道 12. 臺中東豐綠廊自行車道 13. 南投集集自行車道 14. 埔里自行車道 15. 彰化田尾公路花園自行車道	16. 嘉義朴子溪自行車道 17. 臺南安平自行車道 18. 愛河自行車道 19. 旗津自行車道 20. 屏東蘭花蕨自行車道 21. 屏東隘寮溪自行車道	22. 宜蘭河自行車道 23. 冬山河自行車道 24. 花蓮海岸自行車道 25. 花蓮馬太鞍自行車道 26. 池上環圳自行車道 27. 關山環鎮自行車道

五、騎乘姿勢與安全

自行車是一種以人力作為基本動力來源的簡易機械，它的行進速度除了車子本身的性能因素之外，個人的體能與騎乘技巧是決定自行車行駛速度的最主要條件。騎乘自行車只要體力好就可以騎得快嗎？體能好的騎士也可能會騎輸一個體能比他稍差的人，原因很可能是騎乘姿勢與技巧的問題。任何一項運動，姿勢與技巧都是運動成績表現好壞的主要因素，自行車運動也是如此，沒有正確的騎乘姿勢與技巧，就難有好成績出現。

所謂安全騎乘技巧，是指騎乘者本身應具備之影響行車安全的自行車操控技能。這牽涉到在人不犯我的情況下，如何確保個人行車的安全。包含了人的正確觀念——用車心態、人的安全配備；車的正確觀念——用車的正確選擇，配備、基本檢查；騎乘時的正確觀念——正確操控、正確行駛。

現今社會汽機車氾濫，出門買東西、上下班，不是騎車就是開車，國人平常也缺少運動，如果可以用自行車代步，不但減少能源的使用、空氣的汙染，更可響應世界各國推動的國際地球村，又可以促進身體的健康。而不管是一般休閒時或上下班、課，對行車的安全都要特別注意，盡可能避開車輛多的道路，應選擇在自行車專用的車道上騎乘。隨著騎乘自行車休閒人口直線上升，不幸地，騎自行車發生事故的案件也與之劇增，有專家呼籲自行車休閒人口，騎自行車要健康但更要注重安全，如此才能快樂出門、平安回家。另一方面，民眾對於自行車休閒相關知識的學習，亦遠不如自行車休閒活動成長的速度，這也對從事單車休閒活動者的安全帶來無形的威脅。

一般騎乘自行車休閒活動時，要有用車的知識與安全觀念，如是自行車愛好者更需要一些專業教育、組裝與保養基礎的訓練課程等等，而

交通路線的規劃也非常重要，當然選擇一臺適合自己身材的自行車更為重要。表4-5是車架尺寸與身高的對照表。

表4-5　車架尺寸與身高對照表

身高（公分）	輪徑尺寸（英吋）	中管尺寸（英吋）
90～115	12	8
100～125	16	10
110～135	20	11
130～150	24	12.5
145～160	26	14
155～170	26	17
170～185	26	19
185以上	26	21

六、結語

　　之前曾代表臺灣角逐奧斯卡外語片的電影《練習曲》，開啟了國人對環島騎車的熱愛，鼓勵對於夢想的追尋與實踐，更催化國人對自行車運動的熱潮，讓騎車成為一種新的文化，除了響應現今世界各國推動節能減碳外，騎自行車不但可以運動健身，也可認識臺灣各地漂亮的風景。在單車環島日誌電影播映後，「有些事，現在不做，一輩子都不會做了！」的思想激發許多人勇於實踐自己的夢想，加上政府推動政策與油價上漲的因素，順勢便燃起了騎車運動的熱潮。

 問題與討論

1. 有運動的女生通常體格都會很粗壯嗎？

2. 請實際體驗健走健身法與慢跑健身法有何不同？

3. 敘述游泳健身法的優缺點？

4. 水上安全注意事項？當您在游泳時，腿部突然抽筋，應如何處理？

5. 敘述自行車健身的好處及安全注意事項？

參考文獻
References

American College of Sports Medicine. (1998). The recommended quantity and quality of exercise for developing and maintaining cardiorespiratory and fitness and flexibility in healthy adults. Medicine Science Sports Exercise, 30, 975-991.

Poehlman, E. T., Gardner, P. A., Ades, S. M., Katzman-Rooks, S.M., Montgometry, O. K., Atlas, D. L., Ballor, R., & Tyzhir. S. (1992). Resting energy metabolism and cardiovascular disease risk in resistance-trained and aerobically trained males. Metabolism, 41, 1351-1360.

Shin, Y. (1999). The effects of a walking exercise program on physical function and emotional state of elderly Korean. Public Health Nurse, 16(2), 146-54.

Stone, M. H., Fleck S. J., Triplett N. T., & Kraemer, W. J. (1991). Health and performance-related potential of resistance training. Sport Medicine, 11(4), 210-231.

Tudor-Locke, C., Bittman, M., Merom, D., & Bauman, A. (2005). Patterns of walking for transport and exercise: a novel application of time use data. International Journal of Behavioral Nutrition and Physical Activity, 2(5), 1-10.

中華民國水上救生協會網站，http://www.nwlsa.org.tw/。

中華健康生活與運動協會(2007)。國際健走大師論壇會議手冊。臺北市：行政院體育委員會。

方淑卿、林瑞興(2007)。步行運動對肥胖者體脂肪之影響。中華體育季刊，21(2)，1-7。

方進隆(1995)。體適能與全人健康。中華體育 9(3)，62-69。

方進隆(2004)。體適能與全人健康的理論與實務。臺北市：藝軒圖書出版社。

王泠、李鴻棋(2003)。增強式肌力訓練對大專女子籃球選手彈跳能力之影響。大專體育學刊，5(1)，231-237。

王順正(1998)。運動與健康。臺北市：浩園文化出版社。

王學中(2000)。不同年齡層跑步者與無規律運動者體適能之比較研究。大專體育學刊，2(1)，127-143。

成戎珠(1994)。動作發展新理論-動力系統理論之介紹。中華物療誌，19(1)，88-98頁。

自行車文化基金會。正確騎乘自行車觀念。http://www.cycling-lifestyle.org.tw/。

行政院體委會(2006)。全民一同體驗健走的好處。臺北市：行政院體委會。

吳萬福(2000)。如何透過運動提升生活品質。國民體育季刊29(3)，33-38。

宋孟文、高俊雄(2009)。學生溺水死亡事件發生之場域與活動。學校體育，112、(19)、25-29。

李柏慧(2004)。成人從事健走行為意圖之研究-以臺中市北屯區為例。未出版碩士論文，國立中正大學，嘉義縣。

李柏慧(2004)。成人從事健走行為意圖之研究-以臺中市北屯區為例。未出版碩士論文，國立中正大學，嘉義縣。

李柏慧、劉淑燕(2005)。民眾從事健走之意圖研究。大專體育學刊，7(1)，147-156。

李勝雄(2000)。體適能教學策略與應用。臺北：五南。

李蕙(2000)。運動的益處-以美國個案研究為例研究。大專體育，51，62-66。

卓俊辰(1986)。體適能-健身運動處方的理論與實際。臺北市：國立臺灣師範大學體育學會。

卓俊辰(1989)。體適能。臺北：國立臺灣師範大學體育學會。

卓俊辰(1998)。體適能與運動處方。體適能指導手冊，106-133頁。臺北市：中華民國有氧體能運動協會。

卓俊辰(1998)。體適能與運動處方。體適能指導手冊，106-133頁。臺北市：中華民國有氧體能運動協會。

卓俊辰(2001)。大學生的健康體適能。臺北市：華泰文化事業股份有限公司。

林仁政(2000)。田徑。臺北：中華民國田徑協會。

林正忠(2003)。如何避免運動傷害。學校體育，13(2)，50-58。

林正常(1993)。運動科學與訓練。運動教練手冊 （增訂二版）。臺北縣：銀禾文化事業公司。

林正常(1996)。體適能的理論基礎。教師體適能手冊，46-59頁。臺北市：教育部。

林正常(1996)。體適能的理論基礎。教師體適能手冊，46-59頁。臺北市：教育部。

林正常(2002)。運動生理學。臺北：藝軒圖書。

林正常、王順正(2002)。健康運動的方法與保健。臺北市：師大書苑。

林麗娟(2003)。運動與高血脂症。成大體育，36(2)，31-38。

林麗娟(2005)。不同身體負載運動對女性運動員骨質密度與骨骼代謝之影響。體育學報，38(1)，69-88。

林麗娟、羅詩文、彭巧珍(1998)。運動介入對兒童骨質密度暨健康體能之影響。成大體育研究集刊，4，85-95。

美國運動醫學會(2002)。ACSM體適能手冊（謝伸裕）。臺北市。九州圖書。

宮原美佐子(2000)。由跑步進入馬拉松。聯廣圖書公司：臺北市。

張宏亮(2006)。運動與健康。臺北市：吳氏圖書。

張博夫(1992)。運動訓練與方法。臺北：盈泰出版社。

教育部(1997)。教師體適能指導手冊。臺北。教育部。

教育部(2006)。國民中小學自行車教學手冊，正確騎乘教學。臺北。教育部。

教育部體育司發行 中華民國水上救生協會編撰 「基礎救生常識 」宣傳海報。中華民國水上救生協會http://www.nwlsa.org.tw/。

許哲彰(1998)。慢跑的好處及運動傷害的預防。大專體育，39，86-94。

陳蓓蒂(2002)。規律耐力訓練對高血壓患病血壓控制與生活品質改善成效之探討。未出版碩士論文，臺北醫學院，臺北市。

程峻(2009)。促進慢跑運動之教學策略。學校體育，29(2)，76-80。

黃文俊(1999)。步行運動與兒童健康體適能。中華體育季刊，13(2)，108-114。

黃永任(1998)。健康成年人的運動處方。中華體育，12(2)，13-20。

黃啟煌、王百川、林晉利、鄭鴻衛譯(1997)。運動急救。臺北縣：科正股分有限公司出版。

黃榮松(1993)。重量訓練各有關變項的理論與實際。國民體育季刊，22(2)，73-78。

楊樹人(2007)。游泳技巧指南。臺南市：文國書局。

劉先翔、周宏室(2009)。自行車騎乘之意涵。大專體育學刊、11，(4)，1-14。

劉淑燕(2004)。內健走（快走）行為與環境之研究調查計畫。大專體育學刊，7(1)，47-156。

劉斐青(2009)。單車酷樂部。臺北市：大輿出版社。

蔣至傑(2000)。選購跑步鞋之考量因素。中華體育，14(2)，132-140。

蘇耿賦(1995)。重量訓練對一般身體適能影響之探討。臺灣體育，78，23-29。

MEMO

第五章
運動保健

規則性、持續性、律動性的有氧運動，對於身體具有保健的功效。本章主要從運動與體重控制的角度來切入，讓讀者可以充分瞭解運動對於體重控制的幫助，以及正確的身體保健之道。此外，本章亦敘及運動傷害防護之觀念與處理方式，以協助讀者建立正確的運動觀念，避免因為一時疏失而造成運動傷害，進而協助讀者擬訂符合個別情況的運動處方，達成預期的訓練效果。

第一節 運動與體重控制

當身體攝入的熱量供過於求，轉變成脂肪組織，就形成肥胖。肥胖是現代人的文明病之一，也是國人健康的大敵，肥胖主要導因於缺乏運動、暴飲暴食、種族、社經地位之差異及基因遺傳等原因，肥胖者罹患糖尿病、中風、心肌梗塞、癌症或發生意外的機率均高於正常人，對於國人生命以及生活品質產生極大的威脅，因此，如何藉由運動有效的控制體重，是非常重要的課題。運動不僅可以達成體重控制的目的，也具有相當的周邊效益。體重控制強調運動、飲食控制與行為改變法，而運動又被視為是最自然、最健康的體重控制方式，只要能加強本身對於體重控制的認知，擬定完善的運動計畫，規律的參與運動，養成動態的生活習慣，就能消耗足夠的能量，避免多餘能量的囤積，並達成體重控制之目的，其不僅有助個人健康之維持，亦有助於減少醫療成本的無謂浪費。

一、運動之益處

　　規律的運動能夠預防疾病並維持健康，不管從事何種運動，對於健康都是有益的。近年來臺灣因社會經濟快速發展，生活水準提高，生活型態及疾病型態也隨之改變，飲食中攝取的營養成分越來越高，慢性疾病如糖尿病、腦血管疾病、心血管疾病等已取代傳染病成為威脅國人健康的主要原因。從事規律的運動可以減少肌肉萎縮、減緩骨質疏鬆、增加心肺活量、降低血中膽固醇、強化心臟肌肉、擴大心臟容量、增加心臟耐受力、增大心臟最大血液輸出量、增加身體各器官對荷爾蒙的敏感度、增強體內免疫力、減緩智力退化速度、增強身體的生理持續力、增強脂肪代謝使體型健美、降低血壓、降低基礎心搏率、降低血糖、減緩動脈硬化速度、減低心肌缺氧再發率、減輕女性經前症候群症狀、降低大腸癌發生率、延長壽命等益處，除了可以降低慢性病的危險性，減緩老化，更能有效改善生活品質。

二、體重控制之意義

　　體重控制是健康體適能(health-related physical fitness)的重要項目。體重控制的基本概念是能量的攝取與消耗，也就是減少能量攝取並增加熱量消耗。能量的攝取量就是飲食的狀況，能量的消耗量則分為基礎代謝率、運動與飲食生熱效應(diet-induced thermogenesis)等三個部分，基礎代謝率約占每日能量消耗的60～70%，運動約占20～30%，飲食生熱效應約占10%。而運動除了可以消耗熱量，更可以增加基礎代謝率，所以運動對於體重控制非常重要。

　　體重是否過重，或有無肥胖現象，可使用身體質量指數(body mass index, BMI；kg/m^2)來判斷，體重過重(overweight)是指身體質量指數介於25～30之間，當身體質量指數高於30者，就屬肥胖族群，指數越高

代表肥胖情況越嚴重。體重過重是相當普遍的健康問題，有體重困擾、需要體重控制者也很多，由於肥胖已屬於全世界共同的慢性疾病，影響人類健康相當大，世界各國都花費許多經費來處理肥胖所衍生的健康問題，因此，如何把體重控制在理想範圍，是非常嚴正的課題。

三、運動與體重控制之關係

理想的體重控制，透過運動的訓練應是最好的方法。運動量不足會導致基礎代謝率降低，如果再加上不當的飲食習慣，就相當容易造成脂肪堆積，形成肥胖。藉由規律運動的策略來進行體重控制，被認為是最自然、最健康的方法之一，運動不僅能達成體重控制的目的，其附加的周邊效應，對心血管疾病、糖尿病、高血壓等疾病的預防，都有正面的功效。單靠飲食來控制體重，雖然也能達到效果，但是容易導致營養缺乏症候群，或引發其他疾病的發生。因此，依據自己的體能狀態，選擇最基本、最簡易的中低強度有氧運動（心跳率達到達每分鐘130下以上），每週3次以上，每次運動30分鐘以上，可以消耗身體過多的熱量，減少脂肪囤積，對於降低血脂肪以及體重控制都有非常好的效果。因此，運動是體重控制最健康的方法，想擁有適中的身材、體型與健康的身體，持之以恆的從事中低度的有氧運動，並保持正確的飲食習慣，就能夠達到體重控制的最佳效果。以下分別說明運動與體重控制之關係。

（一）運動的能量消耗

運動可以藉由消耗過多的熱量來控制體重，否則過多的熱量會在體內以脂肪形式儲存。運動除了能量消耗以外，還可以提高人體的基礎代謝率。運動會增加肌肉量和提高代謝率，這兩者互為因果。運動訓練會增加肌肉量、微血管數量，並提高酵素活性，使每日能量消耗量增加，達到增加休息代謝率的效果。

（二）運動的訓練效果

運動可以避免身體脂肪的過度堆積，又可以維持人體的肌肉量，避免因體重控制造成的肌肉量下降。因此，站在肌肉量維持與增進的觀點來看，重量訓練的運動方式，優於耐力性有氧的運動型態，而對於不希望局部肌肉過於強壯者而言，降低強度、延長時間的有氧運動方式，是較佳的體重控制運動選項。一般而言，採用低強度、長時間的運動方式，是較佳的體重控制策略。

（三）運動對食慾的影響

運動有時候會刺激食慾，有時候卻會抑制食慾。因為運動之後，食量會隨著活動量的增加而增加，但這僅限於中度運動，重度激烈運動時，食慾反而被抑制，而不活動時，食慾又比中度運動要好。規律的運動習慣會逐漸使食慾變得正常，並防止體重控制後期的食慾失控情形。儘管飲食控制可以獲得短期的顯著效果，但從長期體重控制的目標來看，運動是無法取代的重要過程。

（四）停止運動的影響

當體重控制達成初步成效後，體重控制者往往會有鬆懈、輕忽，以及回饋的心理，進而出現減少運動次數或運動量的現象，也容易有復胖的現象。因此，能否持續貫徹體重控制計畫之運動，對於體重控制的效果具有決定性的影響。

（五）運動能減少淨體重的流失

單靠節食所減輕的體重，約有25%是淨體重(clean body mass)，這些淨體重對人體健康的維護及身材的美觀相當重要；淨體重中有大部分是肌肉，運動能減少淨體重的流失，這對基礎代謝率的提升有所幫助，因此容易達到體重控制的效果。過度節食如造成身體重要部位之蛋白質耗竭過量的話，對於人體健康會造成影響。

（六） 運動能改善心理狀態

運動可以降低焦慮、放鬆情緒，以及增進自信心，這些心理特質對於正在進行體重控制者非常重要。在體重控制的過程中，容易產生心理不安、情緒低落的現象，甚而讓參與體重控制者放棄原本設定之目標，而讓體重控制計畫功虧一簣。因此，理想的體重控制計畫必須加入有趣的運動內容，並藉由運動所伴隨之心理效益，讓參與體重控制者達成預期之目標。

四、如何藉由運動控制體重

藉由對於體重控制的認識，擬定完善的運動計畫，養成規律的運動習慣，就能夠達成體重控制之目的。以下說明運動控制體重之方式：

（一） 引發動機

欲藉由運動來控制體重，必須先引發參與者之動機。現代人因為工作忙碌，或沒有培養運動的習慣，而習慣坐式生活。美國健康與人類服務署(USDHHS)即強調多項因體重控制不佳，所可能帶來對於健康的威脅，以及運動的許多益處，此可引發人們開始運動的動機。

（二） 選擇全身性有氧運動

運動時所消耗的能量來自有氧的代謝，須消耗大量的氧氣，並燃燒體內脂肪，對體重控制才有幫助。因此，體重控制運動之選擇，應以門檻較低、容易參與、全身性的運動為原則。參與體重控制者應依自己身體狀況、年齡選擇適合的運動。健走、慢跑、單車、游泳、有氧舞蹈等全身性有氧運動強度適中，比較不會因為運動出現明顯的局部疲勞，運動時間較能持續，所以都是很好的體重控制運動。

（三） 體重控制強調運動持續時間

體重控制運動之目的在於消耗身體多餘熱量，運動強度的增加無法等比例地提升運動所消耗的能量，但卻有提高運動傷害的危險。因此，體重控制強調運動持續的時間(total duration of activity)，而非運動強

度。參與體重控制者應該選擇運動強度適中的運動，持之以恆地進行，藉由增長運動持續的時間來增加熱量之消耗，以達體重控制之目的。

（四）體重控制運動之效果可以累積

體重控制運動能否產生效果，其關鍵在所消耗能量的多寡。體重控制運動強調的是運動的總時間，亦即時間與效果是可以累計的。所以，體重控制者在日常生活中應隨時把握身體活動的機會，即便是利用零碎時間運動，也具有累積之效果，亦有利於體重控制。

五、體重控制之運動原則

（一）充分瞭解身體狀況

任何人開始參與運動訓練之前，都應先進行身體檢查，充分瞭解身體狀況，才能夠設定最佳的運動強度，享受運動對於體重控制之益處，並降低運動可能造成之傷害。

（二）充分的熱身運動

熱身運動可以讓作用肌收縮及拮抗肌放鬆，促使關節滑液囊分泌潤滑液，刺激血管擴張，增加血液供給速度，增快神經傳導速度，讓身體準備進入更高強度的運動狀態。

（三）循序漸進原則

「循序漸進」是參與所有運動的基本原則。參與體重控制者應視年齡、體能與身體狀況，在個人可以適應的範圍內逐漸遞增。因此，運動強度之設定應由低強度逐漸增強，持續時間也應逐漸加長，每週運動次數則由少增多。

（四）量力而為

參與體重控制者在運動過程中如感覺到心悸、出冷汗、頭昏眼花、心痛、呼吸急促等現象，可能是運動強度過大，或持續時間過長，這時

就應該立刻停止，給予身體適當的休息，再重新檢討體重控制之運動處方。因此，參與體重控制者應視自己身體與體能狀況量力而為，避免超出自己的體能極限，才能夠安全地享受運動的樂趣，並達到體重控制的目的。

六、體重控制之運動處方

透過運動來進行體重控制是比較健康的方式，依照自己年齡、體力、身體狀況及興趣，選擇適合的運動項目來進行體重控制，才能夠持之以恆，達到體重控制之最佳效果。藉由運動來控制體重需要長時間進行，因此規律運動習慣的養成相當重要，唯有養成良好的運動習慣，長期進行才能確保體重控制在理想狀況，否則因運動而減輕的體重很容易在運動停止後快速回升，形成復胖的現象，對於體重的控制並沒有幫助。

體重控制的理想運動是全身性的有氧運動，從事有氧運動時可以消耗多餘熱量，減少脂肪堆積，維持理想體態。理想的體重控制運動包括走路、慢跑、游泳、單車、有氧舞蹈及爬山等活動；室內原地跑步機或是跳繩、爬樓梯等也都是理想的室內體重控制運動。

體重控制運動之強度應維持在65%最大心跳率較佳，每次運動的持續時間應維持30分鐘左右，每週至少運動3次。對部分體型較為肥胖者而言，運動量的增進必須循序漸進，由於體重較重，故可酌量減輕運動強度，以避免運動後肢體與關節的不適感，待身體適應良好後，再逐漸增加運動強度；但為了消耗足夠的熱量，體型較為肥胖者在降低運動強度的同時，也應適當增加運動持續的時間，或增加每週的運動次數，以達體重控制之目的。

此外，除了全身性的有氧運動外，也建議參與體重控制者每週可以進行1～2次的重量訓練，由於重量訓練可以增進人體的淨體重，確保基礎代謝率不會因為體重控制而降低，以此達到最佳的體重控制效果。

第二節 運動傷害的防護與緊急處理

運動有許多的好處，但有許多人在沒有得到運動的好處之前，就先得到運動傷害。嚴重的傷害，需要漫長的復健，甚至一輩子不能再從事運動。所以在開始運動之前，應該先瞭解運動傷害發生的原因，先做好運動傷害的預防再開始運動。萬一還是發生運動傷害，急性運動傷害應該遵循「PRICE」的原則處理；而慢性運動傷害則應透過正確的評估、治療與復健，將有助於運動傷害的完全恢復。

一、運動傷害的定義

(一) 廣義的運動傷害

代表人體在各種不同的身體活動下，所產生的身體傷害皆稱之。譬如運動、勞動或活動所造成的傷害。

狹義的運動傷害：專指因運動而產生的身體特殊傷害情形，有別於日常生活中一般身體肢體的傷害。

(二) 原發與次發

原發性傷害是指運動直接造成的傷害；次發性運動傷害是指原發性運動傷害未妥善處理所引發的後果。

二、運動傷害的類型

在運動練習或競賽過程中，身體任何部位都有可能受傷，這類創傷大多與骨骼肌肉系統有關。嚴重的運動傷害如骨折、脫臼等較不常見，大多數的傷害是屬於輕度或中度，如肌肉、肌腱、韌帶等發炎或撕裂傷，這些傷害雖然不是很嚴重，但往往對關節的活動與穩定度，造成相當程度的影響。

拉傷及扭傷是運動傷害中最常見的，拉傷是因為肌肉受到過度伸展，或突然扭曲而造成。而扭傷則是關節附近的韌帶及組織，突然受到扭曲或拉扯所造成。常見的是踝、膝、腕、手肘及肩關節。通常拉傷後受傷處會感覺刺痛，疼痛會向外延伸，肌肉可能會僵硬或痙攣，最明顯的症狀是受傷處會腫脹。而扭傷的症狀是關節附近疼痛、移動時疼痛加劇，關節附近有瘀血且腫脹。而運動傷害主要可分為急性與慢性。

急性運動傷害：是指人體突然受到來自內在或外在力量，所導致組織器官損傷的現象。受傷者可以很清楚的記得，是在某一次上課、練習或比賽中所發生。例如打籃球時的踝關節扭傷。受傷者主要症狀描述為明顯且劇烈的疼痛，患部亦可明顯觀察到腫脹及發熱。

慢性運動傷害：指長期累積重複性的微小傷害，當這些微小傷害累積至組織所無法負荷的程度時，便會造成組織長時間甚至永久的形變，而產生身體構造損傷或功能障礙，又稱為「過度使用症候群」。受傷者往往無法回想起受傷的時間點，以及在什麼動作、姿勢、或運動後發生的，等到對運動表現造成不良的影響時，才會被發現。例如慢跑者的後腳跟肌腱炎、游泳選手的肩痛、以及網球選手的網球肘等。一般人由於肌力不夠，技巧不對以及練習方式不當等皆會引起。受傷者主要的症狀描述為慢性疼痛、痠痛或疲勞。

三、運動傷害發生的原因

(一) 個人特質

1. 性別、年齡、體格、體力、疲勞度、健康、疾病、營養狀況、身體組成、關節柔軟度以及身體結構的特殊性。

2. 生理的限制：例如從事與生理結構或體型不適合的運動，像肌腱太緊的人去學舞蹈、跆拳道；扁平足或拱形足的人從事跑步的運動；體型瘦弱的人從事拳擊、摔角等運動，自然較易受傷。

3. 心理因素：過度緊張、輕敵、精神不集中、缺乏臨場警戒心、性格差
 異等。

(二) 運動特質因素

1. 運動項目的特質

運動時會有身體接觸的運動，如籃球、足球、橄欖球等；或是高危
險性的運動，如體操、柔道、跆拳道等，因為會發生肢體的碰撞，受傷
的機會也較高。

2. 運動技術的指導

如果教練沒有因材施教，將所有成員做同一模式的訓練，而疏忽了
個別學員的能力差異，以致某些學員會有較大的機會受傷。運動技術較
差或不正確的人，通常也較容易受傷。

3. 身體的適應能力

如心肺耐力、柔軟度，以及肌力的狀態。在經過長時期的休息或
未經鍛鍊就從事劇烈運動，甚至過度運動，都會因為無法適應而導致傷
害。

4. 缺乏規律的運動

若偶爾打球、很久才爬一次山或走較遠的路，都會使原本鬆弛軟弱
的肌腱，無法承受疲勞或壓力而導致發炎痠痛的現象。

5. 熱身不足

肌肉在沒有獲得適當伸展的狀況下，很容易在運動的過程中引起肌
肉的拉傷、痙攣等傷害。運動前熱身不足、肌肉協調失序，或因肌腱彈
性不足、關節強力扭挫，均可能造成肌腱與韌帶之傷害。

6. 運動難易度與個人運動能力之不相稱

學習新的技巧或高難度動作時，因為動作的不熟練和技巧的錯誤而造成運動傷害。

7. 疲勞

過度訓練或長時間從事重複性的動作時，可能引起肌腱炎、腱鞘炎，甚至是疲勞性骨折等傷害。

8. 超負荷

身體在超負荷的狀態下，很容易造成肌肉、肌腱、韌帶或關節的傷害。

9. 過度伸展

在做伸展操或身體活動的過程中，過度伸展可能會造成肌肉、肌腱或韌帶的拉傷。

10.肌力不平衡

因為肌力的不平衡造成動作的不協調，尤其在高速的運動中，肌力的不平衡常會造成嚴重的傷害。

（三）運動環境與設施設備之問題

1. 地面：肌腱炎、疲勞性骨折、擦傷。

2. 溫度、濕度：中暑、熱衰竭、失溫。

3. 氧氣、氣壓：高山症、潛水夫病。

4. 噪音、壓力：精神不集中的原因。

5. 安全設施：游泳池濾水口吸入意外。

6. 照明設備：亮度不足、高溫。

(四) 運動裝備

1. 從事運動時的服裝、裝備之不當或保護措施不齊全及缺陷等。

2. 運動的護具是否正確穿戴，針對不同的運動是否準備配合的護具或運動鞋，運動器材的結構及尺寸是否合乎自己使用，都會影響運動安全。

(五) 公平競爭

1. 違反運動道德之粗暴行為或不服從指導。

2. 比賽規則與裁判之執法。

四、運動傷害的預防

(一) 充分的熱身與緩和運動

1. 熱身運動的目的

(1) 增加肌肉、關節彈性和柔軟度。

(2) 提高體溫和脈搏數。

(3) 提高意願和集中力。

2. 熱身的方法

　　慢跑熱身至稍微出汗程度，增加全身的循環，喚醒心肺與肌肉，為後續的激烈運動做準備。熱身後做主要運動肌群的靜態伸展，讓肌肉與關節的活動平穩地達到極限，以增加軟組織的伸展性以及關節的活動範圍。主動或被動的方式伸展到極限再維持30～60秒，動作要柔軟緩慢，不能造成肌肉疼痛。靜態伸展後從事與運動項目有直接關聯的動態熱身操，例如籃球的上籃與傳接球、棒球的打擊練習等。

3. 緩和運動

　　可使血液回流速度增加，加速代謝物的排除。在主要運動結束之後，應以慢跑或步行來降低運動強度，讓心跳與呼吸慢慢恢復到接近休

息時的水準，以避免因突然停止運動所引起的昏厥。

(二) 適當的運動裝備

1. 合適的衣著與運動鞋。

2. 在濕、熱的環境下從事長時間運動，應穿輕鬆、排汗佳、淺色系的衣服，且隨時注意水分的補充，以預防熱疾病。

3. 使用運動護具，運動時應在易受傷部位穿戴護具，例如護踝、護膝，達到保護的目的，同時降低傷害發生的機率。

4. 貼紮：在曾經受傷或易受傷部位，以貼紮的方式保護，預防傷害發生。包紮的功用在於提供關節部分的穩定與支撐，並且在受傷後可以限制關節活動度與肌肉的活動。

(三) 針對造成傷害的因素做預防

1. 外在因素

(1) 選擇安全的運動環境，對環境及場地有所警覺並詳加觀察。

(2) 定期檢視器材與設備，並予以檢修與保養。檢查裝備服裝護具是否適合。

(3) 教練要瞭解學員在體能及技術上的差異，不要勉強做出超出能力的練習。

(4) 遵守規則。

2. 內在因素

(1) 瞭解自己生理及心理的特性。

(2) 事前充足的熱身及伸展。

(3) 認識該項運動。

(4) 時常練習並掌握技巧。

(5) 集中精神以減低緊張情緒。

(6) 建立足夠信心。

(7) 運動訓練的原則：訓練週期、超負荷、特殊性、漸進性以及個人化。

(8) 保持良好的身體狀況

 a. 規則且適量的飲食（勿空腹運動）。

 b. 規律的生活起居。

 c. 定期與適當的休息。

 d. 充分的睡眠。

 e. 儘量避免使用藥物。

(9) 適當的休息與恢復

 a. 收操。

 b. 泡澡或spa。

 c. 水分電解質的補充與營養的攝取。

 d. 按摩——放鬆肌肉、促進血液回流、加快代謝。

 e. 休息與睡眠。

 f. 生理機能的調整。

五、運動傷害處理的原則

運動傷害的處理流程，如圖5-1所示。

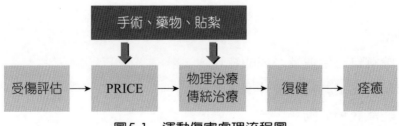

圖5-1　運動傷害處理流程圖

（一）評估

1. 首要評估——生命徵象：檢查意識、確認呼吸道是否暢通？有無呼吸？有無脈搏循環？有無大出血？

2. 次要評估——外形、膚色、體溫、腫脹、血液填充能力及活動度。

3. 思考方向：

 (1) 傷害程度——傷患本身的感覺及受傷機轉。

 (2) 急救醫療器具的種類，是否必須固定？

 (3) 是否需要轉介給醫生？

 a. 任何產生劇痛的傷害。

 b. 骨折、脫臼及肌肉、肌腱與韌帶的斷裂。

 c. 傷口已有感染症狀時（局部的症狀如腫脹、發紅、疼痛、化膿、發熱；全身的症狀如發燒、淋巴結腫大等）。

 d. 任何超過兩週的骨頭和關節疼痛。

 e. 任何在三週內未癒合的傷害。

 f. 任何你感覺要進一步檢查的傷害。

4. 運送病人的方式？

（二）運動傷害的治療原則

1. 縮小開始受傷的範圍

要避免局部出血與腫脹的範圍擴大，更要避免不當的處置，如推拿、搓揉，以免造成二次傷害。

2. 減低疼痛和發炎

 (1) 減少患部的紅、腫、熱、痛。

 (2) 患側的局部出血腫脹越厲害，以後恢復的時間也越久，對功能的影響也越大。

(3) 剛開始受傷的處理重點，就是要減低出血與腫脹。

(4) 慢性疼痛要先減少使用並多休息。

3. 促進受傷組織的痊癒：斷裂或發炎的肌肉、肌腱或韌帶，以手術或保守療法（復健或物理治療）使其癒合。

4. 在癒合的過程中，維持或恢復組織的柔韌性、強度與本體感受：儘早施以保護性的復健活動，以避免受傷組織因結痂、纖維化，而導致關節攣縮、僵硬及肌力減退，並訓練骨骼肌肉對運動的反應性。

5. 功能性的復健，以期回復運動：治療的目的，不僅要使受傷的組織癒合、循序漸進的恢復活動，更要能繼續從事受傷前的運動，才是終極目標。

6. 預防或減少再次受傷的可能：熱身、伸展、保護措施，使用必要的護具，內在與外在傷害原因的預防，以及適當的休息。

(三) 急性運動傷害的緊急處理

肌肉與韌帶等軟組織在急性受傷後，會因血管之功能及細胞內之化學反應功能減少，導致出血、發炎、紅腫、疼痛等現象。這個時候，應該以止血、消腫、止痛為第一目標。絕不可熱敷、推拿、劇烈運動、用力按摩、搓揉，以及飲酒。

較嚴重的急性運動傷害，以送醫處理較佳。對於較為輕微的急性運動傷害，在傷害發生後的24到48小時內，則必須遵守PRICE的原則來進行處置：保護(Protection)、休息(Rest)、冰敷(Ice)、壓迫(Compression)、抬高(Elevation)。

1. 保護

傷害發生時，第一個處理原則就是保護受傷的部位，將受傷部位以三角巾、支架或貼紮來固定，避免不當外力造成更大的傷害。可減少患處血流量，減少發炎的刺激。

2. 休息

受傷後，要停止受傷「部位」的活動，必要時可使用柺杖做適當的支撐。組織受傷後，身體的治癒機制隨即啟動。可是如果持續運動或訓練，使受傷的組織持續接受外在的壓力，則治癒機制不會啟動，復健的過程也將隨之延長。

3. 冰敷

受傷部位在48小時內應進行冰敷，並嚴禁推拿、按摩與熱敷。冰敷可以減低出血、避免腫脹、減少疼痛、放鬆肌肉以及消炎。受傷之後越早冰敷越好，藉著冰敷使血管收縮，減緩血液循環的速率，並減少組織液的滲出，進而降低局部代謝速率、降低神經傳導速率、減輕疼痛、減少出血與控制受傷部位的腫脹，縮短復原所需時間。冰敷的方法如下：

(1) 將碎冰塊放入塑膠袋或冰敷袋內，並加入少量的水，然後將袋口繫緊，就是一個簡便冰袋。

(2) 肌肉最好在伸長狀態下進行。例如股四頭肌拉傷時的緊急處理，應將膝關節彎曲，在股四頭肌略為伸展的情形下進行，如此，才能獲得最佳的緊急處理效果。

(3) 每次冰敷的時間為10～15分鐘，最多不可超過20分鐘，以免發生凍傷或神經傷害。兩次冰敷的時間需間隔30～40分鐘。每日最好進行六次，至少也要進行四次。洗完澡一定要再冰敷一次。

(4) 若使用乙基氯化物噴射時，可能使皮膚溫度降到攝氏四度，因此發生凍傷的機會較高，要注意。

(5) 應避開表淺神經（尺神經、腓神經）。脂肪較少的部位，像是腳踝、膝蓋、手肘，最好不要使用太久；脂肪多的部位，像是大腿和臀部，則可以給予長一點的時間。至於感覺特別敏感或是遲鈍的人（例如糖尿病），以及血液循環機能異常的病患，冰敷與熱敷時都應特別小心謹慎。

4. 壓迫

以彈性繃帶包紮於受傷部位，藉由局部的壓迫減少內部出血與組織液滲出，進而減少腫脹。使用彈性繃帶做包紮壓迫時，要以螺旋狀方式平均施加壓力，並從遠心端往近心端的方向包紮，當纏繞到受傷部位時可以稍微加點壓力。要露出肢體末端，並隨時觀察皮膚顏色，避免過度緊繃影響血液循環。若肢體末端出現紫色或麻木感，表示包紮太緊須放鬆些。禁忌：頭頸部外傷、腔室症候群。

5. 抬高

將受傷部位抬高（高於心臟），避免因重力形成的腫脹。幫助積聚於受傷部位的組織液能回流。避免受傷部位的過度腫脹及疼痛，使病患更舒服且復原得更快。可與冰敷、壓迫同時實施。受傷的部位若在上肢，可抬高患側使其高於心臟；在下肢則最好高於骨盆的位置。

（四）慢性運動傷害的處理原則

慢性運動傷害的處理，應依評估→治療→復健三原則來進行。評估慢性運動傷害的症狀與特徵，然後選擇適當的治療方法，進而進行肌肉與韌帶的復健工作，使受傷部位的傷害不會再發生，此即慢性運動傷害處理三原則的最佳流程。慢性傷害處理，需經醫師處方，由治療師執行。凡患部有動過，例如又去運動或做完復健，便視同急性傷害，以急性傷害處理原則處理。

1. 評估（診斷）

傾聽自己的身體反應(listening to your body)是處理慢性運動傷害最基本原則。此種傾聽自己的身體反應即是一種傷害情形的評估。一般由幾個方面來進行慢性運動傷害的評估工作：疼痛(pain)、腫脹(swelling)、僵硬不靈活(stiffness)、雜音(noise)、不穩固(instalility)。除了以上五個評估運動傷害情形的重點外，適當詢問病人病史，以及肌肉骨骼系統的功能檢查，都是評估慢性運動傷害的重要依據。

2. 治療

(1) 物理治療，如水療、熱敷、電療、紅外線、超音波以及冷熱交替法等。在受傷部位停止腫脹之後，對於已經產生的腫痛、瘀血，使用熱敷是很有效的。冷熱交替水療法，是先將患部浸在攝氏38～40度的溫水中，同時在不痛的範圍內活動4～6分鐘，然後立刻改泡在攝氏10～16度的冷水1～2分鐘，然後再回到溫水中活動，如此重覆五次，約30分鐘，最後一次須泡在熱水中。

(2) 傳統治療，例如推拿、拔罐、按摩、針灸等。其中按摩是利用手部、手拳、肘部或特殊器具依一定的方法對受施者的皮膚、肌肉或傷部施行摩擦、揉捏、輕搓、叩打、振動等手技以達到實行目的的一種技術，能促進深層的淋巴循環與靜脈回流，增加血液對組織的灌流及減少乳酸堆積、舒緩肌肉痠痛、消除疲勞，有鎮定緊張心情、提高皮膚溫度及活化生理機能、改善結痂組織的活動性等作用。

(3) 後續治療注意事項

a. 後續的治療最好由有經驗的醫護人員來決定。手術治療適用於錯位性骨折、不穩定關節，以及開放性傷口。如不需要手術的保守治療則包括休養、保護、藥物、物理治療，以及復健。

b. 肢體的固定雖然可以促進患側的癒合、止血及消除腫脹，但固定的時間過久也有副作用，例如關節僵硬、肌肉萎縮、關節軟骨退化等。所以肢體的固定一定要有完整的計畫，以及正確的固定方式，以期一併恢復肢體的功能。不需固定的肢體，其受傷可能不嚴重，主要就是促使其早日開始活動，以恢復功能。

c. 功能性護具可以使固定的肢體或關節做有限的運動，視病況允許使用，既能保護患側的癒合，又能避免長期固定的不良影響。

d. 在某些特殊的情況，如腳踝關節外側韌帶、膝關節的十字韌帶、手肘關節的內側韌帶，以及肩關節韌帶，在保守治療後，很有可能發生復發性扭傷、半脫位，甚至脫臼，這時要視韌帶

鬆弛的情況及關節的功能，考慮是否需以手術來重建。所以治療後的追蹤檢查與評估是非常重要而且必要的。

3. 復健

美國運動醫學會以「運動即醫療」(exercise is medicine)的口號來鼓勵民眾從事規律的運動。可見運動對於維持身體健康的重要性。對於受傷的患部而言，治療後的肌肉骨骼功能，會因受傷與治療期間的不運動而減退，使得患部容易再受傷，因此適當的身體復健運動將有助於運動傷害的完全恢復。復健內容包含：

(1) 伸展運動。
(2) 肌力訓練。
(3) 運動能力恢復，例如本體感覺訓練、慢跑、8字跑、特殊技巧訓練等。

4. 何時可以再運動？

一般而言，先要不痛，受傷部位不管是肌腱、韌帶或關節都要有完全的癒合。而且患側的關節活動能和健側差不多，患側的肌肉也要達到健側肌力的八成以上，並在醫護人員的指導下回復運動。剛開始有一段適應期，不能太劇烈、太勞累，要循序漸進。也可配合使用一些護具，否則很有可能再次發生傷害。

六、機能貼布——神奇的肌內效

肌內效貼布於1980年由整脊醫師Kenzo Kase, D.C所發明，於1996年引進臺灣。使用於肌肉、肌腱、韌帶等軟組織的支持、促進與放鬆，以及關節的穩定。除運動傷害外，更廣泛運用於美容瘦身、婦女問題、發展遲緩兒童以及神經疾病等之改善治療與復原。

（一） 貼布的特殊設計

1. 最大延展性達130～140%。

2. 唯貼布縱軸有彈性。

3. 接近皮膚組織的超輕薄設計，沒有異物感。

4. 特殊S形黏膠設計（黏著、透氣）。

5. 不含任何藥物，比較不會有過敏及適應不良的情形。

6. 防潑水，可黏著數日，沐浴不受影響。

（二） 機能貼布的主要功能

1. 強化肌肉功能，調整肌肉張力、支持保護肌肉活動。
 (1) 對於受傷而肌力減退的肌肉可加強其收縮能力。
 (2) 可降低局部肌肉疲勞。
 (3) 避免局部肌肉過度伸展與收縮，因而達到傷害預防之效果。
 (4) 放鬆軟組織，減緩肌肉緊繃或痙攣情形，適度放鬆被貼紮的肌肉
 與局部筋膜。
 (5) 增加局部肌肉關節之活動範圍。

2. 快速消除局部出血現象，消除淋巴液滯塞或皮下出血，以減輕水腫。
 (1) 肌內效貼布可以經由皮膚促進並強化淋巴與血液循環。
 (2) 淋巴引流的效用：開啟皮下淋巴通道。提高皮膚，造成皮下空間
 增加及降低壓力，產生迴旋。貼布纖維拉開皮膚到內皮細胞間的
 縫隙，導致滯塞的淋巴液順著開口流入淋巴管。在肌內效貼布下
 組織液的流通，使局部的壓力下降。
 (3) 降低局部溫度過熱，移除有害的化學物質。
 (4) 降低發炎反應，促進癒合：提升局部的循環代謝，加速發炎反應
 的進程，能有效促進組織的癒合，並減少膠原纖維不當增生及不
 規則排列之情形。

3. 顯著的鎮痛效果，降低肌肉及皮膚之異常感覺與疼痛現象，減輕皮膚筋膜及肌肉的疼痛。肌內效貼布特殊的貼力可向上提升皮膚，加大皮膚與肌肉間的空隙，讓血液與淋巴系統正常運作，配合肌肉收縮排除瘀積的組織液，達到消炎止痛的功效。

4. 關節穩定性之調節及矯正姿勢：
 (1) 調整因為痙攣或過度肌肉收縮所導致的關節異常。
 (2) 促進異常關節周圍之肌肉纖維與筋膜維持正常。
 (3) 增加肌肉關節之活動範圍。
 (4) 提供局部關節本體感覺輸入，有效矯正不當姿勢。

5. 訓練軟組織：藉由貼紮對於局部皮膚的觸覺感覺輸入，能持續長時間給予軟組織一個誘發動作的訊息，有效提升訓練效果，達到肌肉再教育的目的。

(三) 機能貼布的貼紮原則

1. 機能貼布本身已具有130～140%之彈性，這是使用機能貼布前，極為重要且應牢記的關鍵重點。

2. 瞭解貼紮的目的：使用機能貼布貼紮是為了保護？或限制動作？或增加循環？還是為了預防傷害？

3. 熟悉該關節或組織的特性及功用。

4. 皮膚應先徹底清潔，並保持乾燥。去除毛髮、汙垢，體毛若影響黏著則刮除。並保持常溫，以增加貼布之黏性。

5. 貼紮首重關節活動的維持。

6. 伸展疼痛部位的肌肉皮膚到最大可動範圍（伸展狀態）。

7. 急性期或過度使用的傷害，貼布不要拉長；慢性的傷害或處於急性期的肌力不足時，則比原長度多20％。機能貼布應用於韌帶與關節時，為求穩定度，應拉長而減少貼布本身的彈性活動範圍。

8. 最初的貼布隔紙不要全部撕開，一邊貼一邊慢慢地撕開。貼紮後，輕摩皮膚幫助黏著。

9. 機能貼布之拆除：應順著體毛方向，一手拉貼布，另一手輕拍下方的肌肉。

10.若個人於無人協助情況下，貼布自行使用時，應注意先伸展或屈曲，先擺正確姿勢後再貼。

11.在受傷初期，即可進行貼紮，至少在運動前30分鐘完成貼紮。

12.熱療應於貼紮前／撕除貼布後進行，避免對皮膚過度刺激。

13.經正確黏貼過的傷害局部，則會逐步恢復其正常位置、長度與功能，同時又可促進局部血液與淋巴循環。

（四）機能貼布的優點

1. 經濟。

2. 易學。

3. 使用較少貼布。

4. 可連續使用2～3天。

（五）貼布的顏色

　　不同顏色的貼布，其物理性質並無不同，但以色彩學來說，桃紅與黃色，可促使精神振奮；藍色與黑色則能產生沉穩與安定的心理效益；膚色則是不希望引起過度的關注。

（六）貼布的使用型態

有I型、Y型、X型、扇型與O型，如圖5-2所示。

圖5-2　機能貼布的使用型態

1. I型：以貼的方向決定肌肉放鬆或是誘發收縮。當固定端位於貼布一端，其餘貼布均朝同一方向回縮，此時貼布對於局部軟組織提供單一方向的強大引導力量，可作為引導筋膜、促進肌肉收縮及支持軟組織；當固定端位於貼布中點，兩端貼布朝向中間方向回縮，此時可針對痛點促進循環代謝；當固定端位於貼布兩端，此時貼布提供最大的固定效果。

2. Y型：以包覆肌肉為主，而作用以貼的方向決定肌肉放鬆或是誘發收縮。裁剪對半的貼布能調整肌肉張力，以促進循環代謝，適用於放鬆緊繃腫脹的肌肉，或促進協同肌收縮。

3. X型：促進固定端痛點的血液循環及新陳代謝，有效達到止痛的效果；亦可作為固定韌帶之使用。

4. 扇型：以引流為主，將組織間液導引往最近的淋巴結，改善組織液滯留的情形，以消除水腫。

5. O型（燈籠型）：提供穩定、固定的功能及按摩的功用。

 問題與討論

1. 你認為人們通常為了什麼原因需要做體重管理？

2. 運動在體重控制的運用上十分受到重視，請說說看運動的好處。

3. 運動傷害的治療原則。

4. 急性運動傷害的緊急處理必須遵守PRICE的原則來進行處置，請分別說明之。

5. 冰敷的方法與使用時機。

參考文獻
References

Colditz, G. A.(1999). Economic cost of obesity and inactivity. Medicine and Science in Sports and Exercise, 31(11), 663-667.

Croce, R. V.(1990). Effects of exercise and diet on body composition and cardiovascular fitness in adults with severe mental retardation. Education and Training in Mental Retardation, 25(2), 176-187.

Fox, R. K., & Corbin, C. B.(1989). The physical self perception profile。 Development and preliminary validation. Journal of Sport and Exercise Psychology, 11, 408-430.

Thune, I., & Lund, E.(1997). The influence of physical activity on lung cancer risk.International Journal of Cancer, 70, 57-62.

丁文貞(2001)。肥胖與非肥胖國小學童身體活動量與健康體適能之研究。未出版碩士論文，國立體育學院，桃園縣。

方進隆(1992)。運動與健康——體重控制健身與疾病的運動處方。臺北市：漢文書局。

方進隆(1993)。健康體能的理論與實際。臺北市：漢文書局。

方進隆(1995)。體適能與全人健康。中華體育，9(3)，62-69。

方進隆(1997)。健康體能的理論與實際。臺北市：漢文書局。

方進隆、吳仁宇、高美丁、陳偉德、劉貴雲、謝明哲(2001)。學生體重控制指導手冊。臺北市：教育部體育司。

王順正(2000)，運動傷害的處理。「運動生理學網站」：瀏覽日期：2005年四月十五日。網址：http://www.epsport.idv.tw/epsport/ep/show.asp?repno=66&page=1。

王學中(2000)。不同年齡層跑步者與無規律運動者體適能之比較研究。大
　　專體育學刊，2(1)，127-143。

吳昶潤、傅正恩(1999)。運動與體重控制。臺灣體育，101，5-8。

李水碧(1997)。肥胖理論的探討。國民教育，37(3)，62-66。

李蕙(2000)。運動的益處——以美國個案研究為例研究。大專體育，51，
　　62-66。

林世昌(2000)。體重控制與身體組成。高中教育，13，31-36。

林瑞與(2000)。增加身體活動量或運動訓練對肥胖者的效果探討。大專體
　　育，50，31-37。

洪維振(2003)。運動介入對國小肥胖學童體適能之影響。未出版碩士論
　　文，臺北市立體育學院，臺北市。

張弘文、包怡芬(2004)。運動與體重控制。大專體育，69，162-166。

張宏亮(2002)。運動與健康。臺北市：健康文化。

張思敏(1999)。熱愛運動將成為二十一世紀人們提升生活品質的新趨勢。
　　大專體育，47，11-14。

教育部(2005)。學校衛生工作指引：健康促進學校（理論篇）。臺北市：
　　教育部。

郭美惠(1995)。不當的體重控制對身體的影響。大專體育，16，98-101。

郭家驊、陳九州、陳志中(2000)。運動與肥胖專論。北體學報，7，180-
　　192。

陳湘(2002)。規律運動對健康體能之影響。學校體育，12(4)，105-111。

黃永任(1998)。健康成年人的運動處方。中華體育，12(2)，13-20。

黃彬彬(1995)。從健康體能談體重控制。國民體育季刊，26，44-52。

黃森芳(1998)。運動對人體免疫系統中自然殺手細胞功能之影響。國民體育季刊，10(1)，32-45。

劉建恆(2000)。肥胖問題研究現況與發展趨勢。花蓮師院學報，10，385-400。

盧俊宏(2002)。規律運動、心理健康何生活品質。國民體育季刊，31(1)，60-73。

駱明瑤(2008)。運動傷害防護學。臺北市：華都文化事業有限公司。

駱明瑤(2008)。機能貼布－運動傷害實用篇 II。臺中市：華格那企業有限公司。

鄭悅承(2009)。軟組織貼紮技術。臺北市：合記圖書出版社。

*Introduction
to
Healthy
Recreation*

第二篇

飲食與健康

綜觀目前世界各國的飲食文化，應該都有通過營養學的觀點考驗，才得以延續至今，各國人種才能免於某種營養素的缺乏，而導致疾病的產生甚至於滅亡。

隨著世界的發展，人類對飲食的需求日益精緻化，對各種營養知識的深入研究，開發更多的加工食品，導致現代人面臨營養過剩及飲食不均衡等現代的文明病，更多慢性疾病及邊緣性營養缺乏問題日益升高。除了各國政府皆投注相當多的資源，以各種方式來宣導正確的飲食觀念，希望藉此改善人類目前最常見的高血壓、糖尿病、肥胖等文明病，以降低國家財政或人民經濟對各種慢性疾病所需付出的成本；近年來有更多的民間團體提出各類型的飲食與生活革新運動，例如：有機食品回歸食物的原始風貌，不添加人工添加物；輕食以簡單、不過量的食物攝取，減輕身體的負擔等，顯示現代人對飲食與健康的關連性，都有深刻的體認。

甚至人類對食物的需求這個議題，與目前全世界正致力於改善的地球暖化也有著密不可分的關係，足見飲食不僅僅對人類的健康有影響，對整個地球環境的影響亦不可小覷。

Introduction
to
Healthy
Recreation

第六章
健康飲食文化

　　民以食為天。飲食在人類日常生活中占有重要地位，它也是一個族群文化的核心要素及族群認同的象徵。西諺有云："Eating is one of life's best pleasures, but good health is vital."（飲食乃人生一大樂事，但健康是維持生命的必要條件）。西方醫學之父希波克拉底(Hippocrates)早在2500年前就說過："Food is your best medicine."（食物是最好的醫藥）。中國傳統的養生智慧也強調藥食同源，食療保健。健康是一種對待生命的態度。健康無疾(health and wellness)的重要元素則包括健康的飲食、放鬆的心情、自我認知、體適能(fitness)，及心靈層面的活動(spiritual activities)。我們首先要遵行適量、多樣、均衡的健康飲食原則，才能依次達到身心靈健全的健康生活型態。

第一節　飲食與文化

　　文化是人類活動的產物，它是一個包含有形的元素，如飲食、衣著等生活方式，以及無形的元素，如價值觀、宗教等生活態度的生活型態(lifestyle)之集合體。其中，飲食習慣因為賦予一個民族文化的歸屬感，也造就了一個民族文化的特殊性。人類通常對自己所熟悉的食物戀戀不捨，因為飲食與社會及文化生活的各層面，都有著密不可分的關係。也因此，根植於文化上的飲食習慣，是一個民族在被同化的過程中，最後

一項被改變的傳統。當你仔細研究不同文化的飲食習慣(foodways)，你會發現各種權力的關係、族群與個性的形成、家庭的建立、溝通的系統以及對於性與性別的看法。從飲食習慣的研究，我們能夠對人類自古以來，各文化族群如何與大自然和諧相處，以及人與人之間如何和平共處，做一個整體連貫性的巡禮。一個民族的文化是學習得來的，它不是靠遺傳的。

我們所吃的食物不是僅僅提供人體健康或是不健康的燃料而已。我們的飲食行為跟族群文化本體(cultural identity)及家庭傳統有著錯綜複雜而不可分的關係。西方人說："You are what you eat."（人如其食）。從一個人飲食的品味與吃相，往往可以看出他的涵養、人生觀與價值觀。飲食習慣的確反映出一個人出身的族群、成長的生活環境與個人性格。每一個文化族群都有它一定的烹調食物的方式，譬如在什麼場合要食用什麼樣的食物，再加上飲食的禮節，以及各種食物在生活上的重要性與功能。這些都是人類飲食經驗的要素，也是文化傳承的重要因子。這種強烈的文化力量也可以從移民的族群對其固有飲食習慣的保留得到證明。譬如一個移民族群，經過幾代之後，大部分的固有文化禮制都已消失殆盡，但是家中的飲食習慣還是保留著固有的本土烹調方式。

我們常發現不同文化的交流，往往是在共同品嚐當地風味飲食的時候達到高潮。也就是說你可以從一個民族的飲食中嚐到他們的文化與人民的風情。古諺云：「不懂得一個國家的飲食，就無法瞭解一個國家的文化」，一點也沒錯。美國詩人作家黛安艾克曼(Diane Ackerman)在她的《感官之旅》(A Natural History of Senses)一書中提到「人可以獨自享受其他感官知覺之美，但味覺則富有社交的特性」。食物乃成為一種滋養身心的良方，而食物的攝取對人體健康則具有深遠的影響。我們在本章的各節中，將對飲食文化與人體健康的關係做逐一分析與瞭解。

第二節 傳統的養生觀念與膳療保健

食物的攝取與我們人體的健康息息相關。好的食物可以讓我們健康長壽，不好的食物會讓我們生病。自古以來，醫生都很注重飲食與疾病之間的關係，飲食保健的理論就是從食療和藥膳的實踐所發展出來的。東周春秋時代齊國的神醫扁鵲是一位較早闡明藥食關係的專家。他說：「安身之本，必資於食；救疾之速，必憑於藥。不知食宜者，不足以存生也；不明藥忌者，不能以除病也。」扁鵲的道理是：人生存的根本在於飲食，不知適度飲食的人，不容易保持身體健康。一個好的醫生，首先要弄清楚疾病產生的根源，以食治之；如果食療不癒，再以藥治之。所謂「上醫醫未病」、「藥補不如食補」就是這個道理。

我們如果能夠正確地調配食物，不僅可以補精益氣，也能祛病，這在古代就是醫的極高境界，也叫「食醫」。早在西元前五世紀，周朝王室就有「食醫」一職，專掌周王的飲食營養保健。古書《周禮》中記載營養專家在宮廷御醫（皇帝的醫療團隊）裡算是屬於最高階的幕僚。在宮廷出入的營養醫學與烹調藝術的重要人員，一直都是歷代文明發展的重要特徵之一。

中國傳統上把宇宙分成陰陽兩個部分。「陽」代表著光明、乾燥、溫暖的一面，「陰」則是黑暗、潮濕、陰冷的代表。另外就是五行金、木、水、火、土的觀念。五行這個觀念到了漢朝就成了科學和宇宙學的基本概念；這當然也包含了營養學和醫學。在那個時代，思想家把所有宇宙事務都劃分為五行，影響深遠直到今日。講到食物，則有五味酸、甜、苦、辣、鹹的分別。《黃帝內經》是在西漢中晚期就完成的一本中國最早的醫學寶典，它以當時的陰陽五行的哲學理念來闡明養生觀念和人體病理治療的問題。《黃帝內經》裡講得最多的是人為什麼得病，而

沒有多提藥物。因為沒有一味藥可以補元氣，只有天天能吃的食物才可以補益我們的身體。中醫食療的特點，由日常生活飲食做起，注意節氣及體質的變化，並講求食物的四氣（寒、熱、溫、涼）與五味（酸、甜、苦、辣、鹹）來補益精氣。藉由各種不同食物的特性及藥理作用，來達到協調器官的功能，並糾正人體陰陽失調所引起的疾病。食物的四氣與五味相結合，構成了食物本身的療效範圍。所以在食療的觀點，針對人體產生的某一種疾病，常有許多宜食或不宜食的食物，此與現代營養學的觀念不謀而合。

世界各文化族群對「健康」一詞有他們各自不同的定義，所以對於疾病的認知，以及尋求治療的方式衍生出不同的傳統保健觀念。世界衛生組織(WHO)對健康的定義是「一個完全的、身心的，以及社交的幸福愉快的狀態，而不是僅僅沒有病痛」。這就是說健康包括三個方面：一個是身體，一個是精神，一個是社會交往；三者都具備，才是健康的正常狀態。但是這個定義無法與眾多文化族群的世界觀完全吻合，因為它可能無法涵蓋某些族群對自然的或超自然層次的健康定義。譬如美洲原住民認為健康應該經由與大自然的和諧來達成，這個要包括家人、社會與環境；非洲土著強調與大自然的平衡，他們相信惡毒的環境力量，諸如自然、上帝、死者都會干擾一個人的能量而帶來疾病。講到疾病，中醫裡有一句話：「沒有不可以治的病，只有不可以治的人。」一個人如果不能依照陰陽四時的規律來生活作息，就容易抱恙生病。

談到健康的習慣，世界各文化族群大抵都同意良好的飲食、規律的運動、充足的休息和清潔的習慣是保持健康的必要條件。而良好的飲食習慣是保持健康最重要的方法，幾乎所有文化族群都會把某些特定食物歸類為強身或健腦的補品，並且在一般健康飲食的指導原則中也都包括平衡與適量的觀念。

第三節　世界各文化族群的傳統與現代飲食習慣

關於世界各族群的飲食習慣，我們將以歐洲、亞洲具有代表性的文化族群來作探討。首先來看具有悠久傳統醫學的印度。印度傳統的養生觀念是根據「阿育吠陀」(Ayurvedic)長壽科學理論。「Ayur」是長壽、生命，「Veda」是科學、智慧的意思。「Ayurvedic」的人體體液的觀念，就是後來西方醫學之父希波克拉底(Hippocrates)所採用的四性冷、熱、乾、濕的理論。這個長壽科學系統的目的是要確保一個長久與有活力的生命，讓長者的智慧可以傳承給後代。他們認為一個人的體質，包括他的氣質以及對食物的偏好都是與生俱來的。長壽科學的療法使用飲食、草藥和靜坐調息(meditation)來重新建立病人與宇宙之間的平衡；而這當中，飲食最為重要。在印度文化裡食物的重要性，遠遠超過了「僅僅維持生命」的角色。印度教的飲食習慣是希望能夠藉由食物導向心靈的純潔。

接著我們要來看鄰國日本的飲食文化。日本人是工業化國家中肥胖率最低的，只有3%（美國是34%）。根據聯合國開發組織統計顯示，日本人平均預期壽命(mean life expectancy)為82.7歲（美國人是78.1歲），居各國之冠；而沖繩島(Okinawa)則是世界上百歲人瑞最多的地方之一。研究長壽的學者指出，他們的長壽(longevity)與健康的老化(healthy aging)和他們的低熱量飲食有很大的關聯。日本人在飯前通常會說「hara hachi bu」（腹八分），提醒自己每餐只要八分飽。調查研究顯示每餐減少20%的能量攝取，能使他們徹底地增加青春活力與長壽。在日本可以看到85歲還在執業的醫師，還有100歲的太極拳教練。所以有些學者建議採用此種食物熱量減縮(calorie reduction)20%（或叫做低熱量飲

食），而不是用減少三分之一熱量的食物熱量限制(calorie restriction)方式來達到健康的老化。降低熱量的攝取對於健康與長壽的益處是由幾個因素共同來達成的。首先血糖與體脂肪都會顯著的降低，所以對於第二型糖尿病、代謝症候群疾病及心血管疾病都會有防患保護的作用。攝食較少，可以減少食物代謝所產生的自由基；而自由基對人體所造成的傷害，如DNA突變及癌症的發生，也隨之減少。事實上，低熱量飲食能降低胰島素的分泌量，讓細胞自我恢復能力提升。

我們歸納日本健康飲食營養結構的特點，發現他們食用十字花科蔬菜(cruciferous vegetables)的量是西方人的五倍。另外他們食用大量的魚類，以及海帶、海菜、香菇、豆腐、綠茶等食物都能提供明顯的健康效益。這些日本傳統食物有以下特點：

1. 膽固醇含量很低。

2. 幾乎無不好的飽和脂肪類。

3. 富含omega-3等多元不飽和脂肪酸。

4. 海帶、海菜等海產植物富含碘及其他有益健康的礦物質。

沖繩島人的傳統飲食比全體日本人的平均還要健康。他們日常生活糖、鹽的用量只有一般日本人的75～80%，而蔬菜與魚類的食用量則達2～3倍。他們食物熱量的攝取也只有日本人平均的80%。沖繩島人的膽固醇普遍很低，所以動脈血路暢通，心臟疾病、乳癌、攝護腺癌發生率相當低。這當然可以歸功於他們這種以蔬菜為主，再加上魚及黃豆產品的飲食結構。另外他們平常規律的運動，並擁有低壓力的生活型態，良好的社區社交網絡也是不容忽視的重要因素。

接下來我們要來探討一下傳統地中海型飲食(Traditional Mediterranean-style Diet)。從1995年開始，此種飲食模式就一再被證實

對心血管疾病、阿茲海默症(Alzheimer's disease)、糖尿病及癌症有顯著的健康效益。有一個由希臘雅典大學與美國哈佛公共衛生學院合作的調查研究在英國醫學會刊(British Medical Journal)發表。他們針對23,000個20～80歲之間的健康希臘男女做了八年半的追蹤調查。這項研究再次證明地中海型飲食與長壽、低心血管疾病及低致癌率有相當程度的關聯。地中海型飲食的主要營養成分包括類胡蘿蔔素、維生素C、維生素E、多酚及人體必需的礦物質。當他們對地中海型飲食的成分做進一步的分析，他們發現有幾項促成健康長壽的要素，依序如下：

1. 適度的酒精飲料（葡萄酒）。

2. 少量的肉與肉製品。

3. 多量蔬菜。

4. 多量水果與堅果。

5. 多量單元不飽和脂肪酸（橄欖油）。

6. 多量莢豆類。

　　我們應該要知道的是，這個希臘的地中海型飲食是一種全膳食的飲食方式(whole-diet approach)，它必須配合健康的生活型態及飲食份量的控制來達成。

　　接著我們要來討論一下所謂的「法蘭西矛盾(The French paradox)」。法國與法國人是一個充滿矛盾的國家與民族。它給人的印象一方面是浪漫柔軟，但它同時也是科技大國、軍火大國。從捷運系統、拉法葉戰艦、幻象戰機以及最近中國大陸引進最新法國核電廠設備可見一斑。而在飲食文化及健康營養上也有「法式飲食弔詭論(French paradox)」。近年來流行病學的研究指出，喝少量的酒可以降低罹患心血管疾病的風險。法國人的飲食富含高脂肪的肉類及乳酪，但是法國人心血管疾病發

生率及肥胖率都比美國人低。有一派的學術理論認為這與法國人飲食當中脂肪的類別有關；另一派人則認為與他們進餐配紅酒關係很大。也有人指出法國人一般生活型態比較灑脫、較少壓力，或者是基因組成造成代謝型態的不同。

有關法國人喝紅酒的理論，1991年在美國CBS電視台的60 Minutes節目公開後，全球紅酒的銷售量大增。但事實上後來從世界衛生組織的統計數字看來，法國人心血管疾病的發生率並沒有特別低。紅酒以及葡萄皮受到矚目是因為研究發現含有白藜蘆醇(resveratrol)這種可以抗發炎、抗老化的多酚化合物。紅酒裡也含有高量的原花青素(proanthocyanidins)，這種多酚類黃酮的植物生化素有降血壓、降血糖及防癌的功效。

上面所舉出的這些理論，其實都沒有完全的事實證據來支持。有一個算是基於實證的假設是：(1)法國人通常花較長的時間來享受悠閒共食(leisurely communal meals)。(2)法國人吃的份量比較少(smaller portions)。(3)法國人傳統在正餐之間絕不吃零食(no snacks)。講到進餐的份量，有研究比較法國巴黎與美國費城兩地餐館所供應餐點的份量，他們發現美國餐館的份量平均比法國餐館多出25%。翻閱美國與法國兩本最有名的食譜《Joy of Cooking》與《Je Sais Cuisiner》，也發現一個非常明顯的差異，就是《Joy of Cooking》總是製作出較大份量的肉與湯，但是較少份量的蔬菜。麥當勞美國總公司與法國分公司內部所做的消費者行為研究，也證實了上述有關美國與法國飲食文化的差異。麥當勞公司發現美國人比法國人光顧麥當勞的時間與次數都要多，消費時間不定，多半一人獨行，而且70%選擇外帶；法國人則多半集體前往，70%的消費者是在午餐與晚餐時間出現。總之，對於具有優良傳統飲食文化的法國人而言，用餐不只是果腹而已，它還包含著社會功能。法國人每天花在用餐的時間超過兩小時，是美國人的兩倍，也是世界第一。

最後我們要來談談美國人的胃口。美國人把從阿拉伯運來的石油加到日本車裡，住在拉丁美洲人幫忙蓋的房子，放著滿是「Made in China」的日用品，穿戴法國時裝與義大利皮件趕去赴宴。真正讓人想到代表美國的東西大概只有速食(fast food)與可樂(cola)。另外，美國也是一個提供減肥良方(diet plan)最多的國度。這到底是怎麼回事？根據國際食品資訊委員會(IFIC)2007 年的一項調查顯示，大約有70% 的美國人為了減重而改變飲食。富比世雜誌(Forbes)也報導美國每年花在減肥的消費約為460億美元，然而美國人的體重過重與肥胖的比率仍持續在增加。美國國家健康與營養2001～2004 年調查報告(NHANES)發現有三分之二的美國成人過重(overweight)，而肥胖(obesity)的比率在32年間（1974～2006年）已經由15%增加到34%。美國的健康福利部也發現青少年（10～17歲）過重的比率在1980～2006年之間已經漲了三倍達到15%。我們都知道過重與肥胖對人體健康造成的威脅（高血壓、第二型糖尿病、心臟疾病等），而隨之而來的醫療負擔更是一個天文數字。僅僅在美國，估計就要900多億美元，而且這還不包括所造成的生產力成本的損失。

第四節　現代飲食習慣造成的健康問題

最近30年來的實證科學研究已經確立了「疾病與老化」和「飲食與運動」之間的關聯。我們知道人體機能失調及某些疾病的產生是因為飲食習慣所造成，我們也知道有些疾病可以從人類平常所吃的食物來得到預防的效果。因此，飲食的改變也許是降低疾病發生率最簡單的方式。

衛生福利部「2013～2016年國民健康狀況變遷調查」結果顯示，國人體重過重與肥胖（質量指數 BMI >25）的盛行率在19歲以上成年男性

已超過二分之一，而19歲以上成年女性也已超過三分之一。這大幅攀升的數字雖然與美國人還有一段距離，但是國人應深切體認過重與肥胖對人體健康的威脅，以及隨之而來的龐大醫療負擔。

現代的西式飲食(western diet)使用大量的加工食品、精製穀類與肉品，同時大量添加油、糖，而缺乏蔬菜、水果及全穀類(whole grains)。這種飲食方式造成了所謂的現代文明病（肥胖、第二型糖尿病、心血管疾病及癌症）的高發病率。這是一種過食(overfeed)與滋養不足(undernourished)的文明病。

在這些文明病裡，幾乎100%的肥胖與第二型糖尿病、80%的心血管疾病，以及超過三分之一的癌症都與現代西式飲食有重要關聯。在美國十大死亡要因中，有四項是與現代西式飲食所造成的慢性病有關。營養科學家希望能夠找出與慢性病形成有關的食物成分，例如飽和脂肪、精製醣類、膳食纖維的缺乏、反式脂肪或是omega-6 脂肪酸等等。但是我們都心知肚明，這個現代的西式飲食(western diet)是元兇。

第五節　健康的飲食原則與生活型態

人類依據傳統與文化的飲食能夠健康地綿延世代與生存繁榮到今日，一定有它的一套飲食的智慧在支撐著。綜觀世界各文化族群，凡是遵循傳統飲食習慣廣泛攝食的人口，通常沒有現代文明慢性病高罹患率的問題。美國加州柏克萊大學知名健康飲食提倡者麥可波能(Michael Pollan)教授在他的《為食物辯護》(In Defense of Food)一書中提到，解決現代人的飲食問題，只要能做到以下三項飲食原則，達到健康並不難：

1. 吃真正的食物(eat food)。

2. 不要太多(not too much)。

3. 以植物為主(mostly plants)。

依照傳統飲食文化的方式進食，一般而言會比現代西式加工食品為主的飲食來得健康。在觀察與學習一個文化族群的飲食文化時，我們要看他們吃什麼，但也要留意他們怎麼個吃法，法式飲食弔詭論即為一例。法國人保持健康的原因也許不是他們從食物攝取的飽和脂肪與精白麵粉的營養素，而是他們的飲食習慣：悠閒共食，份量少，不吃零食點心。另外在傳統飲食文化裡，不同食物的搭配也值得我們留意學習。譬如拉丁美洲傳統的飲食方式，玉米通常會先用石灰水煮過，再磨成粉，做成餅來食用，而且會與豆類共食。由於石灰可以讓玉米中所含的一種維生素B——菸鹼酸(niacin)的生物可利用率(bioavailability)提高，而豆類（必需胺基酸的離胺酸含量較高）與玉米合食則具有蛋白質營養的互補作用。早期的殖民國家航海者（1735年的西班牙）將玉米從拉丁美洲帶回歐洲，因不諳此項傳統文化的食物製備方式與搭配，而造成菸鹼酸營養素缺乏的糙皮症(pellagra)，史蹟斑斑可考。

除了要廣泛攝食以外，健康的飲食應遵守均衡與適量的原則。中華文化傳統養生觀念講求「七分飽」，而日本人建議吃到八分即止，印度的長壽科學則建議吃到75%飽，伊斯蘭教先知穆罕默德曾說過：「肚子飽就是三分之二食物與水」。所以自古以來全球健康飲食文化，對於「適量」的原則所見略同。在法文裡，肚子餓說成："J'ai faim(I have hunger)"。但是當你進食完畢，並不是說我吃飽了，而是說我不餓了："Je n'ai plus faim(I have no more hunger)"。這是不同文化對於飽食(satiety)定義的不同。所以在培養健康的飲食習慣時，應該要學習問自己「我是不是已經不餓了？」，而不是「吃飽了沒？」綜言之，建立正確的飲食觀念與實行健康的生活型態，對於整體的健康與長壽會有深遠的影響。

 問題與討論

1. 日本的飲食結構有哪些特點？

2. 傳統地中海型飲食有哪些特點？

3. 何謂「法式飲食弔詭論」？

4. 健康的飲食原則有哪些？

參考文獻
References

Bieler, H.G., (1965) Food Is Your Best Medicine., Random House, Inc.

Harris, M., (1985) Good to Eat： Riddles of Food and Culture., Waveland Press, Inc.

Kessler, David A., (2009) The End of Overeating： Taking Control of the Insatiable American Appetite., Rodale Inc.

Kurzweil, R. and Grossman, T., TRANSCEND (2009) Nine Steps to Living Well Forever, Rodale Inc.

Pollan, M., Food Rules (2009), An Eater's Manual. Penguin Group(USA)Inc.

Pollan, M., (2008) In Defense of Food： An Eater's Manifesto., The Penguin Press.

Trichopoulou, A., Bamia, C., and Trichopoulos, D., Anatomy of health effects of Mediterranean diet： Greek EPIC cohort study. British Medical Journal. (2009) 338：b2337

王仁湘(2001)，飲食之旅，臺灣商務印書館。

曲黎敏(2009)，黃帝內經養生智慧，源樺出版事業股份有限公司。

衛生福利部食品藥物管理署，2005-2008 國民營養健康狀況變遷調查，取自http：//consumer.fda.gov.tw/Pages/List.aspx?nodeID=287。

徐明達(2010)，廚房裏的秘密：飲食的科學及文化，二魚文化事業有限公司。

第七章

營養與保健

　　食物中含有多種化學成分，如有機物（醣類、蛋白質、脂肪及維生素）、無機物（礦物質和水），為提供人體營養素的主要來源。所謂營養素是指存於食物中，具有提供能量、建構維持與修補組織、調節新陳代謝與維持正常的生理機能者。「均衡飲食」為維持身體健康長壽之道，各類營養素攝取是否足夠且均衡，皆會影響人體正常機能運作，而營養不足與營養過剩皆屬於營養失調（圖7-1）。近年來國人的飲食逐漸西化，且生活日趨於靜態，熱能消耗減低，造成肥胖與代謝症候群相關的慢性疾病盛行，而隨著各類食物可獲量及國人飲食型態的改變，加上部分民眾習慣額外攝取各類營養補充劑、健康食品、藥物、減肥產品等，導致營養失調現象略有增加之趨勢，因此如何均衡攝取各類食物為現今重要之課題。

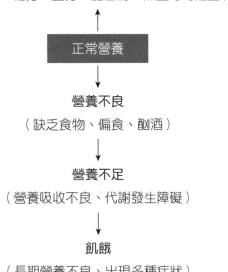

過度營養
（脂質、糖分、鹽分、膽固醇、熱量等均過量）

↑

正常營養

↓

營養不良
（缺乏食物、偏食、酗酒）

↓

營養不足
（營養吸收不良、代謝發生障礙）

↓

飢餓
（長期營養不良、出現多種症狀）

圖7-1　正常營養與不良營養之區分

第一節　營養標準及飲食指南

一、每日營養素建議攝取量(Recommended Daily Nutrient Allowances, RDNA)

　　世界衛生組織指出，不健康飲食、缺乏運動、不當飲酒及吸菸是非傳染病的四大危險因子，聯合國大會亦於2016年3月宣布2016至2025年為營養行動十年，說明了健康飲食備受國際重視。為強化民眾健康飲食觀念、養成良好的健康生活型態、均衡攝取各類有益健康的食物，進而降低肥胖盛行率及慢性疾病，國民健康署進行每日飲食指南、國民飲食指標編修。並發展各生命期之營養單張及手冊，生命期營養系列手冊共分成10個生命歷程，詳細說明每個階段由於不同的生理特性所產生的營養與飲食的差異性，以利營養師及衛生教育人員在每一個不同階段都能對民眾提供最適宜的營養建議。

　　檢視舊版每日飲食指南適用性之分析結果，發現脂肪占總熱量比例過高，因此飲食指南建議避免使用高脂家畜肉，並減少烹飪用油的使用。但減少烹飪用油，則維生素E攝取量會大幅減少。需有高維生素E來源的食物，例如堅果種子、深色蔬菜等加以取代。2011年時飲食指南已將油脂類改為「油脂與堅果種子類」，並建議此類食物需包含至少一份堅果種子。

　　國人飲食中鉀、鈣之攝取量較為不足，需增加鉀、鈣豐富的食物來源，如深色蔬菜及全穀類，但鑒於蔬菜水果也不能過度提高，故2011年已建議1/3全穀以增加礦物質的來源，且建議國人提高未精製全穀攝取（占主食之1/3，以未精製全穀取代精製穀類）。

　　六大類食物種類及份量，以1500大卡為例，每日攝取全穀雜糧類2.5碗（其中1/3為未精製）、豆魚蛋肉類4份、乳品類1.5杯、蔬菜類3份、水果類2份、油脂與堅果種子類4份（其中油脂3份、堅果種子1份）。各類食物之建議份量，皆隨總熱量攝取量增加而增加。

二、六大類食物介紹

　　自然界中各種食物所含的營養素種類及其含量皆不同，衛生福利部依各類食物其營養素類別分成六大類：

（一）全穀雜糧類

　　此類食物的來源包括糙米、馬鈴薯、甘藷、麵食等，主要提供醣類、少部分蛋白質及維生素B群；若採用全穀類飲食，則另可攝取到豐富的纖維素。纖維素大多存於穀類（如：全麥、豆類等）及水果果皮中，但隨著國人飲食西化及加工精製食品的普及，造成纖維素的攝取量逐漸減少，而目前許多研究報告指出，纖維素攝取不足可能與文明病（如：便祕、大腸癌、糖尿病等）發生有關。

（二）豆魚蛋肉類

　　此類食物的來源包括豆腐、豆漿、豆製品、魚類、貝殼類、海鮮類、雞蛋、鴨蛋、肉類（牛、豬、羊、家禽等）等，主要提供豐富的蛋白質、維生素B群、鐵質。

（三）乳品類

　　此類食物的來源包括牛奶、發酵乳、乳酪、起司、優格等乳製品，主要提供蛋白質、鈣質及維生素B_2。不吃乳品者，可改以其他高鈣食物補充，如：芝麻、深色葉菜類。

（四）蔬菜類

蔬菜依可食部位來區分，可分為：球莖類、根莖類、塊莖類、葉菜類、果實類、種子類、嫩芽類、花類和蕈類。主要提供維生素、礦物質及膳食纖維，其中深綠色（如：青江菜、菠菜、空心菜等）及深黃色蔬菜（如：胡蘿蔔、南瓜、玉米等）所含之維生素與礦物質含量比淺色蔬菜多。蔬菜內膳食纖維特別有助於消化道的健康，防止腸道疾病的發生。

（五）水果類

水果為水分含量高的植物，如：西瓜、鳳梨、蓮霧、柳丁、楊桃、番茄、蘋果等。主要提供維生素、礦物質及少量醣類，而水果所含的纖維素亦為飲食中膳食纖維來源之一。維生素C為含量最豐富的維生素，可幫助膠原蛋白的形成，使皮膚健康，也幫助傷口癒合，通常食物中的維生素C易於貯存或烹調過程中流失，故水果為日常飲食中良好的維生素C來源。

（六）油脂與堅果種子類

用來增添食物的香氣與口感，常見的烹調用油種類有沙拉油、橄欖油、豬油、人造奶油等。堅果種子為脂肪含量高的植物果實和種子，如花生、葵花子、腰果、核桃、杏仁等。主要提供脂質，供人體產生熱能。

三、每日飲食指南

依據衛生福利部國民健康署所訂定的國人每日建議攝取量表，其各類食物之攝取量建議如圖7-2。

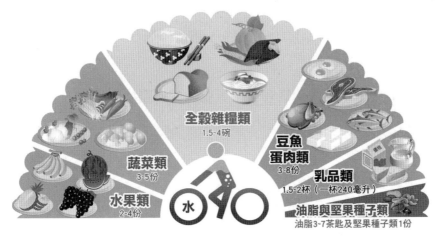

圖7-2 每日飲食指南

1. **全穀雜糧類1碗（碗為一般家用飯碗、重量為可食重量）**

 ＝糙米飯1碗或雜糧飯1碗或米飯1碗

 ＝熟麵條2碗或小米稀飯2碗或燕麥粥2碗

 ＝米、大麥、小麥、蕎麥、燕麥、麥粉、麥片80公克

 ＝中型芋頭4/5個（220公克）或小番薯2個（220公克）

 ＝玉米2又1/3根（340公克）或馬鈴薯2個（360公克）

 ＝全麥饅頭1又1/3個（120公克）或全麥土司2片（120公克）

2. **豆魚蛋肉類1份（重量為可食部分生重）**

 ＝黃豆（20公克）或毛豆（50公克）或黑豆（25公克）

 ＝無糖豆漿1杯＝雞蛋1個

 ＝傳統豆腐3格（80公克）或嫩豆腐半盒（140公克）或小方豆干1又
 1/4片（40公克）

 ＝魚（35公克）或蝦仁（50公克）

=牡蠣（65公克）或文蛤（160公克）或白海蔘（100公克）

=去皮雞胸肉（30公克）或鴨肉、豬小里肌肉、羊肉、牛腱（35公克）

3. 乳品類1杯（1杯＝240毫升全脂、脫脂或低脂奶＝1份）

=鮮奶、保久奶、優酪乳1杯（240毫升）

=全脂奶粉4湯匙（30公克）

=低脂奶粉3湯匙（25公克）

=脫脂奶粉2.5湯匙（20公克）

=乳酪（起司）2片（45公克）

=優格210公克

4. 蔬菜類1份（1份為可食部分生重約100公克）

=生菜沙拉（不含醬料）100公克

=煮熟後相當於直徑15公分盤1碟或約大半碗

=收縮率較高的蔬菜如莧菜、地瓜葉等，煮熟後約占半碗

=收縮率較低的蔬菜如芥蘭菜、青花菜等，煮熟後約占2/3碗

5. 水果類1份（1份為切塊水果約大半碗～1碗）

=可食重量估計約等於100公克（80～120公克）

=香蕉（大）半根70公克

=榴槤45公克

6. 脂與堅果種子類1份（重量為可食重量）

=芥花油、沙拉油等各種烹調用油1茶匙（5公克）

=杏仁果、核桃仁（7公克）或開心果、南瓜子、葵花子、黑（白）芝麻、腰果（10公克）或各式花生仁（13公克）或瓜子（15公克）

=沙拉醬2茶匙（10公克）或蛋黃醬1茶匙（8公克）

　　營養為健康的根本，而食物是營養的來源，為達到均衡飲食的概念，建議民眾廣泛攝取各類食物，以選用新鮮、衛生的食物為原則，並依照建議份量攝食，以達到身體中各種營養素及熱量需要量，此即為均衡的飲食。

四、國民飲食指標

1. 飲食應依《每日飲食指南》的食物分類與建議份量，適當選擇搭配

　　各類食物含各種不同的營養素，唯有均衡攝取才能獲得人體每天所需之營養，每日以選用新鮮衛生之食物為飲食原則，盡量避免採用經加工過之食品。特別注意應吃到足夠量的蔬菜、水果、全穀、豆類、堅果種子及乳製品。

2. 瞭解自己的健康體重和熱量需求，適量飲食，以維持體重在正常範圍內

　　體重與身體健康狀況有密切的關係，平時應建立良好的飲食習慣及適度的運動，方可有助於理想體重的維持。身體質量指數(body mass index; BMI)為理想體重計算法中常見的計算式。根據研究調查結果發現，肥胖與糖尿病、心血管疾病、中風等有密切關係，因此維持理想體重是建立身體健康的基本條件。

3. 維持多活動的生活習慣

　　每週累積至少150分鐘中等費力身體活動，或是75分鐘的費力身體活動。維持健康必須每日進行充分的身體活動，並可藉此增加熱量消耗，達成熱量平衡及良好的體重管理。培養多活動生活習慣，活動量調整可先以少量為開始，再逐漸增加到建議活動量。

4. 母乳哺餵嬰兒至少6個月，其後並給予充分的副食品

　　以全母乳哺餵嬰兒至少6個月，對嬰兒一生健康具有保護作用，是給予嬰兒無可取代的最佳禮物。嬰兒6個月後仍鼓勵持續哺餵母乳，同

時需添加副食品，並訓練嬰兒咀嚼、吞嚥、接受多樣性食物，包括蔬菜水果，並且養成口味清淡的飲食習慣。媽媽哺餵母乳時，應特別注意自身飲食營養與水分的充分攝取。

5. 三餐以全穀雜糧類為主食

全穀雜糧類為人體主要的熱量來源，含豐富之醣類及各種營養素，應作為三餐的主食。全穀（糙米、全麥製品）或其他雜糧含有豐富的維生素、礦物質及膳食纖維，更提供各式各樣的植化素成分，對人體健康具有保護作用。

6. 多蔬食少紅肉，多粗食少精製

含有豐富纖維質的食物可增加腸道蠕動，減少腸道細胞與有毒物質接觸的時間，可預防便秘及減少罹患大腸癌的發生率，並且可與膽固醇結合，降低血膽固醇濃度，有助於預防心血管疾病的發生。豐富的纖維質來源有全穀雜糧類、蔬菜類、水果類等。

7. 飲食多樣化，選擇當季在地食材

六大類食物中的每類食物宜力求變化，增加食物多樣性，可增加獲得各種不同營養素及植化素的機會。盡量選擇當季食材，營養價值高，較為便宜，品質也好。在地食材不但較為新鮮，且符合節能減碳的原則。

8. 購買食物或點餐時注意份量，避免吃太多或浪費食物

食品或餐飲廠商常以加量或吃到飽為促銷手段。個人飲食任意加大份量，容易造成熱量攝取過多或是食物廢棄浪費。購買與製備餐飲時，應注意份量適中。

9. 盡量少吃油炸和其他高脂高糖食物，避免含糖飲料

　　高脂肪飲食與肥胖、心血管疾病及某些癌症有關。飲食中應盡量選用低脂肪及低膽固醇食物，烹調時也應盡量少用油，或選用植物性油脂來減少油脂的用量。糖除了提供熱量外幾乎不含其他營養素，食用過多易造成蛀牙及肥胖等問題，因此應盡量減少食用。每日飲食中，添加糖攝取量不宜超過總熱量的10%。

10. 口味清淡、不吃太鹹、少吃醃漬品、沾醬酌量

　　食鹽的主要成分為氯化鈉，攝取過多的鈉容易罹患高血壓，含高鈉食品的種類如醃製品、各式調味料及醬油，因此應盡量避免口味過重或食用加工醃製品等。注意加工食品標示的鈉含量，每日鈉攝取量應限制在2400毫克以下。並選用加碘鹽。

11. 若飲酒，男性不宜超過2杯／日（每杯酒精10公克），女性不宜超過1杯／日。但孕期絕不可飲酒

　　飲酒過量會影響各種營養素的吸收及利用，造成營養不良及肝臟疾病，因此民眾飲酒應加以節制，避免過量。

12. 選擇來源標示清楚，且衛生安全的食物

　　食物應注意清潔衛生，且加以適當貯存與烹調。避免吃入發霉、腐敗、變質與汙染的食物。購買食物時應注意食物來源、食品標示及有效期限。

第二節 能量平衡與體重控制

　　肥胖已是整個世界的問題，這種現象在較進步的開發中國家或剛進入已開發的國家更是明顯。根據1998年衛生福利部公告的第三次全國營養調查結果發現，每七個成年人中就有一人是肥胖的，全國約有210萬成年人是屬於肥胖的。而1988年美國衛生總署統計數字亦顯示，約有1/4的美國成年人是屬於肥胖的。肥胖是一種常被忽略的慢性疾病，也是心臟病、高血壓、糖尿病、痛風及若干癌症形成的主要因子。1996年WHO & FDA已將肥胖列為慢性疾病。體重控制儼然成為全民運動，但是很多基本且重要的問題卻容易被遺忘，「為何會長胖？」、「到底我吃進了什麼東西？」、「應該如何吃才能健康營養又不長胖？」因此許多學者認為，避免肥胖應是預防重於減肥，而且這樣的觀念必須從孩童時期就開始建立。

一、熱量營養素

　　能量是維持人體正常的生理機能與活動的原動力，而人體所需的能量必須仰賴食物的供給，飲食中可以提供能量的營養素與其所含的熱量，以每公克為單位分別為：醣類（碳水化合物）4大卡、蛋白質4大卡、脂肪9大卡、酒精7大卡與有機酸2.4大卡等。所以飲食熱量的計算，必須先知道食物中營養素的種類與含量，可查詢「食品營養成分資料庫」再利用以下的公式計算：

熱量（大卡）＝醣類含量（公克）×4＋蛋白質含量（公克）×4＋脂肪含量（公克）×9＋酒精含量（公克）×7＋有機酸含量（公克）×2.4

二、熱量的需求與消耗

　　熱量的攝取必須依個人每天所消耗的熱量而定。而成年人一天當中熱量主要消耗在三個方面：基礎代謝量(basal metabolic rate; BMR)、身體活動量(physical activity; PA)與攝食生熱效應(diet induced thermogensis; DIT)。成長與懷孕階段則必須額外增加熱量的攝取以供應身體組織的生長。一般而言，若我們從食物當中所攝取的熱量超過我們所消耗的熱量時，人體便會將多餘的熱量以脂肪的形式貯存起來，進而產生肥胖的狀況。相反地，若我們所攝取的熱量少於我們所消耗的熱量時，體重則會減輕。所以每天熱量攝取太多或太少都會影響人體的體重與健康。衛生福利部食品藥物管理署所公布的「國人膳食營養素參考攝取量」(Dietary Reference Intake, DRIs)，依照性別不同，列出各年齡層的每日熱量需求，其中身體活動量又區分為低、稍低、適度、高等四個等級的熱量需求量，以及懷孕哺乳期婦女熱量需求的增加量。

三、基礎代謝量

　　人體每日熱量需求的消耗項目包括基礎代謝量、活動量與攝食生熱效應。其中又以基礎代謝量所占的比例最高，約65％，其次是活動量25％，攝食生熱效應10％。基礎代謝量是指維持生命所需的最低熱量，主要用於呼吸、心跳、腺體分泌、血液循環、維持體溫、神經傳導、腸胃蠕動與細胞基礎生理活動等，也就是大約等於人體的內臟器官與肌肉處於休息狀態時所消耗的熱量。基礎代謝量可以代表人體細胞的代謝速率，細胞的生理功能不同，其代謝速率也不同。一般而言，瘦肉組織(lean body tissue)的代謝速率比骨骼組織與脂肪組織快，所以人體的瘦肉組織越多也代表基礎代謝量越高。除此之外，基礎代謝量還受很多因素的影響，例如：性別、年齡、體型、氣候、體溫、荷爾蒙的分泌、懷

孕、營養狀況等。表7-2是衛生福利部所提供的男女兩性分年齡層的基礎代謝量。

表7-2　各年齡層之基礎代謝值(BMR)

年齡（歲）	男性(Kcal/kg/min)	女性(Kcal/kg/min)
7～9	0.0295	0.0279
10～12	0.0244	0.0231
13～15	0.0205	0.0194
16～19	0.0183	0.0168
20～24	0.0167	0.0162
25～34	0.0159	0.0153
35～54	0.0154	0.0147
55～69	0.0151	0.0144
70以上	0.0145	0.0144

四、身體活動量

身體活動量(Physical Activity)占人體每日熱量消耗的第二位，也是影響人體熱量需求最重要的因素，因為身體活動量所需的熱量取決於活動時參與的肌肉多寡、活動的種類、從事活動時間的長短、活動進行的速度與個人的體重。體型大的人從事各種活動所需的熱量相對的較多，而活動的時間越長消耗能量越多。其計算方法可參考衛生福利部所提供的活動強度之分級與指數表格。

依個人日常生活之活動方式，將活動量分為輕度、中度、重度、極重度等四級，各有活動指數。

一日活動量＝REE(BMR)×活動指數

註：REE即靜態能量消耗量(resting energy expenditure)

表7-3 活動強度之分級與指數

活動強度與指數	日常生活之範例			日常生活內容
	生活活動	時間(hr)	平均BMR增減倍數	
I（輕度）0.20～0.42 平均0.35	睡眠	8	−0.1	除了因通車、購物等1小時的步行和輕度手工或家事等站立之外，大部分從事坐著之工作、讀書、談話等情況。
	靜坐	12	+0.5	
	站立	3	+0.6	
	步行	1	+1.9	
II（中度）0.43～0.62 平均050	睡眠	8	−0.1	除了因通車、購物等其他事情約2小時的步行和從事坐著之工作、辦公、讀書及談話等之外，還從事機械操作、接待或家事等站立較多之活動。
	靜坐	7～8	+0.5	
	站立	6～7	+0.9	
	步行	2	+2.0	
III（重度）0.63～0.87 平均0.75	睡眠	8	−0.1	除了上述靜坐、站立、步行等活動外，另從事農耕、漁業、建築等約1小時的重度肌肉性之工作。
	靜坐	6	+0.5	
	站立	6	+0.9	
	步行	3	+2.0	
	肌肉運動	1	+5.9	
IV（極重）>0.88 平均1.00	睡眠	8	−0.1	除上述靜坐、站立、步行等活動之外，另從事2小時左右激烈的鍛鍊或木材搬運、農忙時的農耕工作等重度肌肉性的工作。
	靜坐	4～5	+0.5	
	站立	5～6	+0.9	
	步行	4	+2.0	
	肌肉運動	2	+5.9	

五、攝食生熱效應

攝食生熱效應(diet induced themogenesis, DIT)是指進食之後人體所進行的一連串活動，包括消化食物、吸收、運送、貯存及代謝營養素時所消耗的熱量。通常占一日總熱量需求的10%。

總能量消耗量(Total Energy Expenditure, TEE)的計算：

$$TEE = BMR + 身體活動量(PA) + 攝食生熱效應(DIT)$$
$$= (BMR + PA) \div 9 \times 10$$
$$= BMR \times (1 + 活動指數) \div 9 \times 10$$

六、每日熱量建議量

　　人體熱量的消耗必須由攝取食物來獲得滿足，但是熱量攝取過多或過少均會影響人體的健康。熱量的需求除了受年齡、性別、體型、氣候等因素的影響之外，活動量的影響也很大。我國衛福部於「國人膳食營養素參考攝取量(DRIs)」表中依性別、年齡和工作勞動量的程度的不同，分別列出男／女性在各年齡層以及低、稍低、適度和高活動量的每日熱量需要量。

七、肥胖的定義

　　所謂肥胖，是指人體熱量的攝取超過身體的熱量需求時，多餘的熱量便以脂肪的形式貯存在人體內，體內的脂肪超過了正常比例。人體由水分、蛋白質、脂肪、醣類、礦物質等組成，其中只有脂肪可以「無限量」貯存，簡單的說，肥胖主要是由於脂肪增加過量的結果。

八、理想體重

　　雖然每一個人都需要一定量的體脂肪來儲存能量、產生熱能，而且體脂肪是絕佳的熱絕緣體，還可以保護內臟以防止震動。體脂肪占體重的比例會隨著年齡與性別而有所不同，通常女人較男人有更多的體脂肪。若是男人體脂肪比例超過體重的25%，女人超過30%則稱之為肥胖。要精確地計算出體脂肪並不容易且限制較多，目前國際上肥胖判定的標準較常使用身體質量指數(body mass index; BMI)，雖然這種方法無

法提供受試者體脂肪的比例，且缺點是過於獨斷的將「健康」和「不健康」一分為二，但是因為此法容易計算且不需要特別的儀器，仍不失為一個可信賴的指標。身體質量指數的計算方式是受試者體重除以身高的平方（以公尺為單位）$(BMI = kg/m^2)$。一般而言成人BMI大於24屬於過重，BMI數值超過27以上為輕度肥胖，超過30以上視為中度肥胖，超過35以上則視為重度肥胖。

衛生福利部國民健康署以身體質量指數22為國人理想體重的計算標準，因此理想體重可以下列公式計算：

理想體重（公斤）＝$22 \times$身高2（公尺2）

一般實際體重與標準體重相差±10%，屬正常，超過標準體重10%為過重，超過標準體重20%以上為肥胖。其中超過標準體重20%～30%為輕度肥胖，超過30%～50%為中度肥胖，超過50%以上為重度肥胖。

九、體脂肪的分布

肥胖已經不再只是影響外觀的美醜，而是一種可以危害人體健康的病症，身體過多脂肪的囤積與各種慢性疾病有密切的關係。除了要瞭解體脂肪的比例之外，體脂肪的分布狀況會直接或間接影響疾病的發生機率。女性通常容易在臀部和大腿堆積脂肪，而造成下半身肥胖（梨子狀身材），相對地男性則容易在肩膀、腹部堆積而形成上半身肥胖（蘋果狀身材），而上半身肥胖增加了糖尿病、心血管疾病、乳癌等的風險。上半身肥胖的指標可採用腰臀比(Waist-to-hip ratio)來判定，女性腰臀比超過0.85，男性腰臀比超過0.9，或是腰圍男性＞90cm，女性＞80cm，則列為上半身肥胖身材。

十、肥胖的成因

根據脂肪細胞的理論(fat cell theory)，肥胖大致可分為二類：一為細胞增生的肥大型肥胖，是指脂肪細胞數目大量增加，一旦增加就不會消失，且常伴隨細胞體積加大，大多是孩童時期過度餵食，使脂肪細胞數目增加，所以胖小孩以後的減重會較為困難。二為細胞肥大型肥胖，係指脂肪細胞本身體積增大，而細胞數目維持一定，通常在成年後發生。肥胖的原因複雜，已知的成因包括：遺傳因素、飲食習慣、生活形態、生理狀態、心理因素、社會經濟文化等。

十一、過度肥胖的後果

(一) 對健康的危害

肥胖和許多慢性疾病有密切關係，例如：糖尿病、心血管疾病、高血壓、腦血管疾病以及若干癌症。根據調查發現，肥胖的人平均壽命較正常體重者短。男性肥胖者容易罹患大腸直腸癌、前列腺癌等，而女性肥胖患者則容易罹患乳癌、子宮頸癌和卵巢癌等。其他和肥胖有關的疾病如膽囊疾病、關節炎、痛風或其他關節疾病、呼吸系統疾病等。

(二) 對心理的影響

肥胖患者在一般人的印象中，通常與貪心、好吃、懶惰產生關聯，這樣的刻板印象對肥胖者不但是一種成見和歧視，也造成了肥胖者在心理上的壓力，尤其在面對群眾和同儕時，排拒、害羞內向及情緒容易低落是常見的現象。

十二、理想的減重方式

（一）飲食控制

針對個人身體的生理狀況，訂定營養均衡且低熱量的飲食計畫，此種飲食計畫除了降低熱量之外，尚必須兼顧營養素的充足，且要有飽足感，但是減重不宜太迅速，每天約減少500大卡，每週約減輕0.5公斤最為恰當。但是身體有抗拒減重的傾向，因為當熱量的攝取降低時，身體會產生一些對策來增加熱量的保存，例如BMR會下降、心跳速率減慢、減少產生熱量等，也因此使得減重的速度會比預期中緩慢。

（二）養成運動的習慣

養成規律的運動習慣是有效減重及維持體重的方法，而且還能夠預防疾病和保持健康，所以不管哪一種運動——迅速的走路、慢跑、騎腳踏車、游泳、有氧舞蹈、網球運動、划船等都是對健康有益的。大多數的學者一致認為，規律的運動加上正確的飲食習慣是控制體重最有效而健康的方法。而運動最重要的是什麼？是運動的項目？比方說，仰臥起坐、伏地挺身、跑步、游泳等，還是次數和重量？其實，這些都重要，但最重要的是必須有運動頻率、運動時間、運動強度這三個要素，缺一不可，所謂「運動333」，就是指這三個要素，每週運動至少三次（運動頻率），每次30分鐘（運動時間），運動時讓每分鐘心率到130下（運動強度）。成功的控制體重和改善身體健康的秘訣，就是把運動當作每天生活的一部分。

（三）改變生活型態與飲食行為

1. 學習營養基本知識，瞭解後選擇富含營養素且低熱量的食物。

2. 學習如何拒絕食物的誘惑。

3. 多做運動，消耗熱量。

第三節　膳食計畫

一、食物代換表

　　在瞭解均衡飲食與能量平衡的重要性之後，可利用食物代換表，來計算並設計一份適合自己的飲食計畫。

　　我國衛生福利部食品藥物管理署將熱量相近（醣類、脂肪、蛋白質等營養素含量接近）的食物歸為一類的方式，將食物分為六大類，制訂了食物代換表。表中將每一大類食物中的各種食品規定出份量，稱為「代換單位」，讓我們在設計飲食計畫時，能夠利用此一代換表將具有相同熱量，且醣類、脂肪、蛋白質等營養成分含量也相近的食品種類中，做選擇與變換。

表7-4　食物代換表

品　名		蛋白質（克）	脂肪（克）	醣類（克）	熱量（克）
乳品類	（全脂）	8	8	12	150
	（低脂）	8	4	12	120
	（脫脂）	8	＋	12	80
豆魚蛋肉類	（低脂）	7	3	＋	55
	（中脂）	7	5	＋	75
	（高脂）	7	10	＋	120
全穀雜糧類		2	＋	15	70
蔬菜類		1		5	25
水果類		＋		15	60
油脂與堅果種子類			5		45

註：＋表微量

（一） 全穀雜糧類

每份全穀雜糧類提供15公克的醣類以及2公克的蛋白質，熱量為70大卡。以米飯為例，20公克的米等於50公克的白飯，或是一片25公克的土司，60公克熟麵條。

（二） 乳品類

乳品類會因加工時脂肪的含量不同而區分為全脂、低脂以及脫脂三種。全脂乳品指的是脂肪含量在3％以上，每份熱量為150大卡。低脂乳品的脂肪含量是在2％以下，每份熱量為120大卡。脂肪含量在0.1％以下則稱之為脫脂乳品，每份80大卡的熱量。

（三） 豆魚蛋肉類

此類食物因蛋白含量較高而歸為一類，但是又因為食用的部位、加工方式的不同，脂肪含量差異很大，故可分為高脂、中高脂、中脂、低脂四類。高脂指每份這類食品的脂肪含量10公克以上，例如50公克的熱狗、45公克的梅花肉等。中高脂是每份這類食品的脂肪含量10公克，例如35公克的秋刀魚，35公克的豬後腿肉。中脂是每份這類食品的脂肪含量5公克，例如35公克的肉鯽魚，55公克的雞蛋。低脂是每份這類食品的脂肪含量在3公克以下，例如33公克的雞胸肉，10公克的小魚乾。

（四） 蔬菜類

每一份蔬菜類指100公克蔬菜可食的部分。但蔬菜當中有一部分蛋白質含量較高，例如四季豆、草菇、黃豆芽等。

（五） 水果類

水果種類多，甜度與水分含量差異很大，所以每種水果提供相同熱量的重量上差異很大。例如蘋果可食重量為110公克，香蕉則是55公克，紅西瓜180公克。

（六）油脂與堅果種子類

各種動植物油每份皆是5公克。另外最容易讓一般大眾混淆的，是奶油乳酪、核果類以及培根亦屬於此類。

二、制定膳食計畫之方法

1. 計算個人標準體重

依據個人之身高、體重，計算出個人的標準體重值。

2. 計算每日所需之熱量

參考衛生福利部食品藥物管理署所公布的「國人膳食營養素參考攝取量」，依性別及各年齡層，查詢每日熱量需求，或根據個人基礎代謝量、身體活動量及攝食生熱效應，計算出個人每日所需熱量。

3. 三大熱量營養素分配

根據衛生福利部食品藥物管理署建議，醣類攝取量應占每日總熱量的58%，容許範圍50～65%；蛋白質占12%，容許範圍10～15%；脂肪占30%，容許範圍25～35%。

4. 計算三大熱量營養素每日所需克數

將上述計算所得之各熱量供應值，分別除以每1公克之醣類、蛋白質及脂肪可提供的熱量值，即為三種營養素每日所需之克數。

5. 計算每日醣類食物所需之份數

根據食物代換表所列之醣類食物來源有主食類、乳品類、蔬菜類和水果類，參照「每日飲食指南」之建議，全穀雜糧類所需份數為最多，亦是醣類最主要的供應來源，因此將上述所得之每日醣類攝取克數扣除每日乳品類攝取1.5～2杯、蔬菜類攝取3～5份及水果類攝取2～4份所供

應之醣量，除以每份全穀雜糧類提供15克之醣量，即可計算出每日全穀雜糧類所需之份數。

6. 計算每日蛋白質食物所需之份數

將每日蛋白質所需之總克數扣除全穀雜糧類、乳品類、蔬菜類、水果類之蛋白質克數，除以每份豆魚蛋肉類提供7克蛋白質，即可計算出每日蛋白質所需之份數。

7. 計算每日脂肪食物所需之份數

將每日脂肪所需之總克數扣除醣類及蛋白質類食物的脂肪克數，除以每份油脂提供5克脂肪，即可計算出每日脂肪所需之份數。

三、範例

一位20歲的女大學生，身高160公分，體重65公斤，大部分時間都坐著看書，屬輕度工作者，其標準體重應為53公斤，若想降低體重，營養專家建議每日減少攝取300大卡的熱量，同時配合運動，試計算該名女大學生每日所需攝取各類食物之份數。

1. 計算個人標準體重

根據「國人膳食營養素參考攝取量」建議，身高160公分之20歲輕度工作的女性，每日所需的熱量為1600大卡，依專家建議每日減少攝取300大卡的熱量，故實際所需之熱量為1300大卡。

2. 計算每日所需之熱量

根據衛生福利部建議，醣類攝取量應占每日總熱量的58％、蛋白質占12％、脂肪占30％，計算此三大熱量營養素每日所需克數如下表：

表7-5　20歲女大學生每日所需三大熱量營養素克數

	醣類	蛋白質	脂肪
占每日總熱量比 (%)	60	15	25
每日所需之熱量（大卡）	1300×0.6＝780	1300×0.15＝195	1300×0.25＝325
每日所需克數（克）	195	49	36

3. 計算每日醣類食物所需之份數

因該名女大學生體重過重，宜採取低熱量飲食，因此建議增加蔬菜水果類的份數，分別為蔬菜類4份、水果類5份及低脂乳品1份，經計算後所得之全穀雜糧類的份數如下：

全穀雜糧類的份數＝（總醣類克數－乳品類所需醣量－蔬菜類所需醣量－水果類所需醣量）／每份全穀雜糧類提供15克之醣量

全穀雜糧類的份數＝(195－12－20－75)/15＝6

4. 計算每日蛋白質食物所需之份數

建議選用低脂的豆魚蛋肉類。將總蛋白質克數扣除全穀雜糧類、乳品類、蔬菜類、水果類之蛋白質克數，除以每份豆魚蛋肉類提供7克蛋白質，即可計算出每日蛋白質所需之份數。

蛋白質的份數＝(49－8－4－12)/7＝4

5. 計算每日脂肪食物所需之份數

將每日脂肪所需之總克數扣除醣類及蛋白質類食物的脂肪克數，除以每份油脂提供5克脂肪，即可計算出每日油脂所需之份數。

油脂的份數＝(36－4－12)/5＝4

表7-6 20歲女大學生每日所需攝取各類食物份數

食物種類	份數	醣類（克）	蛋白質（克）	脂肪（克）	熱量（大卡）
乳品類	1	1×12＝12	1×8＝8	1×4＝4	1×120＝120
蔬菜類	4	4×5＝20	4×1＝4	－	4×25＝100
水果類	5	5×15＝75	－	－	5×60＝300
全穀雜糧類	6	6×15＝90	6×2＝12	－	6×70＝420
豆魚蛋肉類	4	－	4×7＝28	4×3＝12	4×55＝220
油脂與堅果種子類	4	－	－	4×5＝20	4×45＝180

第四節　營養標示

一、目的

　　為維護國人的健康及提升民眾對營養知識的瞭解，政府開始推動包裝食品應於產品明顯處列出各營養素含量，提供營養相關資訊，方便消費者在選購包裝食品時參考，並提升食品之品質。

二、營養標示之內容

　　市售包裝食品營養標示方式，需於包裝容器外表之明顯處，提供以下標示之內容：

1. **標示項目：**

　　(1) 「營養標示」之標題。

　　(2) 熱量。

　　(3) 蛋白質、脂肪、飽和脂肪、反式脂肪、碳水化合物、糖、鈉之含量。

　　(4) 其他出現於營養宣稱中之營養素含量。

　　(5) 廠商自願標示之其他營養素含量。

2. 對熱量及營養素含量標示之基準

固體（半固體）須以每100公克或以公克為單位之每一份量標示，液體（飲料）須以每100毫升或以毫升為單位之每一份量標示，但以每一份量標示者須加註該產品每包裝所含之份數。

3. 對熱量及營養素含量標示之單位

食品中所含熱量應以大卡表示，醣類、蛋白質、脂肪應以公克表示，鈉應以毫克表示，其他營養素應以公克、毫克或微克表示。

4. 每日營養素攝取量之基準值

各營養素亦得再增加以每日營養素攝取量之百分比表示，惟應依據並擇項加註下列數值做為每日營養素攝取量之基準值。

表7-7　每日營養素攝取量之基準值

熱量	2000大卡
蛋白質	60公克
脂肪	55公克
碳水化合物	320公克
鈉	2400毫克
飽和脂肪酸	18公克
膽固醇	300毫克
膳食纖維	20公克
維生素A	600微克
維生素B$_1$	1.4毫克
維生素B$_2$	1.6毫克
維生素C	60毫克
維生素E	12毫克
鈣	800毫克
鐵	15毫克

5. 數據修整方式

營養素以有效數字不超過三位為原則。每一份量、熱量、蛋白質、脂肪、碳水化合物及鈉得以整數標示或標示至小數點後一位。

6. 營養以「0」表示之條件

熱量、蛋白質、脂肪、碳水化合物、鈉、飽和脂肪、糖及反式脂肪等營養素若符合下表之條件，得以「0」標示。反式脂肪係指食用油經部分氫化過程所形成的非共軛反式脂肪酸。

表7-8　營養素得以「0」標示之條件

項目	得以「0」標示之條件
熱量	該食品每 100 公克之固體（半固體）或每100毫升之液體所含該營養素量不超過 4 大卡
蛋白質	該食品每 100 公克之固體（半固體）或每 100 毫升之液體所含該營養素量不超過 0.5公克
脂肪	
碳水化合物	
鈉	該食品每100公克之固體（半固體）或每100毫升之液體所含該營養素量不超過5毫克
飽和脂肪酸	該食品每100公克之固體（半固體）或每100毫升之液體所含該營養素量不超過0.1公克
反式脂肪	該食品每100公克之固體（半固體）或每100毫升之液體所含該營養素量不超過0.3公克
糖	該食品每100公克之固體（半固體）或每100毫升之液體所含該營養素量不超過0.5公克

三、依照衛生福利部食品藥物管理署規範的營養標示

營養標示	
每一份量240毫升 本包裝含4份	
每份	
熱量	116大卡
蛋白質	8公克
脂肪	4公克
飽和脂肪	0.5公克
反式脂肪	0.5公克
碳水化合物	12公克
鈉	115毫克

營養標示	
	每100毫升
熱量	43.2大卡
蛋白質	1.0公克
脂肪	0.8公克
飽和脂肪	0.4公克
反式脂肪	0.5公克
碳水化合物	8.0公克
鈉	352毫克

營養標示		
每一份量30公克 本包裝含7份		
每份		每100公克
熱量	172.3大卡	574.2大卡
蛋白質	1.6公克	5.2公克
脂肪	11.6公克	38.6公克
飽和脂肪	0.2公克	2.2公克
反式脂肪	0.1公克	2.2公克
碳水化合物	15.5公克	51.5公克
鈉	115毫克	383毫克

營養標示		
每一份量30公克 本包裝含5份		
每份		每份提供每日 營養素攝取量 基準值之 百分比
熱量	93大卡	4.7%
蛋白質	3公克	5%
脂肪	4.2公克	7.6%
飽和脂肪	4.2公克	3.4%
反式脂肪	0公克	
碳水化合物	10.8公克	3.4%
鈉	30毫克	1.3%

每日營養素攝取量之基準值：熱量2000大卡、蛋白質60公克、脂肪60公克、飽和脂肪18公克、碳水化合物300公克、鈉2000毫克。

營養標示		
每100毫升		每100毫升提 供每日營養攝 取量基準值之 百分比
熱量	37大卡	1.9%
蛋白質	2公克	3.3%
脂肪	1公克	1.8%
飽和脂肪	2公克	1.6%
反式脂肪	1公克	
碳水化合物	5公克	1.6%
鈉	35毫克	1.5%

每日營養素攝取量之基準值：熱量2000大卡、蛋白質60公克、脂肪60公克、飽和脂肪18公克、碳水化合物300公克、鈉2000毫克。

註： 1. 市售有容器或包裝之食品，含有下列對特殊過敏體質者致生過敏之內容物，
應於其容器或外包裝上，顯著標示含有致過敏性內容物名稱之醒語資訊：

（一）甲殼類及其製品。

（二）芒果及其製品。

（三）花生及其製品。

（四）牛奶、羊奶及其製品。

（五）蛋及其製品。

（六）堅果類及其製品。

（七）芝麻及其製品。

（八）含麩質之穀物及其製品。

（九）大豆及其製品。

（十）魚類及其製品。

（十一）使用亞硫酸鹽類等，其終產品以二氧化硫殘留量計每公斤10毫克以
上之製品。

2. 前項醒語資訊，應載明「本產品含有○○」、「本產品含有○○，不適合其
過敏體質者食用」或等同意義字樣，並增列將其所含致過敏性內容物全部載
明於「品名」之方式。

 ## 問題與討論

1. 請設計一份適合自己的膳食計畫。

2. 根據第1題的膳食計畫，請檢視自己的飲食習慣是否依循膳食計畫，或
者相去甚遠？有哪些部分是需要改善的？

3. 請試著依本章所學，為自己的家人設計專屬的膳食計畫。

參考文獻
References

臺灣地區食品營養成分資料庫網站，http://www.fda.gov.tw/TC/siteList. aspx?sid=284。

衛生福利部食品藥物管理署(2020)，國人膳食營養素參考攝取量，第八修訂版。

衛生福利部食品藥物管理署網站https://consumer.fda.gov.tw/。

衛生福利部國民健康署(2018)，每日飲食指南，臺北市，衛生福利部國民健康署。

陳淑華(2001)，營養學概論（26頁），臺北：華香園。

第三篇

觀光旅遊與健康

　　隨著經濟繁榮，交通發達，出國旅遊已成為現代人紓解生活及工作之壓力、增廣見聞的最佳選擇。但旅遊也必須面臨或承受交通勞頓、天候變遷、生活節奏的改變、飲食內容的不同及時空的錯亂等所帶來對身體負面的影響。因此隨著旅遊迅速成為國人生活的重要部分，伴隨而來的旅遊健康問題也日趨重要。

　　臺灣步入高齡化社會，促進了旅遊事業發展，尤其是老年旅遊者對於休閒旅遊的需求有上升的趨勢，使得「旅遊醫學」的課題受到各方面的重視。根據國外統計，在旅程中約有20～70％的旅行者有健康的問題，1～5％的人需要醫療照顧。其中，十萬人中約有一人會死亡。同時，造成死亡的主要原因是心血管疾病、肺病及意外事件等。因此，出國旅遊前的健康諮詢及健康檢查是有其必要的。

　　生態旅遊為一種觀賞動植物的旅遊方式，也可詮釋為具有生態概念、促進生態保育的遊憩過程。為了因應觀光客對自然生態的消費需求，再加上近來環境意識抬頭等因素，這個旅遊市場在近幾年迅速竄起。生態旅遊強調獨特的自然與文化之旅，行程往往安排到原始未開發的生態環境，由於其衛生條件較差，醫療資源缺乏，因此在旅遊過程中感染疾病的機率亦隨之提高。世界各國各有其主要傳染病，在東南亞、中東、非洲、中南美洲及中國大陸，均有臺灣少見的傳染病，出國前除了做好疫苗接種、蒐集旅遊地區疫情，並隨身攜帶個人醫藥包等預防工作外，回國後若出現不適，一定要立刻就醫，並告知醫師旅遊史，方能作出正確診斷。

　　身體健康是快樂旅遊的先決條件，如果中途生病，不但浪費時間、金錢，甚至還可能賠上性命。總之，要有健康的身體，充分的準備，才能享受高品質的旅遊。

Introduction
to
Healthy
Recreation

第八章
生態旅遊與觀光

　　被譽為世界第一大產業的觀光旅遊業，由於相較於工業而言較不具環境汙染性，因而被冠上「無煙囱產業」的雅號！然而，觀光旅遊業真的不會對自然環境帶來衝擊嗎？答案是否定的。觀光對自然環境的破壞，是以興建觀光資源與設施，以及觀光客進入觀光地區後所產生的破壞行為等方式呈現。在過去半個多世紀裡，觀光旅遊業突飛猛進地發展演化，新的旅遊形式層出不窮，而其中則以強調環境友善的生態觀光(Ecotourism)的興起最為引人注目，人們寄望它能解決觀光、保育與當地社會發展的三角習題。

第一節　生態觀光的由來

一、生態觀光與生態學

　　從字面上的意思來看，生態觀光(Ecotourism)可視為生態(Eco-)與觀光(tourism)的組合，而生態(Eco-)即為生態學(Ecology)的意思（如圖8-1）。一般而言，生態學的範疇是在研究生物與生物之間，以及生物與其環境之間相互關係的科學，亦即（「生」命系統＋環境狀「態」），其最基本的任務是在研究、認識生物與其環境所形成的結構，以及這種結構所表現出的規律。因此，生態觀光單純就字面意思而言，可解釋為

觀賞動、植物生態的一種觀光旅遊方式，也可詮釋為具有生態概念與保育當地自然生態環境的觀光旅遊過程。

Ecotourism = Eco + Tourism
（生態觀光）　Eco = Ecology 生態（學）
Tourism = 觀光

圖8-1　生態觀光(Ecotourism)與生態學(Ecology)的字面關係釋義

二、從觀光與環境的關係到生態觀光的發展

一般而言，相對於主要以娛樂為目的之「旅遊(tour)」活動，「觀光(tourism)」活動除了具有娛樂的性質之外，還具有學術性、非報酬性、責任商業性等概念。因此，在馬斯洛(Maslow)的人類需求金字塔五個層級中，觀光活動可列在最高需求層級的「自我實現」層級，也因此，一般所謂的「生態旅遊」，其概念應該包含於涵蓋更廣的「生態觀光」一詞中。

依據中華民國發展觀光條例第二條對「觀光產業」的定義：「指有關觀光資源之開發、建設與維護，觀光設施之興建、改善，為觀光旅客旅遊、食宿提供服務與便利及提供舉辦各類型國際會議、展覽相關之旅遊服務產業。」為期待觀光產業能夠吸引眾多的國內外觀光客，並帶來豐富的經濟收入，需進行開發自然環境等觀光資源與興建旅館飯店等周邊設施，然而在觀光客帶來經濟收入的同時，卻也帶來垃圾、汙水、廢棄物、噪音、治安…等環境汙染問題，而這也就是一般所謂的「大眾觀光(mass tourism)」經營模式。

由以上可看出，觀光與環境之間存在著既矛盾卻又看似相依的關係，因此，其所存在的關係可有以下兩種想法：(一)觀光產業危害自然

環境甚劇，這兩者的關係為互相衝突。(二)在「共生(symbiosis)」的概念下，觀光產業與自然環境具有互相合作、共創雙贏的潛力。在第一個想法之下，觀光產業從無煙囪產業到人們發出「無煙囪產業冒煙了」的驚呼，人們重新審視觀光產業對自然環境所造成的嚴重衝擊，並思考尋找其他「低衝擊觀光活動」的形式；而在第二個想法之下，人們發現，環境才是觀光產業的根基，具有「觀光發展」與「環境保護」共生概念的生態觀光，能將對環境的負面衝擊降到最低，或許就是最佳的低衝擊觀光活動形式。

三、綠色觀光、自然觀光與責任觀光

「生態觀光」一詞的概念源於綠色觀光(Green tourism)或自然觀光(Nature tourism)，其最初指的是以自然資源導向為基礎的觀光活動。在20世紀80年代中後期，隨著觀光旅遊環境意識的抬頭和永續發展(Sustainable Development)概念的形成，生態觀光概念逐步取代了綠色觀光及自然觀光，並融入責任觀光(Responsible tourism)等新的發展觀念及理論。

(一) 綠色觀光

綠色觀光是指人們離開日常居住的地方，前往鄉野間非人造的休閒環境（人工造景的海岸和滑雪場則不能納入）去進行休閒的觀光旅遊活動。綠色觀光的概念是將地球視為我們的母親，應對自然資源進行合理經營，並認為政府機關有義務要關心回應觀光客的需求，同時考慮到觀光活動與觀光客活動對當地社會、文化、經濟與自然環境所產生的衝擊。

（二）自然觀光

自然觀光就是「前往某些尚未受到破壞的環境去體驗和享受自然」(Honey, 1998)，是「以去直接享受某些相對沒有受到干擾的自然環境與現象為主要目的之觀光旅遊」(Valentine, 1992)，含有追求傳統休閒觀光的目的成分在內。適合對某些自然環境主題有強烈興趣且具有專業的觀光客，也適合一般以尋求在自然環境中的輕鬆體驗為目的的隨興觀光客。自然觀光最大的優點是在於前往這些未受破壞的自然環境時，能避開大眾觀光的擁擠與嘈雜，因此，自然觀光比其他觀光旅遊形式更強調對自然環境的依存性(Romeril, 1989)。

（三）責任觀光

責任觀光是指所有尊重觀光旅遊地自然、建築、文化等環境的觀光旅遊形式(Wheeller, 1990)，簡單的說，就是在進行觀光旅遊活動的同時，也為觀光旅遊地乃至於整個觀光旅程盡些責任，包括：環境保育、史蹟文化維護、協助弱勢團體等，以降低觀光旅遊活動對觀光旅遊地自然環境的衝擊，並增進觀光客對觀光旅遊地人文環境的尊重。

綜合地說，綠色觀光、自然觀光與責任觀光皆可視為「自然取向(nature-based)」的觀光旅遊，其概念主要包含：重視地方利益、連結觀光旅遊與自然環境保護、發展地方管理技巧、尊重與維護地方文化襲產、限制開發規模與強度、環境倫理教育等。

第二節　生態觀光的定義及內涵

「生態觀光」一詞，首次見於赫澤(Hetzer, W.)在《Links》雜誌中評論觀光活動在發展中國家所造成的衝擊。於文中他建議採用「Ecological

Tourism」的概念取代傳統的觀光模式，這個建議普遍被認為是生態觀光一詞的首次出現。他所建議的「Ecological Tourism」具有四個面向，可解釋遊客、環境與文化三者的內在互動關係：(1)環境衝擊最小化(minimum environmental impact)、(2)當地文化衝擊最小化與尊重最大化(minimum impact on and maximum respect for host cultures)、(3)給予當地經濟利益最大化(maximum economic benefits to host country's grassroots)、(4)參與者遊憩滿意度最大化(maximum recreational satisfaction to participants)。

其後，墨西哥建築師與環境保育學家桑巴洛(Héctor Ceballos-Lascuráin)於1983年首次創造使用「Eco-tourism」這個名詞，以遊說保護墨西哥北猶加敦(Yucatan)的溼地做為美洲紅鶴繁殖地。當他在與開發者談到終止碼頭建設的議題時，他提到若能保育該溼地，則可吸引觀光客來此賞鳥，並藉著生態保育來活絡當地的經濟活動。根據其見解，生態觀光是：

到一個相對未受干擾或未受汙染的自然地區去旅行，有特定的主題，例如學習、欣賞和享受景色與野生動、植物，以及在這些地區中所發現的任何存在的文化風貌（包含過去與現在）。

生態觀光含有科學、美學、哲學方面的意涵，但並不限定觀光客一定是這方面的專家。一個人從事生態觀光，就有機會沉浸在自然之中，擺脫日常工作、都市生活的壓力。最後，在潛移默化中，變成一個對保育議題敏感的人。

1990年世界自然基金會(World Wildlife Fund, WWF)在所屬的永續發展部門成立了生態觀光常設單位，開始推展生態觀光的概念，並進而獨立成為國際生態觀光學會(The International Ecotourism Society, TIES)，其對生態觀光的定義是：到自然野地的責任旅遊，這種旅遊活動不但可以保育當地的自然生態環境，同時也保障並增進了當地人民的福祉。

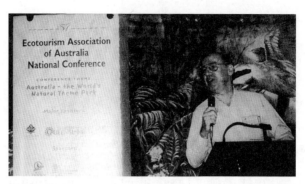

圖8-2　桑巴洛(Héctor Ceballos-Lascuráin)是公認的生態觀光之父。

　　雖然生態觀光的定義各家不同，然而所有的定義都至少反應了三個要素：(1)比較原始的旅遊地點、(2)提供環境教育機會以增強環境認知進而促進保育生態的行動力、(3)關懷當地社區並將旅遊行為可能產生之負面衝擊降至最低。

　　亦即生態觀光不只是一種單純前往原始的自然生態環境中去進行休閒與觀光的活動，而是以環境教育為工具，同時連結對當地居民的社會責任，並配合適當的機制，以期在不改變當地原始生態與社會結構的範圍內，從事休閒遊憩與深度體驗的觀光活動。

第三節　生態觀光的興起

　　生態觀光的發展約於20世紀70～80年代初具雛形，而其興起則可追溯到60～70年代的世界環境運動，當時由於自然環境保育問題、社會文化發展問題、消費經濟方式的轉型、觀光旅遊業對自然環境與社會文化的影響等議題，越來越受到人們的關注，人們不斷在思考尋找如何能同時實現「觀光發展」與「環境保護」目標，如何能既滿足人們的觀光旅

遊需求，又能降低觀光旅遊業對自然環境與社會文化的影響，而在此期間，生態觀光的概念一經提出，便引起人們普遍的討論，頗有符合社會期待、眾望所歸之勢。具體而言，促成生態觀光迅速發展的因素包含以下幾個因素。

一、世界環境運動的發展

20世紀60～70年代，由於世界環境運動的蓬勃發展，讓人們高度密切地關注到自身所處的環境。

（一）人與自然環境間「合作的協調」關係

美國學者瑞秋・卡森(Rachel Carson, 1962)在其《寂靜的春天(Silent Spring)》一書中，首次提出環境保育問題，強調環境汙染對生態系統有著深遠影響，並提出人與自然環境之間，必須建立起「合作的協調」關係，而此一觀念的出現，對環境保育運動的推動發生了非常大的作用，並使「生態學」成為人人知曉的詞彙。

（二）全球性的環境生態與社會經濟問題

學者密斗(Meadows, 1972)等人在羅馬俱樂部(Roma Club)的《增長的極限(The Limits to Growth)》一書中，對世界人口與經濟快速增長的分析結果，指出工業革命以來所倡導的「人定勝天」、「人類征服自然」的經濟增長模式，已使得人類不僅與自然時時處於尖銳的矛盾之中，更不斷地受到自然的反撲，因此提出將人口問題、糧食問題、資源問題、環境汙染問題、生態平衡問題等，提升高度到「全球性問題」的呼籲。

(三) 永續發展觀念的關注

聯合國世界環境與發展委員會(World Commission on Environment and Development, WCED)與前挪威總理布朗特蘭(Bruntland, 1987)在其《我們共同的未來(Our Common Future)》報告中,提出永續發展(Sustainable Development, SD,或稱可持續發展)的概念,強調世代之間的公平與正義理念,此舉再度喚起人們對自然環境與經濟發展之間關係的關注,並在1987年第42屆聯合國大會表決通過,將永續發展正式定義為:「滿足當代的需要,同時不損及後代子孫滿足其需求的發展。」

(四) 里約宣言與 21 世紀議程

1992年聯合國環境與發展會議(The United Nations Conference on Environment and Development, UNCED)於巴西里約熱內盧(Rio de Janeiro)舉行,世稱「地球高峰會(Earth Summit)」。與會各國於會中簽署了一份旨在保護全球環境及發展制度之健全,並指導未來全球各地永續發展的《里約環境和發展宣言(Rio Declaration on Environment and Development)》,簡稱里約宣言,又稱地球憲章(earth charter),此外,並提出二十一世紀議程(Agenda 21),其內容包含全球性社會與經濟問題、環境資源的保育與管理、各層級環境相關團體的角色貢獻與實施行動方案等四大部分,以做為全人類實踐永續發展工作的藍圖,此舉無疑是世界各國直接對實踐環境保護做出了承諾。

二、大眾觀光業對自然環境生態與社會文化經濟衝擊的省思

全球旅遊業從20世紀50年代以來,經歷了一個突飛猛進的大發展時期,在短短數十年的時間裡,一躍成為世界第一大產業,其中尤以大眾觀光的發展最為顯見。

（一）從無煙囪產業到冒煙

簡單地說，大量的觀光客湧入一個觀光地區進行旅遊活動，即可稱為大眾觀光。在許多地方，大眾觀光為當地帶來了就業機會與居民收入的增加，經濟的增長加上相較於工業而言較不具環境汙染性，使得大眾觀光在發展初期被各界稱為無煙囪產業；然而，羊毛出在羊身上，發展大眾觀光需付出自然環境與社會文化成本，而當大眾觀光帶來當地經濟狀況改善等正面效益的同時，也一步一步對自然環境生態與社會文化結構產生一定的負面衝擊，使得人們不得不發出「無煙囪產業冒煙了」的驚呼。

（二）外來企業主導當地經濟

許多地方為了提升當地在觀光市場上的競爭力，吸引大量觀光客，當地政府不惜大興土木，興建人造景觀與觀光設施。結果，不當的觀光地區規劃與過度開發，犧牲了許多當地自然環境的天然美景；此外，區域發展的不平衡與當地居民深化需求的忽略，也使得傳統文化產業與生產方式無以為繼，而過度依賴觀光旅遊產業的結果，甚至演變為外來企業成為當地經濟發展的主導，當地人真正從觀光旅遊產業中得到的經濟收益則變得相當有限。

三、保護主義與開發夥伴觀念的變革

世界環境運動的發展，使得自然環境的保育受到重視，世界各國紛紛設置生態保護區甚至國家公園等，然而極端保護主義的結果，常因威脅到當地居民的經濟利益與生存而成效不彰，因而漸漸有了開發夥伴的觀念，將保護區的設置、開發與經營，結合當地居民的深化需求，結果反而達到保護與開發雙贏的局面。

(一) 保護主義——國家公園

自1872年世界第一座國家公園——美國黃石國家公園(Yellowstone National Park)成立後,許多國家如澳洲、墨西哥、阿根廷、瑞典等都紛紛仿效,建立起各級的國家公園體系,直至1989年,全球地表已約有3.2%的面積皆被納入於某種保護體系之下。

國家公園或保護區之規劃,主要是在維持各國所擁有之自然資源的永續存在與使用,是各國政府在制定全國環境保護與生態保育計畫時的重要政策之一。我國國家公園法第一條提到,國家公園的設置旨在「保護國家特有之自然風景、野生物及史蹟,並供國民之育樂及研究」,第十二條則說明「國家公園得按區域內現有土地利用型態及資源特性」進行分區管理,其中,史蹟保存區、特別景觀區與生態保護區原則上都禁止開發,因此,國家公園的設置是屬於偏極端的保護主義。

(二) 開發夥伴——利益相關者理論

然而,許多國家公園或保護區在設置的過程中,都以強迫的方式將當地居民與國家公園或保護區分離,或在後來對國家公園或保護區觀光旅遊活動的經營管理過程中,將當地居民或社區排除在外,造成當地居民對國家公園或保護區產生排斥與敵意,而出現非法進入國家公園或保護區進行採集、狩獵、伐木、採礦、採油等經濟活動。因此,自20世紀60年代末期開始,環境保護組織與學者提出呼籲,人們不僅要考慮到對自然環境應盡的責任,同時也要考慮到當地居民的生存權利,惟有使當地居民能從國家公園或保護區的各式產業活動中獲得經濟收益,國家公園或保護區中的區域、物種與生態系統才能夠真正受到保護。

利益相關者/夥伴關係(stakeholders)理論,是指政府同意將國家公園或保護區的經營管理權交給地方,使其能從國家公園或保護區的門票、食宿與其他觀光旅遊活動設施等獲得經濟收益。

到了20世紀80年代，生態觀光迅速發展，許多未發展或發展中國家發現，將生態觀光配合利益相關者／夥伴關係理論，可成為替代非法採集、狩獵、伐木、採礦、採油等環境資源攫掠性活動，提高當地居民環境意識，以及提供國家公園或保護區營運資金的有效工具。

四、發展中國家與國際貸款機構各取所需

20世紀70年代末期，第三世界等發展中國家，原本欲透過向西方世界已發展國家與銀行等國際貸款機構的借貸，來推高經濟使其脫貧，結果終因缺乏還債能力，甚至要透過更多的借貸去償還先前的欠款，而使得其債務危機浮現。與此同時，隨著環境運動與觀光旅遊產業的發展，國際援助與貸款機構逐漸發現，觀光旅遊產業在第三世界等發展中國家的環境問題與經濟戰略方面的作用，而第三世界等發展中國家則亦逐漸體認到，生態觀光在賺取外匯以償還借貸與實現經濟成長方面的重要性。

(一) 發展中國家期待賺取外匯

到了20世紀90年代初期，南美洲、非洲、亞洲等許多工業化程度較低的發展中國家，都紛紛將觀光旅遊產業（包含生態觀光在內），做為其發展對外貿易以提振經濟的重要戰略。例如：在哥斯大黎加，觀光旅遊產業的外匯收入超過了香蕉出口產值；在肯亞與坦桑尼亞，觀光旅遊產業的外匯收入超過了咖啡出口產值；而在印度，觀光旅遊產業的外匯收入則超過了珠寶出口產值。

(二) 國際援助與貸款機構對發展中國家的環境問題與經濟戰略

在發現到觀光旅遊產業，可能是解決第三世界等發展中國家債務危機的最佳方案後，世界銀行集團(World Bank Group, WBG)等國際建

設開發與銀行組織，投注了巨額的資金在第三世界等發展中國家的生態觀光發展上，且截至20世紀90年代中期，聯合國環境規劃署(United Nations Environment Programme, UNEP)、泛美開發銀行(Inter-American Development Bank, IADB)、美洲國家組織(Organization of American States, OAS)、美國國際開發署(United States Agency for International Development, USAID)等國際援助與貸款機構，亦投注資金支援各國各種不同類型的生態觀光專案。

第四節　生態觀光的發展歷程

從20世紀60～70年代至今，世界各國生態觀光的發展，大致上經歷了以下三個階段。

一、20世紀60年代末期至70年代初期的萌芽階段

生態觀光的發展在這個階段，只能算是個未加檢驗的概念。

(一) 探討如何正確地利用自然環境資源

隨著世界環境運動的發展與對觀光旅遊業衝擊的省思，人們希望生態觀光能為世界各國的自然環境資源保護做出貢獻，並實現觀光旅遊、環境保護、永續發展之間的平衡，於是人們開始探討如何能正確地利用自然環境資源。

(二) 侷限於對自然環境資源的友好利用

在60年代末期，小規模的生態觀光活動首次出現在厄瓜多爾(Ecuador)的加拉帕戈斯群島（Galapagos Islands, 又名科隆群島，原文

名含意為巨龜之島）；在70年代，肯亞對野生動物生態觀光的研究，證實其經濟收益遠超過狩獵的經濟產值；此外，在哥斯大黎加、貝里斯等國，亦紛紛開始進行對生態觀光環境資源友好利用方面的探索。顯然，在這個階段，人們對生態觀光的認識，僅侷限於對自然環境資源的友好利用，其更深層的內涵則尚未觸及。

二、20世紀80年代的成長階段

生態觀光的發展到這個階段，出現了創新的經營模式。

(一) 生態旅社經營模式的建立

在這個階段，世界各國部分有遠見的觀光旅遊業經營者或企業家，發現觀光客開始對許多大眾觀光路線或目的地失去興趣，並意識到生態觀光的潛在利潤，因而開始前往略為偏遠的原始自然地區，尋找新的觀光旅遊目的地，並以生態觀光概念進行開發，建立生態旅社（Eco-lodge，或稱生態渡假木屋），提供相對應的導遊服務等創新的經營模式，再包裝成生態觀光路線，讓觀光客能前往偏遠的原始自然地區進行生態觀光與渡假。

(二) 為生態觀光目的地帶來的經濟收益尚未顯著

到了20世紀80年代末期，許多發展中或未發展國家，都將生態觀光列為可同時實現自然環境保護與社會經濟發展的手段。因此，為滿足全球日益擴大的生態觀光需求，生態觀光目的地的供給也呈現快速增長的趨勢。然而，在這個階段，生態觀光的經濟收益主要仍落入生態觀光經營者的口袋，分配用於生態觀光目的地的當地社區發展與環境資源保護的資金則很少。

三、20世紀90年代至今的成熟階段

生態觀光的發展，自此階段而後成為環境保護與經濟發展的極佳工具。

(一) 生態觀光實證經驗與理論的完備

隨著生態觀光在許多國家的火速發展，許多生態觀光目的地的當地社區與居民，亦清楚明白生態觀光能帶給他們長期生存發展的機會，加上越來越多的研究人員與組織、官方與非官方部門、觀光旅遊業經營者與企業家等，對生態觀光各式正反實證經驗的分析，與生態觀光理論框架的釐清建立，使得生態觀光成為聯繫觀光旅遊產業、自然生態環境、當地社區發展的極佳工具。

(二) 國際生態觀光年

聯合國於1998年訂定西元2002年為「國際生態觀光年」(International Year of Ecotourism)，並要求各會員國進行相關的學術研討、教育推廣與地區籌備會議，希望藉著全球的參與，對生態觀光與永續發展進行進一步的探討，交流相關的經驗與技術。在2001～2002年間所舉辦的18次地區籌備會議中，以加拿大魁北克旅遊局和加拿大觀光局在2002年5月19～22日，於加拿大魁北克省舉辦的「世界生態觀光高峰會」(World Ecotourism Summit)最盛大也最具代表性，會中除推崇永續生態觀光對消弭貧窮與保護瀕臨滅絕生態系具有潛在的貢獻外，也確立了在聯合國永續發展的議題下，制訂生態觀光的初步議程，並對開發生態觀光活動提出建言。而我國行政院亦於2002年1月16日配合國際生態觀光年，訂定2002年為臺灣生態旅遊年(Taiwan Ecotourism Year)，並出版生態旅遊白皮書。生態旅遊白皮書除了提出自然生態、社區、產業、政府都能永續經營的觀光發展整體策略外，對生態觀光亦有明確的定

義，即「一種在自然地區所進行的旅遊形式，強調生態保育的觀念，並以永續發展為最終目標」，並提出下列八項生態觀光辨別的原則：

1. 必須採用低環境衝擊之營宿與休閒活動方式。

2. 必須限制到此區域之遊客量（不論是團體大小或參觀團體數目）。

3. 必須支持當地的自然資源與人文保育工作。

4. 必須盡量使用當地居民之服務與載具。

5. 必須提供遊客以自然體驗為旅遊重點的遊程。

6. 必須聘用瞭解當地自然文化之解說員。

7. 必須確保野生動植物不被干擾、環境不被破壞。

8. 必須尊重當地居民的傳統文化及生活隱私。

　　簡單地說，若有任何生態觀光規劃或遊程違反上列八項原則之一，就不算是生態觀光了。

第五節　受質疑與指責的生態觀光

　　儘管人們對生態觀光在環境保護與經濟發展的巨大潛力懷有憧憬，然而人們亦不難發現，在生態觀光發展的過程中，存在著許多可行性方面的問題，甚至出現適得其反的狀況。因此，如何冷靜面對生態觀光受質疑的可行性問題，並積極處理生態觀光受指責的現實表現，以確保永續生態觀光的發展，應是生態觀光下一階段發展的重點。

一、對生態觀光可行性的質疑

隨著許多生態觀光實證經驗的出現，與理論框架的釐清，人越來越重視生態觀光實際實踐之後所得到的結果，也因此出現了以下對生態觀光可行性的質疑。

(一) 生態私慾觀光

許多所謂的「生態觀光客」，表面上聲稱關注原始自然生態環境的保育，實際上只是為了滿足自己對原始自然生態環境的好奇私慾，因此在進行生態觀光活動的過程中，總是將先進行「滿足自己好奇私慾的行為」而後才顧及原始自然生態環境的保育，這種不考慮會對生態環境造成何種影響的私慾觀光行為，使得生態觀光的效果不如預期，正如威勒(Wheeller, 1994)所提到的，生態觀光(eco-tourism)的實際層面應該是生態私慾觀光(ego-tourism)。

(二) 生態偽裝觀光與生態銷售觀光

觀光旅遊業經營者對生態環境的「機會主義」，是生態觀光可行性最受強烈質疑的地方。許多觀光旅遊業經營者，為迎合消費者需求，並提升其觀光產品的市場競爭力，趁著生態觀光在市場上受到熱烈歡迎的氛圍，在沒有對生態觀光的內涵進行深入瞭解的情況下，即利用生態觀光來偽裝其觀光產品，並大力推廣銷售，結果觀光旅遊業經營者中飽私囊，而促進環境生態保護與當地經濟發展的生態觀光內涵與效果則蕩然無存，產生生態偽裝觀光(eco-facade)與生態銷售觀光(eco-sell)的問題。

(三) 生態剝削觀光

隨著西方世界已發展國家與銀行等投注越來越多的資金於第三世界等發展中國家的生態觀光發展，許多學者開始擔心，西方世界國家將掌握第三世界國家賴以為生的觀光旅遊業，使得生態觀光成為一個

「綠色資本主義(green capitalism)」工具,而這種經濟霸權則會使得西方世界國家對第三世界國家的剝削更加嚴重,產生生態剝削觀光(eco-exploitation)。

二、對生態觀光現實表現的指責

生態觀光的實踐,究竟是否真的實現了人們所預期的環境生態保護與當地經濟發展?這個問題的答案,在檢視過許多實例的現實表現後,發現是否定的,有些還與預期落差甚大。

(一) 生態恐怖主義

環境生態保護的促進是生態觀光是否成功實踐的一項重要指標,學者也提出許多環境控制技術與原則,如:環境影響評估、汙染者付費原則等,來控管生態觀光在實踐中對環境生態的衝擊。然而實際上,這些環境控制技術與原則的進行,多是架構在對當地社區或觀光旅遊業經營者有利的基礎上,結果使得原本意在保護環境生態的生態觀光,在環境控制技術與原則的背書之下,變成破壞環境生態的生態恐怖主義(eco-terrorism),而許多第三世界等發展中國家,就正陷於這樣的「環境生態陷阱」中,例如:觀察世界最大的海洋鳥類——信天翁生態,是厄瓜多爾的加拉帕戈斯群島相當受歡迎的生態觀光行程之一,然而隨著生態觀光客的人數與到訪頻率的增加,帶來日益明顯的噪音干擾,結果迫使信天翁將其巢穴從生態觀光客經過的行程路線中遷移離開;在尼泊爾有許多地方提供做生態觀光的目的地,例如:哲雲國家公園(Chitwan National Park)的瀕臨絕種野生動物探訪、聖母峰基地營健行(Nepal Everest Base Camp Trekking)等,其中某些生態觀光目的地的當地社區,為提供生態觀光客煮飯燒水所需的柴火,一年要砍伐掉一公頃的野生杜鵑,結果大量類似的「生態恐怖行動」,使得尼泊爾的水土保持大大受到影響。

(二) 生態大眾觀光

自然原始的生態環境與多元豐富的土著文化，是許多第三世界等發展中國家發展生態觀光的基礎，而為了從生態觀光的發展中獲得有效的經濟發展，接待越來越多的生態觀光客，是提高收入、確保經濟的必然途徑。然而隨著生態觀光客的人數與到訪頻率的增加，只為滿足自己好奇私慾的生態觀光客也混雜其中，加上觀光旅遊業經營者對生態環境的「機會主義」與對生態觀光內涵的忽略，結果原本意在降低大眾觀光對自然環境生態與社會文化經濟衝擊的生態觀光，正一步步侵蝕這些第三世界等發展中國家賴以發展生態觀光的基礎。生態觀光「商業化」的結果，今日的生態觀光將成為明日的大眾觀光(today's eco-tourism, tomorrow's mass-tourism)。例如：被譽為世界生態觀光發展模範生的哥斯大黎加(Republica de Costa Rica)，其生態觀光的發展已漸漸走向生態大眾觀光(eco-mass-tourism)的經營模式，使得今日生態觀光的哥斯大黎加，成為明日生態觀光的墓地(from Costa Rica of ecotourism to cemetery of ecotourism)。生態觀光在經濟上的成功，促使了自然環境的沉淪。

第六節　臺灣生態觀光的發展

相較於國外生態觀光的發展是實踐先於理論，臺灣生態觀光的發展則是從概念與理論的引進到普及，進而帶動生態觀光的實踐。行政院國家永續發展委員會（簡稱永續會）於民國89年提出「二十一世紀議程——中華民國永續發展策略綱領」，為臺灣的永續發展，規劃一個全民共同的願景，而以觀光旅遊產業而言，生態觀光的經營管理模式，便是在永續發展架構之下的一個可行的方向。

一、臺灣生態觀光經營管理的類型

臺灣生態觀光的經營管理，依據土地利用的型態、生態環境資源保育的迫切性以及當地社區的發展目標等要素，可區分為以下二大類型：

(一) 生態環境資源保育的經營管理

為促進臺灣原始自然生態體系的保育，復育脆弱的珍稀生物及生態系統，並保存原住民族的文化，強化當地社區的結構，臺灣地區以劃設保護區並在其外圍劃設緩衝區的方式，進行生態環境資源保育的經營管理。保護區可分為自然保留區、野生動物保護區及野生動物重要棲息環境、國家公園、國有林自然保護區等四種類型。

臺灣許多原住民族部落的分布，正好落於保護區外圍區域或生態系統較為脆弱敏感的地帶，且這些部落的農業經濟活動、傳統狩獵文化、祖靈祭典與禁忌等，又多與現行保護區的經營管理有所衝突。因此，為了落實保護區功能，並同時維繫原住民族傳統文化，保護區管理單位應在審慎評估並與部落居民充分溝通後，建置生態保育示範區，並引入小規模的生態觀光活動，如此不僅能使部落居民體認到自然生態、文化傳統與觀光利益的密切關聯性，更可提供部落居民進行生態保育與文化維繫的動機，以及生態觀光客進行遊憩、教育與深度體驗的場所。

(二) 生態環境資源利用的經營管理

為提升生態保育與文化保存的意識，並推廣永續經營的理念，臺灣地區針對自然生態環境資源可以利用，並具觀光發展潛力的地區，劃設國家風景區、國家森林遊樂區以及一般風景區等方式，進行生態環境資源利用的經營管理。

臺灣各個國家風景區與國家森林遊樂區皆擁有其特色資源，長年來皆吸引許多觀光客前往觀光，其未來的發展應引入生態觀光的經營管理

念、推廣生態環境教育、培訓生態解說導覽人員、進行生態環境監測，以期能永續經營觀光資源，並加速國人瞭解與建立生態觀光的內涵與態度。一般風景區乃由地方政府規劃建設與經營管理，亦是國人經常前往觀賞自然景觀與體驗地方文化的地方，其未來的發展則應參照國家風景區推動生態觀光的作法，提升規劃建設與經營管理的品質，並將生態資源的保護列為風景區發展的首要工作。

二、臺灣生態觀光實例

【台江國家公園——四草溼地紅樹林生態之旅】

臺灣第八座國家公園——台江國家公園於2009年12月28日正式掛牌成立，其陸域面積約4905公頃，海域面積約34405公頃，合計總面積約39310公頃，規劃有生態保護區、特別景觀區、史蹟保存區、遊憩區、一般管制區與海域一般管制區等。台江國家公園內的黑面琵鷺保護區，為瀕臨絕種的候鳥黑面琵鷺南來過冬的重要生態保護區，大約在每年的九月，黑面琵鷺會陸續抵達，到隔年的3～5月才北返其繁殖地。這些南來過冬的黑面琵鷺，其數量可多達全球總量的50%以上（約1200隻），吸引了許多觀光客慕名前來賞鳥。此外，海埔地、沙洲與溼地等特殊地形與地質景觀，亦為台江國家公園區域海岸地理景觀與土地利用的一大特色，其中重要的溼地共計有4處，包含國際級溼地曾文溪口溼地、四草溼地，以及國家級溼地七股鹽田溼地、鹽水溪口溼地等。再加上擁有海茄苳、水筆仔、欖李、紅海欖等4種紅樹林在內的許多珍貴或稀有植物資源，台江國家公園可說是臺灣西南部一個相當適合發展生態觀光的潛力地。而乘坐大型動力膠筏，來一趟四草溼地紅樹林生態之旅，則可視為台江國家公園生態觀光發展的濫觴。

一趟四草溼地紅樹林生態之旅的內容一般包含有：紅樹林與溼地動植物生態觀察、黑面琵鷺等重要候鳥與野鳥生態觀察、溼地摸蛤蜊體

驗、河面蚵架鮮蚵採收與品嘗體驗等，相當引人入勝，去過一趟保證值回票價、令人難忘。

圖8-3　在四草溼地紅樹林生態之旅中，透過當地解說員的環境教育解說，觀光客可輕易辨識出紅樹林的種類。圖中為五梨跤，東倒西歪是它的特色。

圖8-4　四草溼地紅樹林生態之旅中，對於生性敏感的黑面琵鷺等重要候鳥與野鳥而言，透過望遠鏡進行遠距離的觀察，能使所帶來的生態衝擊降至最低。

圖8-5　參與四草溼地紅樹林生態之旅的觀光客，透過摸蛤蜊的體驗，實地與自然互動，並緬懷臺灣過去那段需要靠摸蛤蜊來獲取部分食物來源的歲月。

 問題與討論

1. 試簡述生態觀光的由來。

2. 試簡述生態觀光的定義及內涵。

3. 試簡述生態觀光的興起。

4. 試簡述生態觀光的發展歷程。

5. 試簡述生態觀光是如何受質疑與指責並舉例說明之。

6. 試簡述臺灣生態觀光的發展並舉例說明之。

參考文獻
References

Bobiwash, R., (2001). Indigenous peoples, NGOs and the International Year of Ecotourism. Industry and Environment, 24, 3-4, p.48-49.

Bruntland, G. (ed.), (1987). Our common future: The World Commission on Environment and Development. Oxford: Oxford University Press.

Carson, R., (1962). Silent Spring, Boston: Houghton Mifflin Harcourt.

Castilho, C., (1994). Mass tourism scheme beach in Costa Rica. Panoscope, July.

Ceballos-Lascurain, H., (1987). The Future of Ecotourism. Mexico Journal. p.13-14.

Cook, (2009). Tourism: the business of travel, 臺北市，華泰文化。

Hetzer, W., (1965). Environment,torrism,culture. Links, July, p.1-3.

Honey, M.,(1998). Ecotourism and Sustainable Development, Who Owns Paradise？Washington D.C.: Island Press.

Jones, A.,(1987). Green Tourism. Tourism Management, 8(4), p.354-356.

Meadows, D.H., Meadows, D.L., Randers, J., and Behrens, W.W., (1972). The Limits to Growth. Signet.

Miller, M.L., (1993). The Rise of Coastal and Marine Tourism. Ocean and Coastal Management, 20, p.181-199.

Romeril, M., (1989). Tourism and the environment-accord or discord. Tourism Management, 10(3), p.204-208.

Valentine, P.S., (1992). Review: Nature-based tourism. In: B.Weiler and C.M.Hall(eds),Special Interest Tourism, pp.105-128. London: Belhaven Press.

Wheeller, B., (1990). Application of the Delphi technique: A reply to Green, Hunter and Moore. Tourism Management, 11(2), p.121-122.

王鑫(2006)，生態旅遊與永續旅遊，中華民國國家公園學會，專文專欄。

臺灣國家公園網站，http://np.cpami.gov.tw/chinese/index.php?option=com_content&view=article&id=82<emid=128。

交通部觀光局(2002)，生態旅遊白皮書。

宋瑞、薛怡珍，(2004)，生態旅遊的理論與實務-永續發展的旅遊，臺北縣，新文京。

郭乃文、黃秋蓮、陳盈樺、呂新發合譯(2006)，Stephen Page, Ross Dowling著，生態旅遊(Ecotourism)，臺北市，五南圖書出版社。

郭岱宜著(1999)，生態旅遊，臺北市，揚智文化出版。

楊秋霖(2000)，與自然同樂-生態旅遊-自然遊憩新趨勢，動物園雜誌，p.12~19。

第九章
旅遊保健

　　臺灣在經濟起飛後，國人收入增加，加上交通運輸便利，因而旅遊風氣日盛。然而臺灣是個小島，四面環海，島上景點有限，實不能滿足國人「見世面」的心態，在電視旅遊節目及旅遊雜誌不斷介紹全世界各地的風景名勝下，吸引了許多有錢有閒的國人出國旅遊，以鄰近的國家如香港、日本與東南亞最多。尤其自政府解嚴並開放大陸探親以來，許多人到大陸旅遊，促進兩岸交流，也活絡國際觀光。而民國90年起政府實施週休二日，促進國內短期旅遊之興盛，國內新興景點不斷被開發出來，但也衍生許多問題影響旅遊品質，加上許多人衛生保健觀念不足，在旅遊途中不慎發生疾病或意外，也不知如何應變及處理，更突顯旅遊保健之重要性。

　　旅遊保健必須含括全程，即旅遊前、旅遊時與旅遊回來後。本章便以此角度來敘述旅遊常見的保健相關狀況及其應變之道。

第一節 旅遊前保健準備

　　旅遊前的準備要考慮很多因素，如期間長短、旅程遠近、天氣變化、地形地貌、當地政經局勢干擾、交通食宿狀況、傳染病、醫療狀況、語言文化差異及其他安全考量等。多一分準備，可以應付旅遊上的

各種突發狀況，維持旅遊品質與身心健康，讓自己乘興出遊，快樂回家，不致敗興而返。

一、評估健康狀況

在出發前應進行個人健康情況的評估，包括年齡、疾病史與疫苗的接種史，並與醫師針對所去地點之相關狀況進行討論，讓醫師作出疫苗接種、用藥準備與後續就醫之建議，尤其是長途旅遊時此步驟更屬必要。身體評估應視檢查所花時間或疫苗效期等來決定何時該進行。

二、評估旅遊行程風險

可上網留意當地最新資訊，包括旅遊形式、地形、交通方式、住宿、氣候、天氣變化、政經情勢及衛生醫療狀況，不同形式的旅遊和時間的長短應注意的地方並不相同。

三、準備個人防護裝備

到晴朗炎熱地區旅遊應該準備防曬產品，以免皮膚曬黑及曬傷。墨鏡可用於太陽光線較強之區域，亦可用於雪地以防雪盲症。雨季來臨時應自備雨具，如雨傘、雨衣等。到寒冷地區應準備保暖衣物，以免感冒生病。眼鏡及隱形眼鏡皆可多準備一付，以防萬一。

四、攜帶適當的個人藥物

如鎮痛解熱藥、暈車藥、安眠藥、外傷用藥、止瀉藥、止咳藥、維生素及個人疾病處方藥等，依照自己的健康情形及旅遊天數、行程狀況來決定攜帶量。如需定時用藥者，應將藥品置於隨身行李中，以避免在飛機上無藥可用。

五、瞭解當地醫療資源與緊急救援申請

這是以備不時之需，到國外旅遊時應自備英文病史和服藥資料以便於國外求診。

第二節 旅遊常見保健問題

旅遊途中經常面臨許多健康威脅，可分為飲食、天氣、住宿、交通、活動、地形、生物、本身疾病、傳染病等問題，其中傳染病問題於第八章討論。

一、飲食因素

飲食是健康生活所必須，可提供人體能量及營養，但旅遊途中也可能因為飲食原因而導致身體不適，例如飲食失當或水土不服等。飲食失當可能有過饑、過飽、三餐不定食、營養失調、食物不新鮮、飲食過於冰冷、醉酒、口渴等問題；水土不服又稱為「旅遊者腹瀉」，常發生在公共衛生較差的地區，因食用當地遭病源汙染的飲食所引發。這些病源中最主要的為大腸桿菌，其次為沙門氏桿菌與志賀氏桿菌，另有少數由阿米巴原蟲所引起。如果食用被汙染的飲食又未煮熟便容易發生腹瀉，一日數次排出稀水樣便，甚至有發燒、腹痛、嘔吐、血便等症狀，可持續一到七天左右，大多數會自行痊癒，少數嚴重者需就醫，無論如何都會影響旅遊品質。預防旅遊者腹瀉最好的方式為避免生食，也可利用醫師建議之藥物來預防。

二、天氣因素

　　天氣的因素除了干擾旅遊品質外，也會影響健康。相關的天氣因素有陽光、溫度、濕度、風、雨、冰雪等。陽光中的紫外線攜帶的能量較可見光來得多，有少部分可穿透大氣臭氧層到達地表，透入人體皮膚真皮層中，這不僅會使皮膚曬黑、產生曬斑，曝曬時間較久時還可能造成皮膚曬傷、脫皮。因此防曬用品不可缺少，但要注意選購足夠的防曬係數並留意其防水性，夏天玩水時才不致於被沖刷掉。防曬乳液使用時間太長易使皮膚毛孔堵塞，衍生痤瘡之問題，故不可連續使用過長時間。

　　氣溫升高或運動時，會刺激下視丘體溫調節中樞，使皮膚局部微血管擴張、汗腺排汗，增加散熱以降低體溫。有時流汗過多，未能適時補充失去的水分，導致體液減少，血壓下降，臉色蒼白，稱為「熱衰竭」(heat exhaustion)；若因此而失去意識，則為「熱昏厥」；流汗過多也可能會導致體內電解質不平衡，引起肌肉異常收縮，稱為「熱痙攣」(heat cramps)，以上熱症患者之皮膚溫度可能是在正常上下，較為濕冷。若持續曝露在高溫環境下時，可能會令散熱機制失常，導致皮膚不再流汗，體溫升高達40℃以上，此時皮膚乾熱，心跳加速、血壓急遽上升，導致多重器官缺血而衰竭，意識逐漸模糊，即所謂「中暑」，又稱「熱中風」(heat stroke)。中暑致死率極高，也易留下後遺症，但若即時處理得宜，其實是可以避免的。緊急處理原則為快速降低體溫至正常值，可由幾個方面進行。先將患者移至涼爽通風之處，以免持續曝露於高熱環境之下，其次為解除患者身上衣物，僅留內衣褲或薄衫遮蔽，接著需迅速為其降溫，可用毛巾沾冷水擦拭全身皮膚，若能使其身體浸泡入冰水中，降溫會更迅速，但要隨時注意監測患者體溫變化，若體溫快速降至39℃以下，應停止迅速降溫手段，改採較溫和方式，以免體溫低於正常值。除此之外，也應同時送醫檢查治療，避免後遺症產生。

不僅氣溫會影響身體散熱，空氣濕度也會影響皮膚汗水蒸發速度。空氣濕度較低時，比較容易口乾舌燥，應適時補充水分。當濕度越高，汗水越不易蒸發，導致散熱過慢，也可能導致中暑發生。預防中暑或其他熱症，有幾點是要提醒的：

1. 避免直接日曬及處於高溫潮濕環境過久。

2. 穿著適宜衣物，避免過緊、過厚或過多。

3. 保持運動習慣，且量力而為，不要逞強，也要有休息時間。

4. 適時補充足夠水分及電解質，運動飲料是不錯的選擇。

5. 平時就應逐漸適應悶熱環境。

6. 有不舒服感覺時就要趕快解決，例如刮痧是種有效的民俗療法。

到氣候寒冷地區如高緯度國家及高海拔山區旅遊時，有時會遇到下雪的現象，甚至有些地區具有萬年不化的冰原、冰川景觀，由於氣候寒冷，應注意保暖，避免失溫。尤其在酷寒的極地氣候區，更可能造成末梢肢體凍傷，如手指、腳趾、嘴唇、鼻子與耳朵，嚴重的還會潰爛，稱為「凍瘡」，有時必須切除保命。預防凍傷及凍瘡，保暖衣物及暖暖包等用品不可少。感覺寒冷時，可以運動讓身體變熱，也可以吃東西補充熱量，或喝溫熱的飲料湯汁。酒精飲料應該避免，因為酒精雖然可以促進循環，但也會增加散熱，若是於嚴寒環境喝醉到昏迷不醒，便可能失溫而死。

白天雪地及冰原等處冰雪結晶易反射陽光，若眼睛直接面對此眩光，可能會有短暫失明之虞，稱為「雪盲」，戴上太陽眼鏡等遮光物可避免此情形發生。此外，山區白天有時天氣較熱，但太陽易被阻擋，夜晚來得早且較長，此時氣溫會快速下降，若未及時在太陽下山前離開山區，便可能迷路受困，加上無禦寒衣物，甚至可能出現失溫情形。

風為空氣流動之現象，可增加對流與散熱，使人感覺涼爽；但若風加上低溫，則會使寒冷感覺加劇。所以要預防失溫，除了保暖外，也應避免冷風襲身，最好是待在建築物內或是風速較小之處。當風速強到一定等級時，如龍捲風與颱風（颶風），便具有強大破壞力。尤其是盛行於西太平洋的颱風與中美洲加勒比海的颶風，在夏、秋兩季易出現，每每挾帶狂風暴雨，所過之處造成生命財產嚴重損失，所幸衛星觀測與天氣預報系統可以預測其生成與動向，旅遊前應事先注意該地區是否會遇上這種天氣，以免行程泡湯。龍捲風較難預測，雖沒有伴隨暴雨，範圍也小，影響時間短，但同樣威力驚人。

旅遊時遇到下雨往往很掃興，除了全身衣物被淋濕，增加感冒的機率，地面也會變得濕滑泥濘，容易跌倒受傷，得取消許多戶外活動。若是山區下雨，可能招致山崩、土石流或山洪暴發，此時在山區活動者容易受困，甚至有生命危險。所以應注意天氣情報，隨時留意天候的變化。不宜過於靠近溪邊紮營、烤肉或活動，以免溪水上漲時措手不及。同時應防範伴隨雷雨的閃電，避免在大樹下躲雨，阻隔身上金屬物品，也不要在雨中使用手機等電器產品，才不會被雷電襲擊。汽車內部是個良好的絕緣體，能有效避免雷擊，故開車遇雷雨時應留在車內，必要時將車子停靠於安全之處。

三、住宿因素

住宿方面應選擇乾淨衛生之飯店、旅館或民宿，確認消防安全設施是否定期檢查，並留意逃生路線，以免發生危險時不知所措。住宿建築物地點位在溪河岸邊、懸崖、邊坡旁都要注意是否有安全之疑慮，有時還要小心避免住到發生過命案意外的房間，以免徒增困擾。一般房間內皆有空調，但久未住人之房間，最好先將窗戶打開通風。夜晚入睡前應

關窗，以免因山區深夜變冷而受寒或者突然下雨，也可避免蚊蟲飛入。洗澡時注意瓦斯熱水器的裝置是在室內還是戶外，若在室內，考慮換地方住，或是打開窗戶，以免一氧化碳中毒。自身行李不該亂堆放，貴重物品應放在隨手可得之處，在需緊急避難時才能拿了就走。

現代住宿業者多會提供個人拋棄式盥洗用具，若仍有疑慮，可考慮自備。使用馬桶時先將坐墊擦拭一遍，再以衛生紙鋪於上面，以免感染性病。選擇露營時，衛生與盥洗是較大的問題，應選擇有盥洗設施之露營區較為方便。

四、交通因素

交通問題包括交通工具選擇與路線行程安排。交通工具包括飛機、直昇機、高速鐵路特快車、一般火車、捷運、郵輪、中小型船舶、巴士、公車、汽車、機車、人力腳踏車、三輪車、轎子、馬及馬車，以及特殊的纜車、飛行傘、熱氣球等。行程安排則有國內及國外、短期與長期旅遊、都市與自然景觀等差異。長途旅遊因為乘坐交通工具時間較久，較易衍生保健問題；短程交通工具大多只要注意不發生暈車、暈船及意外事故即可。

(一) 單車

自樂活觀念興起後，單車旅遊成為許多人的休閒運動選項，到處可見單車專用道。騎單車固然不錯，但是也要注意以下幾點：

1. 騎乘前檢查輪胎與煞車是否正常，並配戴安全帽等防護裝備，避免摔倒受傷。

2. 調整適宜坐墊高度與角度，以及握把高度，騎乘間保持拱背姿勢。單車坐墊保持水平，坐墊高度以踏板到最低點時膝關節微彎30度為宜，握把高度則以手臂能輕鬆微彎即可，以免手臂震久而麻痛。坐姿應以

坐骨為支撐點，下背正直，小腹內縮而使上背拱起，可減少會陰部與椎間盤傷害。

3. 夜間騎乘時應裝設指示燈與後反光板，並穿著反光背心或淺色衣物。

4. 踩踏轉數應適合自己體力，並適當休息，不宜騎太久。長時間騎乘易壓迫臀部、鼠蹊部之血流，因而影響男性勃起問題。

5. 避免車速過快，同時應攜帶運動飲料，適時補充流失的水份與電解質。

(二) 乘車坐船

乘車坐船速度較快，但搖晃間容易發生暈動症，這是身體為了保持平衡，內耳前庭器不斷收集訊息給大腦，而大腦卻發生誤判現象，導致噁心、嘔吐不止等暈動症狀。預防暈動症可以參考以下原則：

1. 在坐車船半小時之前先服用暈車藥。

2. 除非很餓，否則上車前盡量不要飲食，或少量食用易消化之碳水化合物，若飲食過飽或者食用含蛋白質或脂質類食物，因不易完全消化，較易在行車間引起嘔吐，應避免之。

3. 坐船時，宜選擇臥鋪或後方座位，因為船頭乘風破浪時，上下震動幅度較大。

4. 坐車船期間若能入睡或閉眼休息，不要看窗外躍動的風景，也可減少暈的感覺。

5. 除非下層瀰漫令人作嘔的氣味，否則不要輕易到甲板上層透氣，因為如此更容易暈船。搭乘大型郵輪則較無此種晃動現象。

6. 乘坐巴士宜選靠前方之位置，因為車輛轉彎以前輪為軸，故後方左右甩動幅度較大。但不建議最前方的座位，萬一追撞前車時危險性較高。

（三）鐵路

臺灣火車、高鐵與捷運三者都有固定軌道、速度與間隔的停靠站時間，行車穩定，晃動較少，故旅遊保健問題相對較少。

（四）飛機

乘坐飛機時，通常在起降之際，因中耳鼓膜內外氣壓不同，而引起耳鳴（飛機耳），若是嚼口香糖或是用力吞口水即可緩解。國際航線客機因飛行時間較久，容易引起「經濟艙症候群」，醫學上稱之為「深層靜脈栓塞」（Deep vein thrombosis），是指長時間坐在空間狹小的座位上，腿部運動不易，靜脈循環較差，導致靜脈血栓形成，因好發於經濟艙之乘客，故以此為名。此外機艙內空氣較為乾燥，濕度僅10%～20%，體內水分易流失，血液黏稠度增加，若未補充水分，便容易形成血栓。血栓也可能順著血流回到心臟，因而造成急性肺動脈栓塞，不容忽視。

飛行中的客機都維持相對艙壓在5,000至8,000英呎。在此相對高度下，大氣壓力從760 mmHg降為560 mmHg左右，正常人的動脈氧分壓 Pa_{O_2} 則從100 mmHg降至60～70 mmHg，但動脈氧合血紅素飽和度仍維持在90%。若 Pa_{O_2} 再往下降，則氧合血紅素飽和曲線下降得很陡。若是因為心肺疾病使得病人原有的 Pa_{O_2} 低於70 mmHg，則在正常艙壓下就很可能發生缺氧的情形，因此不建議飛行。

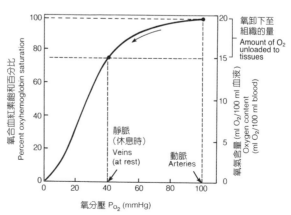

圖9-1 氧合血紅素解離曲線

最近曾進行腹部、中樞神經系統、眼科或胸腔手術的病人，會有體內部分氣體因低氣壓而膨脹的情形。在艙壓相當於8,000呎的情形下，腸氣可以膨脹25%，對術後腸阻塞的病人可能會造成縫線撕裂、出血或臟器穿孔，因此建議至少間隔兩週的時間才飛行；氣胸病人則不建議飛行。貧血的病人須進行詳細評估，或延後飛行計畫。

此外若搭飛機超越四個時區以上，還可能發生「時差」症候群。時差的產生是因為人體生理週期之規律受干擾所致，引起睡眠障礙和警覺性下降，表現為興奮或疲乏、思睡、注意力不集中、記憶困難、易激怒、情緒不穩、興趣減少、反應遲鈍、思維緩慢、工作學習效率降低等現象。同時個體抵抗力下降，容易出現感冒、腹瀉、心血管病、腦血管病及其他各類傳染病，生理週期之規律對白日的延長（向西飛行）比白日縮短（向東飛行）更容易適應，因為身體延長其各種規律比縮短這一規律要容易些。要減輕時差的影響，在出發前即開始調整進餐及睡眠時間，到了當地則盡快將生活作息與當地時間同步化，適當補眠與日光曝露有助於及早適應。

有些急症患者，應避免飛行。例如：六週內曾發生心肌梗塞者、二週內曾發生腦中風者、二週內接受心臟手術或開胸手術者、六週內曾有難以控制的嚴重高血壓或深靜脈栓塞、心臟衰竭代償失調者、未控制的心律不整者，以及有心臟衰竭、急性中耳炎、急性鼻竇炎者、最近接受中耳或內耳的手術者。

五、人為活動因素

人為活動因素是指人際互動上所發生的健康危險事件，例如噪音、推擠傷害、鞭炮炸傷，或異國旅遊一夜情、買春而感染性病等。避免噪音可用耳塞，或以手搗住耳朵，遇鞭炮聲可微張嘴巴，減少耳中之鼓膜

損傷，最好避免太過靠近，以免被炸傷，尤其是人潮過度擁擠時，應小心有推擠跌倒及被踐踏的危險，例如中東朝聖人群踴躍，這類意外便時有所聞。

有些人為活動夾雜著扒手、毒品、暴力、色情等犯罪勾當，參與之前應謹慎，不要誤入禁區，造成人生遺憾。在陌生地區，不要單獨走入小巷弄，身邊財物應看緊，提防陌生人過度接近，拒絕陌生人搭訕與邀請；不可醉酒，不讓飲料離開自己視線，也不要隨便接受陌生人請的飲料，以免遭遇不測而導致破財、失身、器官被摘甚至被殺害。

此外，若發生一夜情或是嫖妓，都有感染性病的可能。性病大都藉著性行為而傳染，要避免感染最好是不要有性行為，或是固定單一性伴侶。若無法抵抗性愛的誘惑，應全程使用保險套，不僅可避孕，也能減少感染各種性病的機會。若是新婚蜜月夫妻，則應避免頻繁發生性行為，以免發生泌尿道感染，即所謂「蜜月症候群」。

六、海拔因素

地球的大氣因其重量而分布不均，海平面高度附近為一大氣壓（760 mmHg等於1013.25毫巴／百帕，兩者換算比例為3：4），為大多數人類的生活範圍，越往高處則大氣壓逐漸下降，每升高12公尺，大氣壓下降1 mmHg（1毫升水銀柱），或者每上升9公尺，大氣壓降低100Pa。氣壓改變會影響人體的生理功能，已知氣壓降低可能造成「高山症」(altitude illness)，而在較高壓地區，例如水平面以下潛水活動，則常發生俗稱「潛水伕症」的「氣體栓塞症」。

高山症的發生原因是由於人在高海拔低氣壓處缺氧所致。急性高山症常見的症狀有頭痛、嘔心、頭暈與失眠。高山症的發生率與嚴重度，取決於海拔上升的速度、目的地的海拔高度、活動量與適應程度。快速

爬升到海拔2500公尺或更高處，約有25%的人會發生高山症的症狀。因此登山高度大於3500公尺者，出發前最好尋求專業諮詢，以策安全。

避免高山症的原則如下：

1. 登高山前先進行海拔較低山峰訓練，以鍛練體力及低氧適應力。

2. 登山時採漸進爬升法，到達海拔2500～3000公尺處時，應停留2～3天，以使生理功能先做適應，然後再以每兩天爬升1000公尺的速度，繼續爬升到更高的地方。

3. 高山上避免激烈活動，直至身體適應。

4. 出現高山症狀時，應暫停爬升，待改善後再繼續；如症狀持續或惡化，應立即退回較低海拔處。

5. 攜帶小型氧氣筒，在高山症發作前使用，可避免嚴重後遺症。

6. 對於曾有高山症病史或未採用漸進爬升法的人，應於行前向醫師諮詢，開立適合處方藥服用。

潛水伕症發生的原因是快速減壓所致，因為在水面下，每下潛10公尺，便增加一大氣壓。潛入深水時，強大的壓力使得血管內的氣泡體積被壓縮得更小，溶解得越多，一旦上浮時，壓力的減少會使血管內氣泡體積增大，因而阻塞了微血管血流，稱為「氣體栓塞」，因常發生於職業潛水伕故得名。要避免潛水伕症應於潛水時緩慢上浮，使得血管內氣泡在膨脹前有足夠的時間被送至肺泡而呼出體外。潛水後24小時內不宜搭飛機或登高山，以免血中氣泡因氣壓變低而變得更大。潛水伕症的治療是讓患者進入高壓氧艙中，讓氣泡再次壓縮，再經由慢慢減壓的程序，減少血管栓塞的發生，經過數次治療後，氣體栓塞的現象通常便可排除。

七、生物因素

自然界生物種類繁多，在物競天擇下演化出不同的防衛機制，包括硬殼、硬角、尖刺、尖牙、利爪、大顎、觸手、絲網、毒素、氣味等，人類在不經意的接觸下，有時會受到傷害，甚至死亡。然而只要瞭解這些動植物的習性，其實是可以避免傷害的。例如中大型動物，雖然人力不足以對抗，但其棲息地受到人類破壞，大幅減少，有的甚至瀕臨滅絕，攻擊人類的事件較罕見，反而是被小型動物攻擊的事件偶有所聞，以下舉出二種野外偶爾會攻擊人類的動物。

（一）蛇類

在已知的超過600種有毒動物中，有四分之一是蛇類。蛇類為變溫爬蟲動物，分布以亞熱帶及熱帶地區居多，喜歡在夏季出沒。其行動敏捷，擅躲藏，不主動攻擊人，攻擊方式為纏繞、尖牙與毒液噴注。有些蛇類具有毒腺，不慎被其咬傷便會中毒。

1. 蛇毒分類

蛇毒可分為出血毒、神經毒、混合毒及肌肉毒四種。

(1) 出血毒：毒液主要影響血液及循環系統，引起溶血、出血、凝血及心臟衰竭。如百步蛇、龜殼花、赤尾青竹絲（赤尾鮐）、鎖鍊蛇。

(2) 神經毒：作用於神經系統，引起肌肉麻痺及呼吸麻痺。如金環蛇、銀環蛇（雨傘節）、海蛇、眼鏡蛇（飯匙倩）屬之。

(3) 混合毒：兼具神經毒和血液毒性，如蝮蛇。

(4) 肌肉毒：造成橫紋肌溶解，如鎖鍊蛇、響尾蛇。

治療及對抗體內蛇毒的最佳方法，一般是注射針對每種毒蛇毒素而特製的血清，以平衡或阻止毒素在體內的破壞性，但並非每種毒蛇都有相應的抗毒血清。

2. **預防被蛇攻擊應遵守的原則**

(1) 每年的六月到九月是毒蛇出沒最頻繁的時候，不要隨便進入草叢、灌木叢、竹林、矮樹林、廢棄的房子及洞穴中。

(2) 最好隨身戴帽子及棍棒，撥弄枝葉、草叢，可打草驚蛇，讓蛇自行離開，切忌用手，容易被咬傷。

(3) 露營時應選擇空曠乾燥地區，避免紮營於雜物或石堆附近，晚上應升起營火或灑石灰於營帳周圍。

3. **毒蛇咬傷到院前的初步處置**

(1) 保持鎮靜，避免亂動肢體，觀察並認清蛇的形狀、顏色及其他可能的特徵，記住咬傷時間。立刻以行動電話或無線電連絡當地緊急救援（如119），不要延誤就醫。

(2) 移除肢體上可能束縛物，包括戒指、手環等，以避免肢體腫脹後拔不下來。

(3) 患肢保持低於心臟之位置，以夾板或護木固定患肢使其不能亂動。

(4) 盡快以具彈性的衣料等，在心臟及傷口之間給予壓迫性包紮，不要束太緊以免阻斷動靜脈血流，反使肢體腫脹壞死更加厲害。

(5) 避免以口吸毒血，萬一口內有傷口，可能造成援救者毒害或病人之傷口感染。

(6) 不要切開局部傷口，易造成感染或傷口癒合不良。

(7) 不要使用冰敷或電擊，反使血管收縮或壞死，局部血液循環變差，使肢體腫脹壞死更加惡化。

(8) 不要喝酒或咖啡、茶等刺激性物質，以免促進血液循環反而使毒液吸收更快。

（二）蜂類

　　蜂類族群甚多，常見有蜜蜂、胡蜂和土蜂。蜜蜂（工蜂，雄性）會採食花粉釀蜜，而土蜂鑽入地下尋找甲蟲（如金龜子）的幼蟲作為寄主，將其麻痺後產卵寄生，成蜂破土而出，取食花蜜並尋找新的寄主。雄性土蜂腹部末端有1～3個刺，可連續叮螫，具神經毒性，野外遊玩時不慎誤踩地下蜂窩會引起土蜂攻擊，有致命危險。

　　胡蜂科（黃蜂）為肉食性，常見的為虎頭蜂。虎頭蜂的毒刺與蜜蜂不同，虎頭蜂的毒刺可多次攻擊，且毒性較強。而蜜蜂刺人時毒針會連同毒囊、內臟一起勾出，留在被螫之人的皮膚部位上，故螫人後蜜蜂將會斃命。被蜂螫後會產生局部或全身性的反應，常見局部症狀如紅、腫、熱、痛，或局部瘀血及皮下壞死，可持續數小時或更久。全身性反應則包括過敏及毒性兩類反應。過敏反應可致蕁麻疹、血管性水腫、暈眩，乃至心律不整、呼吸不順、休克及死亡。毒性反應與蜂的種類及數量有關，可能導致嘔吐、頭痛、橫紋肌溶解、肝功能異常、溶血、腎衰竭、肺水腫、抽搐及死亡。民間一般蜜蜂約數百隻，胡蜂約20隻螫傷時，較易產生全身性毒性反應。

　　治療蜂螫首先須去除蜂針，蜂針可用鑷子或指甲拔出，小心勿將更多毒囊毒素注進傷口。接著採局部冰敷及使用止痛或抗組織胺藥物，以改善局部症狀。有些人認為緊急時可以使用尿療法外敷或飲用，也不乏成功改善案例，推論可能因為蜂毒之蛋白質成分，被尿中氨（阿摩尼亞ammonia，鹼性）變性，但症狀嚴重時還是應以送醫急救為優先考量。

　　虎頭蜂常在夏、秋兩季大舉出動準備過冬食物，所以此一時期虎頭蜂攻擊事件時有所聞，但其實虎頭蜂不會主動攻擊人類，除非走入蜂巢的警戒範圍，且無視於巡邏蜂之警告，便可能引起蜂群圍攻。在野外活動要避免虎頭蜂的攻擊應量穿著白色衣物，而且不要擦拭香水；行走

時如果初見虎頭蜂，應趕快繞道行走。遭到群蜂攻擊時應迅速臥倒或是蹲低，並拿起衣物或易拋物品，在空中旋轉一、二圈後，立刻往下風處拋去，轉移蜂群注意力，再迅速地逃離現場。附近若有河流、湖泊等水域，也可以潛入水中躲避。

八、意外事故

常見的意外事故包括溺水、墜落、跌倒、碰撞、利器割傷、燒燙傷等造成身體傷害與生命財產的損失，又如皮膚傷口、骨折、中毒、昏迷、死亡等。有些意外雖然難以避免，但大多可以預防或減輕其影響。

例如溺水，若暫無人可救援的情況下，可練習以水母漂自救，或採用仰式，避免無用掙扎而使體力耗盡，再慢慢尋求靠岸機會。萬一遇到溺水者，別輕易下水救人，以免被拖下水；應盡快求援，並找救生圈、浮板、保麗龍等易浮之物丟給溺水者，再找繩子或長竹竿等設法拉他上岸。坐在小船上救人時，應從船頭船尾處將人拉上船，若由側面則易翻覆。若力氣不夠，無法將溺水者拉上船，則使其抓住船沿，慢慢隨船回到岸邊。

皮膚外傷處理原則應以止血為要務，先以簡易急救用品清潔並消毒傷口，避免感染。如傷口撕裂過大、過深，應即刻就醫處理並縫合。若遇到骨折或是昏迷傷患，在不確定是否有脊髓損傷時，勿輕易移動肢體，以免傷害加劇，最好小心抬上擔架，送醫診斷治療。若是單純上、下肢骨折，別試圖接回，應以夾板協助固定患肢，再送醫急救。

無論溺水或其他意外傷害，若導致患者失去意識，甚至呼吸、心跳停止，應立即依照心肺復甦術(cardiopulmonary resuscitation, CPR)動作要領進行急救，並迅速送醫，或許可救人一命。

第三節 心臟急症患者旅遊保健

　　心臟急症包括狹心症、急性心肌梗塞、心臟衰竭與腦中風。狹心症是指心臟的冠狀動脈發生一時性的阻塞，而阻礙血液的通過，造成心肌缺氧，引起心絞痛的臨床症狀。其症狀有前胸區壓悶或疼痛，有時痛覺可延伸至後背部、上腹部、顎下、頸部，甚至雙臂的內側，持續約3～5分鐘。有冠狀動脈硬化性心臟病者在旅遊前應告知領隊或隨行親友，記得攜帶硝酸甘油舌下含片，當症狀出現時，立即含於舌下，1～2分鐘後症狀便會消失，若仍無法解除症狀，應緊急送醫。

　　急性心肌梗塞與心臟衰竭，為引起中老年人猝死最常見的原因。運動、飽食之後或寒冷天氣，血流重新分配或動脈緊縮而減少冠狀血流，容易引發心臟病。發作症狀主要是胸口悶痛、呼吸困難（端坐呼吸）、心悸、全身無力、頭痛、上腹部不適、無尿以及下肢水腫等，有時會誤以為是上腹部胃痛而忽略。患者最好獲得醫師許可，再出行旅遊。

　　腦出血，俗稱腦中風，百分之八十的中風患者有高血壓的病史。易罹患中風的慢性疾病，有腦血管動脈硬化症、糖尿病、風濕性瓣膜性心臟病。腦中風類型分為缺血性中風與出血性中風。而腦中風的前兆為突然的頭暈、頭痛加重、噁心及嘔吐、單側肢體麻木、突然或漸進性的言語不清、不明原因的跌跤或暈倒、突然耳鳴或失明、不明原因的流鼻血等。

　　心臟病病患旅行應注意事項：

1. 隨身攜帶病歷摘要與藥物，不要置於托運行李中。

2. 旅行時應遵照醫囑，注意生活飲食與按時服藥。

3. 應攜帶最近的心電圖副本。

4. 需要時，提早告知航空公司，提供適當的氧氣。

第四節　慢性病患者旅遊保健

　　慢性病為病程緩慢變化的疾病，多因文明社會中營養、運動習慣不良，日積月累所造成，如氣喘、心血管疾病、肥胖、糖尿病等。慢性阻塞性肺疾病或其他慢性肺疾病者，原則上搭飛機旅行仍是安全的，如果必須長途飛行或旅行目的地在高海拔位置，則應先評估肺功能與血氧分壓，以瞭解是否需要進行氧氣的補充。

一、氣喘

　　氣喘是一種反覆發作的氣流阻滯病變，它是經由外在或內在的因素刺激呼吸道產生慢性氣道炎症，臨床上會出現咳嗽、胸悶、呼吸困難、喘鳴音，尤其是半夜或凌晨更為明顯，急性大發作時可導致嚴重呼吸困難、呼吸衰竭，甚至死亡。病毒感染、感冒、過敏原如塵蟎、動物皮毛、蝦子、螃蟹、蟑螂、花粉、黴菌、香菸、汙染的空氣、氣溫急速變化、運動、劇烈的情緒反應、刺激性化學藥品、油漆、藥物等都是會造成氣喘發作的因素。

　　氣喘是可以預防的疾病，避免接觸過敏原，改善居住環境，保持居家清潔，盡量不要使用地毯及厚重的窗簾，減少灰塵堆積及塵蟎產生，家中最好不要養貓狗，減少接觸花粉，保持環境乾燥，對於氣喘預防有顯著的效果。

　　重症肺疾及重度氣喘均不宜長程旅遊，所幸此類患者並不多，只要妥善照護，還是可以成行的，事實上許多國家地區環境的氣喘過敏原比臺灣少，反而使狀況改善。基本上只要行程不要太勞累，多飲水，保持呼吸道濕潤，注意旅遊季節、氣候溫濕度不要變化劇烈等，最重要的是攜帶氣喘用藥，如支氣管擴張劑可對抗支氣管攣縮，有口服、吸入噴霧

劑與針劑三種，其中吸入噴霧劑使用方式簡單又有效，應隨身攜帶。其他尚有抗炎性藥物，多為類固醇製劑，亦有口服與吸入型，吸入型類固醇併用支氣管擴張劑具有較好的效果，且副作用較少。

二、糖尿病

第一型糖尿病患在長途旅行時需考慮用餐時間、自我監控血糖、控制用藥時間。飛機上可以要求特別的糖尿病餐。使用口服降血糖藥者，並不需特別調整藥物。對於使用胰島素的病人，在東西向飛行超過六個時區以上時，才需要調整胰島素的劑量。向東飛行表示日子變短，劑量應減低；向西飛行表示日子變長，劑量應增加。高空飛行太久可能因視網膜缺血，造成糖尿病視網膜病變者暫時性的視力變差。

糖尿病患者旅行應注意事項：

1. 攜帶糖尿病護照或病歷摘要與醫師處方簽。

2. 攜帶雙倍的藥量，一半置於隨身行李。

3. 注射胰島素者則不能忘記針筒、酒精棉。

4. 攜帶血糖機與備用電池，隨時監測血糖。

5. 攜帶點心包，包括巧克力棒、乳酪棒、果汁、方糖。

6. 勿穿新鞋，鞋子不要過緊。

三、懷孕

婦女懷孕通常要忍受9～10個月的身心負荷，妊娠前期（一至三個月）常有害喜（噁心、嘔吐）、食慾改變、疲累想睡等現象，妊娠後期（七至九個月）則肚腹隆起，行動不便，有時會有下肢水腫症狀，這些都會影響旅遊之品質，若再遇上妊娠異常症狀，後果難以預知。整個孕

期中較適合出遊的時候是懷孕中期，但孕婦不適合從事過於激烈的旅遊行程，懷孕三十六週以上更不宜搭飛機，以免在飛行中分娩或是影響胎兒健康。藥物的使用宜謹慎，最好事先請教醫師；疫苗接種應在懷孕前完成，至少應避免在懷孕的前三個月進行。活性疫苗在整個懷孕過程，皆應避免。機艙內的濕度低，易造成水分流失，故需補充水分。孕婦最好坐在靠走道的座位，每小時起來走動十五分鐘，以減少血栓靜脈炎的發生率。以下情況的孕婦不建議飛行：嚴重貧血、前胎早產、子宮頸閉鎖不全。

四、動脈硬化症

動脈硬化症會使血壓升高，甚至血管阻塞，造成中風。原因可能有：血脂肪過高、高血壓、糖尿病、肥胖症、攝食過量多脂肪及醣類食物、攝取過量鹽分、吸菸過多、缺乏運動、生活緊張、多焦慮、性情急躁、遺傳等。旅遊上應遵行以下事項：

1. 充分的睡眠和休息，及適量運動，避免過度疲勞。

2. 旅途保持輕鬆愉快的心情，避免精神緊張，生氣或過度興奮。

3. 注意均衡膳食，以維持正常體重。

4. 減少醣類、脂肪、膽固醇食物的攝取。

5. 不可吃太鹹的食物。

6. 多吃水果和蔬菜，以補充維生素和纖維素。

7. 禁忌菸、酒、茶、咖啡。

8. 保持大便通暢，預防便祕。

9. 避免用太冷、太熱的水洗澡或浸浴。

五、高血壓患者旅遊保健

　　高血壓通常早期無症狀，被稱為「隱形殺手」。中老年人出現機率較年輕人高。旅遊前應做血壓測量，在背包中也可放置簡易血壓計，早晚測量。有高血壓者應要求醫師開具英文病歷及處方簽，攜帶足量降血壓藥，並定時服用。旅途中控制情緒變化，避免生氣或過度興奮，避免暴飲暴食、抽菸、喝酒、熬夜等，若天氣寒冷應注意保暖。飲食應減少鹽分與油脂之攝取量。

第五節　旅遊後追蹤

　　許多疾病有潛伏期，感染後可能長至數月，甚至半年才發病，旅遊者如回國後半年內有不明原因發燒、腹瀉或其他不適，請至門診檢查，以利疾病的治療，同時避免疾病的傳播。至於有以下情況者建議回國後到醫院追蹤：

1. 慢性病患者，如心血管疾病、呼吸道疾病、糖尿病患者必須回院追蹤原有病情。

2. 出國期間曾發生任何健康問題者，或旅遊地區發生任何疫情時。

3. 出國期間或回國後二星期內，發生高燒、腹瀉、淋巴腺腫大、全身肌肉痠痛、皮膚紅疹等任一情形者。

 問題與討論

1. 旅遊前保健準備有哪些事項？

2. 高山旅遊可能會遇上哪些保健問題？

3. 乘坐飛機長途旅行可能遭遇哪些生理狀況？

4. 說明熱症的類型、原因、治療及預防之道？

5. 說明毒蛇咬傷的處置原則？

參考文獻
References

楊蕢如譯(1996)，旅遊健康管理，宏觀文化事業股份有限公司。

李世代著(1996)，千山萬水健康行——旅遊醫學，1996，健康世界雜誌社。

李健康、吳鋒延、毛秩仁、郎迪之編著(1995)，旅行保健知識100問，暖流出版社。

洪子堯著(2007)，背包客醫生，旅遊保健通，華成圖書出版股份有限公司。

蕭千祐、宋欣錦著，旅遊飛行安心事典，2008，星盒子出版事業群。

謝瀛華著(2007)，健康旅遊醫學新知，立德文化有限公司。

謝瀛華著(1999)，帶著醫師去旅行，書泉出版社。

譚建民著(1997)，旅遊與醫療，金菠蘿文化出版事業有限公司。

MEMO

第十章
旅遊與疾病傳染

　　隨著經濟能力的提高，國人從事海外旅遊的次數已大幅增加，根據觀光局統計107年度國人出國總人次已高達1,664萬人次，而且每年仍持續增加。旅遊人口增加的同時，伴隨而來的相關問題也一一浮現，前往陌生的國度，享受異國的風光，可能需要面對當地不明傳染病的侵擾。在國際旅遊中，仍不時傳出有旅客因心血管疾病、呼吸系統疾病及傳染病等，而需要找醫師治療，甚至嚴重到必須放棄旅程。為保持旅遊的健康與安全，一些旅遊常見的傳染病，假如能夠在事前做好準備及預防，很多突發狀況是可避免的。

　　因此，聰明的旅行者在旅行前應做好旅遊資訊的收集，瞭解目的地的疫情，尋求熟悉自己身體狀況的醫師做旅行前的醫療諮詢，並且施打適當的疫苗，在旅行中藉由健康促進的行為，注意飲食衛生，避免危險性行為，以預防旅途中傳染病的傳染，這些準備工作都會讓自己在旅行中更有保障，以期能夠快快樂樂出門，健健康康回家。

第一節　旅行前的保健通則與建議

一、出發前之健康評估與醫療諮詢

　　旅遊時，最重要的就是希望能快快樂樂出門，平平安安回家，然而國際旅遊可能接觸到各種不同的病原體，像是引起旅行者腹瀉的腸道細菌，或是非洲及中南美洲的瘧疾等。

　　旅遊有可能讓自己暴露於潛在危險中，例如沙漠旅遊就要注意中暑，攀爬高山則要預防高山症，雪地探險時應注意低溫保暖等。根據研究指出有20～70%的旅客曾經在旅遊過程中出現健康的問題，在國際旅行中，有1～5%的旅客曾經尋求醫療的協助，更有0.01～0.1%的旅客需要緊急醫療。若是能在出國前對可能的風險預作評估，就能使自己的健康與安全多一層保障。

　　健康的身體是旅遊安全的先決條件，因為旅遊過程中所承受的交通勞頓、天候變化、生活步調的改變等，會讓旅遊充滿各式各樣的危機。因此，就健康而言，旅行者在規劃旅遊之前，一定要充分瞭解自己的身體狀況，假使身體平時就有不適症狀，更需找家庭醫師，請他給予進一步診斷及建議。

　　若年齡超過四十歲又具有多方面的症狀，不妨在出國旅遊前先做一次健康狀況評估，瞭解自身的健康狀況，並針對現有的病情做好治療及控制。旅遊者應將自身既往的病歷、用藥史、用藥習慣及疫苗接種紀錄，詳細告知諮詢醫師，再由醫師據以做出相關的篩檢、用藥及疫苗接種的建議。必要時，可開具隨身攜帶用藥，以備不時之需。由於老人多少存有輕重不等的器官障礙，老年人在長途旅遊中，因為過度的體力透支及生活作息規律性的打破，都可能會引發老年人潛伏疾病的產生。因此，六十五歲以上的老年人，在旅遊時應該隨身攜帶以英文書寫的病況摘要以及疾病治療的處方，並且一定要在家庭醫師的許可下，才能出國旅遊。綜合以上所述，醫療諮詢的目的，包括以下幾點：

1. 旅行目的地傳染病風險專業評估。

2. 提供瘧疾預防用藥或其他常備藥物的諮詢。

3. 疫苗接種之建議。

4. 提供自我防護衛教資訊。

5. 個人慢性病旅遊風險評估與諮詢。

6. 獲得處方藥物或尖銳醫療器材（胰島素注射針）之醫療證明。

二、收集旅遊目的地的資訊

國際旅遊具有不同程度對健康造成危害的風險。旅遊者除了自身的健康狀況外，也常會遭遇旅遊途中環境的變化，例如高度、溫度、濕度的改變或是不同飲食習慣及時差等，會令旅客因生活作息的改變，而降低抵抗力。如果再加上目的地公共衛生條件不佳、醫療資源不足，都會使得旅行者的健康受到傷害。

雖然醫療專家可以提供旅遊者健康方面的建議，但是清楚瞭解目的地的環境，採取必要的預防措施，以減少旅遊的風險，是每一位旅遊者的責任。

旅行的目的地往往有不同的好發疾病，或是不同的地理環境與氣候變化，有些地區因為季節的不同，如雨季和旱季，其存在的疾病風險，也會有所差異。因此，在出發前要瞭解的旅行相關風險，必須上網查詢或詢問旅行社，其內容包含以下幾點：

1. 目的地的地理環境與氣候變化。

2. 當地公共衛生條件。

3. 當地的醫療資源。

4. 傳染性疾病的疫情。

5. 當地是否有乾淨的飲水。

6. 當地旅遊可能的危險因子。

7. 當地旅遊警示及相關安檢措施。

8. 主要活動範圍及行程規劃。

　　旅客在出發前亦可至下列網頁搜尋旅遊相關資訊。

（一）國內資料網

1. 衛生福利部疾病管制署

(1) 國際旅遊資訊：查詢全世界傳染病流行情形。

(2) 特殊防疫及國際預防接種：介紹國際預防接種單位服務時間表。

(3) 旅遊傳染病資訊：介紹常見之旅遊傳染病及預防措施。

(4) 保健建議：旅行中可採取哪些措施來預防傳染病傳染及維護自身健康。

(5) 疫苗：旅行前必須施打哪些疫苗來預防可能的傳染病。

2. 外交部領事事務局

(1) 國外旅遊警示：依地區區分為紅、橙、黃三級警示。

(2) 外交部緊急聯絡中心：提供旅外國人急難救助全球免付費專線。

(3) 旅外國人動態登錄：駐外單位獲知天災、動亂等緊急事件，可隨時通知登錄者應變，並盡速聯繫在台家屬。

(4) 出國旅遊資訊：提供各國旅遊資訊及國際旅遊疫情。

（二）國外資料網

1. 美國疾病管制局

(1) 目的地健康資訊：提供全世界200個地區或國家之健康旅遊資訊。

(2) 傳染病流行：提供全世界之傳染病疫情。

2. 世界衛生組織(WHO)

國際傳染病疫情：提供國際傳染病疫情及旅遊醫學相關資訊。

三、旅行前的預防接種

（一）疫苗接種基本概念

身體的免疫系統藉由辨識外來微生物，並將其排除或中和，以保護身體。疫苗接種的目的就是為了誘發自身的免疫系統產生抗體，來對抗外來微生物。疫苗接種的原理在於免疫系統會記得先前曾經遭遇的外來物，當再度遭遇時，因本身之免疫系統已對其有所記憶，便會迅速引起強大之免疫反應，產生大量的抗體，來消滅致病性的微生物。

一般疫苗分為兩種，一種為活性減毒疫苗，內含活的減毒微生物，可誘發免疫反應，如麻疹＋德國麻疹＋腮腺炎三合一疫苗、黃熱病疫苗及小兒麻痺沙賓口服疫苗。另一種為非活性疫苗（死菌疫苗），內含被殺死之微生物，或只是萃取其中的一部分來誘導免疫反應，如A型肝炎、B型肝炎疫苗、流行性感冒疫苗及霍亂疫苗等。

（二）旅行前的疫苗醫療諮詢

出國旅行的健康諮詢，必須根據旅客個人的健康狀況及旅遊行程，作為評估的基礎。個人健康狀況的評估包括年齡、個人疾病史及疫苗接種史。為了個人的健康，在出國前必須檢視自己接種過的疫苗是否符合旅遊目的地傳染病風險所需。在旅遊前接種適當的疫苗，不僅可以確保接種者對傳染病的預防，也可降低將傳染病散播到其他各地的危機。

一般國際間為限制傳染病的散播，訂有各種疫苗的預防政策。目前國際檢疫傳染病主要有黃熱病、霍亂及天花。有些國家對入境的旅客，要求一定要查看預防接種證明書，即所謂「黃皮書」，而且隨時可能因應某些傳染病的流行，也會對某些來自傳染病流行區域的旅客，進行檢

疫。因此，在出國旅遊前最好看過旅遊醫學門診，尋求專業的疫苗醫療諮詢。

由於大多數疫苗在施打後2～3星期才能在體內產生抗體。理想的情況應在行程出發前的4～6個星期，到旅遊醫學門診看診，由醫師進行專業的評估。疫苗接種的評估必須包括行程內容（含當地的公共衛生條件與疫情）及旅遊型態（如都市或鄉村旅行，商務或自助旅行）等。假若是到已開發之現代國家，如歐美地區，衛生環境較為上軌道，較少發生傳染病，疫苗的注射只需遵照各國的規定去接種；但若是前往開發中或是衛生條件較差的地區，如東南亞、中國大陸、非洲及中南美洲，則需確實做好疫苗接種的工作。

(三) 疫苗接種的類型

旅行前的預防接種，可分為三類：

1. 例行性疫苗接種

臺灣目前例行性全面施打的疫苗有白喉＋百日咳＋B型嗜血桿菌＋小兒麻痺＋破傷風五合一疫苗、日本腦炎、B型肝炎、麻疹＋德國麻疹＋腮腺炎三合一疫苗及水痘疫苗等。上述傳染病因為全面施打疫苗，在臺灣已獲得很好的控制，但在較落後的國家，傳染病盛行率較高，故建議在出國前需確認例行性疫苗是否依建議年齡完成注射，即使曾經接種過，仍需注意疫苗的有效期限，例如破傷風疫苗有效時間為十年。

2. 必須性疫苗接種

世界衛生組織(WHO)規範接種的疫苗包括黃熱病、霍亂及天花。天花因在全球已絕跡，無需再接種；而霍亂疫苗副作用大，即使完成2劑的接種，也只能維持4～6個月的效力，而且保護力只有50%。目前世界

各國已不再要求入境時查驗國際預防接種證明書。因此，世界衛生組織
實際規定必須接種的疫苗，只有黃熱病一項。

- 黃熱病疫苗

　　在前往撒哈拉沙漠以南之非洲地區，以及南美洲一些有黃熱
病疫情的國家（如圖10-1、圖10-2所示），根據國際衛生條例規
定，入境時需出示十年內注射過黃熱病疫苗之預防接種證明書。
黃熱病疫苗只需在出發前10天接種，就能獲得理想的免疫力。

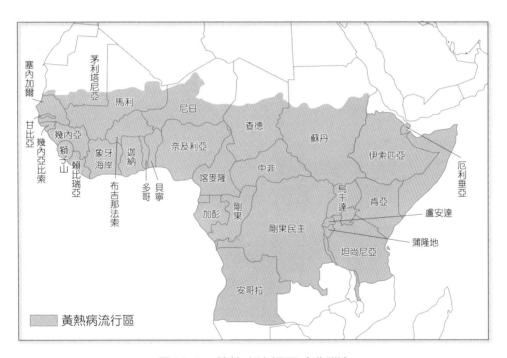

圖10-1　黃熱病流行區（非洲）

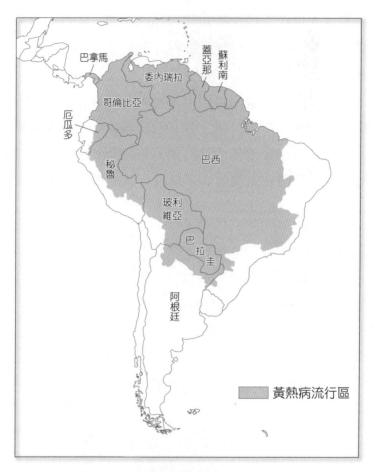

圖10-2 黃熱病流行區（南美洲）

3. 建議性疫苗接種

　　建議性疫苗接種係根據旅遊目的地的傳染病疫情，而建議施打的疫苗，包括有流行性腦脊髓膜炎疫苗、A型肝炎疫苗及流行性感冒疫苗等。

(1) 流行性腦脊髓膜炎疫苗

　　　　臺灣並不是流行性腦脊髓膜炎的流行地區，所以一般民眾不建議施打，但是若因工作或旅行而需至世界主要流行地區，如

撒哈拉沙漠以南橫跨非洲中部的「非洲流腦帶」(meningitis belt)
地區（如圖10-3）、沙烏地阿拉伯或是當地爆發流行性腦脊髓膜
炎疫情之國家的人，建議在出發前10天接種流行性腦脊髓膜炎疫
苗。

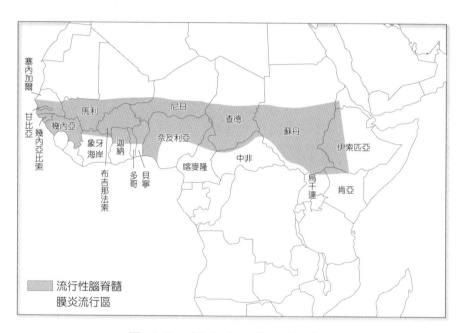

塞內加爾

甘比亞
幾內亞比索
幾內亞
象牙海岸
布吉那法索
迦納
多哥
貝寧
馬利
奈及利亞
尼日
喀麥隆
查德
中非
烏干達
蘇丹
肯亞
伊索匹亞

　流行性腦脊髓
膜炎流行區

圖10-3　流行性腦脊髓膜炎流行區

(2) A型肝炎疫苗

　　若前往衛生條件較差或開發中國家，如東南亞、中國大陸或
非洲等地區工作或旅遊，建議未具有A型肝炎抗體者，最好於出
發前一個月先接種一劑A肝疫苗，隔半年後接種第二劑，則可提
供二十年之保護力。

(3) 流行性感冒疫苗

　　流行性感冒的流行高峰為每年11月至隔年2～3月，故建議65
歲以上之老年人，冬天到國外流行區旅遊時，最好於出發前一個
月內，注射流行性感冒疫苗。

第二節　旅行中常見之傳染病介紹與預防

一、經食物及飲水傳染的疾病與預防

（一）旅行者腹瀉

在旅途中最常碰到的健康問題就是「旅行者腹瀉」，依據所去國家開發程度的不同，約有10～50%的旅遊者會發生這個問題。

1. 定義

所謂「旅行者腹瀉」是指旅遊到公共衛生條件較差的國家，由於飲食不慎而發生每天三次以上的黃色水便，並且伴隨著全身倦怠、腹部絞痛、嘔吐及發燒的症狀。

2. 流行病學

全球各地依發生率多寡，可分成三個層次。高危險區域為亞洲、非洲、中南美洲、東南亞，發生率為40%；中危險區域為中國大陸、南歐、地中海附近國家，發生率為10%；低危險區為美加、北歐、澳洲、日本及紐西蘭，發生率約為2～5%。亞洲為旅行者腹瀉發生機率最高的地區，其中尤以印度為最。

3. 腹瀉原因

造成旅行者腹瀉的原因，主要是吃下不潔的食物或飲水，其中細菌性以大腸桿菌為最多，其次為傷寒沙門桿菌、志賀氏桿菌、霍亂弧菌、金黃色葡萄球菌等。病毒性腹瀉以輪狀病毒、A型肝炎病毒、腸病毒及小兒麻痺病毒等最常見。

4. 預防

　　(1) 盡量避免生吃食物，餐飲一定要經過煮熟才能食用。

　　(2) 只喝瓶裝或煮沸後加蓋的水。

　　(3) 避免食用路邊攤的食物。

　　(4) 選用水果宜選需削皮的水果。

（二）傷寒

1. 致病原與症狀

　　傷寒之病原菌為沙門氏桿菌(*Salmonella typhi*)，罹患傷寒常見的症狀有噁心、嘔吐、腹瀉、頭痛及持續性發燒、身體出現紅疹，嚴重時可能會造成小腸出血或穿孔。

2. 流行病學

　　據估計，全世界每年罹患傷寒者為1,660人，死亡病例達58萬人。由於傷寒為腸道傳染病，在環境較差的地區，特別容易引起流行，如中國大陸、東南亞（印尼、泰國、越南、菲律賓）、印度、南美洲（主要為秘魯）及西非（塞內加爾）等。

3. 傳染途徑與潛伏期

　　因食物、飲水被患者之糞便所汙染而傳染。潛伏期因感染病菌多寡而不同，一般為1～2週。

4. 預防

　　(1) 安全的飲水觀念及正確的排泄物衛生處理。

　　(2) 應選用新鮮及煮熟的食物。

　　(3) 個人或團體用水應煮沸消毒。

　　(4) 養成飯前、便後正確洗手的習慣。

　　(5) 建議施打兩劑傷寒疫苗（相隔四星期），然後每三年追加一劑。

(三) 桿菌性痢疾

1. 致病原與症狀

桿菌性痢疾的致病原為志賀氏桿菌(*Shigella dysenteriae*)。桿菌性痢疾的症狀有腹瀉、腹痛、腹部痙攣，並伴隨發燒及嘔吐。典型患者其排泄物內含黏膜、血液及破壞的組織，故稱為赤痢。

2. 流行病學

流行為世界性，在熱帶、亞熱帶地區為地方性流行病，擁擠及環境衛生不良社區，常見大流行。

3. 傳染途徑與潛伏期

因直接或間接攝入被患者或帶菌者糞便汙染的食物或飲水而感染。潛伏期為12～96小時（通常1～3天），有時長達一週。

4. 預防

(1) 注重個人衛生，養成飯前、便後正確洗手之習慣。

(2) 個人或團體用水應加氯或煮沸消毒。

(3) 食物應煮熟食用才安全，且不飲用生水。

(四) 霍亂

1. 致病原與症狀

霍亂的病原菌為霍亂弧菌(*Vibrio cholerae*)，霍亂是一種急性細菌性腸道疾病，臨床症狀為突發性大量無痛性水樣腹瀉，患者糞便如米湯狀，嚴重會導致脫水、電解質失衡及酸中毒的現象，若未予以治療，死亡率可達60%，如果經過適當治療，致死率將低於1%。

2. 流行病學

霍亂疾病在世界各地均有分布，大多數發生在熱帶國家，如東南亞、非洲、中南美洲、印度、孟加拉及中國大陸部分地區。在我國，霍亂為法定傳染病，雖然在臺灣本土性霍亂已經絕跡，但偶爾會從東南亞旅客、外勞或去東南亞旅行的人身上分離出來，其均屬於境外感染之病例。

3. 傳染途徑與潛伏期

霍亂是經由糞口傳染，主要是旅客吃了受帶菌者糞便汙染的食物或飲水，或是吃了蒼蠅汙染且未煮熟的食物而引起。霍亂的潛伏期一般約為1～7天。

4. 預防

(1) 盡量不要至流行地區旅遊。

(2) 避免食用生冷食物。

(3) 飲食前要洗手，注意個人衛生。

(4) 由於霍亂疫苗副作用大，效力只能維持4～6個月，且只有50%之保護力，目前已不建議施打疫苗。

(五) A型肝炎

1. 致病原與症狀

A型肝炎主要是由A型肝炎病毒引起，其大小約27nm，為裸露的20面體，蛋白質殼包圍著7470個核苷酸所組成的單股RNA病毒。

A型肝炎是一種急性傳染性疾病，主要是對肝臟產生免疫性的病理傷害。發病情況通常會突然出現發燒、全身倦怠、食慾減退及腹部疼痛，數天之後會出現黃疸現象。通常臨床症狀之嚴重程度會隨著年齡增

加而增加；兒童感染此病毒，產生黃疸症狀的比率比成人低，約為成人的1/10，而且常常沒有症狀，但成人約有2/3會出現黃疸。

2. 流行病學

　　A型肝炎為全球性疾病，在擁擠及衛生條件較差的地區，如東南亞、中國大陸、非洲、中南美洲，是A型肝炎的高流行區域。在開發中國家，感染的主要對象是兒童，症狀通常很輕微，絕大部分A型肝炎可以痊癒且終身免疫。

3. 傳染途徑與潛伏期

　　A型肝炎主要是經由糞口傳染，常常是因為飲用汙染的水源、食用貝類或其他受汙染的食物所引起。潛伏期一般為15～50天，平均為30天左右。

4. 預防

(1) 宣導民眾注意個人衛生習慣。

(2) 注意飲水安全及食品衛生，勿生食海鮮。

(3) 建議在前往流行地區前一個月施打A型肝炎疫苗。

(六) 如何預防由食物及飲水傳染的疾病

1. 飯前、便後用肥皂或清潔劑正確洗手。

2. 避免生吃肉類、海鮮或生魚片，食物一定要經過煮熟才能食用。

3. 避免飲用冰品，含加冰塊的飲料及生飲自來水或地下水。

4. 選擇清潔衛生的餐廳用餐。

5. 選用水果時，宜選需削皮的水果。

6. 避免食用路邊攤販售的食物或室溫下放置太久的食物。

表10-1　經食物及飲水傳染的疾病

病名	傳染途徑	潛伏期	主要症狀	流行地區
霍亂	食物、飲水	1～7日	水樣性腹瀉、脫水。	東南亞、非洲、中南美洲、印度、中國大陸。
傷寒	食物、飲水	1～2週	頭痛、發燒、腹瀉、玫瑰疹，嚴重時會有血便。	中國大陸、東南亞、南美洲、西非。
桿菌性痢疾	食物、飲水	1～5日	下痢（黏血便）、腹瀉、腹痛。	世界各地，尤其在熱帶及亞熱帶地區。
A型肝炎	食物、飲水	15～50日	發燒、全身倦怠、食慾不振、黃疸。	世界各地，尤以中國大陸、東南亞、非洲、中南美洲。
大腸桿菌食物中毒	食物、飲水	12～72小時	噁心、嘔吐、下痢。	世界各地。
阿米巴痢疾	汙染的蔬菜、飲水	數日～數月（通常2～4週）	下痢、腹瀉、腹痛。	世界各地，尤以熱帶地區。
中華肝吸蟲	生食淡水魚	1個月	腹脹、腹瀉、消化不良、黃疸。	東南亞。

二、經由昆蟲或動物傳染的疾病與預防

（一）黃熱病

1. 致病原與症狀

　　黃熱病是由黃熱病病毒(yellow fever virus)引起，其是屬黃病毒科中的黃病毒屬。

　　黃熱病是一種由蚊子叮咬傳染的急性傳染病。被傳染後典型的症狀包括發燒、頭痛、背痛、全身肌肉痛、噁心、嘔吐、出血、黃疸及蛋白尿。

初期黃疸症狀輕微，但隨著病程進展會逐漸加劇，部分嚴重患者在短時間會進入危險期，而出現出血及多重器官衰竭。一般而言，地方性流行區內本地人口死亡率為5%，但爆發流行時，致死率可達20～40%。

2. 流行病學

黃熱病的流行區在中南美洲及非洲，其主要分為都市型黃熱病及叢林型黃熱病。

(1) 都市型黃熱病

都市型黃熱病的主要病媒蚊為埃及斑蚊，中南美洲除了1954年發生在千里達少數病例外，1942年以來，中南美洲就沒有埃及斑蚊散播的都市型黃熱病。在非洲流行地區則分布在赤道南北國家、撒哈拉沙漠以南至安哥拉北部。

(2) 叢林型黃熱病

叢林型黃熱病之病媒蚊為叢林蚊，其流行主要侷限於非洲及中南美洲之熱帶地區。

3. 傳染途徑與潛伏期

都市型黃熱病以受黃熱病病毒感染之埃及斑蚊叮咬為主；叢林型黃熱病則是受數種叢林蚊子叮咬。潛伏期一般約為3～6天。

4. 預防

(1) 預防叢林型黃熱病

前往撒哈拉沙漠以南之非洲地區和熱帶中南美洲一些國家，最好接種疫苗。皮下注射活的減毒疫苗10天後可出現抗體，並維持30～35年。

(2) 預防都市型黃熱病

撲滅或控制埃及斑蚊。

(二) 登革熱

1. 致病原與症狀

登革熱是由登革熱病毒(Dengue virus)引起，其是屬黃病毒科中的黃病毒屬，目前共有四種登革熱病毒，依抗原性可分為一、二、三、四型。

登革熱之感染主要是藉由具感染力之病媒蚊叮咬。登革熱病毒有四型，第一次感染，即使症狀劇烈，也不會造成嚴重的後果。但當再次感染不同病毒型，則容易出現出血性登革熱或登革休克症候群。登革熱之臨床症狀主要有下列幾種：

(1) 典型性登革熱：24小時內發生發燒、畏寒、厭食、僵硬、臉部潮紅、極度骨頭或肌肉痛，在第三或第四日出現紅疹。登革熱因會造成骨頭痠痛，故又俗稱「斷骨熱」或「天狗熱」。

(2) 出血性登革熱：出血性登革熱除了登革熱的症狀外，同時出現出血及血漿滲出現象，有時還合併腹水及肋膜腔積水。

(3) 登革熱休克症候群：當出血性登革熱出血量過多，造成病人血壓下降，引起休克之現象。死亡率高達10%～50%。

2. 流行病學

全球登革熱發生的地區，主要在熱帶和亞熱帶有埃及斑蚊及白線斑蚊分布的國家，包括亞洲、中南美洲、非洲、澳洲及部分太平洋地區島嶼。在東南亞如泰國、越南、緬甸、馬來西亞、新加坡、菲律賓及印度等國家，自1980年後，已生根成地方性傳染病。

3. 傳染途徑與潛伏期

人被帶有登革熱病毒之埃及斑蚊或白線斑蚊叮咬而傳播。潛伏期一般約為7～10天。

4. 預防

(1) 前往登革熱流行地區如東南亞、中國大陸等，應慎防蚊子叮咬、最好穿著長袖衣褲，並塗抹防蚊液。

(2) 旅行住所應有紗窗或蚊帳，慎防蚊蟲進入。

(三) 日本腦炎

1. 致病原與症狀

日本腦炎係受到日本腦炎病毒(Japanese encephalitis virus)感染，而引起的急性腦膜炎，受損部位為腦、脊髓及腦膜。大多數感染者並無症狀，少部分症狀為頭痛、發燒或無菌性腦膜炎，嚴重者會出現高燒、腦炎、痙攣、昏迷的症狀，最後會導致神經性後遺症或死亡。病毒藉由三斑家蚊的叮咬而進入人體，接著產生毒血症，並進一步感染腦部組織，其典型症狀分為四期：

(1) 前驅期（2～3天）：前驅期症狀為疲倦、發燒、頭痛、噁心嘔吐。

(2) 急性期（3～4天）：症狀為高燒、抽筋、四肢及頸部僵硬及腦炎，最後產生意識變化、昏迷及死亡。

(3) 亞急性期：此期中樞神經的侵犯較緩，部分病例仍有生命危險。

(4) 恢復期：需要數週至數月的恢復，但部分病例仍有神經功能缺損。

2. 流行病學

日本腦炎的流行區域在亞洲，北起西伯利亞、日本、臺灣、菲律賓、馬來西亞、印尼、澳大利亞。東從韓國、中國大陸、尼泊爾至印度之間的東亞地區。臺灣流行季節主要在5～10月，高峰通常出現在7月。

3. 傳染途徑與潛伏期

藉由帶有日本腦炎病毒的三斑家蚊叮咬而傳染，潛伏期一般約為4～14天。

4. 預防

(1) 依規定時程接種疫苗，若要去危險地區者，而在先前未接受過此疾病疫苗，仍須施打完整疫苗，以策安全。

(2) 室內懸掛紗門、紗窗，使用蚊帳、捕蚊燈，減少蚊子叮咬。

(3) 外出穿著長袖衣褲，身體露出部位擦防蚊液。

(四) 瘧疾

1. 致病原與症狀

瘧疾是一種經由病媒蚊傳染的疾病，主要流行於熱帶及亞熱帶地區，是今日全球最普遍的疾病，大約有40%全球人口身處流行區，每年將近有3～5億個瘧疾病例，並造成至少一百萬人死亡。

瘧疾的致病原是瘧原蟲，可以感染人類的只有四種，分別為惡性瘧原蟲(*Plasmodium falciparum*)、間日瘧原蟲(*P. vivax*)、卵形瘧原蟲(*P. ovale*)及三日瘧原蟲(*P. malariae*)。大部分引發重症甚至於致命的瘧疾，是由惡性瘧造成，但其中的間日瘧和卵形瘧如果沒有後續治療完全，可能會在半年內復發。

瘧疾的前驅症狀，在首次發作前2～3天，會有輕度發燒、倦怠等症狀，接著會進入典型症狀，主要分為三期：

(1) 發冷期：畏寒、發抖，約為15分鐘到1小時。

(2) 發熱期：體溫上升、臉紅、皮膚熱，約2～6小時。

(3) 發汗期：熱消退、流汗、衰弱，約2～4小時。

瘧疾嚴重的症狀還包括貧血、解黑便、全身黃疸，尤其感染惡性瘧，若沒有立即治療，可能會併發急性腎衰竭、休克、昏迷，甚至死亡。

2. 流行病學

瘧疾常見於非洲、東南亞及大洋洲、中國大陸、中南美洲等熱帶及亞熱帶地區（如圖10-4所示）。容易致命的惡性瘧，在非洲較常見，亞洲及中南美洲則是以較溫和的卵形瘧為主。

3. 傳染途徑與潛伏期

感染瘧原蟲的雌性瘧蚊，叮咬人類吸血時將瘧原蟲注入人體。瘧蚊已知有420種，其中40種為人類主要的病媒蚊。臺灣主要的病媒蚊為矮小瘧蚊，大陸地區主要病媒蚊則包括中華瘧蚊及矮小瘧蚊。

瘧疾之潛伏期約為12～30天，亦有長達數月或數年者。所以，一年內從瘧疾流行區回國的旅客，如果有不明原因的發燒，就要考慮感染瘧疾的可能性，並將相關旅遊史告知醫師。

4. 預防

(1) 前往瘧疾流行地區前，先至疾病管制局及所屬各分局或各縣市衛生局索取氯奎寧，於出國1週前開始服用，連續服用至離開瘧疾流行地區後6週停止。

(2) 傍晚至隔日清晨盡量不要外出。

(3) 身體裸露處噴防蚊液或塗防蚊膏。

(4) 穿著淺色長袖衣褲。

(5) 睡覺掛蚊帳。

圖10-4 瘧疾世界流行區域

大洋洲

亞洲

歐洲

非洲

南美洲

北美洲

■ 對氯奎寧有抗藥性之地區

■ 對氯奎寧仍敏感之地區

(五) 狂犬病

1. 致病原與症狀

狂犬病是一種急性病毒性腦膜腦炎，致死率幾達100%，病原為狂犬病病毒(rabies virus)，屬桿狀病毒科，病毒顆粒成子彈型或桿狀。狂犬病毒可存於溫血動物體內，主要感染犬、貓或其他會咬人的哺乳動物。病人早期會出現焦慮、頭痛、發燒、被咬處發癢及疼痛，接著出現麻痺現象，病患飲水出現吞嚥困難，見到水即誘發咽喉肌肉痙攣，即所謂「恐水症」，且併有精神錯亂，病人會持續惡化，陷入昏迷，最後死亡。

2. 流行病學

狂犬病屬全球性疾病，有狂犬病風險的區域遍布全球，主要在非洲、中南美洲、亞洲及中東地區，大部分死亡病例在亞洲及非洲，約有30～50%是小孩。但臺灣、日本、英國、愛爾蘭、瑞典、澳洲、紐西蘭、冰島，目前已無動物病例，目前臺灣是非狂犬病疫區，故在臺灣被動物咬傷，並不需特別針對狂犬病處理。

3. 傳染途徑與潛伏期

人類感染狂犬病是因其被受到狂犬病病毒感染的動物咬傷後，存在於唾液中的狂犬病病毒經由傷口進入肌肉或皮下組織，最後再散布到中樞神經系統。人的潛伏期約為20～90天，潛伏期長短依咬傷部位離腦部的距離而定。

4. 預防

(1) 至流行地區旅遊時，應盡量避免被溫血動物咬傷。

(2) 如被動物咬傷，應立即以肥皂水及清水清洗傷口五分鐘，再以優碘消毒，並迅速就醫。由醫師視情況需要施予破傷風感染的預防措施。

(3) 若高度懷疑有狂犬病病毒的感染，則應盡速給予狂犬病免疫球蛋白，並同時施打人類狂犬病疫苗，並在之後第3、7、14及28天再予以追加。

(六) 預防經蚊蟲或動物感染的疾病

1. 蚊子於黃昏至黎明時分最活躍，因此在這段時間應避免外出。

2. 外出時應穿著長袖衣服及長褲，並於外露皮膚塗上防蚊液或防蚊膏。

3. 旅行住所應裝置紗窗或使用蚊帳。

4. 在瘧疾流行地區，除避免蚊蟲的叮咬外，最好預先服用抗瘧疾藥物。

5. 盡量避免接觸狗、貓、鼠等野性動物，若不慎被咬傷，立即以肥皂及清水清洗傷口，再以優碘消毒，並迅速就醫。

表10-2 經昆蟲或動物傳染的疾病

病名	傳染途徑	潛伏期	主要症狀	流行地區
黃熱病	埃及斑蚊	3～6日	發燒、背痛、嘔心、黃疸、出血。	中南美洲、非洲。
登革熱	埃及斑蚊、白線斑蚊	7～10日	高燒、頭痛、發疹、後眼窩、肌肉、骨骼及關節疼痛	東南亞、非洲、中南美洲、澳洲北部。
日本腦炎	三斑家蚊、環紋斑蚊	4～14日	高燒、頭痛、頸部僵硬、痙攣。	西太平洋島嶼、東亞、東南亞、印度、中國大陸。
瘧疾	瘧蚊	12～30日	每隔1～2日或每日伴有顫慄、高燒、出汗。	東南亞、中南美洲、非洲、中國大陸。
狂犬病	被感染狂犬病病毒之狗或貓咬傷	20～90日	吞嚥困難、看見水時誘發喉部肌肉痙攣，即所謂「恐水症」。	世界各地散發，特別是開發中國家。

三、經空氣或飛沫傳染的疾病與預防

呼吸道疾病在旅途中是僅次於旅行者腹瀉的健康問題，傳染途徑包括空氣及飛沫的傳播，主要和病原體飛沫核懸浮在空氣中的粒子大小有關。空氣傳播的疾病包括：麻疹及肺結核等，飛沫傳播的疾病則有流行性感冒、流行性腦脊髓膜炎等。

(一) 流行性感冒

1. 致病原與症狀

流行性感冒是專指由流行性感冒病毒(influenza virus)所引起的急性呼吸道疾病，因為症狀和普遍感冒相似，故常引起混淆。然而流行性感冒和普通感冒仍存有許多不同的特點。

流行性感冒病毒的核心為單股分8段的RNA所構成，外膜上主要分為兩種不同的醣蛋白抗原，一為紅血球凝集素(hemoagglutinin, HA)，另一種為神經胺酸酶(neuraminidase, NA)。H抗原可分為15種，其中H1、H2、H3、H5會感染人類；N抗原有9種，其中N1及N2會感染人類。

流行性感冒病毒可分為A、B、C三型，A型病毒因抗原變異較大，容易引起全球的大流行，B型抗原變異較小，多為區域性流行，C型則因抗原很穩定，只能引起地區性流行。2009年引起全球流行的H1N1新流感病毒，即是屬於A型的流感病毒。

流感最常見的症狀為突發性高燒、頭痛、肌肉痠痛、疲倦、流鼻涕、喉嚨痛及咳嗽；最常見的併發症是由病毒本身引起，或細菌繼發性感染所引起的肺炎，其嚴重之併發症，可導致高危險群患者死亡。

2. 流行病學

　　流感為具有明顯季節性特徵的全球性流行疾病，流行性感冒在冬天或早春於世界各地發生。北半球傳染高峰從10月到隔年3月，南半球則是從4月到9月。臺灣地區處於熱帶及亞熱帶地區，雖然一年四季均有病例產生，但仍以秋冬較容易流行，流行高峰為12月自隔年2月。

3. 傳染途徑與潛伏期

　　主要是在密閉空間經由飛沫傳染，由於流感病毒可在寒冷環境中存活數小時，故亦可能經由接觸傳染。潛伏期很短，通常只有1～4天。

4. 預防

(1) 避免前往流行性感冒流行的地區。

(2) 施打流感疫苗。

(3) 加強個人衛生習慣，勤洗手，避免接觸傳染。

(4) 流行期間，盡量避免出入人潮擁擠的公共場所，如要前往則需配戴口罩。

(5) 若出現流感症狀，如發燒、咳嗽，請及早就醫。

(二) 家禽流行性感冒

1. 致病原與症狀

　　家禽性流行性感冒病毒，主要感染鳥禽，並造成禽鳥的高致死率。「禽流感」病毒有高致病性(H5N1)及低致病性(H5N2)兩種，能長期存活在受感染的禽類糞便中，在22℃可存活4天。禽流感一般不會感染人類，但若病毒經過突變，則會演變成感染人類的病毒。

　　西元1997年在香港傳出H5N1禽流感病毒已有禽傳人的感染及死亡病例出現。該病毒主要是由於和禽鳥的密切接觸而傳染給人，未來經過數年的突變，亦無法完全排除人傳人的可能。

在現有人類感染H5N1禽流感案例中，患者初期多有類流感的症狀，如發燒（38℃以上）、喉嚨痛、肌肉痠痛、頭痛、疲倦等，許多病人會出現嚴重症狀，並發展為肺炎、呼吸衰竭、多重器官衰竭，最後導致快速惡化或死亡，致死率高達五成以上。

2. 流行病學

H5N1禽流感流行地區為東南亞、中國大陸、中東、非洲、大洋洲及歐洲等地。

3. 傳染途徑與潛伏期

經由接觸被H5N1禽流感病毒感染的鳥禽或其糞便，或經由接觸、吸入帶有H5N1病毒的塵土所感染。潛伏期為2～8日，最長可達21日。

4. 預防

(1) 在旅途中避免接觸禽鳥，若不慎接觸，應馬上以肥皂洗手。
(2) 盡量避免到高致病性禽流感地區之鳥園、農場等地方參觀。
(3) 旅途中若出現發燒、咳嗽等症狀，應戴上口罩，盡快就醫。
(4) 禽流感流行地區入境旅客，入境10日內應進行自主健康管理。

(三) 麻疹

1. 致病原與症狀

麻疹係由麻疹病毒(measles virus)感染所致。前驅期症狀為發高燒、鼻炎、結膜炎及咳嗽等，此時口腔黏膜會出現柯氏斑點(koplik spots)。典型的麻疹會在3天後出現於耳後，再擴散至整個臉，然後向下移至軀幹及四肢，疹子大約會在6～7天後消褪。少數病人會因細菌或病毒重覆感染，產生急性腦炎、中耳炎及肺炎的症狀，而可能致死。

2. 流行病學

麻疹感染力極強，流行的疫區遍布全球，在美洲因疫苗接種，流行逐漸減少。不過各國因疫苗接種率不同，就算是高度開發國家，也可能因當地接種率低，而造成大流行。

3. 傳染途徑與潛伏期

麻疹是由空氣傳播或直接接觸病人的口鼻分泌物而感染。麻疹的潛伏期為7～18天，通常為14天。

4. 預防

前往麻疹流行國家前，應先評估個人過去疫苗接種史，以釐清是否具有麻疹的抗體，若幼童已達接種疫苗年齡，則必須按時接種麻疹＋腮腺炎＋德國麻疹(MMR)三合一疫苗。

(四) 流行性腦脊髓膜炎

1. 致病原與症狀

腦脊髓膜炎是一種由奈瑟氏腦膜炎雙球菌(*Neisseria meningitidis*)所引起的細菌性腦膜炎，腦膜炎雙球菌共分為13個血清型，其中最重要的是A、B、C、Y及W135，而A群更是引起世界各地大流行的血清型。

腦脊髓膜炎是一種急性疾病，常見症狀有發燒、頭痛、噁心、嘔吐、關節疼痛及肌肉痛、頸部僵硬，並常出現出血性皮疹等症狀，也常有譫妄及昏迷的現象。若不及時治療，死亡率超過50%，但若經治療後，則降至5～15%。

2. 流行病學

　　腦脊髓膜炎雙球菌的感染為全球性的，每年超過十萬個病例，好發於春、冬兩季（約每年11月至隔年3月）。目前主要的流行區域為撒哈拉沙漠以南橫跨非洲中部的「非洲流腦帶」地區。另外，回教朝聖地沙烏地阿拉伯亦是主要流行地區。

3. 傳染途徑與潛伏期

　　流行性腦膜炎主要是直接接觸感染者的喉嚨及鼻腔分泌物或飛沫而感染。潛伏期通常為3～4天。

4. 預防

(1) 教育民眾避免接觸感染者的鼻咽分泌物或飛沫。

(2) 外出旅遊，避免至擁擠或通風不良的場所。

(3) 如至流行地區旅遊，請於出國前7日先行接種流行性腦脊髓膜炎疫苗。

（五）結核病

1. 致病原與症狀

　　結核病目前仍是普遍存在於全世界的傳染病。它主要是由結核分枝桿菌(*Mycobacterium tuberculosis*)所引起。在初感染時，大部分的人會因自身的免疫力而未發病，但仍會有再活化的潛伏危險。大約只有5%的人，結核菌會經血液散播至肺部，並且在肺部形成特殊肉芽腫，即所謂的「肺結核」。一般肺結核患者常見的症狀有咳嗽、胸痛、倦怠、發燒、夜間盜汗及咳血。

2. 流行病學

　　結核病目前仍流行於全世界，尤以中國大陸、印度為最。以發生率而言，男性比女性高，老年人比年輕人高，社會階層低比社會階層高的

高。一般而言，在已開發的歐美國家，其結核病大都因舊的鈣化病灶再度活化而來。反之，在盛行率較高的地區，則由外在感染而來。

3. 傳染途徑與潛伏期

藉由結核病患者說話、吐痰或咳嗽所散布的飛沫傳染。一般而言，從感染到初發病灶出現，大約需4～12週。

4. 預防

(1) 定期胸部X光檢查，早期發現感染源，盡快隔離治療。

(2) 改善居住環境，避免過度擁擠。

(3) 接種卡介苗疫苗。

（六）中東呼吸症候群冠狀病毒

世界衛生組織(WHO)於2012年9月公布全球第一例病例中東呼吸症候群冠狀病毒(Middle East respiratory syndrome coronavirus [MERS-CoV])，確定病例的症狀主要是發生急性的嚴重呼吸系統疾病，症狀包括發燒、咳嗽、呼吸急促與呼吸困難。從目前少數幾位病例的臨床資料顯示，感染者通常會有肺炎，部分病人會出現腎衰竭、心包膜炎、血管內瀰漫性凝血(DIC)或死亡。

（七）嚴重特殊傳染性肺炎（新冠肺炎）(COVID-19)

2019年12月中國湖北省武漢市發生多起病毒性肺炎群聚，經檢驗出其病原體為一種新型冠狀病毒，我國於2020年1月15日公告「嚴重特殊傳染性肺炎(COVID-19)」為第五類法定傳染病。

1. 致病原與症狀

冠狀病毒(CoV)屬冠狀病毒科(Coronavirinae)，為一群具外套膜之單股正鏈RNA病毒。人類感染冠狀病毒以呼吸道症狀為主，臨床表現常見

發燒、乾咳、肌肉痠痛或四肢乏力等，亦可能出現咳嗽有痰、頭痛、咳血或腹瀉等症狀。

2. 流行病學

多數能自行康復，少數嚴重時會惡化為嚴重肺炎、呼吸道窘迫症候群或多重器官衰竭、休克等，甚至死亡。感染以成人為主，少數兒童個案多為其他確診成人患者之接觸者或家庭群聚相關。

3. 傳染途徑與潛伏期

有限人傳人，傳染方式可能為近距離飛沫、接觸（直接或間接）、動物接觸傳染（待釐清）。潛伏期通常為2~10天（最長14天）。

4. 預防

(1) 保持社交安全距離。

(2) 少去醫院等人多場所。

(3) 勤洗手確保雙手乾淨。

(4) 搭乘大眾運輸全程戴口罩。

(5) 生病速就醫，不上班上課。

（八）如何預防呼吸道感染

1. 旅行者前往流行地區應戴口罩來遮蔽口鼻之黏膜，以預防飛沫傳染。

2. 避免前往擁擠和空氣不流通的場所。

3. 減少手碰觸身體黏膜，並勤洗手。

4. 流行性感冒、流行性腦脊髓膜炎、麻疹為疫苗可預防之疾病，前往流行地區旅行，可諮詢旅遊門診醫師是否要接種疫苗。

表10-3　經飛沫或空氣傳染的疾病

病名	傳染途徑	潛伏期	主要症狀	流行地區
流行性感冒	飛沫	1～4日	高燒、頭痛、肌肉痠痛、喉嚨痛、流鼻涕。	世界各地。
家禽流行性感冒	接觸被禽流感感染的鳥禽或其糞便	2～8日	類似流感症狀，但最後會發展為肺炎，呼吸衰竭、多重器官衰竭。	東南亞、中國大陸、中東、非洲。
麻疹	空氣	14日	高燒、鼻炎、結膜炎、口腔黏膜出現柯式斑點、紅疹。	世界各地。
流行性腦脊髓膜炎	接觸感染者的喉嚨及鼻腔分泌物或飛沫	3～4日	發燒、頭痛、頸部僵硬、意識不清。	非洲中部、沙烏地阿拉伯。
結核病	飛沫	4～12週	乾咳、咳痰、午後發燒、盜汗、體重減輕。	世界各地，尤以中國大陸、印度最嚴重。
中東呼吸症候群冠狀病毒	接觸感染者的喉嚨及鼻腔分泌物或飛沫	2～14日	發燒、咳嗽、呼吸急促與呼吸困難。	阿拉伯聯合大公國、約旦、卡達、伊朗及南韓。
嚴重特殊傳染性肺炎(COVID-19)	有限人傳人，傳染方式可能為近距離飛沫、接觸（直接或間接）、動物接觸傳染（待釐清）	2～10天（最長14天）	發燒、乾咳、肌肉痠痛或四肢乏力等，少數患者隨病程進展出現呼吸困難。	世界各地。

四、經接觸傳染的疾病與預防

　　性病除經由性行為傳染外，一些性病如愛滋病、B型肝炎，還可能由血液或血液製劑傳染。旅遊時召妓或一夜情等方式的性關係，如果沒有做好防護措施，則具有極高的危險性。旅遊中因性行為而引起的疾病，常見的有梅毒、愛滋病及B型肝炎等。另外，旅遊中常見皮膚接觸疾病，尚有血吸蟲症。

(一) 愛滋病

1. 致病原與症狀

愛滋病為一種後天免疫缺失症候群（Acquired Immuneodeficiency Syndrome, 簡稱AIDS），致病原於1981年在美國一位同性戀患者身上分離出，其是由人類免疫缺失病毒（Human Immunodeficiency Virus, 簡稱HIV）所引起。

愛滋病是世界上最具毀滅性的流行病之一，愛滋病患者初期會出現類似感冒的症狀，包括發燒、紅疹、喉嚨痛、淋巴結腫大。這些症狀在2～3週消退，接著臨床症狀逐漸消失，進入所謂「潛伏期」。大多數病人在5～10年間會發展成愛滋病，最後愛滋病的病人會因免疫系統受到破壞，而伺機性感染或惡性腫瘤，如卡波西氏肉瘤而死亡。

2. 流行病學

根據世界衛生組織(WHO)統計，到2018年底，全球已累積超過3,790萬名患者感染人類免疫缺失病毒，其主要流行區域為北美地區、非洲、中南美洲，亞洲患病人數也有逐年上升的趨勢，尤其是東南亞及印度地區。

3. 傳染途徑與潛伏期

愛滋病主要傳染途徑有性行為傳染（同性戀及異性戀）、母子垂直傳染及血液傳染（共用針頭，注射毒品），但不會因偶然接觸、擁抱而傳染。愛滋病之潛伏期約為5～10年。

4. 預防

國人出國旅遊，應特別注意自身的保護，確實執行愛滋病防範措施，其預防措施如下：

(1) 拒絕性誘惑，避免一夜情。

(2) 忠實性伴侶，維持一夫一妻的關係。

(3) 全程正確使用保險套。

(4) 旅客應避免非因醫療目的而注射藥物或共用針頭。

(二) B型肝炎

1. 致病原與症狀

　　B型肝炎是經由含有B型肝炎病毒(Hepatitis B virus, HBV)的血液或體液，滲透皮膚或黏膜進入人體而感染。B型肝炎病毒是一42 nm大小之雙股DNA病毒，其是由27 nm大小之核心抗原(HBcAg)及表面抗原(HBsAg)形成的套膜所包圍。感染B型肝炎病毒後，一般人多無症狀，少部分人會有腹部不適、食慾不振、全身倦怠、黃疸及深色尿。約有1%病人會出現猛爆性肝炎，而造成肝細胞大量的壞死，死亡率可高達65%。長期慢性帶原有可能會導致肝癌的發生，B型肝炎慢性感染是臺灣肝癌最常見的原因。

2. 流行病學

　　B型肝炎在全世界皆有流行，以中國大陸、東南亞、太平洋島區、中東、非洲及南美洲為主要的流行區域。在亞洲及非洲地區，嬰兒與兒童期之感染非常普遍，在北美及歐洲，感染通常發生在青春時期以後。

3. 傳染途徑與潛伏期

　　B型肝炎病毒主要是藉由體液或血液（經由性行為、輸血、注射等途徑）而傳染，分為一般人傳人的水平傳染與母子的垂直傳染。潛伏期通常為45～180天，平均潛伏期為60～90天，潛伏期長短與感染病毒量、傳染途徑與宿主的免疫力有關。

4. 預防

(1) 在旅遊時避免與B型肝炎帶原者共用牙刷及刮鬍刀。

(2) 過去未接種過B肝疫苗，又面臨馬上出發的問題，可將疫苗接種時程縮短至第0、7、21天施打，一年後再追加第四劑。

(三) 梅毒

1. 致病原與症狀

梅毒是由梅毒螺旋體(*Treponema pallidum*)的病菌所引起一種臨床症狀複雜的慢性傳染病。感染梅毒的患者，會經歷三個臨床階段。

(1) 初期梅毒

初期為丘疹，漸漸變大、變硬，破裂後形成底部堅硬、不痛之潰瘍，稱之為硬性下疳。

(2) 第二期梅毒

硬性下疳出現後4～6週會逐漸消失，而梅毒螺旋體進入血液，散布全身，而出現全身性症狀，包括頭痛、發燒、倦怠、淋巴結腫大等，皮膚出現紅疹是第二期梅毒最常見的症狀，特別是在手掌、腳掌及口腔黏膜。

(3) 第三期梅毒

經過3～7年，約有15%病人會進入第三期，主要病變為「梅毒腫」，多半發生在皮膚、肝臟、心臟、血管及中樞神經。若侵犯主動脈，則可能發生動脈瘤；侵犯中樞神經，則可能發展成神經性梅毒，並造成腦膜炎、全身麻痺及脊髓癆等症狀。

2. 流行病學

梅毒流行是全球性的，多半發生在20～35歲之年輕人。一般而言，城市較鄉村盛行，男人多於女人。

3. 傳染途徑與潛伏期

梅毒一般可經由以下之途徑傳染：

(1) 性交及其他性行為之緊密接觸，為傳染之主要途徑。

(2) 輸血，尤其是使用早期梅毒病人的血液。

(3) 母子垂直感染，梅毒螺旋體可經由胎盤傳給胎兒。

梅毒的潛伏期為10～90天，通常為3週。

4. 預防

(1) 在旅行中避免不潔性行為、性雜交，並正確使用保險套。

(2) 血液篩檢，以免輸血感染。

（四）血吸蟲症

1. 致病原與症狀

寄生人類的血吸蟲主要有三種，分別為日本血吸蟲(*Schistosoma japonicum*)、曼森血吸蟲(*Schistosoma mansoni*)及埃及血吸蟲(*Schistosoma haematobium*)，其中以日本血吸蟲及曼森血吸蟲為主要危害人類的血吸蟲。淡水螺類為其重要中間宿主，在其體內發育後，可釋出大量尾蚴至溪流中，藉由皮膚接觸而進入人體，被血吸蟲之尾蚴侵入皮膚後，會在皮膚出現搔癢性丘疹，接著因尾蚴釋出蟲卵，會引起人體的免疫反應，而出現發燒、腹瀉、咳嗽、血尿、血便、肌肉痠痛等症狀。

2. 流行病學

日本血吸蟲是最重要的蠕蟲感染疾病，感染人數僅次於引起瘧疾的瘧原蟲。日本血吸蟲主要分布在中國大陸長江流域、東南亞菲律賓、印尼、泰國、越南、高棉、寮國，在日本九州及本州兩個島上仍有少數感染；而曼森血吸蟲則分布在非洲、中東、巴西、加勒比海等地。

3. 傳染途徑與潛伏期

寄生蟲卵經疫區民眾的糞便排出，在有水的環境生長，纖毛幼蟲於數小時孵出，並吸附於蝸牛成中間宿主，幼蟲在蝸牛體內發育成尾蚴幼蟲後，再從中移出，吸附在宿主皮膚而侵犯鑽入人體。

血吸蟲症的潛伏期一般約為5～8週。

4. 預防

(1) 在流行區旅遊時，勿入水源嬉戲。

(2) 在流行區內，勿飲生水。

（五）預防經接觸感染的疾病

1. 旅遊時避免與陌生人發生性行為。

2. 從事性行為須全程戴上保險套，以降低感染愛滋病與性病的機會。

3. 旅遊時如需注射胰島素，切勿共用針頭。

4. 在盥洗時應避免共用牙刷與刮鬍刀。

表10-4　接觸傳染的疾病

病名	傳染途徑	潛伏期	主要症狀	流行地區
愛滋病	1. 性接觸 2. 共用針頭 3. 血液感染 4. 母子垂直感染	5～10年	早期為發燒、腹瀉、體重減輕、淋巴腺腫大；晚期為伺機性感染及卡波西氏肉瘤。	世界各地，尤以非洲、中南美洲、北美及東南亞最為嚴重。
B型肝炎	1. 輸血 2. 共用針頭 3. 性接觸 4. 母子垂直感染	6～24週	疲倦、腹部不適、食慾不振、黃疸。	世界各地，尤以中國大陸、非洲、東南亞、南美洲最為嚴重。

表10-4　接觸傳染的疾病（續）

病名	傳染途徑	潛伏期	主要症狀	流行地區
梅毒	1.性接觸 2.輸血 3.母子垂直感染	3週	硬性下疳、紅色丘疹。	世界各地、尤以中國大陸最為嚴重。
血吸蟲症	涉水時幼蟲自皮膚侵入	5～8週	發燒、腹瀉、肌肉痠痛、血便、血尿。	世界各地，尤以東南亞、非洲、南美洲最為流行。

第三節　旅遊返國後的照顧

一、返國後疾病診斷及處理

　　當旅遊結束後，除了原來的健康問題需要持續追蹤外，由於許多傳染病是有潛伏期的，因此返國後的健康照護，就越顯重要。根據國外文獻記載，約有5%的出國旅客返國後可能因為相關的症狀，尋求醫療的協助。至於返國後，可能會發生的症狀如下。

（一）發燒

　　旅遊者返國後發燒的發生率為3～5%，返國後常見可能發燒的疾病，包括：感冒、痢疾、登革熱、瘧疾及傷寒等。當發燒合併有局部表現，如上呼吸道症狀、黃疸等，可依其病灶找出病因。若無明確局部症狀，則必須評估當地的流行性疾病、旅遊行程、潛在疾病的潛伏期及病人本身的疾病狀況等，做為診斷發生原因的依據。

（二）腹瀉

腹瀉是前往東南亞、南亞、東歐及北非返國後最常見的症狀，大部分旅行者腹瀉是急性的、可自癒的，如果持續腹瀉大於14天，應考慮寄生蟲感染，如梨形鞭毛蟲、阿米巴痢疾等，或腸道細菌感染，如沙門氏桿菌、志賀氏桿菌等。若產生帶黏液的血便，應盡快就醫。

（三）瘧疾

瘧疾占了旅行後發燒原因的21%，同時也是造成死亡的原因。如果旅客前往撒哈拉撒沙漠以南的非洲地區，得到的瘧疾是惡性瘧，感染者會在一個月內產生明顯症狀。反之，若前往亞洲，則可能得到卵形瘧，其發病時間會超過一個月。因此，若返國一年內有不明原因之發燒，就醫時應主動告知醫師旅遊史，以利診斷病因。

（四）登革熱

登革熱感染僅次於瘧疾，但在東南亞其重要性甚至超過瘧疾，根據疾病管制局的統計，登革熱是國人前往東南亞國家最容易感染的疾病。由於登革熱潛伏期短，如果感染到登革熱，在回國一週內有發燒、全身骨頭及肌肉痠痛與皮膚出疹的症狀，則應盡快就醫，並告知醫師旅遊地區，以供診治參考。

二、旅遊返國後注意事項

衛生福利部疾病管制署提醒國外旅遊返國旅客，應注意以下事項：

1. 旅遊期間若有任何不明原因之發燒，或入境有嘔吐、腹瀉、腹痛、發燒、皮膚出疹、黃疸、週期性發冷發熱、淋巴腺腫大、骨頭關節痠痛，應通知機場檢疫人員。

2. 入境如有發燒現象，應配合檢疫人員，送醫診療。

3. 返國後10日內，若有以上症狀，可能在旅遊時已遭受感染，應盡速就醫，並告知醫師旅遊史及接觸史，以利醫師診斷。

4. 若在一年內出現不明原因之發燒，應告知醫師旅遊地區，若有前往瘧疾流行地區，應考慮罹患瘧疾的可能性。

5. 慢性病患如高血壓、糖尿病、心血管疾病等，若出現身體不適，需盡速回院作進一步追蹤及治療。

 問題與討論

1. 旅行前的保健通則為何？

2. 出發前之醫療諮詢的目的為何？

3. 旅行前疫苗的預防接種，可分為哪三類？

4. 旅行中常見之傳染病，依傳染途徑可分為哪四類？

參考文獻
References

世界衛生組織美疾病管制局，http://www.who.int/ith/en。

台大醫院(2009)，旅遊醫學衛教手冊，取自http://www.ntu.gov.tw/FM/DocLib20/Forms/AllItems.aspx。

外交部領事事務局(2008)，旅外國人急難救助金，取自http://www.bocz.gov.tw/ctasp?xiyem=18068ctnode=600&mp=1。

外交部領事事務局，http://www.boca.gov.tw。

李世代(1996)，旅遊醫學-千山萬水健康行，臺北市，健康世界雜誌發行。

李企桓(2002)，旅遊醫學與健康手冊，臺北市，合記圖書出版社。

洪子堯(2007)，背包客醫生-旅遊保健通，臺北市，華成圖書出版股份有限公司。

美國疾病管制局(2009)，流行性腦脊髓膜炎帶，取自http://wwwnc.cdc.gov/travel/yellowbook/2010/chapter-2/meningoccal-disease.aspx。

美國疾病管制局，黃熱病流行區，取自http://wwwnc.cdc.gov/travel/yellowbook/2010/chapter-2/yellow-fever.aspx。

美國疾病管制局，瘧疾世界流行區域，取自http://wwwn.cdc.gov/travel/yellowBookCh4- Malaria.aspx#640。

美國疾病管制局http://wwwn.cdc.gov/travel。

張讚昌、邱南昌、尤封陵、施玟玲、朱敬儀、謝雅如、王瑜琦、李文珍編著(2003)，實用微生物學，臺中市，華格那企業有限公司。

衛生福利部疾病管制署，http://www.cdc.gov.tw/。

衛生福利部疾病管制署，國際旅遊與健康-民眾版，取自http://www.cdc.gov.tw/submenu.aspx?treeid=aa2d4b06c27690e6&nowtreeid=aa2d4b06c27690e6。

謝瀛華(2007)，健康旅遊-醫學新知，臺北市，立德文化有限公司。

譚健民(1997)，旅遊與醫療，臺北市，金波蘿文化出版社。

譚健民(2000)，健康快樂逍遙遊，臺北市，元氣齋出版社。

Introduction to Healthy Recreation

第四篇

休閒與健康

生活中充滿了壓力，這些壓力存在於家庭、工作、課業與人際關係等，長期累積的結果，會導致身體免疫力降低，導致疾病發生，影響身、心、靈整體健康。要紓解壓力，放鬆身心，就醫非是最佳途徑，更適當的方式莫過於選擇適當的休閒養生保健活動。國人常見的休閒保健活動，如慢跑、散步、健身、有氧運動、太極拳、推拿按摩、刮痧、氣功、靜坐、泡溫泉、SPA、芳香療法等，不僅能促進身體健康，其附加的人和因素可增進人際關係，減少人與人之間的摩擦；環境因素則讓人與自然更加和諧，使心理壓力得到釋放，如此便能維持身心和諧穩定的健康狀態。

本篇將探討常見的休閒活動對健康之效應，如溫泉水療休閒，以及經絡芳療養生，都牽涉到人與自然之互動，即古人所說「天、地、人」，此三者與「身、心、靈」有密不可分的關係，彼此交互影響，缺一不可。透過休閒保健活動中與自然之接觸及人群之交流，達到身心靈的整體健康。

Introduction
to
Healthy
Recreation

第十一章
溫泉水療保健

　　人體中水所占的百分比達70%之多，從胚胎形成到出生之間，人最為原始的生活就離不開水，可見水之於人類的重要性。早在幾百年前歐洲大陸已開始推展水療的概念，至今水中活動或運動也已成為接受度非常高的一項復健課程。其中水療是將水的特性與運動進行結合，所產生的各項變化與效果，不只可以維持或促進各項體適能要素的提升，使個體擁有應付日常生活所需的各項能力，甚至成為提供醫生或物理治療師建議傷患的復健安排，抑或是運動教練針對選手設計運動訓練計畫。此外，還可利用水的各項特性與水中運動的優勢，整合出針對特殊族群所設計之不同類型的進階課程，例如銀髮族、孕婦、肢障人士…等。

　　在各國逐漸重視國民體能水準的時代裡，每個人都希望擁有正常的功能性日常活動(Activity of Daily Living, ADL)，包含走路、坐下站起、爬樓梯等，在各項運動手段介入健康的同時，水中體適能(Water Fitness)順勢而起。水中體適能所利用的是水的特性與物理定律，設計各項有效的動作，進而改變人體的生理情況。水的物理特性包含水的溫度、浮力、阻力以及水壓，而水中所溶解的各種物質造就其化學特性，包括酸鹼度、離子種類、濃度等，本章所提到的溫泉便包含這些物理與化學特性，其在休閒保健與醫療領域中已被善加利用。

　　溫泉為地球特殊地質所衍生的天然礦物泉水(mineral waters)，純淨溫泉水應符合天然無菌和具有特殊理療效果。溫泉廣泛被應用於調節人體生理系統來維持正常之生理功能的均衡，以達到預防疾病及健康促進

之效益，其健康效益應用之作用原理，主要包含水的物理健康效益和其內容物所提供之化學健康促進效益。

國際上許多國家對於溫泉的使用已從單純的觀光休閒功能，演進到理療應用方式，特別是日本的溫泉醫院和德國的溫泉保養地，更將溫泉理療納入醫療保險項目。溫泉渡假中心(spa resorts)整合休閒、保養及理療三大目的為一體的綜合型健康渡假中心(health resorts)，是現今溫泉產業發展的主要趨勢。歐洲各國及日本將溫泉保養地所從事之溫泉理療行為視為輔助醫學的重要領域，日本更以溫泉為核心，設置專業的溫泉醫院(hot spring hospital)。

近年來，溫泉活動已成為國人休閒旅遊規劃重要項目，溫泉浴儼然成為一般民眾生活型態中不可分隔的一項活動。溫泉浴被視為具有健康促進效益，歐洲和日本更廣泛採用溫泉浴來達到慢性疾病的預防與治療，例如風濕關節炎、心衰竭、肺氣腫和各種皮膚疾病的預防與治療。此外，溫泉內含豐富的離子和礦物成分，也被認為是構成溫泉療效的原因。因此，唯有瞭解溫泉的整體發展應用，並善用溫泉地區之自然資源及周邊環境優勢，以增進健康及達到溫泉保健及健康促進的目的，才能達到溫泉永續利用及保育之目標。

第一節　水療的簡介

一、水療的歷史

古希臘時代，西方醫學之父希波克拉提斯(Hippocrates, 460～377 B.C.)就已提出「自然治癒之能」的醫學基礎理論，並使用溫泉當做治療工具。著名哲學家盧梭(Jean-Jacques Rousseau, 1712～1778)以其讚

美自然與崇尚自然的哲學理論，希望建立起以愛好自然代替崇拜神權的觀點，因此，他主張回歸自然(Return to Nature)，近世紀的自然療法醫者尊稱為「自然療法的精神領袖」。而奠定當時歐陸自然療法基礎的就是水療(Hydrotherapy)。19世紀初，水療之父普立森尼茲(Vincent Priessnitz, 1799～1851)見識到一頭大腿受傷的雄鹿，將全身浸入流動不停的冷泉中，持續浸泡直至傷口痊癒，再加上自己幾次受傷皆以濕冷敷及大量引用冷水的方法得到良好治癒效果的經驗，1826年於西里西亞（現今之捷克）創建水療院，藉此將冷泉療法的理念與方法傳承至今。水療方法在發展過程中雖有具不同觀點的施羅斯(John Schroth, 1798～1856)建立起以暖水為中心的新論調，但仍是屬於支持水確實具有促進身體的療癒效果的能力。隨著多位水療醫者的改良，勞塞(J. H. Rausse, 1805～1848)「冷熱交替」的概念、克奈普(Sebastian Kneipp, 1821～1897)提倡「個人化」以及「溫和」的方法，最後集大成於美國自然療法之父路斯特(Benedict Lust,1872～1945)，界定出以自然媒介為治療手段的學術領域——「自然療法」(Naturopathy)。由此可知，水療不但是現今廣為流傳的「自然療法」的起源，亦是整個發展過程之重心，兩者確實有著無法分割的關係。但時至現今醫學的進展，除了在物理治療尚有提及水療的重要性，其他大多取向於美容與促進健康的領域發展，例如溫泉的浸泡等。

二、水的特性與物理定律

　　許多研究指出，在水中進行操作所得到的運動強度與訓練效果，與陸地上活動所得效果相當，尤其是心肺或是肌耐力等訓練。所以適當地結合水的特性，可以有效地促進心肺耐力、肌肉適能、柔軟度，並改善身體組成（體脂肪之減少）。然而，要在水的環境下進行活動或運動，必須先瞭解水具代表性的幾項特色及物理定律。

（一）浮力

阿基米德(Archimedes)解釋下的浮力原理為：物體浸置在液體中將會承受一向上的力量，此力量相當於是該物體靜止狀態時所排開的液體重量。然而，當人體浸入水中，所產生的浮力大小取決於下列因素：水的深度、身體在水面下的表面積、身高、體重、骨密度及身體組成。浮力是一種向上的力量，當身體浸置於水中時，浮力將會抵消地心引力的向下作用，使得身體產生不穩定的感覺，並且水位越高，所產生的浮力就越大，身體越不容易穩定（如表11-1）。

表11-1　水位高度對浮力與重力之影響

水位高度（部位）	浮力影響	重力影響	身體穩定度
腰部	較小	減少50%	可
乳線	中	減少85%	不穩
頸部	較大	減少90%	非常不穩

（二）阻力

在水中活動或運動時，身體在行進的過程中會與圍繞在周遭的水產生互動，此項張力稱為水的黏滯性。身體浸在水中時，阻力可作用在任何的接觸面，甚至是身體的各種動作模式與姿勢。而影響阻力大小的因素有：

1. 拖曳力

主要是與物體於水中移動時的受力面積和形狀有關。此項力量與移動方向相反，會對動作產生阻礙，隨著接觸的表面積變大，阻力隨之增加，動作的強度亦增加。

2. 亂流

物體移動時會產生多方向且上下起伏的水流，移動速度增加或是不具流線型外型的物體，會產生更大的亂流。

3. 漩渦水流

物體於水中前進時，水流將從壓力較大的區域，流至壓力小的區域，而且所產生的力量將會將物體往反方向拉扯，阻礙物體前進。

4. 速度

水中移動時必須克服水對物體所產生的作用力，若是移動速度加快，水之拖曳力將會隨之增加，動作強度也將提升。

5. 慣性

所謂「慣性」是指物體維持靜止狀態或等速直線運動狀態下，若無其他作用力的影響，將不會改變先前狀態。水中活動開始時，必須先破壞水靜止時的慣性；當運動方向改變時，同樣也必須對抗移動時所產生的水流，如此運動強度會增加。因此，人體在水中活動時，可以藉由破壞水產生的慣性，協助平衡感、穩定性及肌肉動作的控制能力。

6. 槓桿

力量的作用中，繞行固定點（支點）進行運動的物體，稱為槓桿。身體中的骨骼系統就相當是槓桿，而關節為支點，以及作為力量來源的肌肉系統，所以正確利用槓桿原理可以從中獲取利益（參考圖11-1）。例如：第二類槓桿抗力點位於支點與施力點之間，動作較為省力。

7. 作用力與反作用力

牛頓第三運動定律提到：每一個作用力都有一大小相等、方向相反的反作用力。在進行水中活動或運動時，身體一定會對水產生推力，水也會相對且同時地形成一反作用力施力於身體。利用各項方式（移動速度、受力面積或改變槓桿長度）改變推力的話，所形成的反作用力當然隨之改變。

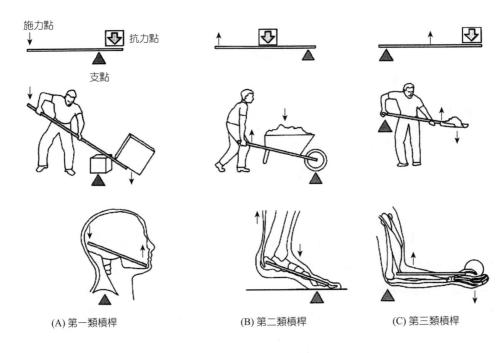

(A) 第一類槓桿　　　　　(B) 第二類槓桿　　　　　(C) 第三類槓桿

圖11-1　槓桿的種類

（三）水壓

物體沉浸水中時，液體會對物體表面積產生推力，此力量稱之為「水壓」。若垂直於水中站立時，身體部位所在的深度越深，所承受的水壓就越大。因此，水壓可以有效地協助下肢靜脈血液循環，減少水腫的產生。

（四）水溫

在水中進行活動或運動時，水溫若是低於體溫，將可有效地將活動或運動時所產生的熱快速轉移至水中；反之，若是水溫過高，散熱就不容易，如此將會影響水中活動或運動的表現。另外，水溫尚可改變心跳率，以及身體對運動強度的感覺。

三、水療的應用

常見的水療的應用如下所列：

（一）物理治療

可分為全身水療或局部水療。由復健科醫師的診斷，加上物理治療師評估之後，利用水的浮力、阻力、壓力及溫度，依據病人的病情、治療進度，提供個別式的治療處方。另外，對於燒燙傷病患者而言，水療可軟化結痂的組織、清理傷口與皮屑，使黏附的紗布容易脫落，加速傷口癒合，減輕病人的痛苦。

（二）三溫暖

三溫暖所使用的設備簡單，主要是利用較高的室溫（約攝氏50℃～80℃），在高溫潮濕的空氣中進行蒸烤，並灑水調節溫度和濕度，之後進入冷水池使身體降溫，如此水溫變換的方式，可以促進血管收縮，增加新陳代謝。

（三）沖擊式水療

利用空氣與水混合，加上不同的速度與頻率的設定下，分別從空中。在水中以噴頭施壓噴射出水流，進行沖擊身體的肌肉、關節、壓痛點或穴道，以增進血液循環、促進新陳代謝，進而達到止痛與消除疲勞的目的。

（四）SPA(Solus Por Aqua)

水療的廣義解釋，在臺灣已將SPA視為一種結合健康、休閒、美容及水療等多元功能性，又兼具時髦的休閒娛樂享受。

(五) 溫泉

藉著水的溫度與化學特性，再加上大自然的風光與景色，可針對身、心、靈全方位地實行休閒、復健與放鬆，進而達到養顏美容、延年益壽的功效。

(六) 水中運動

利用水的特性在水中進行運動可以藉由水所提供安全有效的支撐，以及舒適的水溫與環境，進行增強肌肉適能、心肺耐力與柔軟度等健康體適能要素。

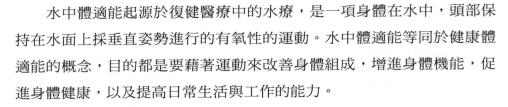

第二節　水中體適能

水中體適能起源於復健醫療中的水療，是一項身體在水中，頭部保持在水面上採垂直姿勢進行的有氧性的運動。水中體適能等同於健康體適能的概念，目的都是要藉著運動來改善身體組成，增進身體機能，促進身體健康，以及提高日常生活與工作的能力。

水中體適能運動不同於游泳的主要因素在於：游泳運動是平行水面且頭位於水中進行全身性的肌力、肌耐力訓練的運動；而水中體適能運動則是在活動過程中，身體採用垂直水面站立的姿勢，從事前後左右面向的移動，由於頭部一直位於水面以上，可維持正常呼吸，對於水性不佳或游泳能力不好的人而言，不會造成心理上的壓力與恐慌，只要水的深度適宜，適合提供給各年齡階層及各式族群的人參與。

一、水中體適能對健康促進的效益

從事水中體適能運動對健康促進的效益有：

1. 增進心肺耐力，強化心臟功能，增進血管收縮，降低膽固醇及心血管疾病，並能促進新陳代謝。

2. 增加基礎代謝能力，消耗更多的能量，減少脂肪的堆積，改善身體的組成。

3. 增進肌力、肌耐力及柔軟度，使關節的活動範圍加大。

4. 水的浮力幫助下，肌肉與關節的承受力減少（尤其是下肢），傷害程度降低。

5. 有效地改善身體的協調性、平衡感，以及肢體的控制能力。

二、水中體適能的「S.W.E.A.T.」方程式

從事水中體適能活動時，動作設計可利用「S.W.E.A.T.」方程式達到強化各項體適能要素，其細項分述如下：

（一）S：動作速度 (Speed) 或受力表面積 (Surface)

改變方程式中的「S」，也就是動作速度和受力表面積。利用速度的改變來調節運動強度是一種良好的訓練方式。另外，隨著受力表面積的增加（手橫切→手掌閉合垂直水面→具蛙掌手套之手掌張開），動作強度將更形增加。

（二）W：基本動作的動作姿勢 (Working position)

方程式中的「W」代表的是改變各項基本動作的動作姿勢，使得強度得以改變，主要包括彈跳、中性以及懸浮等動作。動作改變可預防

局部的肌肉疲勞，降低受傷的機率。彈跳動作會使重力對身體的影響加劇，提升下肢肌肉的負荷。中性姿勢則可利用浮力減輕體重，使四肢比較能做出完全範圍度的大動作。懸浮姿勢下肢必須離開底部，當身體缺乏支撐時，軀幹的穩定肌群與四肢肌肉群必須加強相互的協調性，保護身體處於高水位的不穩定時，仍可完成所有動作與姿勢。在懸浮動作操作的同時，動作幅度要夠大且完全，速度也須達到夠快的程度，才能維持身體離開底部支撐懸浮在水中的狀態。

(三) E：加大動作 (Enlarge)

「E」代表的是加大動作的幅度或是受力表面積以增加動作的強度。水中移動時身體的形狀改變（例如：雙手手臂伸展或縮起），或是以誇張的動作增加身體的總受力表面積，藉此可以增加阻力。反之，要降低運動強度就縮小動作範圍即可。

(四) A：身體周遭的活動 (Around the body)

水的浮力隨著身體所處水位高低有所不同，方程式中的「A」的變化，主要是希望使肌肉產生不同方向的收縮或伸展，或是運動到不同部位的肌肉，以免局部肌肉過於疲累。

(五) T：移位 (Travel)

移動身體位置以增加水的阻力和拖曳力。並且充分利用水的各項特性在水中移位，藉此達到最佳效果。

利用上述「S.W.E.A.T.」方程式中的任一項，皆可調整動作強度，改變身體承受的衝擊力，又能讓肌肉均衡使用，增強心肺耐力、肌力及肌耐力。同時盡量使用雙腿的大肌肉做出連續性、具節奏性的動作，並可以雙手或另以蛙掌手套進行輔助，增加身體平衡的維持或移位輔助。

三、水中體適能的注意事項

在水中活動或運動過程中，安全永遠是最優先且最重要的課題。首先一定要先學會「恢復水中直立姿勢」。再者，指導人員必須清楚瞭解運動強度是否在安全範圍內。因此，如何正確監測運動強度非常重要，以下列出三種簡易監測運動強度的方法：

(一) 對話測試

最簡便的強度測試法，在運動過程中以對談的方式來判斷操作人員的吃力程度，盡量以開放式問句進行詢問，並請操作人員完整回答（例如「感覺如何？」、「請詳細答出家中住址？」），操作人員回答時若是很勉強、斷斷續續或是呼吸不順暢，顯示運動強度應屬過高，反之則表示運動強度過低。

(二) 運動自覺量表檢視法 (rate of perceived exertion, RPE)

RPE表中的數字所代表的疲勞程度，指的是運動過程中全身性的疲勞程度，而非局部肌群的疲勞程度，因此請操作人員依照當時的疲勞程度講出數字或是直接描述疲累程度（有點累、累、很累、非常累……）即可（如表11-2）。

(三) 最大心跳率 (MHR) 百分比

最大心跳率百分比的計算方式為：以220減去實際年齡得到最大心跳率，再將最大心跳率乘以百分比。

表11-2 運動自覺量表

6	沒有感覺
7	非常非常輕
8	
9	非常輕
10	
11	輕
12	
13	有點累
14	
15	累
16	
17	非常累
18	非常非常累
19	
20	最大努力

然而，在水中從事活動或運動時，心跳率會受水壓、水位（水位高時，胸部浸泡在水面下）和水溫（水溫較低時，每分鐘心跳率會降低）影響。因此盡量採用RPE進行監測運動強度，並搭配其他方法共同監測使用。

水中操作動作時，因為水具有浮力、阻力等多種物理特性的影響，運動強度可能與陸地上操作所得到的效果不同，最好能適當地加以修改。指導人員可以針對操作人員的需求而變化，並且可以搭配音樂讓活動過程較為活潑，惟需提醒操作人員不用正確無誤地跟著節拍操作，輕鬆隨性及注意安全即可。另外，運動前先做熱身運動及運動後的緩和動作，運動時若感覺疲勞，馬上以減慢動作速度、動作範圍減小的方式降低強度。若覺得冷隨時穿上適合且禦寒的衣物保持體溫，並增加手部搖櫓及下肢大肌肉群動作以提升體溫；若是覺得熱，便將身上多餘衣物移除即可。雖然是在水中進行活動或運動，仍需注意水分的補充。如遇任何身體不適的狀況，建議應馬上停止活動或運動，離開水面至岸上休息，並注意保暖。

第三節　溫泉介紹

臺灣溫泉應用已逾百年，根據經濟部水利署的調查報告指出，臺灣擁有128處自然湧出溫泉，但用途大多數只強調在旅遊和休閒的應用。國內溫泉法「總則」的第一條明確地指出：「為保育及永續利用溫泉，提供輔助復健養生之場所，促進國民健康與發展觀光事業，增進公共福祉，特制定本法」。無論如何，臺灣現今溫泉仍侷限在觀光休閒的應用型態，溫泉資源利用始終停留在遊憩入浴的初階層次，缺少溫泉資源相

關知識的深度與廣度。因此，如何適切將健康促進理念規劃於臺灣溫泉產業，實為臺灣溫泉產業升級，發展成為國際化溫泉保養地之重要步驟。

一、如何辨識溫泉

（一）從溫泉獨特性辨識

1. 當地溫泉含量豐富，業者能提出溫泉水權或溫泉露頭泉水仍持續自湧。

2. 湧泉處常可見有鹽類結晶。

3. 泉水入浴時皮膚會有獨特氣泡形成。

4. 泉水有獨特氣味或滑潤感。

5. 泉水有獨特顏色。

6. 溫泉入浴後具有較長的體溫保溫效果。

（二）從溫泉標準辨識

　　根據溫泉法之溫泉標準辨識，我國所採用的「溫泉」定義，以溫泉露頭之泉水物理型態和量測之水溫區分為「溫水」、「地熱（蒸氣）」及「冷水」三種。

1. 符合溫泉標準之溫水，指溫泉露頭或溫泉孔孔口測得之泉溫為30℃以上，且泉質符合「溫泉標準」之規定者（如表11-3）。

2. 符合溫泉標準之地熱（蒸氣），指溫泉露頭或溫泉孔孔口測得之蒸氣或水或其混合流體，符合溫泉標準之溫水及泉質規定者。

3. 符合溫泉標準之冷水，指溫泉露頭或溫泉孔孔口測得之泉溫小於30℃，且其游離二氧化碳為500 (mg/L)以上者。

表11-3　溫泉法之符合溫泉標準之溫水

溫水及地熱（蒸氣）之溫泉泉質標準		
指溫泉露頭或溫泉孔口測得之泉溫為攝氏30度以上，且泉質符合下列各款之一者：	總溶解固體含量(TDS)	500mg/L以上。
	主要含量陰離子	碳酸氫根離子(HCO⁻)250mg/L以上、硫酸根離子(SO4²⁻)250mg/L以上或氯氫離子（含其他鹵族離子Cl⁻, including other halide）250mg/L以上。
	特殊成分	游離二氧化碳(CO_2)250mg/L以上、總硫化物(Total sulfide)大於0.1mg/L、總鐵離子$(Fe^{+2}+Fe^{+3})$大於10mg/L或鐳(Ra)大於一億分之一(curie/L)。

　　根據溫泉法對「溫泉」的重新詮釋，其規範和臺灣民眾所熟知的溫泉概念有部分認知上的差異，其中以「冷水」的定義所產生的差異性最大。臺灣民眾習慣以自然湧出的泉水溫度區分成「溫泉」和「冷泉」兩種，俗稱的「冷泉」在溫泉法已重新詮釋為「冷水」，在定義上符合「溫泉」的規範。此外，溫泉法也將「氣體」及依法申請開採之人工鑽探井所取得之「地熱水」納入溫泉法規範。舉例來說，北投溫泉區的溫泉露頭就是典型的「氣體」型態，而知本溫泉區的地熱井溫泉是一種「蒸氣」型態。

（三）從溫泉標章辨識

　　民國94年公告的溫泉法實施細則規定，溫泉營業場所由行政院交通部觀光局把關審查，符合溫泉標章規定者由政府頒發「溫泉標章」（如圖11-2）。對於溫泉產業，水利署官員表示，截至109年已核定467家開發許可，384張溫泉水權，及399張溫泉標章。

Certified Hot Spring

使用事業名稱	：○○○○○○○○○
營業處所	：○○○○○○○○
泉 質	：○○○○
溫 度	：攝氏○○度～○○度
成 分	：（註明內含陰陽離子、總溶解固體量、特殊成分等%）
標識牌製發機關	：○○縣市政府
標識牌編號	：第○○○號
有效期間	：民國○○年○○月○○日至○○年○○月○○日
Business	：○○○○○○○○○○○○○○○○○○○○
Address	：○○○○○○○○○○○○○○○○○○
Type of Spring	：○○○○○○○
Temperature	：○○・C–○○・C
Contents	：○○○○○○○○○○○○○○○○○○○○
Issued Agency	：○○○○○○○○○○○○○○○○
Issue Number	：No. ○○○
Valid Period	：○○○○/○○/○○～○○○○/○○/○○

圖11-2　行政院交通部觀光局公告之溫泉標章標識牌

二、溫泉保健發展史

　　古希臘時期是溫泉保健發展史的開端，當時溫泉被視為神聖之地與女神的化身，藉著神賜之水，人民以沐浴清潔的方式而得到健康。溫泉保健概念最早來自於希臘哲學家希波克拉底，他所提出的「疾病與體

液平衡」學說對後世的影響最深遠。希波克拉底倡導以運動合併溫泉洗滌的方式來排除體液毒素，並以溫泉飲用法來補充體液，尋求保健強身的效果。爾後，羅馬帝國軍隊征戰所到之處，只要有溫泉湧出之地即建造宮殿型浴池，用以安置及治療傷兵，開啟了溫泉理療的首部曲。羅馬帝國瓦解之後，溫泉應用也隨之沒落，直到17世紀，溫泉與醫學正式結合，當時義大利醫師們將溫泉飲用納入醫療處方來治療疾病，同時期法國開始以溫泉治療各種皮膚病，形成以溫泉為主軸的醫療形態。19世初，溫泉應用融合了機械原理的優勢，除了保留傳統的溫泉入浴、淋浴、蒸氣浴和飲用方式之外，再增添了桑拿浴、土耳其浴、埃及浴、俄羅斯浴、法國維琪浴、德國克奈普等療法。到了19世紀末期，此種多元結合應用方式開始盛行在其他非歐洲地區的國家。20世紀歐洲各國和日本將溫泉的應用導入大型的渡假中心，並將渡假中心之溫泉用途劃分成為休閒(recreation)、保健(wellness)和醫療(medical treatment)三種等級，其中以保健和醫療為服務內容之渡假中心，又稱為溫泉保養地(Badekurort)。

三、溫泉對健康有什麼幫助

關於溫泉的健康效果，大致可分為「溫泉本身」和「溫泉之外的效果因子」。溫泉對身體的健康調理作用包括溫泉入浴、吸入及飲用三種方式。對於溫泉入浴而言，溫泉本身能在入浴時所獲得的「物理效果」及不同泉質的「化學成分的效果」，可透過內分泌或神經系統發動身體機能的「轉調效果」而達到全方位的健康增進目的。另外，溫泉之外的效果因子，還包括溫泉保養地環境與不同日常生活所形成的「易地效果」、飲食平衡的「飲食效果」、藉由散步和慢跑的「運動效果」，及藉由溫泉入浴和運動之後適當的休養之「保養效果」。歐洲和日本更廣泛採用溫泉入浴來達到慢性疾病的預防與治療，例如風濕關節炎、心衰

竭、肺氣腫和各種皮膚疾病的預防與治療。以下就最被民眾接受的三種溫泉入浴健康效益加以說明。

（一）溫熱保暖和改善循環障礙

　　溫泉的化學效應主要與其所含的礦物成分有關，包含化學元素及微量特殊元素之泉質特性，如總溶解固體含量、酸鹼特性、氧化還原電位、滲透壓等因子。溫泉使用管道可經由入浴、吸入、飲用等不同方式來調節身心健康。溫泉入浴後之溫泉中的可溶解離子和化合物能形成體表屏障作用，有效遮蓋皮膚表面來減緩體表熱輻射散失，達到改善肢體循環障礙及保溫禦寒的效果。此外，溫泉的溫熱作用也是血管擴張的重要因素，加上溫泉特殊成分，如二氧化碳(CO_2)或硫化氫(H_2S)都能直接被皮膚吸收，並促使皮下血管擴張，具有改善末稍循環障礙作用和降低血壓的功效，此點對治療或預防高血壓和慢性心臟衰竭疾病有幫助。

（二）放鬆、舒壓及減輕疼痛

　　溫泉具有穩定自律神經系統、鬆弛緊張和僵硬肌肉、情緒舒壓作用及舒緩各類疼痛症狀的效果。溫泉入浴的溫熱作用可以誘發腦神經合成腦內啡(endorphin)，腦內啡在腦的情感與痛苦知覺區域產生，目前被認為是腦中專司痛苦與感情行為之神經傳遞物，具有減輕疼痛、產生欣快、消除焦慮以及安眠等作用。

　　水的浮力作用對溫熱作用有協同加成的效果，水的浮力作用除了可以減輕身體承重外，也提供良好的肌肉和骨骼關節的支撐作用。浮力作用對生理的作用，包括：

1. 降低肌肉緊張度約11～35%，有效率地達到全身肌肉鬆弛效果。

2. 降低肌肉緊張度也間接地降低腦神經的負荷，有舒緩壓力、改善情緒的作用。

3. 減輕身體承重及降低肌肉緊張度，讓承重關節、韌帶、肌肉得以休息，能減輕疼痛感。

4. 降低血管阻力減輕心臟負荷量。

5. 減輕身體負荷，有改善疲勞及恢復體能。

此外，溫泉的特殊成分「氫」也被證實具有減輕疼痛的作用，加上溫泉具有中和自由基對人體傷害及抗發炎效果，都有助於溫泉入浴時達到放鬆、舒壓及減輕疼痛的目的。

（三）養顏美容

民間傳說碳酸氫鹽泉和硫酸鹽泉具有軟化角質層、皮膚滋潤以及漂白的功能。碳酸氫鹽泉能清潔皮膚，具有去角質、促進皮膚新陳代謝作用及降低體溫的清爽感覺，對燒燙傷等外傷患者也有改善消炎、去疤痕的效果。硫磺泉也具有軟化皮膚角質層的作用，其硫化氫成分能滲透到皮膚層，可達到止癢、解毒和排毒的效能，民間傳說硫磺泉可改善各類慢性皮膚病之症狀，有鎮痛止癢的功能。日本研究發現含硫磺之溫泉及含錳和碘離子之酸性泉具有殺菌作用，對於異位性皮膚炎、乾癬、褥瘡有治療功效。近年來，歐洲溫泉應用有傾向美容醫學領域的研發趨勢，學者認為碳酸或碳酸氫鹽泉能減少紫外線對皮膚產生的自由基傷害及緩和各種刺激物所引起的皮膚發炎現象，具有皮膚舒緩、消炎和抗過敏的效果。最近國內研究表示(2010)碳酸氫鹽泉和硫酸鹽泉有抑制黑色素生成及防止黑色素聚合反應，其中碳酸氫鹽泉對自由基細胞傷害具有保護性。研究歸納指出，臺灣溫泉具有養顏美容功效。

四、溫泉應用模式

（一）休閒與整體醫學的結合

　　國際上許多國家對於溫泉資源利用早已從單純的觀光休閒功能，演進到具有醫療功能的使用方式，世界各國也紛紛擴大成立或調整經營型態。全球溫泉氣候聯合會定義保養地是指備有被科學承認之自然治療手段的地區，屬於一種多元化及專業化的健康渡假中心(health resorts)。歐洲各國之健康渡假中心依所在地特色及療法性質不同，可區分為五種類型：溫泉療法(balneotherapy)、氣候療法(climatotherapy)、礦泉療法 (crenotherapy)、海洋療法 (thalassotherapy)及克奈普療法(Kneipp's therapy)。健康渡假中心是以預防醫學和保健為設置目標，並提供健康的渡假行程，但其介入健康維護的手段不同於現今主流醫學治療方法，是一種使用傳統治療方法來達到醫療和保健目的，強調預防勝於治療及教育顧客學習健康生活型態的一種積極健康促進策略。

　　現今歐洲以溫泉療法為醫療和保健手段的健康渡假中心發展最為迅速，溫泉區所提供之服務型態，也從最基本提供觀光休閒和增進健康型態，逐步升級到休養與保養等級，最後到符合醫療等級的溫泉療養型態之溫泉保養地。溫泉保養地除了強調溫泉理療應用外，更配合自然環境的優勢、多元化的整體醫療(holistic medicine)及健康管理服務，有效提高了溫泉理療的健康服務層面。

　　根據國際水療暨氣候醫學組織統計，德國溫泉渡假中心每年使用人數高達千萬人以上，並有逐年增加的趨勢（1998年使用人數約為1千5百萬人，1999年再增加1百萬人，2000年已增加到1千7百萬人），訪客平均每年每人之停留天數約為6.5天。普拉索(Pratzel)分析歸納訪客到保養地的主要原因，有53%因骨骼肌肉及行動不便、14%有循環障礙、13%

精神疾病、5%代謝失調、5%癌症病患、5%呼吸系統疾病，及5%其他因素(Pratzel, 2005)。此外，根據歐洲溫泉協會最新報告指出，到訪歐洲各種類型保養地的國外訪客數仍持續不斷地增加，截至2008年到歐洲各國保養地並過夜的訪客人數超過18億人次以上，其中德國約有10億人次。分析訪客主要國籍以日本人最多，約有13億人次；其次為美國人，約有11億人次；歐洲部分則以德國人之6億人次居冠(Petry, 2009)。

（二）保養地發展

　　歐洲各國和日本的溫泉保養地，其發展時間都已超過百年以上，溫泉保養地的設置條件和發展規模，依其環境特性、溫泉泉質等發展背景的不同，而發展出許多不同類型的溫泉保養地。溫泉保養地的核心價值在於藉由不同的娛樂設施、活動、溫泉療程及自然環境等因素，整合出一個可提供使用者多元化及專業化的溫泉渡假中心。

　　全球溫泉氣候聯合會整合歐洲各國對溫泉保養地的共同規範，認為成為保養地最少的必要考量條件包括：環境條件、硬體設計、軟體及專業人才等。例如溫泉治療館，為了考慮到擷取向日或背日之自然環境的臥室、地形療法，而活用屋外地形特徵之訓練步道（運動、可遊戲、日光浴之草地、運動療法設施）的廣大公園設施及森林等，需要符合個別目的來進行氣候療法的設施及設備。此外，溫泉保養地尚需聘請在健康方面累積豐富經驗之醫護人員。

　　現今，歐洲各國與日本對於溫泉保養地的設置條件仍有許多不相同的規範，但將溫泉保養地所從事之溫泉理療行為視為輔助醫學的重要領域，已成為共同之發展目標。日本更以溫泉為核心，設置專業的溫泉醫院。今日法國、德國、義大利與奧地利皆已將溫泉療法的費用涵蓋於健康保險可以給付的範圍，而日本則視同醫療費用，可扣抵稅金。

（三）克奈普療法

　　綜觀歐洲各國和亞洲日本等國的溫泉保養地如此蓬勃發展，除了受羅馬時期建構的大型溫泉浴池影響外，有名的溫泉保養地大多皆能有效發揮該溫泉渡假中心之泉質、地理環境及人文特色，並結合科學技術進行溫泉產品研發、資源規劃及人員專業訓練，發展出創新的溫泉渡假中心之產業特色。其中也包括套裝行程設計及專業人員介入服務，特別是德國溫泉保養地受塞巴斯蒂安克奈普(Sebastian Kneipp, 1821～1897)開創的克奈普療法(Kneipp's therapy) 影響最深遠，是現今自然醫學療法概念的主要根據，至今仍廣受預防醫學和自然醫學所推崇。克奈普認為疾病的根源在於血液循環系統。血液循環系統負責清除身體毒害物質，當血液循環系統的平衡受到干擾時，疾病就隨之而來。

　　水能溶解、排除血液毒害物質及病原菌，並強化血液功能。克奈普認為水能降低血液內病原菌、戒除疾病對身體的危害、淨化血液、修復受損組織使其能正常運作。克奈普建議之水療法極為方便，適合居家使用。常用水療的型態包含：冷水、熱水、冷熱循環、蒸氣及礦物泉。現今克奈普療法已與自然醫療相融合，著重於預防醫學、保健及復健技術的應用，造就今日歐洲各國溫泉保養地豐富多元的健康促進技術，並獲得民眾信賴，奠定歐洲溫泉專業應用制度與根基，更使得德國的巴登巴登(Baden-Baden)成為世界知名的溫泉保養地。

　　溫泉廣泛被應用於調節人體生理系統，來維持正常之生理功能的均衡，以達到預防疾病及保健之功效，全球熱愛溫泉的國家更將溫泉視為增進民眾健康的重要資產，歐洲許多國家和日本也同意將溫泉理療列入健康保險給付的項目之一。現今歐洲許多國家對溫泉的應用已進入多元化時代，以預防醫學和保健為設置目標，強調預防勝於治療，並教育

顧客學習健康生活型態，吸引了每年上億民眾前往養生復健。臺灣最近有不少的醫療單位，推出以醫療結合溫泉的觀光醫療行銷策略，未來若能把握優越的自然環境和氣候條件，整合現今18個溫泉區推出不同服務特色的溫泉保養地，臺灣溫泉將有機會成為亞洲地區溫泉保養地發展核心。

 問題與討論

1. 試描述水具代表性的特色及物理定律。

2. 常見之水療的應用有哪些？

3. 請就「S.W.E.A.T.」方程式之各項分述之。

4. 請描述簡易監測運動強度的方法有哪些？

5. 臺灣溫泉應如何辨識？

6. 溫泉對健康有那些幫助？

7. 何謂溫泉保養地？

8. 歐洲各國之健康渡假中心可區分為那五大類療法？

9. 請簡述克奈普療法的特色。

參考文獻
References

Petry, R. (2009). Activities and services of the ESPA. Paper presented at the Second Latvia Resort Conference. from http://www.sgurp.pl/Dokumenty/Kongres%20Muszyna/.../Petry.ppt

Pratzel, H. G. (2005). Wellness part of Health Resort Medicine Paper presented at the Presentations of the International Balneology Conference. from http://www.ismh-direct.net/

中華民國有氧體能運動協會編著(2005)，健康體適能指導手冊，第四版，易利圖書有限公司。

王靜芳(2010)，溫泉對細胞保護和美容效果之評估研究，臺南：嘉南藥理大學。

交通部觀光局(2008)，溫泉標章申請使用辦法，Retrieved 2010 March 11. from http://admin.taiwan.net.tw/law/law_show.asp?selno=235。

余光昌、李孫榮、甘其銓、林指宏、萬孟瑋、蔡一如等，(2009)，溫泉資源多元化效能提升技術研究計畫，2009水利產業研討會。

吳文騏(2010)，探討溫泉對黑色素形成之影響機轉，臺南：嘉南藥理大學。

吳欣欣著(2007)，自然療法的選擇，聯合出版有限公司。

林指宏、盧怡伶(2005)，探討碳酸氫鈉溫泉清除氫氧自由基的作用，嘉南學報，31(1)，264-279。

林指宏(2009a)，Kneipp 療法介紹，樂活溫泉健康促進研討暨工作坊。

林指宏(2009b)，臺灣溫泉健康促進應用發展，2009年健康促進發展趨勢論壇。

林指宏(2010)，溫泉健康促進應用，休閒溫泉學，臺北：華杏出版機構，pp. 206-258。

林指宏、余光昌、甘其銓、蔡一如、林清宮、萬孟瑋(2008)，溫泉健康促進泡湯手冊，臺北：經濟部水利署（溫泉資源多元化效能提升技術研究計畫期末報告附錄）。

信健吾(2000)，德國頂級溫泉鄉-巴登巴登，中央綜合月刊，33(11)，123-125。

柳家琪、李麗晶編譯(2005)，Water Fit水中體適能教學手冊，易利圖書有限公司。

陳文福、余光昌、孫思優、陳信安、林指宏(2010)，休閒溫泉學，臺北：華杏出版機構。

第十二章
芳療經絡保健

　　面對繁忙及壓力的現代環境，提升現代人養生保健概念為一個重要的目標。在預防醫學的觀念下，讓人激發自我調整能力，幫助人體恢復及增進健康本能的自然與輔助療法，便成為現代人廣為使用之養生保健方法，其中包括植物療法（如芳香療法、中草藥療法）、接觸療法（如水療、經絡按摩與推拿）、能量療法（如氣功、磁療）以及身心療法（如靜坐、祈禱、音樂治療）等。其中更以涵蓋身心、整體療癒的芳香療法與經絡療法為較常使用的方法之一。

　　經絡學為東方中華醫學的基礎，歷史悠久；而與芳香療法較相近的藥草療法，在世界各地使用由來已久，然而直到20世紀芳香療法才正式於西方問世。經絡按摩與芳香療法皆以「整體健康」為導向，透過強化自身的免疫力來對抗疾病，與西醫「疾病導向」的理念雖有不同，但殊途同歸，故受到醫界檢驗與肯定，被認為對人類的身心健康具有特殊效果。芳香療法與經絡按摩療法之結合，是互不違背的現代創意，使用在人體保健上具有加乘的效果。

第一節　芳香療法的簡介

一、芳香療法的歷史

　　「芳香療法」是20世紀初期才被定名。1920年代法國化學家雷內・莫里斯・蓋特佛塞(R. M. Gattefosse)在實驗室的一場意外中，發現薰衣

草精油神奇的殺菌、止痛、退紅腫的功效,而後他致力將植物精油的療效做專精研究,並將其正式定名為「芳香療法」。芳香療法指的是植物精油的應用,如果不那麼限制「芳香療法」的定義,則人類應用天然植物的時間,可以回溯到古老的埃及與史前時代。

二、芳香療法的定義

(一) 芳香療法

芳香療法(Aromatherapy)是一種植物療法,使用從天然植物中萃取出來的精油,其具有的芳香氣味及保健能力,配合各種使用方法,如按摩、泡澡、薰吸等方式,幫助身心獲得紓解和調整,以增進健康的一種方法。

(二) 植物精油

利用蒸餾或各種萃取技術,從植物的花、葉、果實、種子、木質、樹脂等不同部位提煉出之有效成分。它是一種易揮發的液體,暴露在空氣中可散發獨特的香味,加熱時,更能增加芳香分子的擴散,使香氣更為顯著。單方精油的化學成分非常複雜,依其化學結構的不同,可分為醇類、酚類、醛類、酮類、酯類、氧化物類等主要成分。

(三) 單方精油

未經過兩種以上不同的精油,相互調和的製品。例如:玫瑰精油、檸檬精油。

(四) 複方精油

經過兩種以上不同的油,相互調和的製品。複方精油又可分為複方純精油及複方按摩精油。

1. 複方純精油：為兩種以上純精油調和的製品。例如：天竺葵精油與玫瑰精油調和在一起。

2. 複方按摩精油：已經添加基底油的精油。例如：甜杏仁油與薰衣草精油調和在一起。

第二節 芳香精油進入人體的途徑

一、腦部神經系統的傳達

腦神經的第一對嗅神經掌控人的嗅覺，當精油的芳香分子揮發於空氣中，經由呼吸進入鼻腔，嗅神經會將信息傳到嗅球，再由嗅球將神經信息上傳到腦的邊緣系統和下視丘，邊緣系統會影響到記憶、情緒和行為，而下視丘釋放出激素之後，到達腦下垂體，進而影響神經系統與內分泌的作用。

二、肺部呼吸系統的傳達

隨著肺部的呼吸，芳香分子經由鼻腔的上鼻道到達肺部，再經由肺部進入血液循環，至全身組織器官尋找它們的目標器官。例如：尤加利有很好的化痰作用，可以淨化呼吸道。

三、皮膚的吸收傳達

精油具有分子小與極佳親脂性兩大特徵，因此將精油塗抹在身體上，它的芳香成分很容易通過皮膚吸收而進入真皮層，再藉由微細血管，進入血液循環運行全身，滋養人體組織器官。

第三節　基礎油介紹

　　基礎油(carrier oils / base oils)又稱純植物油、基底油、按摩油等，為精油的最佳配角，可作為緩衝及稀釋精油使用，也能用於按摩，甚至直接服用以補充人體所需的不飽和脂肪酸。以下介紹常用的三種基礎油。

一、甜杏仁油(sweet almond oil)

　　萃取自核仁，呈淡黃色，含維他命、礦物質和豐富蛋白質，對皮膚有很好的滋養、治療及美化效果，適用於所有膚質，尤其針對乾燥敏感的皮膚。

二、葡萄籽油(grape seed oil)

　　萃取自葡萄的種籽，呈現漂亮自然的淡綠色，含維他命、礦物質、蛋白質和多元不飽和脂肪酸，親膚性強，滲透力佳，易於皮膚吸收，適合年輕油性及易長痘痘的肌膚。

三、荷荷芭油(jojoba oil)

　　生長在沙漠地帶，萃取自果仁，呈現淡黃色，含有多種礦物質，具有很好的抗發炎作用，可耐高溫到60℃，是防曬霜和美髮產品最好的原料，滲透力佳，適用所有膚質，因屬於蠟質，液體不易腐壞，也不會氧化，壽命比其他基礎油長，價格相對也較高。

第四節 精油的使用方法

一、吸入法

　　吸入法對於改善呼吸道感染特別有效，尤其針對初期感冒症狀。精油依程度不同，每次以三到六滴加入盛有溫熱水之碗中，將臉向下置於碗的上方，並以毛巾覆蓋在前方與側方，以防蒸氣散出；再將眼睛閉起，以防嗅吸的時候引起眼睛不適；或可將毛巾置於鼻上、露出眼睛。如為上呼吸道症狀，採鼻吸口呼的方式，下呼吸道症狀則採取口吸鼻呼的方式，每天重複數次。在感冒或咳嗽初期使用此法，可以快速舒緩病情。

　　淨化呼吸配方：茶樹、薰衣草、尤加利、薄荷。

　　除了精油療效外，尚可搭配以下穴道加強效果。

（一）肺俞

1. 位置：位於背部第三椎下旁開1.5吋處。
2. 作用：可抒發寒氣，養陰清肺。
3. 方法：以淨化呼吸精油塗於肺俞處，輕輕以指腹揉壓即可。

（二）膻中

1. 位置：前胸兩個乳頭連線中點，位於任脈之上。
2. 作用：舒寬胸腔、化解痰咳，並能宣肺降逆。
3. 方法：以淨化呼吸精油塗於膻中處，輕輕以指腹揉壓即可。

二、按摩法

　　觸覺是個體形成時，首先有感應的功能，當肢體接觸時，可以藉由末梢神經的傳達感應到對方的心意，所以溫柔的撫摸不啻是一種治療方

法。選擇適合症狀的精油及基礎霜或基礎油，如在每十毫升的基礎油或基礎霜中加入五滴精油，即得濃度百分之二點五的精油稀釋液，這是安全有效的濃度比例。調配時，為避免一次倒入太多精油，應先由少量開始逐漸增加，一直到所需分量為止。藉著身體的觸摸按摩可以運用到芳香療法的三個層面，不論肌膚的保養、情緒的調整、生理的保健，都有極佳的效果。

肩頸痠痛配方：生薑、馬喬蓮、昆日亞、山金車。

除了精油療效外，尚可搭配以下穴道加強效果。

(一) 風池

1. 位置：位於枕骨下方，大筋外側凹陷處。

2. 作用：對於頭頸強痛、眩暈及精神不佳有舒緩效果。

3. 方法：可以雙手掌置於腦後，雙手拇指置於風池穴處以指腹揉壓。

(二) 肩井

1. 位置：在乳頭對上來的肩中地方。

2. 作用：可疏通經絡，對於頸項強痛、肩背疼痛有舒緩效果。

3. 方法：可以右手置左肩、左手置右肩交替壓揉。

三、燻燈法

燻燈法主要特色在於製造一個適當的氛圍，常使用於情緒與心情的轉變，使產生激勵、提神、放鬆、安撫的效果，但因其直接揮發於空氣中而使得效果較微弱一些。使用時先將容器中盛水，再滴入6～12滴精油，芳香分子會隨著水溫的增升而擴散到空氣中，處於室內之人經過一陣子會聞不到芳香之氣，但精油的療效仍持續著。

提神醒腦配方：薄荷、迷迭香、羅勒、檸檬。

除了精油療效外，尚可搭配以下穴道加強效果。

(一) 風池

1. 位置：位於枕骨下方，大筋外側凹陷處。

2. 作用：對於頭頸強痛、眩暈及精神不佳有舒緩效果。

3. 方法：可以雙手掌置於腦後，雙手拇指置於風池穴處以指腹揉壓。

(二) 睛明

1. 位置：靠近鼻根處位於目內眥的外上1分處陷中取之。

2. 作用：對於眼睛疲勞、精神不佳有療效。

3. 方法：以拇指與食指放置兩邊睛明穴處揉壓即可。

四、浸浴法

透過水的溫度、壓力、浮力，精油泡澡對身體健康有很好的作用，尤其針對肌肉痠痛、疲倦、放鬆身體最為有效。首先在浴缸中放入適當水量，將6～12滴精油加入同滴數的均勻液，調勻之後倒入水中，充分攪拌均勻，即可緩緩躺下放鬆神經，享受芳香之氣。泡澡建議水溫為39～41℃，浸泡約15～20分鐘，水溫略降即可起身。

泡澡安眠配方：薰衣草、馬喬蓮、檀香、天竺葵。

在不方便泡澡情況下，可以泡腳，主要針對長期站立、腿部水腫、循環不良者。溫度可稍高，建議水溫為41～43℃，藉由溫熱雙腳可以刺激血液循環，達到日常保健的功效。

泡腳除味配方：茶樹、佛手柑、絲柏。

除了精油療效外，尚可搭配以下穴道加強效果。

(一) 神門

1. 位置：位於手掌面腕橫紋、小指側端上。

2. 作用：鎮靜精神，改善失眠。

3. 方法：以指腹放置神門穴處揉壓即可。

(二) 湧泉

1. 位置：位於腳底前三分之一正中凹陷處。

2. 作用：可預防神經衰弱和失眠、健忘的症狀。

3. 方法：可將腳置於膝上以指腹按壓湧泉穴處即可。

五、敷蓋法

　　局部敷蓋對於關節炎、風濕痛、肌肉僵硬、經期疼痛有舒緩的效果。首先將精油加入等量的均勻液後，攪拌均勻，倒入溫熱水中，再將欲敷蓋的布或毛巾放入，充分吸水後，稍微扭乾，敷按在患處，上面覆蓋保鮮膜維持溫度。當溫度下降，即重複放入溫熱水，並重複上述步驟，療程至少10分鐘以上。

　　經期疼痛配方：快樂鼠尾草、茉莉、薰衣草。

　　除了精油療效外，尚可搭配以下穴道加強效果。

(一) 三陰交

1. 位置：位於內踝尖向上三吋的脛骨內側後緣。

2. 作用：月經不順、疼痛等婦科疾病，搭配使用皆有療效。

3. 方法：以指腹放置三陰交穴位處揉壓即可。

(二) 關元

1. 位置：位於肚臍下行三吋取穴。

2. 作用：可調理下焦，對於月經不順、疼痛有舒緩效果。

3. 方法：以雙手指交疊放置關元穴位處順向揉壓即可。

六、噴霧法

　　噴霧法是淨化空氣的好方法，除了直接噴灑在空氣中，也可以噴灑在地毯、窗簾或櫥櫃中。除了消毒殺菌外，可帶來滿室芳香，也可舒緩緊張的氣氛。如流行感冒時期到公共場所，可調配隨身瓶攜帶使用。以精油加入等量的均勻液後，攪拌均勻，倒入裝滿水的噴霧罐，搖晃均勻，即可使用。

　　淨化空氣配方：佛手柑、尤加利、杜松、薰衣草。

七、漱喉法

　　針對口氣改善、牙齒疼痛、喉嚨發炎，可利用漱喉法舒緩，以2~3滴精油加入等量的均勻液，攪拌均勻，再倒入裝滿水的杯中，充分混合之後，漱喉數次吐出，不可吞食。

　　喉嚨止痛配方：茶樹、丁香、檸檬。

　　除了精油療效外，尚可搭配以下穴道加強效果。

(一) 少商

1. 位置：位於拇指撓側指甲端一分處。

2. 作用：對於喉嚨腫脹疼痛、發燒有舒緩效果。

3. 方法：可於少商穴處以指端強刺激之。

(二) 中渚

1. 位置：位於手背部4、5掌骨間凹陷處取穴。

2. 作用：對於耳鳴、喉嚨痛、目眩，肩背疼痛有舒緩效果。

3. 方法：可於中渚穴處以指端強刺激之。

八、局部使用

　　一般而言未經稀釋的精油，不能直接塗抹在皮膚上，然而有些例外，但須注意使用量、面積大小及時間長短，如純薰衣草可直接塗抹在燙傷、割傷及蚊蟲咬傷處，茶樹可則點在青春痘上，檸檬可點在繭或雞眼上。

第五節　精油使用注意事項

1. 不在肌膚上直接使用未經稀釋的精油，除非依照特殊的局部單點治療指示或聽從合格專業人員的建議。

2. 精油會刺激眼睛，某些精油甚至會造成眼睛的傷害。假如不慎滲入，以水清洗並且尋求專業人員的建議。

3. 未經過醫學上的許可或合格的專業人員建議，精油不能與藥物一起使用或取代藥物。

4. 不可超過建議的使用劑量，除非經過合格專業人員的適當建議。

5. 精油使用時，假若覺得不對，或可能不妥，就先暫停操作。

6. 精油對光的敏感性：

(1) 具感光反應的精油

此類精油（光敏性）會使皮膚對紫外線的敏感度增加，若無避光而直接曝曬，可能會引起皮膚炎症。例如：佛手柑、萊姆（冷壓萃取）、檸檬。

(2) 不具感光反應的精油

例如：萊姆（蒸餾萃取）、甜柑橘、紅柑、葡萄柚。

 問題與討論

1. 請舉例說明單方精油與複方精油的差別。

2. 請簡述精油進入人體的途徑？

3. 請說明感冒時適用精油與使用方法？

4. 請說明肩頸痠痛時適用精油與使用方法？

5. 請列與兩個穴道在症狀方面的應用。

參考文獻
References

Ruth von Braunschweig、溫佑君(2002)，精油圖鑑，商周出版社。

花澤勝助(1997)，最新經穴療法大圖鑑，暢文出版社。

顏淑言(2000)，芳香植物精油使用精典，高竿傳播事業股份有限公司。

第十三章
身體與心靈

　　「身體的健康」與「心靈的健康」息息相關、密不可分。早在古代對於人體解剖、中草藥、醫學尚未發達的時期，就常以對天地、鬼神、巫術或信仰、宗教…等奇特療癒的方法，透過「心靈」來治療「身體」的疾病或改善健康。

　　反觀現今醫藥科技發達的時代，主流醫學「西醫」，已經將人體器官、組織、細胞、免疫、內分泌…等專科門診都細分到極致，但還是無法完全療癒在功利繁忙的環境壓力下，由「心靈」衍生而來的「身體」外在表癥之多種文明病症。

　　因此，「身、心、靈」之間的奧妙關係為何？透過大自然界──「天」係指宇宙、季節、氣候應對；「地」係指洲域、山川、動植萬物；「人」係指種族、家族、輩分、人際互動…等宏觀思維，以此來修復「身、心、靈」之間能量平衡的排序，進而延伸至「自然療法」與「休閒保健產業」中，做為提升「整體健康促進」硬體設施與軟體技術規劃的依據和參考，正是本章各節分析論述之重點。

第一節　身、心、靈與整體健康

　　隨著人類科技與文明的進步，對於健康之涵蓋定義，由19世紀的「身、心」健康，已經昇華到目前的「身、心、靈」整體健康。國內外

知名醫學教授常講到：「人類是如何生病甚至死亡的？答案就是──無知！」到底人類從歷史的經驗與傳承下，累積了多少對於整體健康的知識？將由圖13-1簡易引導說明。

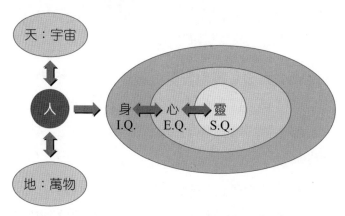

圖13-1　天、地、人與身心靈整體健康關係圖

「整體健康」是指「身、心、靈」之間，達到整體能量協調與平衡的健康。然而，人類身體的「整體健康」無法脫離這賴以生存的「天、地」宇宙萬物。

1. 身體的健康：著重於智商IQ(Intelligence Quotient)，
　　即為健康知識的學習。

2. 心理的健康：著重於情商EQ(Emotional Intelligence Quotient)，
　　即為情緒的管理。

3. 靈性的健康：著重於靈商SQ(Spiritual Intelligence Quotient)，
　　即為靈性的啟發。

一、身體的健康

(一) 藥補

當身體生病時應當尋求醫生的專業診斷，找出致病的原因和治療的方法。雖然在國內一般還是以看西醫或中醫為主，並且習慣性還是以服用藥物治療居多。這種對身體健康所施行的內服藥物方法，包括了「西藥、中藥之方劑或中草藥」，即是所謂的「藥補」（圖13-2）：

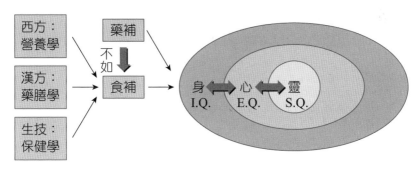

圖13-2　藥補與食補關係圖

俗稱：「藥補不如食補」。現今主流醫學執牛耳的美國，其醫藥策略發展委員會，就曾在美國國會諮詢會議中，承認近二十年來砸下國家龐大資金、研發治癒癌症之新藥，其藥效結果顯示治癒率與死亡率仍然一樣！因此，只得再尋求新的治療方向和策略，所以近年來美國西醫才逐漸導向改由「營養學」治療疾病。

(二) 食補

國內外之中醫界提倡依據四季「春夏秋冬」、二十四節氣、個人五臟六腑「寒熱虛實」不同體質等元素，慎選適當中藥材與搭配膳食材料，料理出美味養生的「漢方藥膳」。因此，以「漢方藥膳學」的方法來「食補」，可以避免藥物治病之副作用與後遺症，達到更加安全與實用之養身保健和疾病預防。

　　近年來全球生物科技產業，如雨後春筍般的陸續研發出各種「保健食品」，以自然界之稀有或珍貴動植物中，提煉萃取出有益於人體生理機能之營養成分或特殊基因成分，例如：蜆精、維骨力、牛樟芝、碧蘿芷、歐越莓、蔓越莓、沙蘇油、RF-3…等，來提升免疫力或自癒力，以求促進健康、延緩老化、預防疾病。

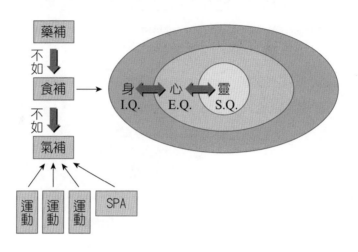

圖13-3　藥補、食補與氣補關係圖

(三) 氣補

　　俗稱：「食補不如氣補」（圖13-3）。透過自然輔助療法中之「運動療法」，來達到身體健康的目標，是眾所皆知的道理。但是目前時下流行之運動類別，遠比奧運比賽項目還多！那又該如何選擇適當的運動來促進健康呢？

　　建議掌握下列三項原則：

1. 在氧氣、芬多精、負離子「三多」的環境下運動（例如：清晨、公園、森林浴），可促進新陳代謝，使得氣血通暢、神清氣爽。

2. 「對稱性」前後左右之運動（例如：太極、氣功、武術、瑜伽），如此可促進左右腦、神經、肌肉骨骼、十四經絡的協調性與平衡性發展。

3. 「同方向」與夥伴之運動（例如：慢跑、游泳、騎單車），可降低對撞性運動傷害，並增加與夥伴間運動的樂趣。

　　以上「身體的健康」確實要著重「智商IQ」健康知識的努力學習，並且要落實在日常生活當中，實踐「內理、外調」並重的養生保健常識。

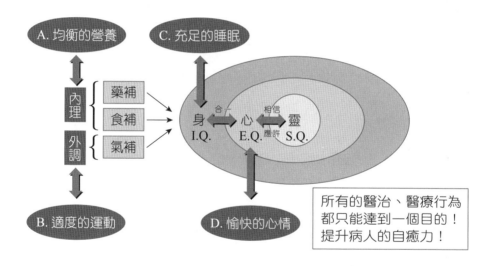

圖13-4　身心健康四大要素圖

　　世界衛生組織(WHO)針對人體身心健康，明訂了四大要素：「A.均衡的營養、B.適度的運動、C.充足的睡眠、D.愉快的心情」（如圖13-4所示）。看似簡單易做，但是現代生活型態、飲食習慣的改變，反而導致「**營養不均衡、缺乏運動、睡眠品質差、心情抑鬱**」。因此，唯有改變正確的思維觀念、生活起居，才能落實「內理──均衡營養」、「外調──適度運動」、「身體──充足睡眠」、「內心──愉快心情」。

　　若要比較四大要素的重要性排序，其順序恰巧與上述相反：

1. 先有「D.愉快的心情」

　　所謂「喜樂的心，乃是良藥！」有了愉快的心情才有好的EQ情緒管理，心無旁鶩且無煩雜罣礙，就能放鬆熟睡。

2. 再有「C.充足的睡眠」

　　消除疲勞、補充體力，才有好的情緒和精神，去享受運動的樂趣。

3. 加上「B.適度的運動」

　　活動筋骨和經絡，促進新陳代謝。

4. 最後「A.均衡的營養」

　　消化吸收所需的營養，達到健康促進和疾病預防。

二、心理的健康

　　21世紀的「黑死病」到底是什麼？是癌症？愛滋病？禽流感？還是病毒？答案是——「心靈疾病」！本世紀全球的環境、經濟、人心都在快速地翻轉巨變，即使「內理」、「外調」，將身體保養得很健康，但當面臨極大的情緒壓力與挫折時，人們脆弱而無助的心靈，還是常會選擇逃避、恐懼、輕生、怨恨、遷怒、迫害…等負面行為。不但傷害到自身健康，更將危害到他人和社會的生命安全。

　　EQ是指個人管理自我情緒，和管理他人情緒的統合能力。生活在現代文明與功利繁忙的環境壓力下，「情緒的管理EQ」已經是導致「心理健康」與否的重要課題！心靈大師安東尼羅賓(Antheny Robbins)曾說：「時間會過去，什麼會留下來？答案是——記憶！」因此，個人的情緒表現與管控能力，要追溯長期以來「累積的記憶」。

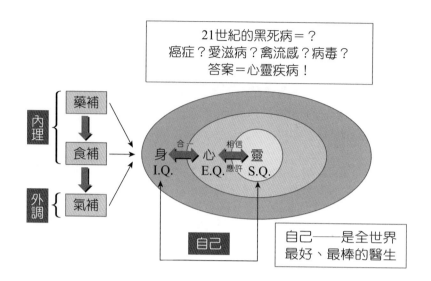

圖13-5 身心靈整體健康關係圖

因為「長期累積的記憶」將會改變個人的「思維模式→觀念想法→言語表達→行為表現→習慣→性格→身心健康→命運」。

所以針對「負面的記憶」，請切記：「昨日是毒藥，當下是解藥！」昨日種種的不愉快和怨恨，這些浮現在腦海的負面記憶，將一再地去毒害內心深處的「心靈」，導致EQ情緒管理失調，免疫力下降或經絡氣血混亂而產生病痛。唯有當下改變思維模式、觀念想法，凡事正面思考，才能夠有正面的EQ情緒管理，快速恢復愉快的心情，進而改善身心的健康。

高EQ情緒管理的人，自律神經的平衡也很好，並且具有以下的特性：

1. 有樂觀和積極的態度，凡事正面思考迎向人生。

2. 有正面的信念和信仰，隨時自我激勵，達成自我目標。

3. 有良好的情緒管理，適當地紓解壓力，適應環境的變化。

4. 有卓越的溝通能力，圓融的社交技巧，建立良好的人際關係。

5. 能體諒他人感受，重視家庭與團隊和諧，創造幸福快樂的氣氛。

三、靈性的健康

　　一個「身、心、靈」整體健康的生命體，是無法脫離「天、地、人」的密切關係而生存，特別是生命三元素「空氣、陽光、水」，就是由「天、地」中獲取。這浩瀚的「宇宙、天地、萬物」能量場中，充滿著「定律和法則」、「靈性和真理」。

　　反觀人類奧妙的整體「身、心、靈」生命，必定有著「天、地」對應的能量磁場。「身、心、靈」整體健康能量的正確排序，如圖13-6：

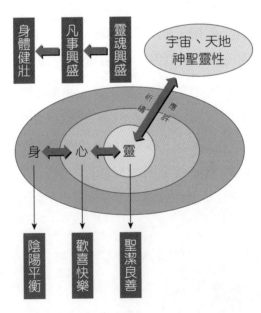

圖13-6　身心靈整體健康之誘導

1. 向「天、地」的神聖靈性「祈禱、應許」──先啟發內在「聖潔良善」的「靈」。

2. 「聖潔良善」的「靈」→「歡喜快樂」的「心」→「陰陽平衡」的「身」。

3. 「靈魂興盛」的「靈」→「凡事興盛」的「心」→「身體健壯」的「身」。

　　「心」的思維觀念若是頑固、剛硬而不改變，當面臨極大的困境和情緒壓力時，將無法對外支撐「身體」的健康，亦無法對內啟發「靈性」的相應。所謂的「相應」先要堅定「相信」，就能夠獲得「應許」而心想事成。所以不但要時常與內在「心、靈」對話，調暢「身、心、靈」整體能量的平衡和相應。更重要的是，別忽略了永恆存在、能量磁場更大的「天、地、神聖靈性」，時常以內在的「靈」與其感應和對話，凡事「相信、祈禱、感恩」，就能夠獲得美好應許。

第二節　身、心、靈與十二經絡

一、經絡總論

　　經絡能開啟身心靈的療癒世界，經由探索經絡能量的共振平衡，並以東方醫學為基礎輔助，以經絡能量為分析，是一門能判讀身體症狀、心靈情緒的實用科學。

表13-1　十二經絡身心靈對應表

十 二 經 絡	代 碼	身 體 症 狀	心 靈 情 緒
1.手太陰肺經 Lung Meridian	【01】	皮膚、呼吸道	魄力的展現
2.手陽明大腸經 Large Intestine Meridian	【02】	便秘、五十肩	人事物的互動力
3.足陽明胃經 Stomach Meridian	【03】	胃痛、膝蓋痛	學習力的專注
4.足太陰脾經 Spleen Meridian	【04】	免疫、淋巴系統	記憶力的喚醒
5.手少陰心經 Heart Meridian	【05】	失眠、心血管	自我期許的呈現
6.手太陽小腸經 Small Intestine Meridian	【06】	落枕、肩頸痛	自我認知的提升
7.足太陽膀胱經 Urinary Bladder Meridian	【07】	尿酸、腰背痛	人際關係的經營
8.足少陰腎經 Kidney Meridian	【08】	骨髓、泌尿系統	意志力的養成
9.手厥陰心包經 Pericardium Meridian	【09】	胸悶、血壓	言行舉止的表現
10.手少陽三焦經 Tri-jiao Meridian	【10】	發炎、內分泌	情緒壓力的管理
11.足少陽膽經 Gall Bladder Meridian	【11】	偏頭痛、神經系統	決斷力的膽識
12.足厥陰肝經 Liver Meridian	【12】	巔頂痛、脂肪肝	謀略力的擔當

要記憶十二經絡的順序，可參考以下口訣：

「肺、大、胃、脾、心、小腸；膀、腎、包、焦、膽和肝」。

十二經絡中，行及四肢外側面的稱為「陽經」，行及四肢內側面的稱為「陰經」；行及上肢為「手經」，行及下肢為「足經」。

根據這兩種分類方式，又可以將十二經絡分為四大組別，包括：

（一）手三陰【01-05-09】

手三陰從胸走手，包括肺經、心經、心包經，主治上焦之胸部病。

（二）手三陽【02-06-10】

手三陽從手走頭，包括大腸，主治手肩背頭部病。

（三）足三陽【03-07-11】

足三陽從頭走足，包括胃經、膀胱經、膽經，主治熱病、神志病。

（四）足三陰【04-08-12】

足三陰從足走腹，包括脾經、腎經、肝經，主治婦科、前陰病。

二、經絡個論

(一) 手太陰肺經【01】

表13-2　手太陰肺經主治功能表

時辰	時間	經絡名	主　治	功　能	心靈情緒
寅	3:00 ～ 5:00	手太陰肺經	呼吸系統：痰、咳、喘（常有過敏史）。循行病候：咽喉腫痛、胸部脹滿。缺盆部、肩、背部、手臂內側前緣疼痛。	主氣，司呼吸。主皮毛；宣發肅降主通調水道。	魄力

　　早在兩千多年前，中醫最具指標性的《黃帝內經》，就已載明「手太陰肺經」身體症狀和心靈情緒的關係，如表13-2。內經·靈樞篇·本神·第八：「肺藏氣，氣舍魄，肺氣虛則鼻塞不利少氣；實則喘咳胸盈仰息。」意指身體之生理功能為「肺之呼吸、吐納」，就如同肺泡內部的氣體交換現象，吸進「潔白而純淨」的氧氣，呼出「污穢而渾濁」的二氧化碳。

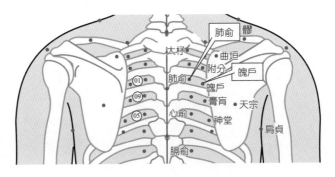

圖13-7　肺經背俞穴圖

心靈情緒之「肺藏氣，氣舍魄」，是指「養天地浩然之正氣，才有魄力的展現」。與圖13-7背俞穴中「肺俞」和「魄戶」之關係：「魄戶」意指面對「魄力的門戶」。魄＝白＋鬼，白──潔白而純淨；鬼──敬畏而奧妙的靈體。因此，唯有以天地浩然之正氣，培養內在那潔白而純淨、敬畏而奧妙的靈體，才能有好魄力！

故【01-肺經】的心靈情緒──相對應於「魄力」的變化（表13-3）：

不及──則「軟弱無魄力、太富同情心」；

太過──則「強勢、霸道」。

表13-3　魄力的變化表

低能量（功能衰弱）		【01】 肺經	高能量（功能亢進）	
寒證	虛證		實證	熱證
軟弱、 太富同情心	無魄力	魄力	有魄力	強勢、霸道

（二）手陽明大腸經【02】

表13-4　手陽明大腸經主治功能表

時辰	時間	經絡名	主　治	功　能	心靈情緒
卯	5:00 ～ 7:00	手陽明大腸經	頭面五官：面痛、面癱、下齒痛。 循行病候：高熱、鼻病、咽喉腫痛、頸、肩前部疼痛、腸鳴腹痛。	主傳導糟粕。	人事物的互動力

「手陽明大腸經」身體症狀和心靈情緒的關係如表13-4。內經・素問・靈蘭秘典論：「大腸者，傳導之官，變化出焉。」意指身體之生理功能為「傳導糟粕」，就如同大腸透過結腸的蠕動現象，「傳導」腸道內之排泄物。大腸若津液虧虛、傳導緩慢，會導致便秘。反之，大腸若傳導蠕動亢進、津液失調，會造成腹瀉症狀。

心靈情緒之「傳導」，是指「對人事物的傳導、互動關係」。與圖13-8背俞穴中「大腸俞」和「腰宜」之關係：「腰宜」意指面對「人事物的傳導、互動關係」時，要像腰一般柔軟能屈能伸，凡事要以「屈恭、謙卑」的態度去互動為宜。

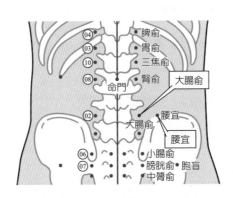

圖13-8　大腸經背俞穴圖

故【02-大腸經】的心靈情緒——相對應於「**人事物的互動力**」的變化（表13-5）：

不及——則「不愛互動往來、與世無爭、躲在內心的象牙塔、與世隔絕」；

太過——則「熱心、積極、雞婆、好事」。

表13-5　大腸經能量與心靈情緒對應表

低能量（功能衰弱）		【03】 大腸經	高能量（功能亢進）	
寒證	虛證		實證	熱證
躲在象牙塔、 與世隔絕	不愛互動往來、 與世無爭	互動力	熱心、積極	雞婆、好事

(三) 足陽明胃經【03】

表13-6　足陽明胃經主治功能表

時辰	時間	經絡名	主　治	功　能	心靈情緒
辰	7:00 ～ 9:00	足陽明胃經	頭面五官：青春痘、口眼歪斜、上齒痛。 循行病候：口臭、嘔吐、鼻血、高血壓、發熱、發狂之胃腹部痛。	主受納；主腐熟水穀。	學習力 注意力 行動力

　　「足陽明胃經」身體症狀和心靈情緒的關係如表13-6。內經‧素問篇：「胃主受納；主腐熟水穀。」意指身體之生理功能為「受納、腐熟水穀」，就如同胃臟透過飲食，「受納」所有吃到胃裡的飲食，並且以唾液、胃酸、胃蛋白酶…等消化液，將飲食水穀「腐熟」消化（表13-6）。

　　心靈情緒之「受納、腐熟」，是指針對每天所發生的事情，就跟所有吃到胃裡的飲食一般，要歡喜地「接受接納」，用心體會「消化熟悉」，才能覺察出──「凡事的發生」背後，那個「好的意圖」，進而能體驗其目的，就是「活出美好」！（參考圖13-9）

圖13-9　活出美好

故【03-胃經】的心靈情緒——相對應於「學習力、注意力、行動力」的變化（表13-7）：

不及——則「學習散漫、不注意細節、粗心大意、行動力差」；

太過——則「明察秋毫、行動力強、太注重細節、太急性」。

表13-7　胃經能量與心靈情緒對應表

低能量（功能衰弱）		【03】胃經	高能量（功能亢進）	
寒證	虛證		實證	熱證
不夠專業、粗心大意、心急、動作慢	學習較散漫、不注意細節、行動力較差	學習力注意力行動力	學習力強、明察秋毫、行動力強	太注重細節、吹毛求疵、太急性

(四) 足太陰脾經【04】

表13-8　足太陰脾經主治功能表

時辰	時間	經絡名	主治	功能	心靈情緒
巳	9:00～11:00	足太陰脾經	消化系統：噯氣、嘔吐、便塘、腹脹、胃部痛、厥冷、身重無力。循行病候：膝內側腫脹、舌根強痛。	主運化水濕、水穀。主統血；主升清。主四肢；主肌肉。	記憶力、思緒動念

「足太陰脾經」身體症狀和心靈情緒的關係如表13-8。內經・靈樞篇・本神・第八：「脾藏營，營舍意，脾氣虛則四肢不用，五臟不安。實則腹脹，經溲不利。」內經・素問篇：「脾主思慮。」意指脾臟之生理功能是與「記憶」相關（表13-8）。

心靈情緒之「舍意、思慮」，是指對「凡事發生的記憶力」。與圖13-10背俞穴中「脾俞」和「意舍」之關係：「意舍」意指凡事發生的記憶，要懂得「舍、捨」。

「舍」就是要記取「正面──積極、勇敢、愛心、關懷、感恩…等」的經驗教訓。「捨」就是要捨去和忘記「負面──懦弱、恐懼、傲慢、仇恨…等」的記憶。

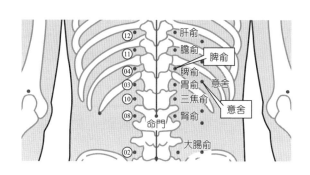

圖13-10　脾經背俞穴圖

故【04-脾經】的心靈情緒──相對應於「記憶力、思緒動念」的變化（表13-9）：

不及──則「思緒昏沉、記憶力差、不會記取經驗教訓，常犯同樣的錯誤」；

太過──則「思緒糾結、記恨、記仇」。

表13-9　脾經能量與心靈情緒對應表

| 低能量（功能衰弱） | | 【04】 | 高能量（功能亢進） | |
寒證	虛證	脾經	實證	熱證
不會記取經驗教訓、常犯同樣的錯誤	記憶力變差、思緒昏沉	記憶力思緒動念	記憶力強、思緒清楚	記恨、記仇、思緒糾結

(五) 手少陰心經【05】

表13-10　手少陰心經主治功能表

時辰	時間	經絡名	主　治	功　能	心靈情緒
午	11:00 〜 13:00	手少陰心經	心臟血管：心痛、心悸、脅痛、失眠。 循行病候：手心痛、上臂內側痛。系舌本、胸部痛、目內外眥腫痛。	主血脈。 主神志。 主汗。	自我期許

　　內經・靈樞篇・本神・第八：「心藏脈，脈舍神，心氣虛則悲；實則笑不休。」內經・素問篇：「心主神志。」意指身體之生理功能為「心臟血管能夠通達到每個器官、組織和細胞」，因此，「心血管系統」具有掌管、統籌全身命脈的作用（表13-10）。

　　內經・素問篇・靈蘭秘典論：「心者，君主之官，神明出焉。」對應心靈情緒之「神明、神志、神堂」，是指「自我心神的志向、自我意識的期許」。

　　與圖13-11背俞穴中「心俞」和「神堂」之關係：「神堂」意指心神的主宰者，如同君王般主宰所有的「自我意識、情緒、期許…等」。

圖13-11　心經背俞穴圖

故【05-心經】的心靈情緒——相對應於「自我期許、心神意識」的變化（表13-11）：

不及——則「心無餘力、凡事隨便、能交代就好」；

太過——則「太追求完美、太有原則、太挑剔」。

表13-11　心經能量與心靈情緒對應表

低能量（功能衰弱）		【05】 心經	高能量（功能亢進）	
寒證	虛證		實證	熱證
心無餘力、 凡事隨便、 能交代就好	力不從心、 心神意識挫折	自我期許 心神意識	自我期許高、 心神意識朗爽	太追求完美、 太有原則、 太挑剔

（六）手太陽小腸經【06】

表13-12　手太陽小腸經主治功能表

時辰	時間	經絡	主治	功能	心靈情緒
未	13:00 ～ 15:00	手太陽小腸經	頭面五官：頰腫、目黃、耳聾。 循行病候：肩背外側後緣痛、咽喉痛、少腹脹痛、目內外眥腫痛。	主受盛化物。 主泌別清濁。	自我認知 明辨是非

內經‧素問篇：「小腸主受盛化物；主泌別清濁。」意指身體之生理功能為：小腸「受盛」了胃部腐熟的飲食，並且將其「轉化」為營養可吸收的物質。因此，小腸具有「泌清——吸收營養；別濁——篩出糟粕到大腸」的作用（表13-12）。

心靈情緒之「受盛化物；泌別清濁」，分別對應為：

1. 要歡喜受納由【03-胃經】學習力所經歷的人事物，轉化吸收為人生歷練。

2. 長期累積【06-小腸經】的人生歷練，將改變「明辨是非」的根據與
 思維。（泌別＝明辨；清＝是；濁＝非）

　　與圖13-12背俞穴中「小腸俞」和「腰根」之關係：意指「腰根」
為【02-大腸經】對人事物「**互動力**」時「腰宜」的根本。也就是說當
【06-小腸經】面對人事物「**明辨是非**」的「自我認知」時，將會影響
【02-大腸經】對人事物「互動力」中，「腰宜」情緒的內在判斷與外在
表現。

圖13-12　小腸經背俞穴圖

　　故【06-小腸經】的心靈情緒——相對應於「自我認知、明辨是非」
的變化（表13-13）：

　　不及——則「認知偏差、是非不分」；

　　太過——則「愛鑽牛角尖、先往壞處假設，再想像負面結果」。

表13-13　小腸經能量與心靈情緒對應表

低能量（功能衰弱）		【06】 小腸經	高能量（功能亢進）	
寒證	虛證		實證	熱證
認知偏差、 是非不分	認知模糊、 是非不明	自我認知 明辨是非	認知明確、 是非分明	愛鑽牛角尖、 假設負面結果

(七) 足太陽膀胱經【07】

表13-14　足太陽膀胱經主治功能表

時辰	時間	經絡名	主　治	功　能	心靈情緒
申	15:00 ～ 17:00	足太陽膀胱經	督脈旁開1.5吋：對應臟腑俞穴病候。 循行病候：鼻塞流涕、迎風流淚、目痛、後頭痛、項背腰臀部、下肢後面疼痛。	主儲藏、排泄尿液。	人際關係

　　素問篇・靈蘭秘典論：「膀胱者，州都之官，津液藏焉，氣化則能出矣。」所言「州都之官」是指膀胱有儲盛尿液的功能。「津液」是指尿液。而腎和膀胱的「氣化」作用下，能使膀胱括約肌開合正常地排尿（表13-14）。因此「泌尿系統」中，如果「腎陽」之氣化功能失調，則膀胱氣化開合不利，會導致尿頻、尿急、小便不利、尿失禁…等症狀。

　　內經・素問篇：「膀胱主一身之表」。心靈情緒之「一身之表」，是指個人對外與人互動交往時，是否注重自己外表形象呈現，或是對方的觀感評價。

　　圖13-13背俞穴中「膀胱俞」和「胞肓」之關係，意指對外與人際關係交往時：

1. 像同「胞」家人般的一視同仁，真誠以待，不可虛心假意。

2. 像「肓」一樣！不要用眼睛所見淺表的以貌取人，而要用內心感受去待人。

圖13-13　膀胱經背俞穴圖

故【07-膀胱經】的心靈情緒──相對應於「人際關係、人脈經營」的變化（表13-15）：

不及──則「不會主動與人交往、不在乎別人的看法」；

太過──則「對外人非常客氣、對自己人卻很嘮叨！」。

表13-15　膀胱經能量與心靈情緒對應表

低能量（功能衰弱）		【07】 膀胱經	高能量（功能亢進）	
寒證	虛證		實證	熱證
不愛與人交往、 不顧別人看法	人緣欠佳、 不善經營人脈	人際關係 人脈經營	人緣佳、 經營人脈佳	對外人很客氣、 對家人很嘮叨

(八) 足少陰腎經【08】

表13-16　足少陰腎經主治功能表

時辰	時間	經絡名	主　治	功　能	心靈情緒
酉	17:00 ～ 19:00	足少陰腎經	泌尿系統：尿頻、遺尿、遺精、陽萎、月經不調；水腫、氣喘、腰背痛。 循行病候：足心痛、舌乾、咽喉腫痛。	主水；主納氣。 主藏精。 主骨生髓。	意志力

內經・靈樞篇・本神・第八：「腎藏精，精舍志，腎氣虛則厥；實則脹，五臟不安。」內經・素問篇：「腎主藏精；主骨生髓。」（表13-16）意指身體之生理功能為「腎臟掌管泌尿系統、腦髓、脊髓、骨髓、精髓等內分泌和荷爾蒙」，因此，腎臟具有「泌尿系統、生殖系統、內分泌系統」的多種生理功能。

心靈情緒之「腎藏精，精舍志」，是指對應內心「精髓──愛的泉源」。所謂「恐傷腎」，恐懼和害怕的情緒，最會傷及腎臟之心靈功能。唯有「完全的愛，可驅走一切的恐懼。」（〈約翰一書4:18〉）因為愛裡沒有懼怕！

與圖13-14背俞穴中「腎俞」和「志室」之關係：「志室」意指內心深藏於「室」的「意志力」。並且以泉源般湧出「所有的愛、完全的愛」，來灌溉「意志力」。

圖13-14　腎經背俞穴圖

故【08-腎經】的心靈情緒──相對應於「意志力」的變化（表13-17）：

不及──則「害怕失敗、被人拒絕、容易頹廢放棄」；

太過──則「固執己見、不易採納他人意見」。

表13-17　腎經能量與心靈情緒對應表

低能量（功能衰弱）		【08】 腎經	高能量（功能亢進）	
寒證	虛證		實證	熱證
怕失敗或被拒、 容易頹廢放棄	意志力薄弱	意志力	意志力堅強	固執己見、 不納他人意見

(九) 手厥陰心包經【09】

表13-18　手厥陰心包經主治功能表

時辰	時間	經絡名	主治	功能	心靈情緒
戌	19:00 ～ 21:00	手厥陰心包經	心臟血管：心痛、心悸、心煩、癲狂、面赤、胸悶（心、胸、胃）。 循行病候：腋下腫、上肢拘急、手心熱。	主相火。邪氣入心時，心包先受之。	言行舉止

　　心者，君主之官，為「君火」。心包者，臣使之官，為「相火」。意指心包是在心臟外層的包膜，生理功能具有「保護心臟和調節血壓」的作用。心包若為虛寒證，則會心悸、胸悶、血壓不穩定。心包若為實熱證，則會心煩、心急、胸部脹痛、血壓上升而異常。並且【09-心包經】之異常容易導致「冠心病」之症狀（表13-18）。

　　內經·素問篇·靈蘭秘典論：「膻中者，臣使之官，喜樂出焉。」意指心包能夠「代君行令」，也就是說主宰心神的君王【05-心經】，所有的「自我意識、自我期許」，都將藉由宰相、臣使【09-心包經】代為「言令布達、貫徹執行」。

　　心靈情緒之「臣使之官、代君行令」，是指個人的「所言、所行」如同宰相、臣使一般，都是由【05-心經】之心神所主宰。

　　圖13-15背俞穴中「厥陰俞」和「膏肓」之關係：「厥陰」者，為「手厥陰心包經；足厥陰肝經」，所謂病入「膏肓」意指病患之「所言、所行」已經異於常人，而非一般身體的病症，主要表現在「言行舉止」異常的神智和情緒病症，並且與「足厥陰肝經」之情志不舒暢有關。

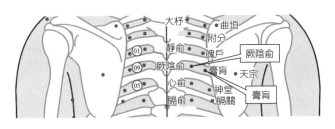

図13-15　心包經背俞穴圖

　　故【09-心包經】的心靈情緒——相對應於「言行舉止」的變化（表13-19）：

　　不及——則「抑鬱寡歡、不表言行」；

　　太過——則「情緒壓力太大、有狂暴傾向」。

表13-19　心包經能量與心靈情緒對應表

低能量（功能衰弱）		【09】 心包經	高能量（功能亢進）	
寒證	虛證		實證	熱證
抑鬱寡歡、 不表言行	不苟言笑、 不善言行	言行舉止	豪邁大方、 言行得體	情緒壓力太大、 有狂暴傾向

(十) 手少陽三焦經【10】

表13-20　手少陽三焦經主治功能表

時辰	時間	經絡名	主　治	功　能	心靈情緒
亥	21:00 ～ 23:00	手少陽三焦經	頭面五官：頰腫、目外眦痛、耳聾耳鳴。循行病候：耳後、肩臂、肘外側疼痛、腹脹、水腫、小便不利、咽喉腫痛。	總司人體之氣化、水液運行通道。	情緒壓力

　　內經・素問篇・靈蘭秘典論：「三焦者，決瀆之官，水道出焉。」意指三焦具有「通調水道，運行水液」的功能。生理功能包括：全身臟腑氣機和氣化時，升降出入的通道，也是全身水穀和水液運行的通道（表13-20）。分別上焦為心、肺的功能；中焦為脾、胃的功能；下焦為肝、腎、膀胱、大腸、小腸的功能。因此，具有「內分泌系統」和「回饋調節」內分泌的生理作用。

　　心靈情緒之「決瀆」，意指自我情緒「切換、轉境」的應變能力。與圖13-16背俞穴中「三焦俞」和「盲門」之關係：盲＝亡＋目，是指情緒的快樂與否，唯有「亡：忘卻昨日種種的憂慮和怨恨」，還有「目：改變當下眼前正面和樂觀的思維」，才是喜樂之「門」。

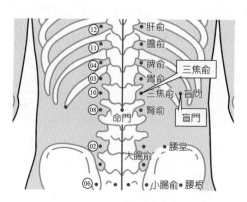

圖13-16　三焦經背俞穴圖

故【10-三焦經】的心靈情緒——相對應於「快樂情緒」的變化（表13-21）：

不及——則「情緒低落、憂鬱傾向」；

太過——則「過於樂觀想像、較不務實」。

表13-21　三焦經能量與心靈情緒對應表

低能量（功能衰弱）		【10】三焦經	高能量（功能亢進）	
寒證	虛證		實證	熱證
情緒低落、憂鬱傾向	情緒欠佳、生活平淡乏味	快樂情緒	心情愉快、生活樂觀進取	過於樂觀、較不務實

（十一）足少陽膽經【11】

表13-22　足少陽膽經主治功能表

時辰	時間	經絡名	主　治	功　能	心靈情緒
子	23:00～1:00	足少陽膽經	頭面五官：偏頭痛、目赤、目外眦痛。循行病候：口苦、目眩；缺盆部腫痛；腋下、胸脅部痛；大小腿外側疼痛。	主儲藏、排泄膽汁。	膽識、決斷力

內經・靈樞篇・本藏：「肝合膽。」意指膽腑之生理功能為「肝之精氣所化生的膽汁，由膽囊儲藏和排泄到小腸，以幫助下消化道分解脂肪類食物。」（表13-22）因此，肝氣鬱結，則膽汁排泄不利，消化不運、食慾不振、厭食油膩、胸脅悶痛。肝火旺盛，則膽汁上逆，嘔呃口苦，腹肋脹滿，甚至濕熱黃疸。

素問篇・靈蘭秘典論：「膽者，中正之官，決斷出焉。」所謂「中正」就是處事不偏不倚、陽剛而正直，堅持做「正確的事」，而非「正常的事」。

　　心靈情緒之「決斷」，是指任何事物「決定和判斷」的思維意向。圖13-17背俞穴中「膽俞」和「陽綱」之關係：意指「決斷」時，具有「膽識凜然、陽正而剛直」之勇氣。

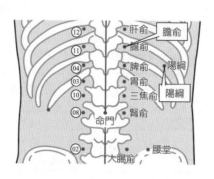

圖13-17　膽經背俞穴圖

　　故【11-膽經】的心靈情緒——相對應於「膽識、決斷力」的變化（表13-23）：

　　不及——則「膽怯、安於現狀不想改變」；

　　太過——則「傻膽、易衝動、常做出後悔的事情」。

表13-23　膽經能量與心靈情緒對應表

低能量（功能衰弱）		【11】膽經	高能量（功能亢進）	
寒證	虛證		實證	熱證
膽怯、安於現狀不想改變	膽識差、決斷力弱	膽識決斷力掌握機會	膽識佳、決斷力明確	傻膽、易衝動、常事後又後悔

(十二) 足厥陰肝經【12】

表13-24　足厥陰肝經主治功能表

時辰	時間	經絡名	主　治	功　能	心靈情緒
丑	1:00 ～ 3:00	足厥陰肝經	頭面五官：頭頂痛、眩暈、目黃、唇痛。 循行病候：小便不利、前陰痛、疝氣、咽喉乾痛、胸脅部痛、腰痛、少腹滿痛。	主筋。 主藏血。 主疏泄。	謀略力 責任感

　　內經・靈樞篇・本神・第八：「肝藏血，血舍魂，肝氣虛則恐；實則怒。」（表13-24）。內經・素問篇・靈蘭秘典論：「肝者，將軍之官，謀慮出焉。」身體之生理功能為「分泌膽汁、解毒、肝醣代謝；調暢全身臟腑經絡的氣機疏通、暢達和升發；促進脾胃的消化功能；儲藏血液和調節血量」。

　　心靈情緒之「謀慮出焉」，是指如同將軍在沙場上一般，不但要有作戰的「謀略」，也要有對國家和營隊的「責任感」。肝主疏泄——以疏通發泄全身的氣、血、津液，來調暢全身的氣機和情志，使情緒舒暢。

　　圖13-18背俞穴中「肝俞」和「魂門」之關係：素問・宣明五氣篇：「肝藏魂」。靈樞・本神：「隨神往來者謂之魂」。故「魂門」意指「魂」的所有不自主思維活動，與「心神」的自主意識往來思維，兩者之間出入的門戶。因此，「肝藏血」功能正常，魂就有所舍，則日動夜寐都調暢安和，反之則魂不守舍、夢寐不寧。

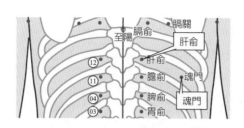

表13-18　肝經背俞穴圖

　　故【12-肝經】的心靈情緒——相對應於「謀略能力、責任感」的變化（表13-25）：

　　不及——則「不負責任、不懂謀略規劃」；

　　太過——則「肝火旺盛、急躁易怒、想太多、容易疲倦」。

表13-25　肝經能量與心靈情緒對應表

低能量（功能衰弱）		【12】 肝經	高能量（功能亢進）	
寒證	虛證		實證	熱證
不負責任、 不懂謀略規劃	責任感差、 謀略能力差	謀略能力 責任感	責任感強、 謀略能力強	急躁易怒、 容易疲倦

 問題與討論

1. 請簡述整體「身、心、靈」健康與「IQ、EQ、SQ」之關係為何？

2. 請簡述世界衛生組織(WHO)身心健康的「四大要素」為何？

3. 請簡述「長期累積的記憶」改變「思維模式→命運」的排序為何？

4. 請簡述「高EQ情緒管理」的人，具有之特性為何？

5. 請簡述背俞穴中「心俞」和「神堂」之關係為何？

參考文獻
References

1. 林常江(2004)，經絡養生保健書，玉蘿堂實業股份有限公司。

MEMO

MEMO

國家圖書館出版品預行編目資料

健康休閒概論/洪于婷等編著;鄒碧鶴等總編
輯.--四版.--新北市:新文京開發,2020.08
　　面；　　公分

　　ISBN　978-986-430-651-0（平裝）

　　1.休閒活動　　2.健康法

990　　　　　　　　　　　　　　　　　109011406

健康休閒概論（第四版） （書號：HT14e4）

總 校 閱	何東波
總 編 輯	鄒碧鶴　蔡新茂　宋文杰　陳彥傑　黃戊田
編 著 者	洪于婷　黃永賢　林麗華　劉佳樂　林明珠
	陳秀華　蔡正仁　吳蕙君　楊萃渚　林指宏
	陳昆伯　許淑燕　林常江
出 版 者	新文京開發出版股份有限公司
地　　址	新北市中和區中山路二段 362 號 9 樓
電　　話	(02) 2244-8188（代表號）
Ｆ　Ａ　Ｘ	(02) 2244-8189
郵　　撥	1958730-2
初　　版	西元 2010 年 12 月 24 日
二　　版	西元 2012 年 01 月 01 日
三　　版	西元 2015 年 09 月 04 日
四　　版	西元 2020 年 08 月 10 日

 New Wun Ching Developmental Publishing Co., Ltd.

New Age · New Choice · The Best Selected Educational Publications — NEW WCDP

新文京開發出版股份有限公司

NEW
WCDP

新世紀・新視野・新文京 — 精選教科書・考試用書・專業參考書